2504

(Couverture velle Couverture)

BIBLIOTHÈQUE DE L'ENSEIGNEMENT
DES
BEAUX-ARTS

L'ART
JAPONAIS

PAR

LOUIS GONSE

PARIS
SOCIÉTÉ FRANÇAISE D'ÉDITIONS D'ART
L.-H. MAY
Éditeur des Collections Quantin

COLLECTION PLACÉE SOUS LE HAUT PATRONAGE

DE

L'ADMINISTRATION DES BEAUX-ARTS

COURONNÉE PAR L'ACADÉMIE FRANÇAISE
(Prix Montyon)

ET

PAR L'ACADÉMIE DES BEAUX-ARTS
(Prix Bordin)

Droits de traduction et de reproduction réservés.

BIBLIOTHÈQUE DE L'ENSEIGNEMENT DES BEAUX-ARTS
PUBLIÉE
SOUS LA DIRECTION DE M. JULES COMTE

L'ART
JAPONAIS

PAR

LOUIS GONSE

PARIS
SOCIÉTÉ FRANÇAISE D'ÉDITIONS D'ART
L.-H. MAY
ÉDITEUR DES COLLECTIONS QUANTIN
9 et 11, rue Saint-Benoît.

NOUVELLE ÉDITION

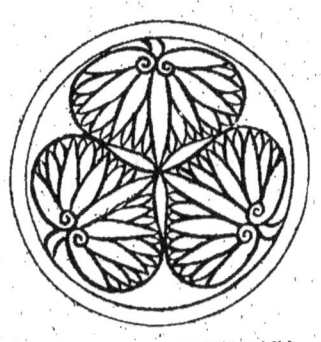

ARMOIRIES DES TOKOUGAVA.

LA PEINTURE

I

CACHET DE KOUDARA KABANARI.

L'histoire de la peinture est, au Japon plus qu'ailleurs, l'histoire de l'art lui-même.

L'étude de ses progrès, de ses développements, de ses transformations peut seule jeter quelque jour sur l'histoire de ces arts secondaires que nous dénommons *arts décoratifs*, et nous faire pénétrer dans l'intimité du goût japonais. La peinture est la clef; sans elle tout reste fermé à nos yeux. L'art entier en est issu et s'y subordonne.

Si nous pouvons établir sur quelques données précises les grandes lignes de l'histoire de la peinture, nous aurons fait un pas décisif dans la compréhension

du génie artistique de ce peuple, qui charme notre imagination, mais que nous jugeons et connaissons si mal.

C'est dans ce sens presque exclusif que se sont portées les plus récentes recherches des Américains et des Anglais. Avec leur esprit précis et pratique, ces derniers ont compris qu'aucune classification, aucune chronologie sérieuse ne pouvaient éclairer l'histoire de l'art japonais en dehors de l'étude des monuments de la peinture.

Le docteur Anderson, de Londres, qui a résidé pendant plusieurs années au Japon, comme professeur à l'Université médicale de Tokio, s'est voué à ces délicates recherches. Il a formé sur place une nombreuse bibliothèque de livres japonais et réuni une admirable collection de près de deux mille *kakémonos*, *makimonos*[1] et albums peints où figurent des spécimens de toutes les écoles de peinture et des principaux maîtres. Cet ensemble, d'un intérêt inappréciable, a été récemment acquis en bloc par le British Museum, au prix de 75,000 francs. Le docteur Anderson en fait en ce moment le classement chronologique. Tous ceux qui s'in-

1. On appelle *kakémonos* ces peintures sur soie ou sur papier élégamment encadrées de bandes d'étoffes unies ou brochées, montées sur une feuille de papier épais et enroulées sur un léger cylindre de bois de pin, garni à ses extrémités de bouts en ivoire, en corne, en bois naturel ou laqué. Le kakémono est le tableau des Japonais. Il est peu de maisons, si modestes qu'elles soient, qui n'en possèdent un ou plusieurs. On les déroule et on les accroche aux cloisons intérieures, les jours où l'on reçoit un ami, ou si quelque étranger vous honore de sa visite. Un emplacement dit *tokonoma*, est d'ordinaire réservé, dans les maisons bourgeoises, au kakémono. La monture de soie de ces rouleaux

téressent à l'histoire de l'art au Japon attendent avec impatience que cette collection soit exposée dans les salles qui lui sont spécialement affectées; ils attendent aussi l'achèvement du grand ouvrage que le docteur Anderson prépare depuis plusieurs années sur la peinture japonaise et dont il vient de faire paraître le premier fascicule[1].

Les Américains, de leur côté, ont acheté beaucoup de kakémonos et l'on cite parmi eux un ardent collectionneur, M. Fenollosa, reçu membre de l'Académie de Kano, qui en a recueilli plus de cinq mille, et qui passe aujourd'hui pour le connaisseur le plus exercé en cette matière. M. Fenollosa prépare également une importante publication sur l'histoire de la peinture. Enfin le docteur Gierke, de Berlin, a réuni pendant son séjour au Japon une nombreuse et précieuse collection de peintures qui contient des originaux indiscutables de quelques-uns des principaux artistes du Japon. Elle a été acquise au prix de 45,000 francs, par le Musée de Berlin.

est souvent du plus grand luxe; l'encadrement d'une variété de dessins infinie et presque toujours de la plus exquise couleur, s'harmonise à merveille avec la peinture elle-même. Une monture soignée est habituellement l'indice d'une œuvre estimée. C'est dans la monture des kakémonos que l'on retrouve les échantillons des plus beaux et des plus anciens tissus. Les kakémonos de grand prix sont même enveloppés d'un étui de soie et enfermés dans une double boîte.

Le *makimono* est un rouleau plus petit, mais plus long, qui se déroule à la main, dans le sens de la largeur. C'est, en quelque sorte, la forme primitive du livre au Japon.

[1]. Depuis que nous avons écrit ces lignes, lors de notre première édition, l'ouvrage du docteur Anderson a été achevé. Le 4e et dernier fascicule a paru au commencement de 1887 chez les éditeurs Sampson, Lowe et Marlson.

En même temps, les Japonais se piquaient au jeu. Parallèlement à ce mouvement européen, il se créait au Japon un courant d'études qui a produit d'importants résultats. Les amateurs de kakémonos, les connaisseurs en peinture y ont toujours été nombreux; les ouvrages spéciaux abondent : manuels d'histoire de l'art, traités didactiques, recueils d'exemples, et j'y ai puisé avec l'aide des Japonais d'excellents renseignements; mais personne n'avait encore songé à coordonner ces documents épars, à les contrôler sur les originaux conservés dans les collections privées ou dans les temples, avec les témoignages fournis par les inscriptions funéraires, avec les documents contenus dans les anciens ouvrages des xvie et xviie siècles, pour en former un tout conçu selon nos méthodes critiques. C'est le travail qu'ont entrepris plusieurs érudits japonais et notamment M. Wakaï, organisateur de la section japonaise à l'Exposition de 1878. Le résultat de ces recherches a été consigné dans un ouvrage, intitulé *Fouso Gouafou*, « Notes sur la peinture japonaise », et non encore édité, mais dont le manuscrit, grâce à la scrupuleuse traduction et aux commentaires érudits de M. Hayashi, m'a été du plus grand secours. Ce dernier, dont l'expérience et le goût font aujourd'hui autorité, a été pour moi un collaborateur infiniment précieux, et je tiens à lui adresser ici l'expression de toute ma gratitude.

Je dois aussi à M. Antonin Proust, qui a bien voulu me les communiquer, les notes que le consulat de France au Japon lui avait fait parvenir, notes qui, dans bien des cas, m'ont permis de vérifier l'exactitude des dates fournies par M. Wakaï. J'ai puisé à d'autres

sources encore. Je citerai en première ligne le beau livre de M. Metchnikoff, l'*Empire japonais*. Cet ouvrage, bien qu'il ne touche à la matière que très indirectement, contient çà et là, au milieu de documents d'ordre purement historique, des notes d'art fort précieuses.

Plusieurs milliers de kakémonos et d'albums peints me sont passés sous les yeux, tant à Londres qu'à Leyde[1], la Haye et Paris; j'ai relevé et fait traduire les signatures de beaucoup d'entre eux.

Quelques-uns des plus beaux qu'il m'ait été donné de voir m'ont été communiqués par M. Wakaï. Celui-ci, avec une bonne grâce dont je ne saurais assez le remercier, a obtenu des principaux amateurs de Tokio l'autorisation d'envoyer en Europe, pour quelques mois, certaines œuvres d'une authenticité et d'une rareté indiscutables.

J'ajouterai que le catalogue de la collection de peintures formée par le docteur Gierke, catalogue rédigé par lui et accompagné d'une préface historique, m'a fourni un appoint très utile.

Enfin quelques notes et rectifications me sont venues en dernier lieu de M. Fenollosa, qui a pris la peine de publier à Tokio même une longue étude critique du grand ouvrage que j'ai fait paraître en 1885[2].

1. Le Musée ethnographique de Leyde renferme une collection de sept à huit cents kakémonos rapportés par Siebold.
2. *L'Art japonais*, par M. Louis Gonse. Paris, Quantin, 1885, 2 vol. gr. in-4°.

II

ORIGINES DE LA PEINTURE JAPONAISE JUSQU'AU XIVᵉ SIÈCLE.

Les débuts de la peinture au Japon resteront sans doute enveloppés, même pour les Japonais, de la plus complète obscurité. On cite le nom d'Inshiraga, artiste qui vivait à la fin du vᵉ siècle; mais aucune œuvre de cette époque ne subsiste au Japon. Le plus ancien tableau que l'on possède a été exécuté sous l'empereur Souiko, au commencement du ıxᵉ siècle; il représente le propagateur du bouddhisme au Japon, le régent Shiotokou Daïshi accompagné de deux serviteurs; il est encore conservé dans le temple d'Horiouji, près de Nara. Nous relevons dans le même siècle les noms de Koudara Kabanari, mort en 853, de Minamoto-no-Nobou, fils de l'empereur Saga, et de Kanavaka, auquel l'empereur Ninmio fit peindre, en 837, les panneaux de son palais. La tradition vante aussi les peintures religieuses sorties de la main de l'illustre apôtre du bouddhisme, Kobo Daïshi.

Mais on ne peut véritablement faire commencer l'histoire de la peinture au Japon qu'à Kosé Kanaoka, peintre et poète de la cour impériale au ıxᵉ siècle. Les Japonais le considèrent comme l'artiste le plus éminent de l'antiquité. M. Wakaï le croit petit-fils de Kanavaka. Tout ce que l'on peut avancer, c'est qu'il a travaillé

pendant le cours du IXe siècle et qu'il est mort vers le commencement du xe. L'empereur Yoseï lui fit exécuter, dans la quatrième année de son règne, en 880, pour la cour impériale, le portrait de Confucius et des neuf grands philosophes de la Chine; l'empereur Ouda (893-898) lui commanda une série de portraits des anciens poètes et savants du Japon et lui fit décorer de peintures historiques les murs de la salle d'audience — le *sisinden* — du palais. Il peignait également bien le paysage, les animaux et les figures bouddhiques; il excellait à dessiner les chevaux. Son style était vigoureux et fin en même temps. Quelques-unes de ses œuvres existent encore et sont conservées précieusement au Japon. Elles justifient la haute opinion des Japonais pour Kanaoka. On lui attribue un portrait du dieu Foudo[1] qui se voit dans le temple de Daïyouji, à Tokio. Il se distingue, dit M. Reed, par une grande vigueur de contours et peut se comparer sans désavantage avec les premiers efforts de l'art en Italie. M. Wakaï possède un admirable kakémono qu'il a bien voulu apporter à Paris et qui a figuré à l'exposition rétrospective de la rue de Sèze. C'est une des très rares peintures de Kanaoka considérées au Japon comme authentiques; les autres sont conservées dans quelques temples antiques de Kioto, de Nara et de la province de Bizen.

巨勢金岡

KOSÉ KANAOKA.

1. Cette divinité bouddhique, qui règne par la terreur et les supplices, est toujours représentée au milieu des flammes et tenant un sabre à pointe triangulaire dans sa main droite.

Le kakémono de M. Wahaï représente le dieu de la Bienfaisance, Dzijo, assis sur la fleur symbolique du lotus. La couleur a un ton de vieille tapisserie passée, d'une douceur inexprimable; le dessin a la finesse et la suavité de certaines œuvres de Fra Angelico. Cette peinture n'a rien de chinois; son idéal sévère et plein d'élégance résume les plus hautes aspirations de l'art bouddhique; son exécution pleine de délicatesse, qui rappelle un peu les vieilles détrempes byzantines, nous explique les origines de l'école de Tosa. C'est bien ainsi qu'on doit se représenter l'art de ce grand ixe siècle qui marque, au Japon, l'apogée de la culture littéraire et du pouvoir religieux.

Yosaï a représenté Kanaoka peignant un portrait. Il est intéressant de reproduire cette image, dont les détails, suivant les habitudes scrupuleuses de l'auteur, ont dû être puisés à bonne source.

L'école de Kanaoka a longtemps maintenu sa réputation à la cour de Kioto. Les deux fils du maître, Ahimi et Kintada, furent ses premiers et ses meilleurs élèves. L'arrière-petit-fils de Kanaoka, Kosé Hirotaka, sous le règne de l'empereur Itsijio (987-1012), est mentionné comme un grand peintre et comme un poëte distingué. Il passe pour avoir peint le premier l'enfer. On conserve de lui au temple de Tshiorakouji, dans la province d'Oumi, une composition d'un caractère original et puissant, représentant le séjour des damnés. On cite encore le nom de Taméouji qui reçut de l'empereur Itsijio le titre de *hôghen*.

Parmi les monuments qu'il est possible d'attribuer à cette époque archaïque et qui nous montrent précisé-

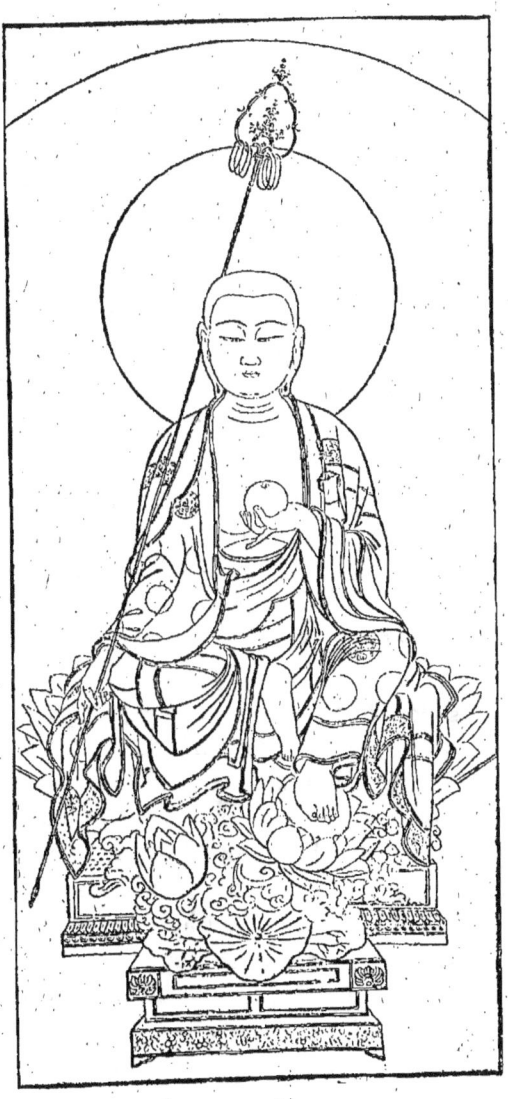

LE DIEU DZIJO, PAR KANAOKA (IXe siècle). — (Collection Wakaï)

ment un art japonais empreint du caractère indo-européen, je citerai douze panneaux autrefois en la possession de M. Duvernet[1] et représentant douze divinités correspondant aux douze signes du zodiaque. La figure de Kouaten est particulièrement digne d'attention; elle tient dans ses mains le croissant de la lune, qu'elle élève vers le ciel avec toute l'ardeur mystique d'une vierge du moyen âge. Elle est d'un galbe exquis et égale en suavité les plus belles miniatures de l'Inde. On y remarque cette particularité d'un œil de face dans un visage de profil, indice certain de la plus haute antiquité. Ces douze panneaux, d'après l'inscription qui les accompagnait, sont la reproduction très exacte de douze peintures, du style le plus ancien, qui existaient autrefois au temple de Kounoji, dans la province de Sourouga. En 1556, un prêtre du nom de Bouni, gardien d'un temple à Nagasima, ouvrit une souscription pour faire exécuter une copie de ces précieuses reliques menacées de périr de vétusté. Le peintre Monka, de Koumé, s'acquitta de cette tâche dans la même année 1556. L'œuvre de Monka, menacée à son tour, fut fixée sur de nouveaux rouleaux en 1818. Il a fallu toute l'incurie des Japonais, à la suite de la grande révolution de 1868, pour laisser tomber entre les mains des Européens ces témoignages de l'antiquité de leur art national. Il est à regretter que le copiste ne nous ait pas conservé la date des originaux. On peut cependant les faire remonter au delà du x^e siècle.

Le xi^e siècle ne nous fournit que les noms de

1. Ils viennent d'être acquis par le Musée de Leyde.

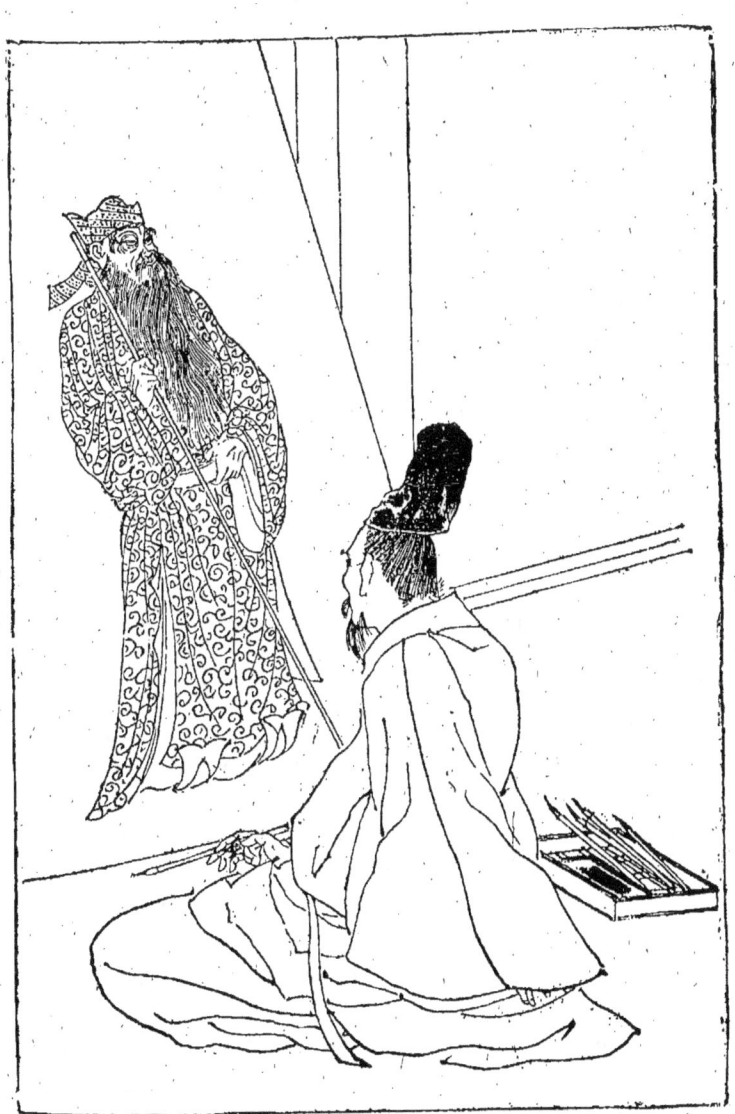
KANAOKA PEIGNANT UN PORTRAIT. — (D'après Yosaï.)

Yoriyoshi, de la famille des Minamoto, et de Motomitsou, fondateur de l'école de Yamato et par corrélation de l'école de Tosa qui en est devenue plus tard la dénomination officielle. Au xii^e siècle, nous voyons apparaître un maître dont l'influence a été considérable sur le caractère futur de l'art japonais, c'est Toba Sôjo, créateur du genre que Itshio devait porter, à la fin du xvii^e siècle, à sa perfection : le genre comique ou humoristique. Il est intéressant de remarquer que ce caractère inimitable de la caricature, dont certains auteurs peu attentifs ont fixé l'apparition dans l'art japonais à une époque toute récente, remonte, au contraire, à des temps fort anciens. Les connaisseurs donnent une place très importante à Toba Sôjo et le considèrent comme un des artistes les plus habiles et les plus originaux de l'ancienne école. Ses esquisses, traitées largement et avec un profond sentiment caricatural, ont eu de nombreux imitateurs. Ce genre a pris le nom de *Tobayé*. Toba Sôjo excellait aussi dans la peinture des chevaux, et l'on cite, parmi les œuvres d'art les plus précieuses du Japon, son fameux paravent des douze chevaux, conservé longtemps dans la famille des Tokougava et donné par elle à l'empereur actuel. La collection Gierke, à Berlin, possède un album de caricatures et quatre rouleaux de Toba, considérés comme authentiques.

D'autres artistes, moins célèbres peut-être, mais d'un talent également supérieur, ont encore illustré le xii^e siècle : tels sont, au dire de M. Fenollosa, la divine Nobouzané, Genkeï, Genson, Taméyouki, Mitsounaga, Keïyon et le grand coloriste Taméhissa.

C'est aussi au xII^e siècle que le grand art de la peinture prend, en Chine, quelque développement. Bien que les historiens chinois citent des œuvres fort antérieures, et même remontant au III^e siècle avant J.-C., il n'en est pas moins vrai que, jusqu'à cette époque, l'art chinois était demeuré presque exclusivement bouddhique et n'était point sorti d'une enfance relative. L'ancienneté qu'on lui attribue est très exagérée. Il n'est même pas prouvé qu'avant le IX^e siècle la Chine ait eu des maîtres plus habiles que le Japon. L'éclosion d'un style vraiment original correspond à l'avènement de la dynastie des Mings. C'est l'empereur Kijô, qui, après

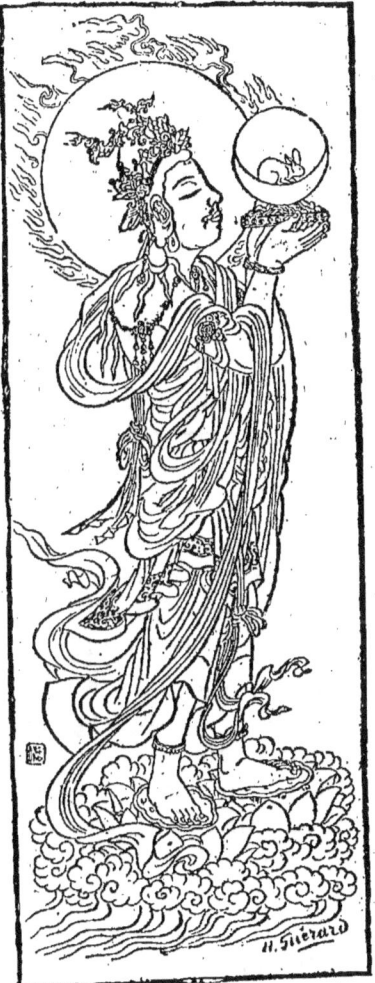

KOUATEN. — (D'après une peinture antique autrefois conservée au temple de Kounoji.)

avoir voyagé dans toute la Chine en qualité d'artiste, fonda, en 1110, l'école, dont les principes ont été en honneur jusqu'au xvii⁰ siècle.

Au siècle suivant, la puissante famille des Foujivara produit, au Japon, un certain nombre de peintres de talent, tels que Shinkaï et Takayoshi. Parmi eux, il en est un dont le nom est à retenir, c'est Tsounétaka, peintre de la cour impériale. Il était en même temps sous-gouverneur de la province de Tosa. Ses descendants adoptèrent ce dernier nom, qui devint celui d'une des deux plus importantes écoles de peinture du Japon. L'école impériale de Tosa, fondée par Tsounétaka, existe encore aujourd'hui. Elle n'est, pour ainsi dire, que la continuation de l'ancienne académie impériale, établie par l'empereur Heizeï, en 808, sous le nom de Yédokoro, dont Kanaoka fut le plus illustre représentant, et de l'école de Yamato, fondée par Motomitsou.

Le style de l'école de Tosa occupe une place à part dans l'art japonais; il représente le goût de l'aristocratie, mis à la mode par la cour de Kioto, et personnifie en quelque sorte le style officiel. Il ne doit rien à l'influence chinoise et se caractérise par des procédés patients, par un soin extrême dans l'exécution. Une grande distinction de formes, une finesse précieuse de pinceau, comme celle des miniatures de la Perse, avec lesquelles elle a, du reste, de singuliers rapports de style, une rigueur délicate dans les contours, peu d'invention pittoresque, un sentiment de nature intime et assez étroit, un coloris clair, vif et brillant, le goût pour les tons gouachés, une habileté incomparable à peindre avec minutie les objets inanimés, les fleurs et les oi-

seaux, un amour excessif du détail, tels sont les carac-

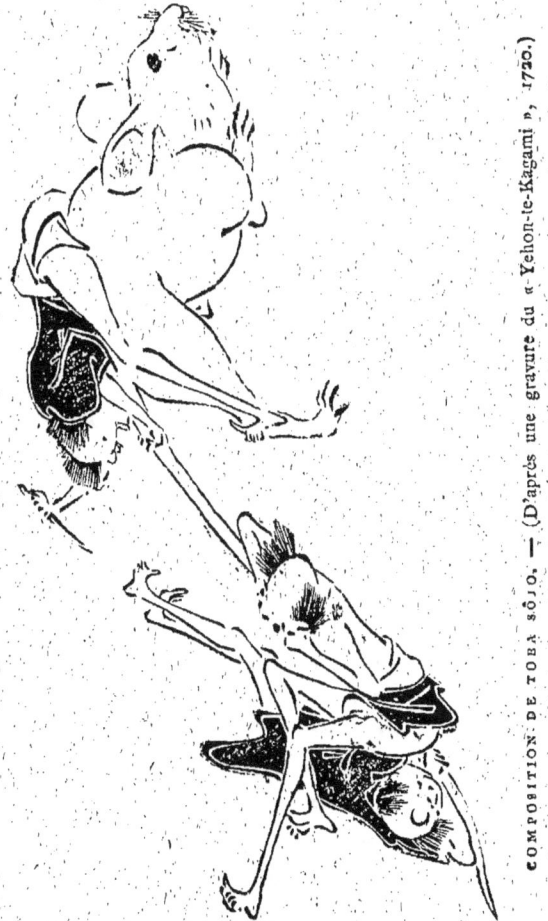

COMPOSITION DE TOBA SÔJO. — (D'après une gravure du « Yehon-te-Kagami », 1720.)

tères dominants de cette école. Les peintures de Tosa se reconnaissent aisément entre toutes. J'ai vu des

cailles, des paons, des coqs, des branches de cerisiers en fleurs, des bouquets de roses qui auraient fait honneur au pinceau d'un miniaturiste flamand. Les artistes de cette école — dont les plus distingués furent, ainsi que nous le verrons : le quatrième descendant de Tsounétaka, Foujivara Mitsounobou († en 1525), puis Mitsouoki, et enfin Mitsouyoshi — se sont surtout employés, dans les albums, les makimonos et les paravents, à peindre des scènes historiques, des fêtes et des danses de la cour, et à représenter les daïmios dans leurs costumes de cérémonie, dans ces vêtements aux plis doux et harmonieux dont la splendeur décorative ne saurait être surpassée. Ils se servent de pinceaux pointus et bien effilés ; ils affectionnent l'emploi des feuilles d'or, dont l'application sur les fonds accentue encore l'éclat de leur coloris. Les paravents de l'école de Tosa, si appréciés à Kioto, ressemblent à de vastes missels à fond d'or. Les plus beaux dessins pour le décor des laques sortent de cet atelier [1].

Les écoles de Kioto se distinguent, du reste, par l'élégance et la précision du dessin. L'art de Yédo, d'origine plus récente, est caractérisé, au contraire, par la largeur, la puissance, la liberté du faire et surtout par une admirable entente de la couleur et de l'effet décoratif. Il est important de remarquer, à ce propos, que Kioto est, jusqu'au XVI° siècle, le grand et presque unique foyer d'art du Japon.

[1]. Les plus magnifiques spécimens de l'art de Tosa qui soient venus en Europe sont assurément une paire de paravents à cinq feuilles représentant de grandes fêtes à Nagoya et appartenant à M. Hugues Krafft.

La vaste impulsion civilisatrice produite, au xiii° siècle, par l'énergique volonté de Yoritomo, le fondateur du shiogounat héréditaire et le créateur de la grande ville de Kamakoura, retentit jusqu'à Kioto et exerce une notable influence sur le développement des arts et des lettres. Le caractère national de la peinture se précise de plus en plus; les principes du décor japonais s'établissent.

A cette époque ont vécu d'autres peintres distingués, dont les historiens japonais nous ont conservé les noms. C'est d'abord Takatshika, de l'école de Yamato, qui fonda la branche importante de Kassouga, petite localité de la province de Yamato, tout proche de Nara. Takatshika et ses successeurs, jusqu'au xv° siècle, ont été successivement employés à décorer le célèbre temple de Kassouga, dont les peintures ont été, pour la plupart, conservées jusqu'à nous et sont considérées, au Japon, comme l'œuvre la plus importante de l'école de Tosa. C'est ensuite le prêtre bouddhiste Ono Sojio, fondateur d'une petite école qui eut quelque influence, l'Ono-Riu ; puis encore Seijin, autre prêtre bouddhiste, et Keïon, peintre de la cour, qui reçut le titre de *hôghen* et resta plus connu sous le nom de Soumiyoshi. On cite aussi, comme ayant étudié dans l'atelier de Kassouga, un troisième fils de Takatshika, du nom de Youkinaga, et Takanobou, noble frère aîné de Teïka, le poète le plus renommé de l'ancien Japon. C'est Teïka qui a écrit le livre des « Cent poètes célèbres », édité et illustré tant de fois. Les annales du xiii° siècle mentionnent enfin, comme ayant un talent de peintre des plus remarquables, le 82° em-

pereur, Gotoba Tennô, qui mourut en 1239, retiré dans l'île d'Oki, après avoir régné de 1186 à 1198.

Les temps d'anarchie qui couvrent comme d'un sombre voile l'histoire du Japon, pendant tout le cours du xive siècle, ont leur retentissement sur les arts. Sauf une courte éclaircie sous le règne de l'empereur Godaïgo (1319-1339), à l'expiration du pouvoir des Hôjô, tout semble enseveli dans une barbarie profonde. On trouve cependant quelques noms de peintres qui méritent d'être relevés comme ceux de Takouma, dont l'atelier eut une certaine réputation, et de Shokeï, prêtre de Kamakoura, mort en 1345, plus connu sous le nom de Keï-Shoki.

La renaissance des lettres et des arts ne commence qu'avec l'affermissement du pouvoir des Ashikaga, à la fin du xive siècle.

Yoshimitsou, et après lui Yoshimasa eurent sur le développement des goûts artistiques de la nation la plus heureuse influence. Ils avaient été tous deux des peintres distingués. Yoshimasa avait étudié la peinture dans l'atelier d'un des bons maîtres de l'époque, Ghéami. Yoshimitsou, 3e Shiogoun des Ashikaga, était mort en 1408, à cinquante et un ans. Cette date peut être prise comme l'aurore d'une des plus brillantes expansions d'art qui aient illustré l'histoire du Japon. La régence de Yoshimasa (8e Shiogoun Ashikaga, mort en 1489, à cinquante-six ans) marque l'apogée de ce mouvement qui a vu naître les fondateurs du grand art national : Meïtshio, Josetsou, Shiouboun, Soami, les deux Kano, Sesshiu, Sesson et tant d'autres, dont les noms presque inconnus en Europe jouissent d'une

immense célébrité dans leur pays. Ces maîtres sont les Masaccio, les Mantegna, les Lippi de l'art japonais. A cette période de l'art correspond aussi une invasion caractéristique de l'influence chinoise dans le domaine de la peinture. C'est une époque qui mérite, à tous égards, de fixer notre attention.

III

APOGÉE DU GRAND ART SOUS LES ASHIKAGA. LE XV° SIÈCLE.

Les auteurs européens se sont trompés sur les dates à assigner à quelques-uns des artistes que nous venons de nommer. La notice publiée par la commission japonaise, au moment de l'Exposition universelle de 1878, les a confirmés dans leur erreur. Les dernières recherches entreprises au Japon nous fournissent des renseignements plus précis et plus exacts.

Meïtshio, le plus ancien de ces peintres, est né en 1351 et mort en 1427. Les Japonais l'estiment comme l'un des coryphées de leur style national primitif. C'était un prêtre de Kioto. Il se forma à l'école de Takouma. C'est lui qui a peint pour la première fois au Japon la mort de Sakia. Cette peinture célèbre, que les artistes postérieurs ont tant de fois copiée, existe encore dans le temple de Tokoufoudji, à Kioto. Elle mesure

huit mètres sur douze; la signature en est très lisible.

Si les spécimens du talent de Meïtshio sont rares, nous savons du moins que son talent plein d'autorité et de puissance a fait faire un progrès décisif à la peinture japonaise. Jusque-là les procédés étaient restés emprisonnés dans la miniature. La peinture, sorte de gouache épaisse, modelait les figures et les coloriait avec une délicatesse patiente.

SIGNATURE ET CACHET
DE MEÏTSHIO.

J'ai dit, à propos de Kosé Kanaoka et des artistes de Tosa, que la peinture japonaise avait l'aspect des vieilles détrempes byzantines. Ce n'est en réalité qu'à partir de Meïtshio que les artistes commencent à s'essayer à ces esquisses jetées sur le papier en quelques traits vigoureux, dont le goût était né en Chine sous la dynastie des Mings. C'est par là surtout que l'influence chinoise joue un rôle capital dans l'histoire de l'art japonais. Ces puissantes et décoratives improvisations à l'encre, dont les artistes du Nippon ont su tirer un si étonnant parti, ont leur point de départ dans l'école chinoise. La prépondérance du style de Tosa est combattue par cet art nouveau; le prestige de l'enluminure pâlit devant l'École du blanc et du

noir, que l'abus des poncifs et des formules transformera bientôt en Académie.

L'impulsion donnée à ce mouvement revient pour la plus grande part à un élève de Meïtshio, Josetsou, artiste chinois naturalisé au Japon, qui mêla d'une manière habile et délicate les traditions de son pays avec celles qu'il étudia dans sa nouvelle patrie. Il est le véritable fondateur de l'école de Kano. Ses œuvres ne sont guère moins précieuses que celles de Meïtshio. Sans connaître exactement les dates extrêmes de la vie de Josetsou, on sait cependant qu'il peignait durant la période Oiyeï (1394-1427).

De son élève Shiouboun, que les Japonais citent habituellement avec lui et dont ils estiment si grandement les œuvres, on ne sait que peu de chose. Il forma des élèves nombreux et de grand talent. Parmi eux, il faut citer au premier rang Ogouri Sôtan (on sait qu'il peignait encore en 1450), qui devint l'un des peintres les plus habiles de son temps et qui eut l'honneur d'être le premier maître de Kano I^{er}; puis Soami, intendant des palais impériaux sous Yoshimasa, et Jasokou, tous gens de haut renom.

Soami était non seulement un des peintres préférés du Shiogoun Yoshimasa, mais il est resté célèbre pour son habileté à préparer le thé. Il a composé un livre qui, aujourd'hui encore, régit les lois de cet art, mis par les Japonais au-dessus de tous les autres.

Shiouboun fut aussi le maître du premier des Kano, Kano Masanobou. Cette grande dynastie des Kano,

dont les descendants existent encore aujourd'hui, représente la plus illustre école de peinture du Japon et n'est surpassée en durée que par celle de Tosa. Elle personnifie la forme classique du beau aux yeux des Japonais lettrés, du beau conçu suivant les principes de la tradition chinoise. Les artistes les plus remarquables des xviie et xviiie siècles, tous ceux qui ne sont pas enrégimentés dans l'école impériale de Tosa, ou qui n'appartiennent pas à l'école vulgaire, touchent en quelque point à celle des Kano. Par son origine et ses attaches futures, elle peut être considérée comme l'école officielle des Shiogouns, par opposition à l'école de Tosa qui est l'école officielle des Mikados. Nous devons ajouter cependant que cette école des Kano, si grande à ses débuts, était destinée, par son habileté même dans le maniement du pinceau, à réduire peu à peu en recettes et en formules les plus nobles et les plus savantes formes de dessin. C'est un art d'enseignement, un art académique, que son caractère a mis en opposition constante avec le naturalisme indépendant et franchement japonais de l'école vulgaire.

狩野元信

KANO MASANOBOU.

Kano Masanobou était né aux environs de Kamakoura, dans les premières années du xve siècle. Il avait appris les éléments du dessin chez son père, Kaghénobou; mais c'est à l'atelier de Shiouboun, puis à celui de son condisciple Ogouri Sôtan, que Masanobou forma son talent. Il est mort avant 1500, à Kioto, assez jeune encore. Ses œuvres sont des plus rares, même au

BANSONNET SUR UNE COURGE, PAR MOTONO-IOU.
(D'après une ancienne gravure.)

Japon. Elles se distinguent par la puissance assourdie de la couleur, l'autorité du coup de pinceau, la noblesse sévère des figures.

Mais c'est Motonobou, fils et élève de Masanobou, qui était destiné à porter au plus haut point de gloire et d'influence l'atelier qu'avait créé son père. C'est lui qu'on désigne lorsque l'on dit Kano tout court. Il était né en 1475 et avait épousé, à Kioto, la fille de Mitsounobou, le maître le plus célèbre de l'école de Tosa, celui qui en fixa le style. Il reçut le titre suprême de Kohôgen et mourut en l'année 1559. Voici comment s'exprime, à son sujet, à l'article « peintures », la grande Encyclopédie sinico-japonaise (*Ouakan Sandzaï Dzouiyé*) : « Il était le prince des peintres chinois et japonais, presque un dieu dans sa puissance. On l'appelle souvent Kohôgen. Ses œuvres arrivèrent en Chine sous les empereurs Mings, et sa gloire se répandit dans tout cet empire. »

KANO MOTONOBOU.

Ses peintures ont été conservées précieusement au Japon, où elles sont d'un grand prix, mais point d'une excessive rareté. Quelques-unes sont parvenues en Europe et se trouvent au British Museum et dans deux ou trois collections particulières. Cependant ces spécimens ne sauraient suffire à nous donner une idée complète du génie de ce maître et à justifier son immense réputation. Motonobou ne m'a été révélé que par l'arrivée à Paris de quatre kakémonos confiés à M. Wakaï par leurs possesseurs, MM. Sano et Yama-

taka. L'art japonais n'a rien produit, que je sache, de plus fort et de plus délicat que ces kakémonos. L'un d'eux représente un paysage aux lignes fuyantes : un Corot noyé de lumière et de transparence. La perspective en est admirable et l'œil le plus exigeant n'y trouverait rien à reprendre ; la succession et la dégradation

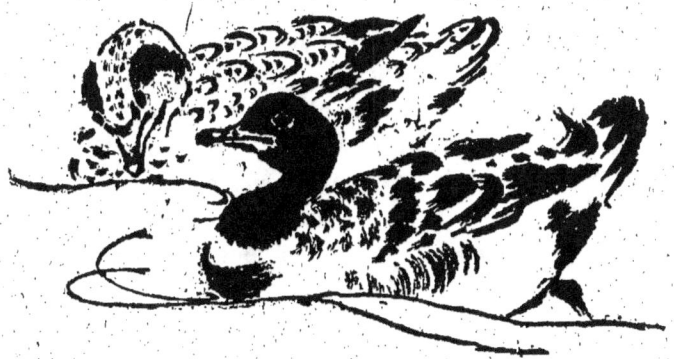

CANARDS, PAR SESSHIU. — (D'après une ancienne gravure.)

des plans atteignent une finesse extraordinaire et sont obtenues avec des moyens d'une grande simplicité. Si Motonobou ignorait les lois scientifiques de la perspective, il faut reconnaître, devant une œuvre aussi parfaite, que son empirisme valait toutes nos théories.

M. Anderson dit à propos de sa manière de peindre : « Même sur des yeux étrangers, la vigueur de dessin et la complète maîtrise de pinceau qu'il a déployées dans le rendu des paysages et des figures produisent une impression vraiment extraordinaire. » Sans avoir le coloris séduisant de l'école de Tosa et surtout de Mitsounobou, dont il avait été à même d'admirer le talent,

la couleur de Motonobou a cependant une harmonie et une chaleur qui tranchent sur la monochromie habituelle de l'école de Kano. Ses rouges sombres, ses bleus apaisés, ses violets puissants n'ont point été surpassés. Quant à son coup de pinceau, il avait l'énergie et la décision de la plus belle calligraphie japonaise. C'est bien de la peinture de Motonobou qu'on pouvait dire qu'elle était un dérivé de l'écriture.

L'écriture n'est-elle pas, chez chaque peuple, une des formes du dessin, et n'est-elle pas avec lui dans le rapport le plus intime? Nous employons la plume, c'est-à-dire un instrument rigide, maigre, aigu; notre dessin est de même sorte que notre écriture. Les Japonais, comme les Chinois, se servent, pour écrire comme pour dessiner, du plus souple et du plus délicat des outils : le pinceau; leur écriture et leur dessin ont la même puissance. Nous dessinons comme nous écrivons, la main appuyée et les doigts allongés; les autres, au contraire, tiennent, en écrivant et en dessinant, la main en l'air, le poignet immobile, les doigts infléchis, de façon que la pointe du pinceau attaque perpendiculairement la surface du papier. De là viennent ces souplesses étonnantes du trait, ces *écrasements*, ces ténuités, ces brusques ondulations qui font les délices d'un œil japonais. On peut poser en principe que les originaux de maîtres se reconnaissent, suivant l'expression consacrée, à la force et à la netteté du coup de pinceau. Les copies ont une mollesse qui ne saurait tromper un connaisseur.

Les sujets préférés de Motonobou étaient les paysages, et surtout les divinités familières du bouddhisme.

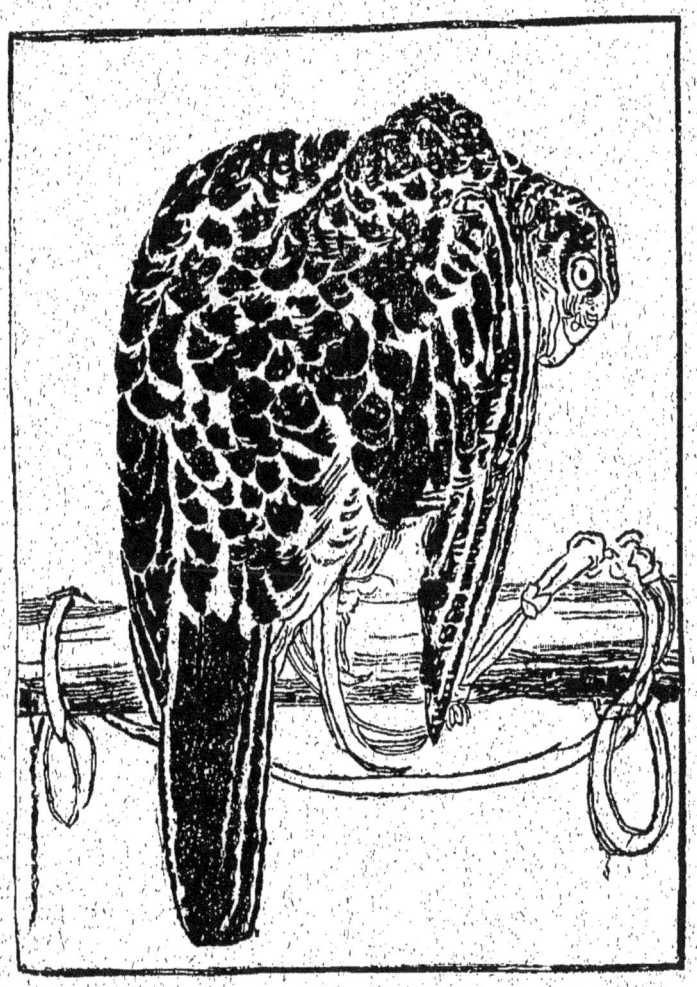

AIGLE ENCHAÎNÉ.
(D'après un dessin de l'ancienne école des Kano.)

Les sept dieux qui, sous le 3ᵉ Shiogoun de la dynastie des Tokougava, prirent le nom de Dieux du bonheur[1], exerçaient de préférence sa verve. Le bonhomme Hoteï, avec son sourire béat, son gros ventre, ses allures massives, sa naïve gaieté, était pour lui un motif fécond. C'est l'école de Kano qui a mis à la mode ces bienveillantes et protectrices divinités que l'humour des Japonais s'habitua peu à peu à tourner au ridicule et au grotesque.

Dès cette époque, l'école de Kano a deux exécutions bien distinctes : celle que l'on appelle au Japon *gouantaï*, rocheuse, c'est-à-dire vigoureuse, heurtée, rude, avec des contours anguleux, à la façon chinoise; et celle que l'on appelle *rioutaï*, fluente, c'est-à-dire molle, assouplie, fondue, comme les ondulations d'une rivière.

En dehors de l'influence chinoise dont on a tant parlé, il en est une autre[2] à laquelle personne, sauf

[1]. Les sept dieux de bonheur ou de prospérité sont : *Djiou-Rôdjin*, le vieillard chinois à la grande barbe, le dieu de la longévité, représenté d'ordinaire avec un cerf blanc et un écran à la main; *Foukourokou-Djiou*, le dieu à la longue tête, avec le crâne bombé, tenant un bâton noueux et un manuscrit roulé, dieu de la sagesse et du bonheur par excellence; son emblème est la grue blanche; *Daïkokou*, le dieu de la fertilité de la terre, représenté sur ses sacs de riz et armé du marteau d'abondance; *Yébis*, le pêcheur, qui est aussi le dieu de la bonne chère, ou *Hirougo*, fils aîné du couple créateur; *Bishiamon*, le dieu de la guerre, tenant le bâton et la pagode; *Benten*, la déesse de la beauté et de l'art, tenant la boule précieuse ou jouant de la biva; enfin *Hoteï*, le dieu au gros ventre, qui est à la fois le dieu de la gaieté et le protecteur de l'enfance.

[2]. Voir *Gazette des Beaux-Arts*, t. XVIII, 2ᵉ période, numéro du 1ᵉʳ décembre.

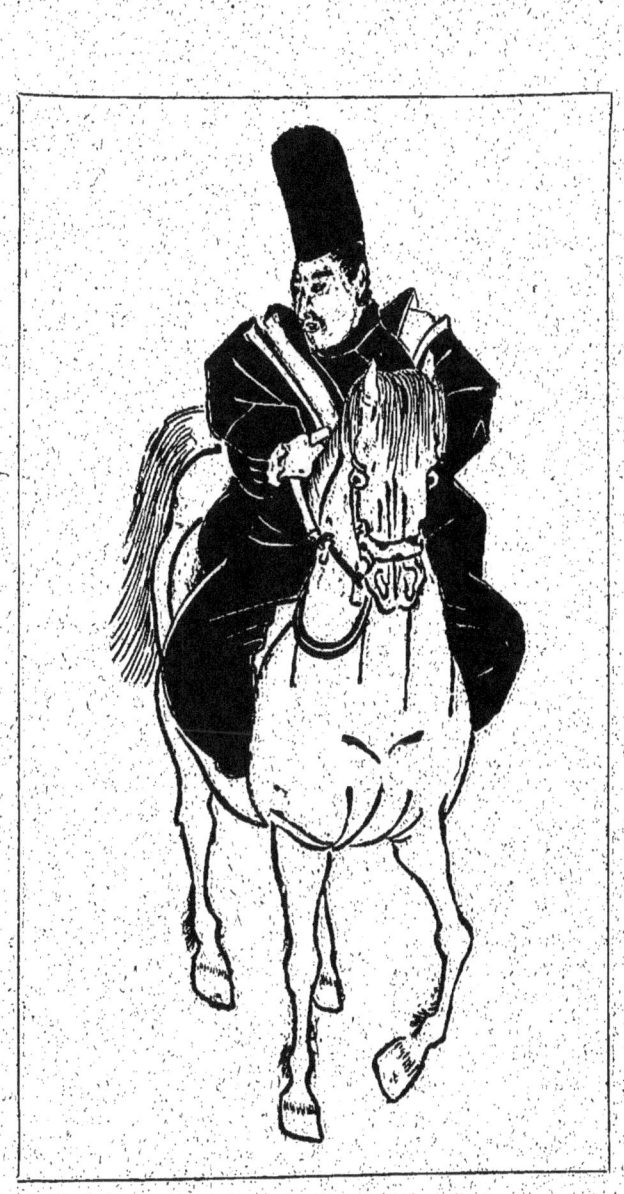

DAÏMIO A CHEVAL, PAR TOSA MITSOUNOBOU
(D'après un kakémono appartenant à l'auteur.)

notre ami regretté, Edmond Duranty, n'a accordé l'attention qu'elle mérite. Une influence indéniable, venue de la Perse, agit sur l'art japonais et s'exerce sur certaines formes du décor, sur certains détails de l'ornementation; on en retrouve la trace évidente dans le dessin des figures de l'école de Tosa, dans la façon de dessiner les draperies, les extrémités. L'ancien art persan, dont est sorti presque intégralement l'art indou et pour une certaine part l'art chinois, a eu vers le xv° siècle, et même avant, une influence directe sur l'art japonais.

MITSOUNOBOU.

Le petit kakémono de Mitsounobou (fin du xv° siècle), dont on peut voir (p. 33) une reproduction au trait, porte les traces irrécusables de cette influence[1].

Sous quelle forme artistique est parvenue au Japon cette influence persane? Est-ce par les miniatures, les tissus, la céramique ou les travaux de métal? Cela serait bien difficile à dire. Il suffit de constater ses effets. Les auteurs arabes mentionnent, dès le xi° siècle, les relations directes par mer qui existent entre le golfe Persique et les côtes méridionales du Nippon. Elle est évidente au xv° siècle. Plus tard, au xvii°, les traces de cette influence surgissent à nouveau; cela s'explique plus facilement par l'arrivée des Portugais et par les rapports maritimes qui s'étaient établis entre Ormuz, Bouschir et Macao. Qu'on regarde avec attention le

1. Ce kakémono offre en outre cette particularité, bien remarquable pour l'époque, de nous donner le dessin d'un cheval de face, dans son mouvement parfaitement juste. Ce mouvement et ce même raccourci se retrouvent, par une curieuse coïncidence, dans le *1814* de Meissonier.

décor architectural, les étoffes, les laques, les bronzes,

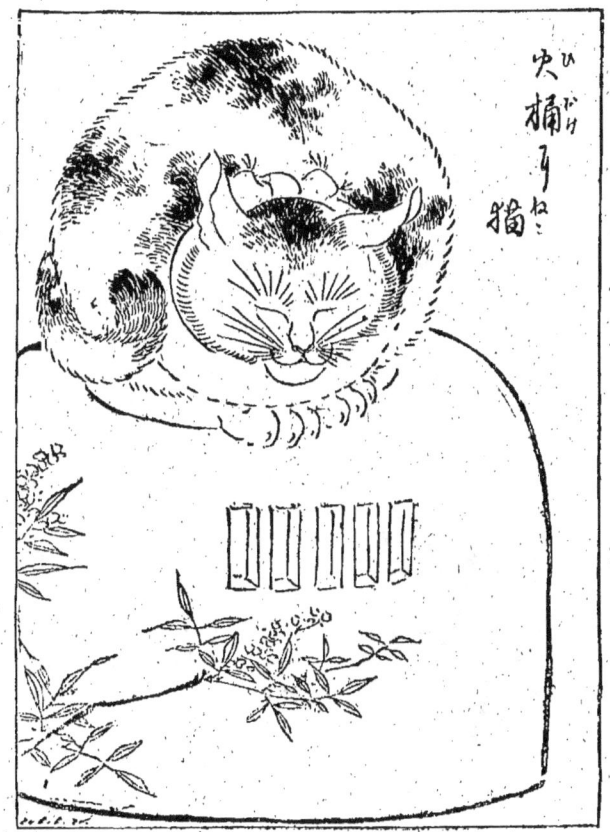

CHAT ENDORMI SUR UN BRULE-PARFUMS.
(D'après un ancien dessin de l'école de Tosa.)

certaines pièces de céramique, notamment de Koutani, les bois incrustés du commencement du XVIIe siècle, on

reconnaîtra aisément certains caractères de l'art de l'Islam. La Perse a été, chaque jour en apporte une preuve nouvelle, le grand foyer civilisateur de l'Asie.

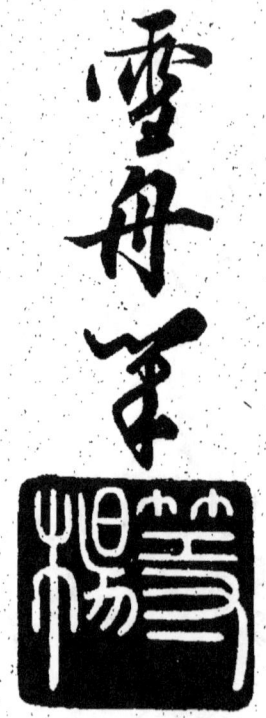

SIGNATURE ET CACHET DE SESSHIU.

A la même époque que le vieux Kano, et sans se mêler à son école, vivait un artiste que les Japonais mettent, avec raison, au nombre de leurs plus grands. Le peintre Sesshiu, dont il s'agit, était prêtre bouddhique. Avant d'être connu comme artiste, il occupait un rang distingué parmi les hommes les plus instruits de son temps. On s'accorde à lui donner, comme date de naissance, l'année 1414. Les Japonais ne le rattachent à aucune école et le classent parmi les indépendants. Il acquit les premières notions de la peinture dans l'atelier de Josetsou. La vigueur et l'originalité de ses dessins en noir et blanc lui acquirent une rapide célébrité. Sa réputation parvint jusqu'en Chine et l'empereur lui fit offrir de venir entreprendre la décoration de son palais. Il n'y rencontra aucun concurrent à sa taille, et l'on prétend que son impérial protecteur l'ayant prié de tracer devant lui une esquisse, Sesshiu plongea un balai dans l'encre et dessina, avec les éclaboussures de

ce pinceau improvisé, un dragon d'un aspect si merveilleux que son renom se répandit dans tout le pays. Il y peignit, entre autres choses, une vue du Fouzi qui existe encore aujourd'hui dans le palais impérial de Pékin. Sesshiu s'imprégna de quelques-uns des principes de l'art chinois, et on en retrouve particulièrement la trace dans ses paysages ; mais il tint le meilleur de son talent de l'étude approfondie qu'il avait faite de la nature. Revenu au Japon, il termina ses jours au temple d'Ounkokoudji, dans la province de Souô (de là le nom d'Ounkokou que prit son école), et mourut en 1506, entouré d'une vénération presque sainte.

Un grand nombre de ses œuvres nous ont été conservées et quelques-unes sont venues en Europe. Sesshiu réussissait également bien dans la figure humaine, les fleurs, les oiseaux et les paysages. Ses motifs, empreints du plus beau sentiment décoratif, sont devenus classiques à l'égal de ceux de Kano. On peut en suivre les métamorphoses à travers le développement ultérieur de l'art japonais. Telle attitude de Shoki [1], telle expression farouche du vieux Dharma [2], tel beau mouvement de grue volant sur la mer ou se reposant

1. Gardien des palais impériaux, en Chine, que l'on représente poursuivi par le diable, qui le tourmente de mille méchants tours.
2. La légende de Dharma est assez obscure. Est-il le premier missionnaire bouddhique ou la personnification de la loi bouddhique elle-même? Est-il simplement un sage, sorte d'ermite du genre des marabouts africains, auquel on attribue le courage d'avoir vécu neuf ans dans une grotte et dans la plus complète immobilité? On le représente généralement accroupi, les pieds nus, enveloppé d'une cape brune, un chapelet à la main, le regard fixe et perdu dans une sorte d'extase farouche.

au milieu des lotus, que nous admirons dans les compositions des artistes modernes, sont tout simplement empruntés au vieux Sesshiu. Celui-ci travaillait avec une grande rapidité, d'un seul trait, préférant les tons neutres, légers, les bruns chauds ou les noirs profonds, évitant les rouges et les verts.

Les deux élèves les plus distingués de Sesshiu sont : Sesson († en 1495), célèbre pour ses clairs de lune, et Shiougetsou, qui a accompagné Sesshiu dans son voyage en Chine. Celui-ci est mort vers 1520. Il fut, comme lui, prêtre bouddhique, et a laissé dans l'histoire de la peinture japonaise une célébrité égale à celle de son maître. Au Japon, on les met tous deux sur le même rang et leurs œuvres sont aussi recherchées. Un certain nombre de peintures de Shiougetsou sont conservées en Chine; quelques-unes sont venues en Europe.

SIGNATURE ET CACHET DE SHIOUGETSOU.

Kano Motonobou et Sesshiu ont laissé de nombreux élèves. Les plus célèbres sont Shioyei, fils de Motonobou, et Tôgan qui a fondé ce qu'on appelle l'école de

Sesshiu. On cite encore les noms de Shiotokou, Yôgetsou et Tosen.

Parmi les grands peintres qui ont illustré le milieu et la fin du xve siècle, les historiens japonais assignent un rang éminent à Soga Sôjo († vers 1470), le fils et l'élève de Jasokou. Ils le rangent parmi les fidèles de l'ancienne école nationale. Un kakémono de Sôjo que j'ai sous les yeux est, en effet, une composition d'un style nerveux, franchement japonais, sans aucun mélange d'influence chinoise. L'exécution rappelle un peu celle de l'école de Tosa, mais elle est plus mâle; le coloris, émaillé dans une gouache légère, est plus chaud et plus harmonieux. L'élégance de ces grues de Sôjo me fait penser aux peintures de l'ancienne Égypte.

Pendant le cours du xvie siècle, l'histoire de la peinture semble graviter dans l'orbite de Kano Motonobou et dans celui de Sesshiu. Parmi les maîtres qui ont joui cependant d'une haute réputation, je citerai : Dôan, prêtre bouddhique († en 1572), imitateur du style de Sesshiu, Sanrakou, Yeïtokou et Soga Tshiokouvan, de Kioto, arrière-petit-fils de Jasokou et élève de Sôjo († vers 1590). Ce dernier s'est rendu particulièrement célèbre par son talent à peindre les oiseaux de proie. Si j'en juge d'après un kakémono, représentant un aigle posé sur un perchoir, Tshiokouvan aurait mérité l'estime qu'il a conservée auprès des connaisseurs japonais. Comme

TSHIOKOUVAN.

Sôjo, Tshiokouvan paraît avoir allié l'exécution sévère et achevée des vieux maîtres de Tosa à la puissance expressive des Kano. Le dessin de l'oiseau, traité avec une force surprenante dans la finesse, serait digne de la main d'Albert Dürer. Le maître de Nuremberg n'aurait pas rendu un œil de rapace avec une vérité plus scrupuleuse.

Quant à l'école de Tosa, elle subit, pendant toute la durée du xvi^e siècle, une sorte d'éclipse; son crédit semble pâlir devant celui des artistes puissants et originaux que je viens de citer. Elle ne retrouve son éclat qu'à la fin de ce siècle, sous le shiogounat réparateur de Yéyas.

La succession des Kano : — Kano Yeïtokou, petit-fils de Motonobou († en 1590, à l'âge de quarante-huit ans); Kano Sanrakou (1558-1635), gendre de Yeïtokou, et Kano Takanobou, fils de Yeïtokou, — nous conduit, au milieu du xvii^e siècle, la période la plus brillante des Tokougava. Ce moment est, avec la fin du ix^e siècle, le xii^e, la fin du xv^e et le commencement du xix^e, l'un des cinq points culminants de l'expansion artistique du Japon.

Le cours du xvi^e siècle a été rempli par les grands troubles religieux et politiques qui signalent l'arrivée des Portugais. L'art est la fructification des périodes de paix et de tranquillité, et ce siècle, l'un des plus agités de l'histoire du peuple japonais, lui a été moins favorable que le précédent. Il faut à cette plante délicate le calme social et la sécurité du lendemain; il lui faut la reconstitution du pouvoir central et la venue de Yéyas pour se redresser et s'épanouir à nouveau.

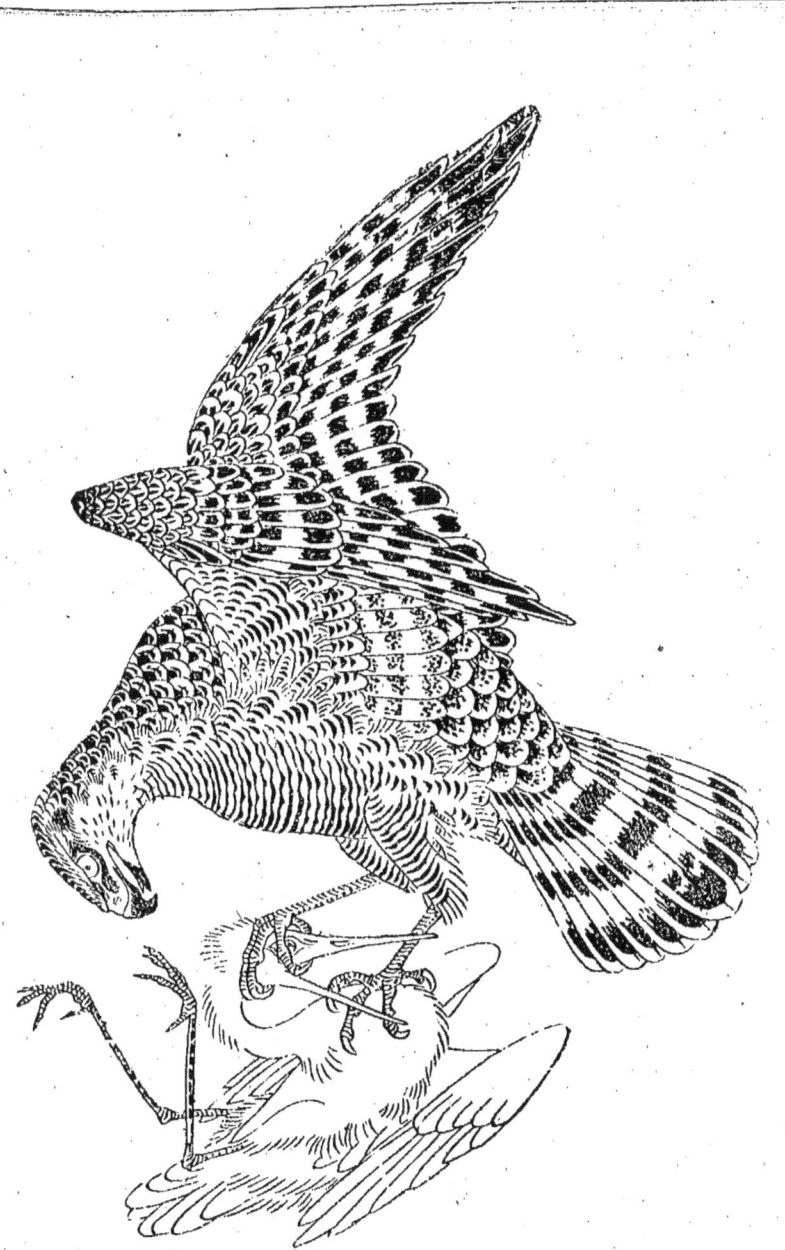

FAUCON DÉVORANT UNE GRUE, PAR TSHIOKOUVAN.
(D'après le « Yehon-te-Kagami », 1720.)

IV

AVÈNEMENT DES TOKOUGAVA.
LES GRANDS ARTISTES DU XVIIᵉ SIÈCLE.
ÉCLOSION DE L'ÉCOLE VULGAIRE.

Kano Takanobou eut trois fils qui se livrèrent avec une égale distinction au métier de peintre. Tous trois sont, au xviiᵉ siècle, les plus illustres représentants de l'école des Kano, dont le siège était, au moment où nous sommes arrivés, définitivement fixé à Yédo. Ce sont : Tanyu, le fils aîné, Naonobou et Yasounobou, le cadet.

SHIOKOUADO.

Sanrakou, le peintre préféré de Taïko-Sama, avait établi à Kioto une succursale de l'école des Kano, fortement imprégnée d'imitation chinoise. Cet atelier, repris par Sansetsou († en 1661), fils adoptif du précédent, homme de grand savoir et de grand goût, eut une action très importante sur le génie propre de la ville impériale; il eut l'honneur de former deux des individualités artistiques les plus remarquables du Japon : Shiokouado et Mitsouoki.

Shiokouado a été également connu sous le nom de Shôjô. Le génie de ce maître, dont les œuvres peintes sont de la plus grande rareté, se révèle à nous par un recueil en deux volumes (Yédo, 1804) d'un choix de ses

peintures. Ce recueil, gravé de la plus merveilleuse façon, dans des gris estompés et des tons pâles, rend avec toute l'illusion du fac-similé l'aspect des grisailles originales. Quoiqu'il appartienne à l'école de Kano par son style, Shiokouado doit être classé parmi les indépendants. Il a une saveur à lui, étrange, capiteuse. Son dessin, formé de grands à plat, ne peut se comparer qu'à celui de Kôrin et de Hôhitzou dont je parlerai plus loin. Il est impressionniste à leur manière, c'est-à-dire avec la plus rare et la plus austère distinction. Shiokouado était prêtre de rang supérieur à Nara. Il a séjourné quelque temps à Yédo et est mort en 1639.

Le dernier fils de Takanobou, Yasounobou, plus connu sous le nom de Yeïshin, mourut en 1685 à l'âge de soixante-treize ans. On l'estime encore aujourd'hui comme un des plus grands paysagistes du Japon. Son meilleur élève fut Sôtatsou, de la famille Nomoura, qui devint sur le tard un brillant adepte de l'école de Tosa. Les peintures de Sôtatsou se font souvent remarquer par un ingénieux mélange de poudre d'or et d'encre de Chine. Ce procédé, alors nouveau, a été bien souvent imité depuis. Sôtatsou est le précurseur de Kôrin et certaines de ses œuvres peuvent rivaliser avec

celles de ce grand maître; il travaillait encore en 1643.

Naonobou s'appelait aussi Kadzouma. Il était né en 1607. Il se forma surtout à l'école de son frère Tanyu et devint aussi habile que lui. Les connaisseurs japonais estiment même davantage son talent et le considèrent comme un des artistes les plus vigoureux et les plus personnels de l'école des Kano. Ce que je connais de lui m'a donné une très haute opinion de son exécution et de son style, tout en même temps énergique et délicat. Ses œuvres sont fort recherchées au Japon; quelques-unes cependant sont parvenues en Europe. Naonobou mourut en 1651.

ÉTUDE DE CHEVAL,
PAR FHIOKOUADO.

Tanyu était né en 1601. Ayant perdu son père très jeune, il apprit les éléments de la peinture, chez Kano Kôhi, à Yédo. Il est encore aujourd'hui le plus populaire de l'école. Son œuvre est considérable et les amateurs se disputent au Japon les moindres productions de son pinceau. On cite comme son chef-d'œuvre les quatre lions à l'encre de Chine, peints sur panneaux de bois, qui se trouvent encore aujourd'hui dans le sanctuaire du grand temple de Nikkô. Au dire des Japonais,

HOTEÏ EN VOYAGE, PAR TANYU. — (D'après une ancienne gravure.)

l'art de la peinture n'aurait rien produit de plus surprenant. Le plafond de la porte principale (*Yomeï gomon*) du même temple est décoré de deux grands dragons à l'encre de Chine qui sont également très vantés.

Il y a beaucoup de faux Tanyu en Europe. Je citerai, parmi les peintures vraiment authentiques que j'ai pu voir, un merveilleux petit paysage éclairé par la lune avec deux personnages rêvant sur la terrasse d'une maison, à M. S. Bing; un personnage trottant sur un âne dans la neige, et une oie endormie traitée en six coups de pinceau. Tanyu est mort en 1674, à Yédo. Il a eu une très grande influence sur ses successeurs; son goût comme son style ont fait école et plusieurs de ses élèves comptent au premier rang des artistes japonais. Il fut grand connaisseur en peinture et avait une véritable autorité d'expert, en matière de lecture des signatures et des cachets des artistes anciens. Le grand recueil de copies d'antiques peintures, le *Tanyu-Ringoua*, qui a été formé sous sa direction et publié, à la fin du siècle dernier, par une société d'amateurs, est un monument de la plus haute importance pour l'histoire de la peinture avant 1600.

Je ne puis m'empêcher de remarquer à propos de Tanyu, comme j'aurais pu le faire à propos de Naonobou, quels énormes emprunts les artistes plus modernes ont faits aux maîtres de l'art classique du xviie siècle. Que de répétitions, que de variantes de leurs œuvres, presque toujours affaiblies, nous retrouvons dans les productions des époques postérieures! Ce qui nous charme tant dans les arts japonais du xixe siècle n'est bien souvent que la menue monnaie des œuvres des grands

maîtres anciens. Les principes de l'art étaient fixés dès le xv⁰ siècle, et les motifs les plus admirables de la décoration japonaise appartiennent à des temps que la plupart des auteurs européens ont dédaignés parce qu'ils ne les connaissaient pas. C'est là un point capital sur lequel on ne saurait trop insister. Le grand Hokousaï lui-même a repris plus d'un motif de Tanyu en se l'appropriant.

Deux autres artistes ont joué un rôle des plus importants, à la fin du xvii⁰ siècle, dans le développement de l'art japonais; ce sont : Mitsouoki, de Tosa, et Mataheï, fondateur de l'*Oukiyo-Riu*.

Mitsouoki est, avec Mitsounobou, le plus illustre maître de l'école de Tosa. C'est lui qui a relevé les ateliers impériaux, en décadence depuis le xvi⁰ siècle, et créé ce style décoratif raffiné, élégant, où les fleurs, les oiseaux et les paysages ont des suavités préraphaélesques. C'est lui qui est l'inventeur de ces dessins d'une perfection exquise dans leur fini, que les laqueurs de Kioto du xviii⁰ siècle ont traduits avec un art inimitable. L'idéal de Mitsouoki réside dans la pureté de la ligne, dans la grâce ingénieuse du motif, traduites par un pinceau de miniaturiste. Personne n'a peint comme lui la ténuité frêle d'un brin d'herbe. Ses œuvres principales sont précieusement conservées chez l'empereur ou dans quelques grandes familles de Kioto. Le ton de sa peinture est vif, sans dureté, d'une chaleur harmonieuse et relevé de légères touches d'or, le contour de son dessin d'une adorable élégance. Mitsouoki, né en 1616, est

mort en 1691. Il avait étudié les éléments de la peinture dans l'atelier de Sansetsou.

Iouasa Mataheï, élève de Mitsounori, de Tosa, est le fondateur de l'école dite vulgaire, par opposition à l'art noble qui dédaigne la représentation des costumes et des mœurs du peuple. Ni Tosa ni Kano ne se sont compromis à peindre des sujets méprisés par l'aristocratie. Ce n'est que sous le régime des Tokougava qu'une telle peinture est devenue possible. Mataheï y a le premier apporté un grand talent. La force de son exécution est sans égale. J'ai vu, de sa main, un paravent décoré de figures de gens du peuple traitées en portraits, qui était certainement une des productions les plus fortes de l'art japonais. Ce chef-d'œuvre est retourné au Japon. Mataheï était né dans la province d'Etshizen vers le commencement du xvii° siècle, mais il était venu se fixer à Kioto dès l'enfance. Sa réputation était à son apogée entre 1624 et 1643. On ignore la date de sa mort. Il est l'inventeur du style populaire appelé *Oukiyoyé*, ce que l'on pourrait traduire par peinture de la vie contemporaine ou école réaliste. Mataheï peignait les gens de son temps dans leurs costumes habituels, les paysans, les hommes et les femmes de la basse classe, et surtout les courtisanes, qui jouaient déjà à cette époque, par leur luxe, leur élégance et leur éducation littéraire, un grand rôle dans la vie publique du Japon. Ce genre, traité avec tant de hardiesse, de verve et de fantaisie par quelques artistes éminents des xviii° et xix° siècles, est devenu aux yeux des Européens l'expression

MATAHEÏ.

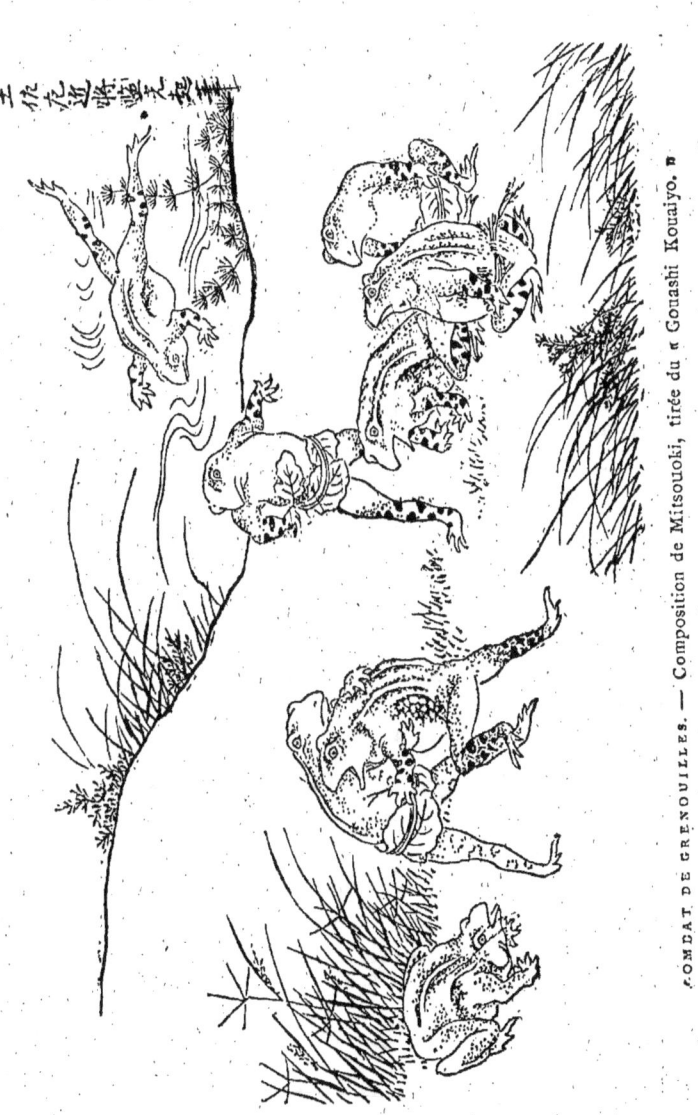

COMBAT DE GRENOUILLES. — Composition de Mitsouoki, tirée du « Gouashi Kouaiyo. »

propre de l'art japonais. Aux yeux des Japonais, il est resté dans un rang inférieur, bon pour satisfaire les instincts de la populace, mais indigne de l'attention des personnes comme il faut. Mataheï est le premier ancêtre de Hokousaï. Son influence est considérable et l'on peut dire que la bonne moitié de l'immense bibliothèque illustrée du Japon est sortie des ateliers de ses successeurs. Jusqu'à lui, l'école de Tosa n'avait pas dépassé la peinture de portrait, et encore limitée aux savants, aux hommes de haut renom, aux personnages de qualité ou aux dignitaires; la peinture historique ou guerrière et celle des cérémonies de la Cour la rattachaient seules aux mœurs du temps. Mataheï et ses élèves sont, au contraire, entrés dans le vif du tempérament japonais; ils ont ouvert à l'art le champ illimité de la vie. Ils ont été les promoteurs d'un mouvement d'affranchissement et d'évolution dont l'importance commence seulement à être mesurée. L'école vulgaire, sortie des entrailles mêmes de la nation, est l'expression populaire et sans aucun mélange étranger du génie japonais; à mes yeux, il en est la forme la plus originale, la plus complète, celle qui nous fait pénétrer le plus intimement dans l'esprit du Nippon. Son programme indépendant s'est élevé en regard des traditions classiques de l'école des Kano, comme en France l'expansion naturaliste de la seconde moitié de ce siècle en regard de l'enseignement autoritaire des académies.

Le véritable créateur de l'Oukiyoyé, qui, dans la période moderne, a pris le nom d'école d'Outagava, est Hishikava Moronobou, de Kioto, qui étudia à l'école de Mataheï et développa dans la classe populaire le goût

du style vulgaire. Le professeur Anderson le considère comme le plus habile et le plus génial représentant de ce style. Il a pleinement raison, si j'en juge par deux ou trois kakémonos que j'ai pu voir et par un certain nombre de livres illustrés qui se trouvent dans la riche collection de M. Duret. Moronobou, Shiounshô, Hokousaï sont les trois cimes de l'école vulgaire. Les historiens japonais se sont peu préoccupés de conserver les dates des artistes de ce genre. Cependant on peut fixer la date de naissance de Moronobou aux environs de l'année 1646. Il était de Hodamatshi, province d'Ava; il se rendit très jeune à Yédo, où il apprit tout d'abord le métier de brodeur. On sait qu'il travaillait encore pendant la période Genrokou, de 1688 à 1704. M. Anderson suppose qu'il mourut entre 1711 et 1717. Ce grand artiste a contribué pour une large part au progrès du décor des tissus de soie et des broderies. Il a fourni beaucoup de dessins aux fabricants d'étoffes et développa le goût des femmes pour les robes de luxe. C'est à lui que la mode doit ces longues robes traînantes, à manches larges et à dessins de broderie si somptueux et si pittoresques, dont l'engouement fut porté à son comble au commencement du xix⁰ siècle. Ses associés et collaborateurs furent Ishikava Mitsounobou et Motonobou, Morafoussa, Morishighé et Morinaga.

HISHIKAVA MORONOBOU

De son côté, Hanafoussa Itshio, d'Osaka, élève indiscipliné de Yasounobou Kano, propageait à Yédo la

peinture de style réaliste, y ajoutant tout l'humour, toute la libre fantaisie de son talent génial. Itshio peut être considéré comme un des maîtres du genre humoristique. Ses œuvres sont aujourd'hui très recherchées des Japonais. On cite parmi ses chefs-d'œuvre les *Douze Mois* de la collection Gierke. Les motifs qu'a créés son pinceau, dans de rapides et légères esquisses où se jouent les couleurs les plus gaies, se retrouvent à chaque instant dans les œuvres des artistes modernes : peintres, décorateurs, sculpteurs de netzkés, etc. Personne n'a mieux rendu la vie naïve des paysans, leur bonne humeur, leurs joyeux ébats; personne n'a raillé avec plus d'entrain les divinités bouddhiques et surtout les sept dieux du bonheur. Ses paysages sont pleins de perspective et de vérité. Hokousaï lui doit beaucoup, mais c'est chez Hiroshighé que l'influence d'Itshio se fait surtout sentir. Itshio appartenait à la famille Taga, d'Osaka, où il était né en 1651. Il était venu à Yédo à l'âge de quinze ans. La date de sa mort est fixée à l'année 1724.

Revenons à l'atelier de Tanyu; c'est la grande officine de l'art des Kano. La célébrité de Tanyu vient au moins autant de la réputation de ses disciples que de sa valeur propre. Ses plus illustres élèves sont : Tôoun, son gendre, devenu plus tard son fils adoptif (il était fils de Goto Ritsoujo et mourut en 1694, à l'âge de soixante-dix ans), le shiogoun Yémitsou et Morikaghé.

Le troisième shiogoun de la dynastie des Tokougava, Yémitsou, porta à son apogée la gloire de cette grande race et fonda la prospérité de la ville de Yédo. Il est

connu dans l'histoire des arts sous le nom de Sandaï-Shiogoun. Nous verrons, en parlant des laques, qu'un des plus beaux moments de cette industrie essentiellement nationale correspond à son règne et qu'elle eut, sous son artistique impulsion, son plus grand essor. L'architecture lui doit aussi d'admirables monuments, des temples magnifiques. Il était né en 1603, monta sur le trône shiogounal en 1623 et mourut en 1652, emportant les regrets unanimes de ses contemporains. Il est au nombre des trois ou quatre princes qui ont le plus fait pour le bien du peuple et pour le progrès des arts. C'est lui qui réglementa les relations avec les Européens, entourées de tant de garanties restrictives par le testament de Yéyas. Il détermina la situation, constitua les privilèges de la factorerie hollandaise de Nagasaki et concéda à ses paisibles trafiquants la petite île de Décima.

Yémitsou, paraît-il, pratiqua lui-même la peinture avec talent. Mais, comme je viens de le dire, c'est surtout par les travaux de laque que la célébrité de son nom a grandi dans la mémoire des Japonais. Le plus illustre des artistes laqueurs, celui, du moins, qui a mis dans l'exécution des reliefs d'or le plus de style, de grandeur et de force, sans rien perdre de la netteté et de la finesse qui sont les qualités nécessaires du beau laque, est Kôëtsou, contemporain de Yémitsou et mort peu de temps avant lui. Nous aurons à parler de ses œuvres au chapitre des laques.

Son nom de famille était Honnami et les Japonais le désignent encore indifféremment sous ces deux noms. Il était de Kioto. On fait remonter sa naissance à l'an-

née 1557. Il apprit les principes du dessin dans l'atelier d'un peintre du nom d'Youshio, étudia plus tard à l'école de Tosa et fonda à son tour une école qui fut bientôt au premier rang, école dont est sorti ultérieurement l'un des grands inventeurs de l'art japonais, le peintre Kôrin. On cite Kôëtsou comme connaisseur émérite en armes et lames anciennes, science difficile et compliquée dans un pays où les travaux des artistes forgerons étaient prisés au-dessus de tout. Il était passé maître dans la calligraphie, l'art noble par excellence, et sa renommée, en ce genre, égale celle de son émule Shiokouado. Il peignait aussi, dit-on, avec une extrême délicatesse, alliant la noblesse du sentiment à l'élégance de l'exécution. On admet comme date de sa mort l'année 1637.

Morikaghé, dans un autre ordre, fut également un artiste de haute importance. Les renseignements biographiques nous manquent. Tout ce que l'on sait, c'est que son nom de famille était Hissadzoumi et qu'il vivait encore dans les dernières années du xviie siècle. Il avait un style de peinture sévère et puissamment décoratif. Tanyu l'estimait comme son élève le plus brillant. Sa gloire principale est d'avoir introduit le décor artistique à Koutani et d'avoir élevé ce centre de fabrication céramique au sommet de l'art japonais. Il peignait lui-même à cru les pièces que la cuisson revêtait des plus magnifiques émaux. Ses œuvres sont placées par les Japonais au nombre de leurs plus précieux trésors.

Quant à Naonobou, son meilleur élève fut son fils

Tsounénobou († en 1683). M. S. Bing possède dans sa collection un kakémono — en blanc majeur, comme eût dit Paul de Saint-Victor — représentant un paon blanc faisant la roue. C'est un chef-d'œuvre authentique de Tsounénobou. Son œuvre la plus importante au Japon et la plus remarquable se trouve dans l'un des temples de Kioto. C'est une galerie dont les deux côtés sont ornés de chrysanthèmes géants, peints en relief et ayant la hauteur d'un homme. L'effet de cette décoration est, paraît-il, véritablement grandiose. Je citerai une grue dans

TSOUNÉNOBOU.

la nature neigeuse, appartenant au même amateur, qui est une merveille de poésie, de finesse et d'élégance.

Je rapporterai à son propos une anecdote caractéristique. M. Wakaï, qui la possédait alors, avait désiré soumettre à un artiste européen ce chef-d'œuvre de la haute peinture japonaise, ainsi que le petit paysage de Tanyu dont j'ai parlé plus haut. Je le conduisis chez un des peintres les plus en renom de Paris, collectionneur passionné de dessins de maîtres anciens, qui, après avoir déroulé les deux kakémonos et les avoir examinés avec attention, les suspendit au mur entre un dessin de Dürer, une esquisse de Rubens et une admirable étude peinte de Rembrandt. Nous fûmes tous frappés de la façon dont l'art japonais soutint l'épreuve de cette redoutable comparaison. Malgré la différence des genres, des styles et des procédés, Tsounénobou tenait à côté de Rembrandt.

Minénobou, Tshikanobou, tous deux fils et élèves de Tsounénobou, furent des artistes de distinction.

Le premier est mort en 1708. Dans le même temps vivait le plus grand céramiste du Japon, Ninseï, de Kioto, qui fut un peintre des plus originaux. Il est mort vers 1660.

V

ÉPOQUE DE GENROKOU. — KÔRIN.

Les différents arts du décor suivaient, au Japon, un développement parallèle à celui de la peinture. La fin du XVII^e siècle et le commencement du XVIII^e marquent pour quelques-uns de ces arts, notamment pour les laques, pour les tissus et pour les travaux de métal, fonte et ciselure, une période d'éclat incomparable. Le nengo célèbre de Genrokou (1688 à 1704) doit rester gravé dans la mémoire de tous ceux qui s'intéressent à l'art japonais. Aux yeux des gens de goût, il détermine un point de perfection qui n'a pas été dépassé. On dit au Nippon la période de Genrokou, comme nous disons ici le siècle de Louis XIV. C'est le moment où les relations commerciales avec la Hollande avaient acquis toute leur intensité. Faut-il voir dans ce fait un excitant particulier d'activité productive? Cela n'est pas douteux pour les fabriques de porcelaines du Hizen, dont les produits étaient en majeure partie destinés à l'exportation européenne et exécutés en quelque sorte sur commande. Dans le domaine des connaissances scientifiques et industrielles, il est certain que cette infiltration de l'influence européenne, qu'on enveloppait

de part et d'autre de mystère, a été considérable. Au point de vue de l'art, elle ne se révèle que par des détails d'un ordre secondaire et fut en réalité assez insignifiante.

PORTEUR DE FAGOTS. — (Dessin de Kôrin pour une boîte de laque.)
(Collection de M. S. Bing.)

Cette époque de Genrokou est non seulement illustrée par des peintres célèbres, mais encore par des hommes éminents en tout genre. Alors vivaient de grands poètes comme Bashio, Kikakou et Lansetsou,

des ciseleurs comme Sômin, des laqueurs comme Kôrin, des céramistes comme Kenzan, des amateurs comme Kiboun, des décorateurs comme Ritsouô. L'énorme accroissement de la ville de Yédo, devenue, depuis Yeyas, la capitale de fait et le centre commercial du Japon, ne fut pas étranger à ce grand mouvement d'art. L'astre de Kioto pâlissait visiblement au profit de celui de Yédo. Gardienne des hautes et exquises traditions, des élégances raffinées et sévères, elle se voyait peu à peu supplantée par une rivale dont les allures de parvenue avaient moins de distinction, mais plus de vie.

Kôrin, dont je viens de prononcer le nom comme laqueur, est peut-être le plus original et le plus personnel des peintres du Nippon, le plus Japonais des Japonais. Son style ne ressemble à aucun autre et désoriente au premier abord l'œil des Européens. Il semble à l'antipode de notre goût et de nos habitudes. C'est le comble de l'impressionnisme, du moins, entendons-nous, de l'impressionnisme d'aspect, car son exécution est fondue, légère et lisse; son coup de pinceau est étonnamment souple, sinueux et tranquille. Le dessin de Kôrin est toujours étrange et imprévu; ses motifs, bien à lui et uniques dans l'art japonais, ont une naïveté un peu gauche qui vous surprend; mais on s'y habitue vite, et, si l'on fait quelque effort pour se placer au point de vue de l'esthétique japonaise, on finit par leur trouver un charme et une saveur inexprimables, je ne sais quel rythme harmonieux et flottant qui vous enlace. Sous des apparences souvent enfantines, on découvre une science merveilleuse de la forme, une sûreté de synthèse que personne n'a possédée au même

degré dans l'art japonais et qui est essentiellement favorable aux combinaisons de l'art décoratif. Cette souplesse ondoyante des contours qui, dans ses dernières œuvres, arrondit tous les angles du dessin vous séduit bientôt par son étrangeté même. J'avoue très sincèrement que l'art de Kôrin, qui, dans les premiers temps, m'avait passablement troublé, me donne aujourd'hui les jouissances les plus raffinées.

Kôrin est né à Kioto, en 1661, d'une famille bourgeoise du nom d'Ogata. Son premier maître fut, dit-on, Tsounénobou Kano; il entra ensuite à l'école de Tosa et étudia dans la maison de laqueurs fondée par Kôëtsou; mais c'est dans l'étude des esquisses de Shiokouado et surtout dans celle des peintures de Sôtatsou, artiste avec lequel sa manière a les plus étroits rapports, qu'il trouva sa voie définitive. Il quitta Kioto assez jeune et se fixa à Yédo. Il revint plus tard dans sa ville natale et y mourut en 1716 à l'âge de cinquante-six ans.

Son dessin est bien un dessin de laqueur; l'encre de Chine coule du bout de son pinceau comme une matière grasse; et, en effet, c'est surtout par ses laques que Kôrin s'est rendu célèbre. Son style a fait école et a été à la mode pendant tout le cours du xviiie siècle; son invention décorative est d'une abondance qui n'a pas d'égale.

Ses peintures — esquisses d'albums ou kakémonos, — quoique rares, étaient jusqu'en ces derniers temps assez peu prisées au Japon. Le goût du gros public,

blasé par les ragoûts excitants des produits modernes, méconnaissait la haute et aristocratique distinction de l'art de Kôrin qui avait conservé, par contre, toute l'estime des vrais connaisseurs. Ses œuvres dénotent un rare tempérament de coloriste; à ce point de vue seul elles sont les plus curieuses à étudier. Je citerai, parmi les plus remarquables qui soient venues en Europe, deux grands paravents décorés d'immenses chrysanthèmes à fleurs blanches, en relief, sur un fond d'or. L'aspect décoratif en est d'une somptuosité vraiment royale. Ils étaient placés à l'exposition de la rue de Sèze, dans le fond de la salle, au dessus des vitrines murales. Le ton particulier de l'or, légèrement opalisé, la blancheur des pétales, l'élégance et l'imprévu de la composition laissant aux surfaces d'or toute leur valeur, ces tiges pliant sous le poids des fleurs, ces bouquets s'enlevant en lumière comme un vol de grands papillons, tout concourait à en rendre l'effet éblouissant[1].

NETZKÉ EN ARGENT INCRUSTÉ
DE SHAKOUDO, DESSIN DE KÔRIN.
(Collection de M. Montefiore.)

[1]. M. Fenollosa, qui a examiné ces paravents, lors de son passage à Paris, est porté à les considérer comme un chef-d'œuvre unique sorti de la main de Kenzan, le frère de Kôrin.

Quant aux laques *authentiques* de Kôrin, ils sont classés dans les hautes collections du Japon et atteignent des prix considérables. J'y reviendrai plus loin.

Kôrin eut un frère cadet du nom de Kenzan (né à Kioto en 1663, mort à Yédo en 1743), qui est le céramiste le plus original et, après Ninseï, le plus célèbre du Japon. Son style est sorti de celui de Kôrin et son talent de peintre a la plus grande analogie avec celui de son frère. Les laques de Kôrin peuvent être mis en pendant des faïences de Kenzan. Les principes du décor sont les mêmes.

On peut dire à ce propos, d'une façon générale, qu'il n'y a pas au Japon d'arts inférieurs ou fermés. Tout artiste est d'abord peintre avant d'être ciseleur, laqueur ou céramiste. Ce que nous appelons les arts mineurs y forment un tout inséparable avec les beaux-arts; d'où il résulte que tout l'art, même le plus élevé dans le domaine de la peinture ou de la sculpture, se subordonne avant tout aux lois de la décoration appliquée aux mœurs, aux usages, à la vie. Il n'y a pas une œuvre qui ne réponde à un but de décoration ou ne serve à un usage. Cette éducation commune, cette discipline générale font la valeur des artistes japonais et impriment à leurs productions, même dans la plus libre fantaisie, ce caractère profond d'unité et de logique qui frappe tous les étrangers. La qualité d'artiste entraînait au Japon une sorte d'universalité d'aptitudes qu'on ne rencontre chez nous qu'à l'état d'exception.

Ritsouô, dans un autre genre, peut être placé à côté de Kôrin ; il n'est pas moins intéressant que lui au point de vue de l'originalité des procédés. Il s'est principalement rendu célèbre par ses travaux d'incrustations sur laque ; ses œuvres, dans un genre qu'il a créé, sont avidement recherchées par les connaisseurs du Japon, et par les Européens qu'elles frappent par leur caractère d'étrangeté et de force. Ritsouô fut aussi un peintre des plus distingués. Il a étudié d'abord à l'école de Kano, puis à l'école de Mataheï. Quelques-unes de ses œuvres sont signées du nom de Haritsou.

笠翁

RITSOUÔ.

Il est mort en 1747, à l'âge de quatre-vingt-cinq ans. Je le tiens pour l'un des plus grands artistes du Japon.

Parmi les élèves sortis de l'atelier de Kôrin, il en est un dont le talent et la célébrité ont presque égalé ceux du maître : c'est Hôhitzou. J'ai déjà prononcé son nom tout à l'heure, j'y reviendrai dans le chapitre suivant. J'ai à parler, au préalable, de quelques autres artistes très importants.

J'ai deux mots à dire, d'abord, de Mitsouyoshi, le maître le plus délicat, le plus élégant de l'école de Tosa. Il était né en 1699. A dix-sept ans, il avait déjà obtenu un titre honorifique ; à trente-huit, il avait conquis le grade le plus élevé de l'école et devenait bientôt le conservateur de l'atelier de peinture de l'empereur. Il est mort en 1772. Les écoles de Kioto n'ont rien produit de plus exquis dans la finesse que les peintures de Mitsouyoshi. Celles-ci sont fort recherchées par les gens du bon ton et par les vieilles familles

de l'aristocratie. Il s'est singularisé par l'exécution des cailles. L'art de Mitsouyoshi, un peu froid, est fait d'adresse et de patience, et correspond aux mièvreries des peintures chinoises de la porcelaine coquille d'œuf; mais on ne peut lui refuser les grâces savantes d'une perfection classique. L'école moderne de Tosa s'est vouée entièrement à ce genre de peinture, quintessencié par Mitsouyoshi et généralisé par l'enseignement de son fils Mitsousada. Depuis, cette école s'est stérilisée dans la peinture des fleurs et des oiseaux : roses du Bengale, pivoines et camélias, pruniers et poiriers fleuris, glycines, hortensias, mésanges, fauvettes et perruches, traités suivant des méthodes d'atelier où l'inspiration artistique n'a qu'une faible part.

MITSOUYOSHI.

VI

LE XVIII° SIÈCLE. — APOGÉE DU DÉCOR JAPONAIS. GOSHIN ET OKIO.

Au milieu du xviii° siècle se produisit un retour de vogue de l'école chinoise, sous l'influence d'un artiste du Céleste Empire, Namping, qui vint s'établir au Japon vers 1720. Le gouvernement des Tokougava l'avait fait venir de Chine et lui avait, en sa qualité d'étranger, assigné la résidence de Nagasaki. C'était un

homme de grand talent. Il eut rapidement un nombreux cercle d'élèves et sa réputation s'étendit sur tout le Japon. Les Hollandais furent en rapport avec lui, et longtemps on a pris dans les Pays-Bas, où quelques-unes de ses œuvres avaient été importées, le style de Namping pour le type le plus pur de l'art japonais. Sa manière était celle des bons peintres de la période de Young-Tching : paysages de convention, sans perspective, contours très fins et très étudiés des figures, profonde connaissance des fleurs et des oiseaux, coloris brillant.

Quelques-uns des élèves de Namping ont acquis une haute réputation. Tels sont, par exemple, Youshi, qui a popularisé le style de son maître, et Shosiseïki, de Yédo. On classe ce dernier parmi les artistes les plus estimés de son temps; je connais, de lui, quelques œuvres qui sont d'une élégance achevée. Il est mort en 1774, à l'âge de soixante-dix-huit ans. On cite encore Riourikio, plus connu sous le nom de Kiyen, mort en 1758.

Le nombre des artistes de talent est si considérable à la fin du xviiie siècle que je suis obligé de limiter mes citations.

Yosen et son fils Issen représentent avec éclat, à ce moment, l'école et la famille des Kano. Yosen de Yédo, connu aussi sous le nom de Genshisaï, était né en 1752. Le Shiogoun l'honora du titre de Hôhin. Il est mort en 1808. C'est le dernier grand maître de l'école des Kano. Yosen était surtout un incomparable paysagiste. Personne ne l'a surpassé pour la poésie de l'exécution et l'habileté à rendre la fuite des plans. J'ai sous les yeux une aquarelle sur soie de 0m,40 de largeur sur

0ᵐ, 25 de hauteur, qui donne une perception aiguë de son talent. Un paysan, monté sur son bœuf, rentre chez lui par une âpre et froide journée d'hiver. Le brouillard couvre au loin la plaine, les rizières inondées d'eau et les haies de bambous ; la lune jette sa lumière pâlie à travers un épais voile de vapeurs ; le vent secoue les branches d'un maigre saule. Cela n'est rien qu'une grisaille lavée de teintes neutres, couvrant à peine la soie ; mais ce rien vous donne une impression exquise de tristesse, de solitude et de silence. Son fils Issen travaillait également à Yédo. Il est mort en 1828.

En remontant un peu plus haut que Yosen, je trouve Bounleï, un des maîtres connus de l'école de Kano, mort en 1778, et Taïgado, de Kioto, peintre et savant, qui est venu comme tant d'autres artistes se fixer à Yédo ; tous deux élèves de Nankaï et de Riourikio. Les peintures de Taïgado sont parmi celles qui se vendent le plus cher au Japon. Elles sont fortement imprégnées de l'influence chinoise de Namping. Taïgado est mort en 1776 à l'âge de cinquante-quatre ans.

De Kioto aussi était Bouson, peintre et poète, célèbre par ses étonnantes distractions. On raconte qu'un jour pour admirer un bel effet de lune il fit un trou avec sa bougie allumée à la toiture de paille de sa maison et mit ainsi le feu à tout un quartier de Kioto. Ce grand incendie est encore connu sous le nom d'incendie de Bouson. Ses œuvres sont très rares ; elles témoignent de beaucoup d'humour et d'un grand sentiment poétique. Il est mort en 1783, à soixante-huit ans. Il fut le maître du fameux Goshin.

Gekkeï, plus connu sous le nom de Goshin, était

né à Kioto, en 1741, de la famille Katsoumora. Il est, avec Okio, le fondateur de l'école moderne et indépendante de Kioto ou école Shijo[1], qui se distingue de celle de Yédo par son extrême élégance, l'harmonie de son coloris et un goût particulier dans la composition. L'art de Goshin est franchement japonais et ne relève en rien de l'école chinoise. Il témoigne d'une étude approfondie des grands maîtres des trois siècles précédents. Les plus beaux modèles des brodeurs de Kioto sont empruntés à Goshin. Son dessin est net, élégant et d'une rare distinction. Après avoir étudié chez Bouson, il voulut suivre l'enseignement d'Okio, dont la réputation était déjà fort grande. Okio se défendit de cet hommage rendu à son talent en lui disant : « Je puis être votre ami, mais non votre maître. » Goshin est mort en 1811, laissant derrière lui une renommée que le temps n'a fait que grandir. Il est connu aussi sous le nom de Yenzan.

L'école de Goshin, ou tout au moins sa manière, a donné naissance à nombre d'artistes d'un talent remarquable, qui ont jeté, dans les dernières années du XVIIIe siècle et dans les premières années du XIXe, un nouveau lustre sur la gloire de Kioto, et lui ont rendu pour un demi-siècle une partie de sa primauté artistique.

C'est d'abord Toreï, de la province d'Inava, élève de Shosiseïki, puis de Goshin. Les renseignements nous manquent sur ce peintre ; mais, à en juger par le grand tigre qui se trouve en la possession de M. Montefiore,

[1]. Shijo est le nom d'une rue de Kioto où s'établit cette école de peinture.

Toreï serait un des artistes éminents de la fin du dernier siècle. La puissance de l'expression et la justesse du dessin luttent ici avec la souplesse merveilleuse du coup de pinceau et la blonde harmonie de la couleur. On ne sait, en vérité, ce qu'il faut le plus admirer, du rendu du pelage qui va, sans repentirs et sans mièvreries, jusqu'à l'illusion de la nature, du mouvement superbe du fauve, qui se mordille la patte, ou de l'éclat métallique et clair de l'œil bordé d'un mince liséré rose.

La manière de l'école de Goshin paraîtra, sans contredit, à des yeux européens non encore familiarisés avec les saveurs de terroir de l'art japonais, la forme la plus séduisante et la plus accomplie que celui-ci puisse revêtir. Les peintures de Seïsen, de Gouakoureï, de Renzan, de Zaïtiu, de Kakouteï, de Nangakou, de Keiboun, de Shosizan, de Mourakou, de Seïki, de Hakkeï, répondent entièrement à notre esthétique. Il est impossible de porter plus loin l'élégance du style, la délicatesse du dessin, la grâce ingénieuse de la composition, le charme d'un coloris qui chante dans les gammes claires, avec une discrétion et une sobriété qui sont un raffinement de plus. Les œuvres de ces maîtres, surtout celles des cinq premiers, sont dignes des hauts prix qu'elles atteignent aujourd'hui chez les marchands de Tokio. Leurs motifs sont de préférence empruntés à la flore et à la faune. Shosizan, fils de Shosiseïki, a peint des branches de cerisiers fleuris dont le merveilleux éclat donnerait à réfléchir à nos plus fins aquarellistes. Hakkeï avait la spécialité des insectes et des papillons. Renzan, connu aussi sous le nom de Hishitokou, a peint les oiseaux avec une légèreté de main sans égale.

Il semble que le lisse et le brillant de la plume soient fixés sur la soie de ses kakémonos. Je connais de lui des colombes sur une branche de pin qui m'ont donné déjà de délicieuses heures de contemplation; de même certains petits ours au milieu de la neige, de Zaïtiu, dont l'attitude, l'œil vairon, la réjouissante bonhomie sont d'une exquise observation. Zaïtiu a, du reste, laissé une grande réputation au Japon. Son nom de famille était Hara. Il est mort à Kioto, en 1837, à l'âge de quatre-vingt-huit ans.

Deux artistes d'une très grande renommée et d'un mérite vraiment supérieur vont maintenant nous arrêter. Ils sont du petit nombre de ceux dont les noms ont pénétré en Europe avec le commerce des bibelots : Okio et Sosen. Ce que l'on a déjà introduit de faux Okio et de faux Sosen est incalculable. Les originaux de ces maîtres sont facilement reconnaissables pour celui qui en a vu un; mais il faut se méfier; ils sont rares et chers, même au Japon.

OKIO.

Au point de vue de l'influence de l'enseignement, Okio peut être comparé à Tanyu et à Sesshiu. Son école est, avec celle de Goshin, la plus importante du xviii^e siècle; elle fut même plus populaire que celle de Goshin. Son nom est au nombre des trois ou quatre que les Européens épellent dès leur arrivée au Japon. Son nom de famille était Marouiyama. Il était né en 1732, à Kioto, où il vécut et où il apprit les rudiments de l'art chez Yioutshio. Il est mort en 1795.

Okio eut deux manières très distinctes. Sa manière

GROUPE DE MERLES. — (Dessin de l'école d'Oslo.)

la plus ancienne s'inspire directement des vieux maîtres nationaux. C'est elle qui a fait la grande réputation dont il jouit encore aujourd'hui. Il a été d'abord décorateur de théâtre. Plus tard, il s'éprit de Namping et de l'école chinoise. Cet engouement se produisit lors d'un grand voyage qu'il fit à travers le Japon et qui répandit la renommée de son nom dans les villes les plus reculées. Il a produit dans l'une et dans l'autre manière, et simultanément, des œuvres remarquables et très nombreuses. Il avait poussé l'étude de la nature plus loin qu'aucun de ses contemporains. Ses motifs préférés étaient les fleurs, les oiseaux et les poissons. Ses paysages étaient aussi d'une grande délicatesse. La peinture d'Okio se distingue généralement par un extrême fini, une précision de miniaturiste. Quelques-unes de ses œuvres nous montrent cependant un Okio souple, large, vivant, et à certains égards, comparable aux grands maîtres de l'esquisse. Okio a beaucoup produit, mais ses kakémonos authentiques sont très rares. Il n'y a pas d'artiste dont les œuvres aient été plus falsifiées et copiées.

Parmi ses meilleurs élèves il faut citer : Tetzousan, Kouakoudo, Ippô, Kiôkô et Tôsan. Ceux-ci ont moins d'élégance et de charme dans l'invention des motifs que les artistes de l'école de Goshin, mais plus d'énergie et de liberté dans le dessin. Tetzousan était d'Osaka. Il étudia d'abord les œuvres de Sosen, qu'il égala presque pour la peinture des animaux, puis celles d'Okio en venant se fixer à Kioto. Ses œuvres ont du caractère et de la personnalité.

Ippô, de Kioto, est un maître original et charmant.

Il a manié l'encre de Chine avec une souplesse et une rouerie qui l'ont rendu célèbre. C'est le plus séduisant et le plus habile des impressionnistes de l'école moderne; il a tiré de l'enseignement d'Okio une quintessence de maîtrise qui lui assigne une place à part parmi les peintres du commencement de ce siècle. Il a obtenu les effets les plus justes et les plus naturels avec les moyens les plus simplifiés. Son réalisme est celui des gens comme il faut; il est assaisonné de sentiment et de poésie. Avec une demi-douzaine de coups de pinceau, il vous peindra une grue dormant dans les branches d'un pin, une maison sous la neige perdue dans la montagne avec sa mince fumée s'évanouissant sur un ciel d'hiver. L'œil n'en demande pas davantage; l'effet est saisi.

Sosen est connu chez nous comme peintre de singes. Son nom veut dire littéralement: « sennin des singes[1] ». Il avait pris peu à peu, dit-on, les manières, les mouvements, presque le physique des singes qu'il allait étudier pendant des mois entiers dans les forêts des environs d'Osaka, vivant lui-même de fruits et de racines. Il est certain qu'il a peint ces quadrumanes avec beau-

1. Les *sennins* sont des saints bouddhiques, des personnages vénérés et fabuleux que la superstition populaire place au rang des demi-dieux. Ni leur rôle ni leur caractère ne semblent bien définis; on leur attribue une influence bienfaisante. Le mot sennin a donc une signification générale et s'applique à une foule de personnages, dont les légendes bizarres servent fréquemment de thème à l'invention des artistes depuis les temps les plus anciens. Il y en a quelques-uns, comme le sennin portant une grenouille sur son épaule, le sennin monté sur un poisson, le sennin tenant une coupe d'où s'échappe un dragon dans un nuage de fumée ou une gourde d'où s'échappe un cheval, qui reviennent à chaque instant dans les représentations de l'art japonais.

coup d'ésprit et une connaissance incomparable de leurs habitudes et de leur anatomie. On peut dire qu'aucun artiste ne les a rendus avec cette intensité de vie. Mais c'est rabaisser l'immense talent de Sosen que de l'enfermer dans cette spécialité. Il y a dans la collection de M. Ph. Burty un poisson lavé à l'encre de Chine, qui est une merveille de dessin large et résolu; dans celle de M. Bing, deux rats traînant un coquillage, qui sont d'une délicatesse charmante; dans celle de M. Georges Petit, un daim à l'encre de Chine, d'une vigueur superbe. Je possède une biche broutant des herbes fleuries, d'une nonchalance et d'une jeunesse de mouvement inimitables ; un tigre d'une souplesse féline et d'une science de dessin qu'aucun artiste de l'Europe n'a jamais surpassée. Ces œuvres de choix suffisent à classer Sosen au premier rang des peintres animaliers de tous les temps et de tous les pays.

SOSEN.

Malgré la fécondité du pinceau de Sosen, ses kakémonos authentiques sont rares. Il suffit d'en avoir vu un pour mesurer tout l'abîme qui sépare un original du vieux maître, des copies qui pullulent chez les marchands européens. Je connais à Paris une demi-douzaine de kakémonos sur papier qui sont indiscutables. M. Bing possède un paravent, représentant des singes jouant dans un paysage rochéux, qui est dans son genre un chef-d'œuvre. La force du pinceau de Sosen y éclate dans la somptuosité austère des plus beaux tons d'encre de Chine. La fermeté mordante de l'expression, la hardiesse d'exécution du pelage hirsute de ces animaux, l'énergie

sobre du dessin, y forment un ensemble admirable. Ceux qui estimeraient que Sosen est le plus grand peintre réaliste du Japon, supérieur comme animalier à Hokousaï lui-même, seraient bien près de la vérité.

Sosen était né à Osaka, en 1747. Mori était son nom de famille ; son nom vulgaire était Morikata et aussi Tshikouga ; mais, en peinture, il fut connu de bonne heure sous celui de Mori Sosen et, à la fin de sa vie, sous celui de Sosen tout court. Il étudia à l'école Shijo et s'inspira directement de la manière d'Okio. Il a vécu la plus grande partie de sa vie à Osaka, où il est mort en 1821. Sa renommée est générale au Japon. Les Anglais et les Américains recherchent avec passion tout ce qui porte la signature de Sosen.

En dehors des élèves de Goshin et d'Okio, et des artistes de l'école vulgaire, quatre maîtres de grand talent illustrent la fin du xviiie siècle et le commencement du xixe : ce sont Bountshio, Gankou, Tshikouden et Hôhitzou.

Tani Bountshio, de Yédo, a fréquenté d'abord l'atelier de Bounleï, puis celui de Kangen ; il a étudié aussi les œuvres de Sesshiu et de Tanyu. Son style porte à un haut degré l'empreinte de ces deux maîtres. Il devint le peintre ordinaire du prince Tayasou Tokougava, le Mécène des artistes japonais à la fin du xviiie siècle. Il a dirigé la publication de nombreux livres d'histoire et d'art, et notamment de l'immense ouvrage *Shiouko-Jisshiu*. Il est mort à Yédo, en 1841, à l'âge de soixante-dix-huit ans. Le meilleur élève de Bountshio est Kouasan, artiste et écrivain de grand mérite. Sa manière se distingue par une extrême élégance ; il est

placé par les Japonais au premier rang des artistes modernes. Ses kakémonos sont particulièrement goûtés des marchands européens.

On peut citer, à la suite de Bountshio : Totsougen d'Owari, peintre habile qui a créé un genre intermédiaire entre l'école de Tosa et les écoles de Yédo; Boumpô et Kihô, de Kioto, célèbres par leurs albums de caricatures, et Hôiyen qui a fait des paysages pleins d'air, de lumière et de transparence. On peut sans remonter jusqu'à Motonobou, Géhami ou Tanyu, renvoyer aux paysages de Hôiyen ceux qui douteraient encore que les Japonais aient mis en pratique les lois de la perspective.

Le célèbre Gankou, de Kaga († en 1838), est cité avec Tshikouden pour la peinture des fleurs et des oiseaux. Les kakémonos de ces deux artistes se vendent au poids de l'or au Japon.

GANKOU.

Tshikouden, de Takéda (province de Boungo), est élève d'un peintre nommé Kôteï; il a aussi étudié la manière de Bountshio. Comme ce dernier maître, il a manié l'encre de Chine avec décision et hardiesse, suivant les principes de la haute école de Kano. La collection de M. Vial, pharmacien à Paris, montrait avec orgueil un aigle posé sur un rocher au-dessus de la mer, œuvre admirable de Tshikouden. L'expression de férocité du grand carnassier, qui semble guetter une proie invisible, est rendue avec une énergie saisissante. Il est à regretter que le propriétaire de ce beau morceau en ait coupé la signature en le faisant encadrer à l'européenne. Tshikouden est mort en 1835.

Avec Hôhitzou nous atteignons le summum de ce que

l'art a produit dans le sens de la délicatesse du sentiment poétique, du raffinement de la conception purement japonaise. Hôhitzou est, si je puis dire, un fruit quintessencié du goût de Kôrin, relevé par les hautes élégances de l'école de Tosa. Il appartenait aux rangs les plus élevés de l'aristocratie, était fils de Daïmio et frère du prince Sakaï Outano Kami ; il succéda à Nishi Ongouanji dans les fonctions de *Daïsôdzou* (grand chef des prêtres de la religion bouddhique). Sur la fin de sa vie, après de nombreux voyages et un assez long séjour à Kioto, il se retira dans un des faubourgs de Yédo, sa ville natale. Il y termina ses jours dans une retraite austère et indépendante, entouré de l'estime respectueuse de ses concitoyens. Né en 1761, il mourut en 1828. Il avait

HÔHITZOU.

d'abord étudié à l'école des Kano, ensuite chez Mitsousada, fils de Mitsouyoshi, de Tosa, et chez Nangakou, élève renommé de Goshin, fixé à Yédo ; enfin il était entré dans l'atelier fondé par Kôrin et dirigé alors par Kano Yousen. Ses œuvres reflètent tout ce que son âme avait de distinction et de poésie ; mais si le dessin de Hôhitzou est considéré, au Japon, comme l'expression suprême de la grâce, nos yeux européens ont, comme pour celui de Kôrin, quelque peine à s'y faire. Cette simplicité expéditive et un peu fruste, qui est un régal pour des yeux japonais, est faite pour nous dérouter, car rien n'est plus opposé à nos habitudes et à nos conventions.

Shiokouado, Sôtatsou, Kôrin et Hôhitzou sont les plus exquis des impressionnistes. A ce point de vue, ils ont de quoi mettre dans la joie nos chercheurs de nou-

veautés. Mais c'est l'impressionnisme d'exécutants rompus à toutes les difficultés et dont la justesse d'observation, en contact permanent avec la nature, n'est jamais en défaut. Hôhitzou est de plus un coloriste d'une sensualité délicieuse ; ses tons passés, ses nuances assoupies, vous pénètrent d'un charme voluptueux. A côté de l'éclat fugitif et léger d'une aquarelle de Hôhitzou, tout paraît lourd et vulgaire. J'ajouterai que ses motifs sont marqués au coin de la plus extrême originalité; leur caractère est reconnaissable du premier coup au milieu de l'infinie variété des productions de l'art japonais du commencement de ce siècle.

C'est à Hôhitzou que l'on doit la réunion et la publication des œuvres de Kôrin pour le décor des laques. Il en surveilla lui-même l'impression. Les dix-sept volumes de notes, croquis et dessins de laqueurs, recueillis par Yoyousaï et possédés aujourd'hui par M. Haviland, proviennent en partie de son atelier. Cette collection, rapportée du Japon en 1873, renferme plusieurs milliers de dessins du plus haut intérêt. Beaucoup sont des copies d'après Kôrin; un certain nombre, études pour décors de peignes, de boîtes et d'éventails, portent la signature de Hôhitzou lui-même.

VII

L'ÉCOLE VULGAIRE A LA FIN DU XVIII^e SIECLE.
LES PRÉCURSEURS DE HOKOUSAÏ.

Depuis Mataheï et son successeur Hishikava Moronobou, j'ai laissé de côté l'école vulgaire. Il est temps

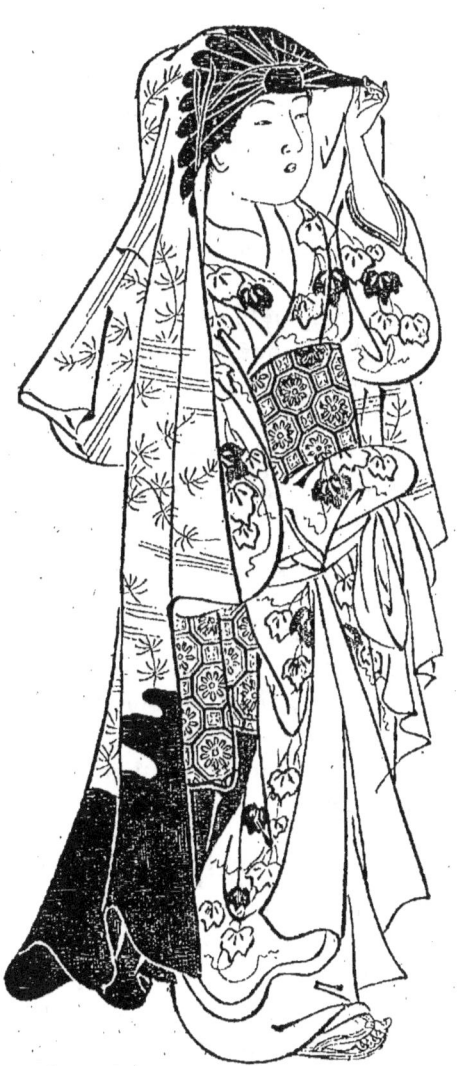

ÉTUDE DE FEMME, PAR SOUKÉNOBOU.
(« Les jolies femmes de Yédo », 1739.)

d'y revenir avant d'atteindre Hokousaï. Ce genre de dessin va prendre au Japon, à partir de la fin du xviiie siècle, une place prépondérante. Il est la dernière incarnation du génie japonais. A lui seul, il nous en apprend plus, sur les mœurs, la vie publique ou intime de la nation, que tous les récits des voyageurs. Si les Japonais de bonne compagnie le méprisent encore aujourd'hui en raison de son origine populaire, pour nous, Européens, il a un attrait tout particulier. Il n'a besoin ni d'initiation, ni de commentaires; il est humain, il parle de lui-même. Presque tous les représentants de cet art sont sortis des rangs du peuple.

Au commencement du xviiie siècle, quatre artistes ont cultivé avec un grand succès le genre vulgaire: Miagava Tshioshioun, Torii Kiyonobou et Harounobou, de Yédo, Soukénobou, de Kioto. Tous quatre ont dessiné, pour la gravure, des scènes de genre, des figures de roman et des portraits. Le dessin de Torii est plein d'énergie et de noblesse; celui de Miagava se distingue par la finesse et le mordant des contours; celui de Soukénobou est tout empreint de morbidesse et de molle élégance, tandis que celui de Harounobou brille par la hardiesse et l'originalité du coloris, par la suavité du dessin et l'incomparable élégance de la composition.

SOUKÉNOBOU.

Hishikava Soukénobou, le plus fécond des trois, étudia à l'école de Yeïno Kano. Il peignait de préférence les courtisanes du Yoshivara[1]. Dans ses makimonos et

1. Quartier des maisons de thé à Yédo

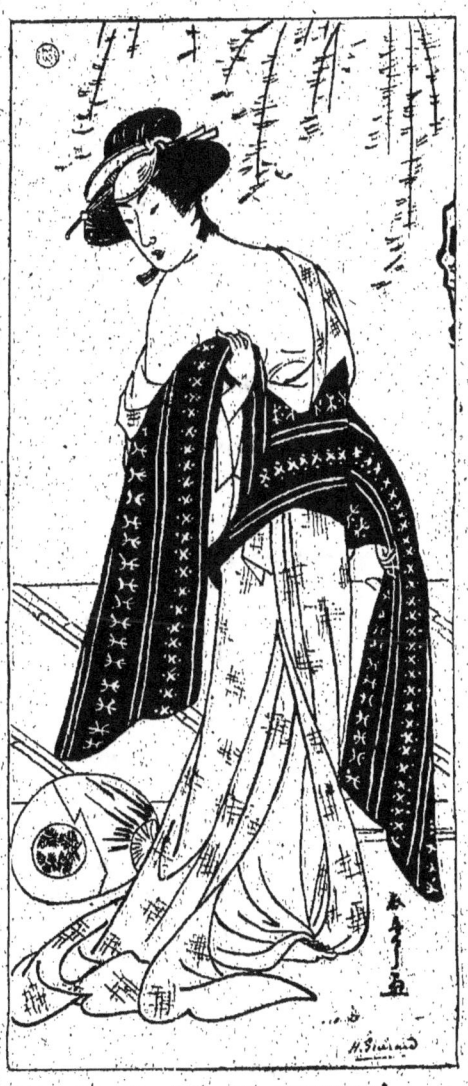

ÉTUDE DE FEMME, PAR SHIOUNSHO.
(D'après une gravure en couleurs.)

ses albums se déroulent, en théories charmantes, les occupations de la femme japonaise.

Mais cet art fut mis en vogue dans la classe bourgeoise par le grand talent de Nagaharou, plus connu sous le nom de Miagava Tshioshioun et justement estimé comme un des peintres les plus raffinés et les plus séduisants du XVIII^e siècle, puis par celui de Katsoukava Shiounshô. Les kakémonos de l'école de Miagava sont rares et très recherchés : ils représentent généralement des femmes du peuple ou des courtisanes.

MIAGAVA TSHIOSHIOUN.

L'école de Katsoukava, qui a produit un grand nombre de dessinateurs très habiles et deux ou trois artistes de premier rang, sans compter Hokousaï, représente, dans le genre vulgaire, deux spécialités bien japonaises : les scènes de théâtre et les acteurs, d'une part ; la vie et les occupations des femmes, de l'autre. Shiounshô, le fondateur de cette école, a travaillé presque exclusivement pour la gravure, c'est-à-dire pour les livres d'images. Tous ces recueils d'estampes en couleurs, qui font aujourd'hui encore les délices des maisons de thé, toutes ces grandes compositions déroulées dans de magnifiques paysages et de somptueux intérieurs, toutes ces figures d'acteurs aux gestes héroïques, au visage immobilisé dans le rictus grimaçant du masque, aux costumes flamboyants et superbes, sortent, à l'état d'origine, de l'atelier de Katsoukava, qui en eut, pendant

SHIOUNSHÔ.

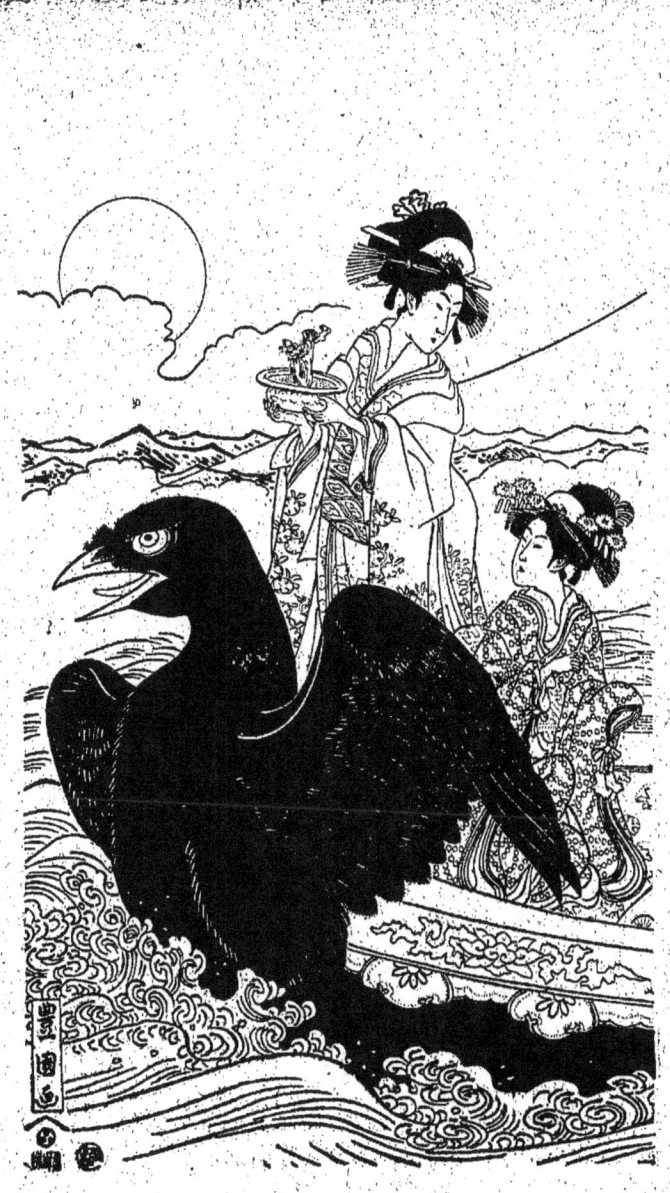

COMPOSITION PAR TOYOKOUNI 1ᵉʳ.
(D'après une gravure en couleurs.)

un certain temps, le monopole. Sobres aux débuts, nuancés seulement de quelques tons sévères, — rouges feu, verts passés, bruns fauves, noirs éteints, violets assourdis, — ces figures et ces compositions théâtrales ont suivi la loi commune ; elles se sont peu à peu enrichies de toutes les ressources de la gamme et en sont venues à l'outrance la plus extrême de la couleur et du mouvement.

Shiounshô a dû mourir vers 1790. Il eut de nombreux élèves et des imitateurs plus nombreux encore; parmi les premiers, les plus célèbres sont Shiountshio et Shiounyeï, tous deux dessinateurs d'un rare talent. Mais le vieux Shiounshô reste la gloire de l'atelier de Katsoukava et l'un des plus grands artistes du Japon. Inventeur de première force, coloriste puissant, il a élargi le style de l'image au point de l'élever jusqu'au niveau du plus grand art. Ses albums de femmes, ses figures d'acteurs sont d'une élégance de dessin incomparable; il allie la vigueur des Torii à la précieuse délicatesse de Harounobou. Il trouve, sans effort, des attitudes, des gestes, d'une robustesse et d'une ampleur superbes, des colorations d'une intensité chaude et riche dont ses successeurs ont peu à peu perdu le secret. Pour moi, rien ne m'enchante, rien ne me séduit comme les grandes planches en couleurs de Shiounshô, véritables tableaux qui rivalisent avec les plus magnifiques productions de la peinture; rien ne vaut, à mes yeux, cette simplicité tout imprégnée de vie et d'accent. Ses trois chefs-d'œuvre : le *Miroir des beautés de la maison verte* (3 volumes, 1776), les *Cent poètes célèbres* (1 volume, 1774) et les *Éventails* (3 volumes, 1769),

tous trois ornés de gravures en couleurs, sont peut-être les plus beaux livres illustrés que le Japon ait produits.

Une brillante pléiade entourait ce maître. Parmi les peintres de l'école vulgaire qui furent ses contemporains, il en est trois qui balancèrent sa réputation et égalèrent son talent, sinon au point de vue de la grandeur du style, du moins à celui du charme de la couleur, de la vie, de la grâce et de l'élégance du dessin : ce sont Kiyonaga, Eïshi et Toyoharou. Ce dernier, élève de Toyoshiro, fonda la branche de l'école vulgaire dite d'Outagava. Il est particulièrement apprécié des Japonais. Si j'en juge par une série de douze miniatures sur soie, représentant des intérieurs de théâtre et de maison de thé, Toyoharou n'aurait guère de rival, dans l'école vulgaire, pour faire vivre et grouper de nombreuses figures, pour composer une scène et nous y intéresser par mille détails d'observation. Malgré la quantité de personnages que l'artiste y a fait mouvoir (j'ai compté plus de sept cents figures de dix à quinze centimètres de haut), elles sont d'une clarté et d'une unité irréprochables. Le mélange hardi des rouges puissants, des verts chauds, des violets les plus suaves y produisent des effets de couleur d'une rare intensité.

Des ateliers de Shiounshô et de Toyoharou sont sortis la plupart des grands artistes du commencement de ce siècle, qui ont fait briller d'un si vif éclat l'art populaire; celui de Shiounshô a vu naître Shiounzan, Shiounkô, Shiounseï, Shiounman, Outamaro, Teïsaï, Hokousaï, Gakouteï; celui de Toyoharou a été illustré par le grand Toyokouni et par Hiroshighé. Nous retrouverons tous ces artistes en parlant de la gravure en couleurs;

c'est par elle que leur talent s'est popularisé au Japon, c'est par elle que leur renommée a pénétré en Europe.

Outamaro, Teisaï et Toyokouni sont de grands illustrateurs et aussi d'excellents peintres. S'ils ont travaillé pour la décoration des livres, ils n'ont pas gravé eux-mêmes. L'école vulgaire, s'adressant à la classe moyenne, avait été amenée à prendre un instrument de diffusion rapide et peu coûteux. Leurs dessins et leurs peintures, mis entre les mains des graveurs, ont, pour la plupart, disparu.

Teisaï est un des plus délicieux coloristes de l'école vulgaire. La grâce originale des mouvements, la recherche sublimée des tons les plus rares, le rendu soyeux et vibrant des étoffes, tout ce qui est exécution et couleur est chez lui de qualité exquise. Teisaï devint, sur le tard, élève de Hokousaï et prit le nom de Hokouba.

Toyokouni l'ancien est spécialement peintre d'acteurs et de scènes de théâtre; j'estime qu'il est, en ce genre, le plus fécond, le plus varié, le plus expressif, le plus vigoureux qu'ait produit l'art japonais.

Toyokouni, connu aussi sous l'autre nom de peintre d'Itiyosaï, était fils d'Ashikoura Gorobé. Son nom populaire était Koumahatshi. Il commença par fabriquer des poupées pour les enfants et déploya, dans cette première profession, un talent qui est resté célèbre au Japon. Celles-ci étaient recherchées comme des œuvres d'art. Doué des plus heureuses dispositions pour le dessin, Toyokouni étudia bientôt chez Toyoharou Outagava. Il signa lui-même Outagava Toyokouni, et son école prit le nom d'école

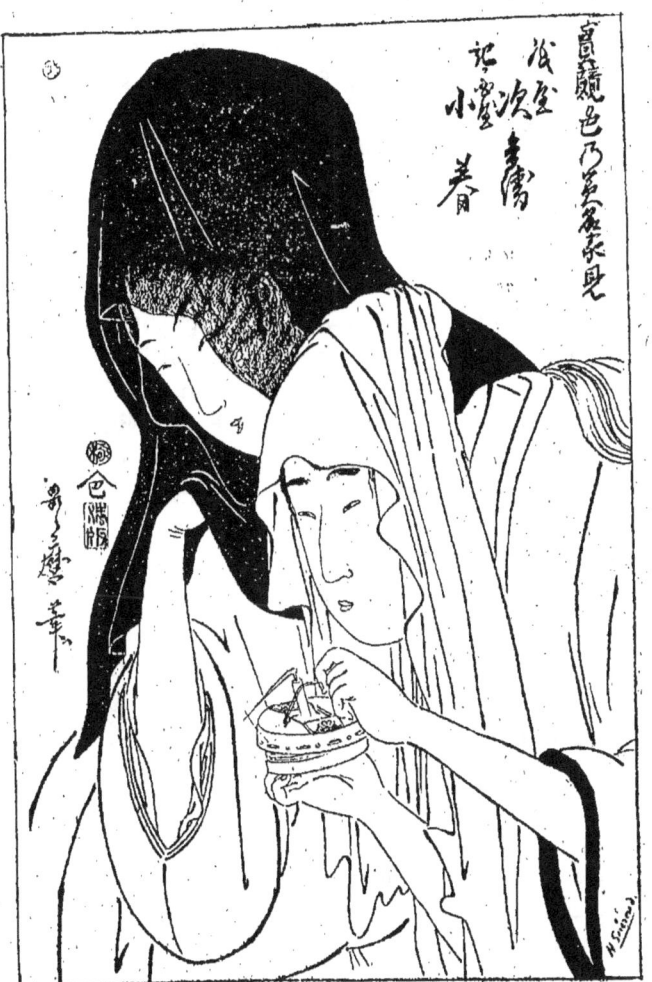

LA SORTIE NOCTURNE, COMPOSITION D'OUTAMARO.
(D'après une gravure en couleurs.)

d'Outagava, branche des plus importantes du style vulgaire. Ses figures d'acteurs sont extrêmement caractérisées ; elles se reconnaissent entre toutes. Toyokouni a porté plus loin que personne la force de la mimique théâtrale. Les œuvres de sa première manière sont les plus remarquables. Il habita toute sa vie le quartier de Shiba, à Yédo, et mourut le 7 janvier 1825, à l'âge de cinquante-sept ans.

TOYOKOUNI.

Outamaro Kitagava était également de Yédo. Outamaro est, avec Eïshi, le maître le plus distingué et le plus gracieusement féminin de l'école vulgaire. Les femmes d'Outamaro ont la grâce allongée et voluptueuse des figures de notre école de Fontainebleau ; ses compositions ont une harmonie rythmée dont le charme est sans égal. Je connais des délicats qui prisent au-dessus de tout les grandes compositions en couleurs d'Outamaro. Il n'a point fait de scènes de théâtre, mais il excellait dans la peinture des fleurs et des oiseaux. Ses plus beaux chefs-d'œuvre sont des scènes empruntées à la vie des femmes de Yédo. Outamaro avait d'abord étudié chez Toriyama Meïyen, de Kano, avant de s'adonner au genre vulgaire ; il n'a plus guère produit après 1800.

OUTAMARO.

Shiounman avait étudié chez Kitao Shighémasa, puis chez Shiounshô ; il peignait de la main gauche. Il est mort comme Outamaro, au commencement du siècle.

VIII

HOKOUSAÏ.

Quant à Hokousaï, il est un des plus grands peintres de sa nation; à notre point de vue européen, il en est même le plus grand, le plus génial. Si l'on considère en lui les dons généraux, les qualités techniques qui font les maîtres, sans distinction de temps ni de pays, il peut être placé à côté des artistes les plus éminents de notre race. Il a la force, la variété, l'imprévu du coup de pinceau; il a l'originalité et l'humour, la fécondité, la verve et l'élégance de l'invention, un goût suprême dans le dessin, la mémoire et l'éducation de l'œil poussés à un point unique, une adresse de main prodigieuse. Son œuvre est immense, d'une immensité qui effraye l'imagination, et résume, dans une unité d'aspect incomparable, dans une réalité nerveuse, saisissante, les mœurs, la vie, la nature. C'est l'encyclopédie de tout un pays, c'est la comédie humaine de tout un peuple. Hokousaï appartient à l'école vulgaire, mais il s'élève au-dessus d'elle par l'abondance et la personnalité des conceptions pittoresques, par la profondeur du sentiment et la puissance comique. Il est à la fois le Rembrandt, le Callot, le Goya et le Daumier du Japon.

Le nom de Hokousaï est le premier nom d'artiste japonais qui ait traversé les mers; il deviendra sous peu

célèbre dans les deux hémisphères, il l'est déjà. Tous ceux qui s'occupent d'art de près ou de loin seront bientôt familiarisés avec sa consonnance exotique. Un talent si complet et si original doit appartenir à l'humanité.

C'est, du reste, vers lui que se sont portées mes premières recherches. Le nombre restreint de renseignements qu'il m'a été possible de recueillir sur sa vie et d'ajouter à ceux déjà publiés dans quelques travaux anglais, français et américains n'a pas grandes chances d'être augmenté. Hokousaï a été un artiste du peuple; il est mort ignoré ou même méprisé de la classe noble. Les Japonais n'ont commencé à s'occuper de sa personne que lorsqu'ils ont vu les Européens rechercher ses œuvres avec tant d'ardeur. La vogue énorme de son talent a été une vogue exclusivement populaire. La foule de ses admirateurs se recrutait surtout parmi les marchands, les artisans, les filles et les habitués des maisons de thé de Yédo. Sa renommée s'étendait dans la province d'Owari, où le maître a publié une grande partie de ses ouvrages, et jusqu'à Osaka; mais elle ne dépassait guère cette limite extrême. Son influence, nulle sur les hautes écoles d'art de Kioto et sur les goûts de l'aristocratie, a été décisive sur l'école vulgaire et plus décisive encore sur ce que l'on pourrait appeler les arts secondaires : imagerie en couleurs, sculpture des netzkés, décoration des objets usuels. Et cette influence a puisé une nouvelle force dans l'engouement des étrangers pour le style de Hokousaï. Aujourd'hui tout le Japon en procède plus ou moins directement. Hokousaï marque la dernière étape de l'art national sans mélange extérieur.

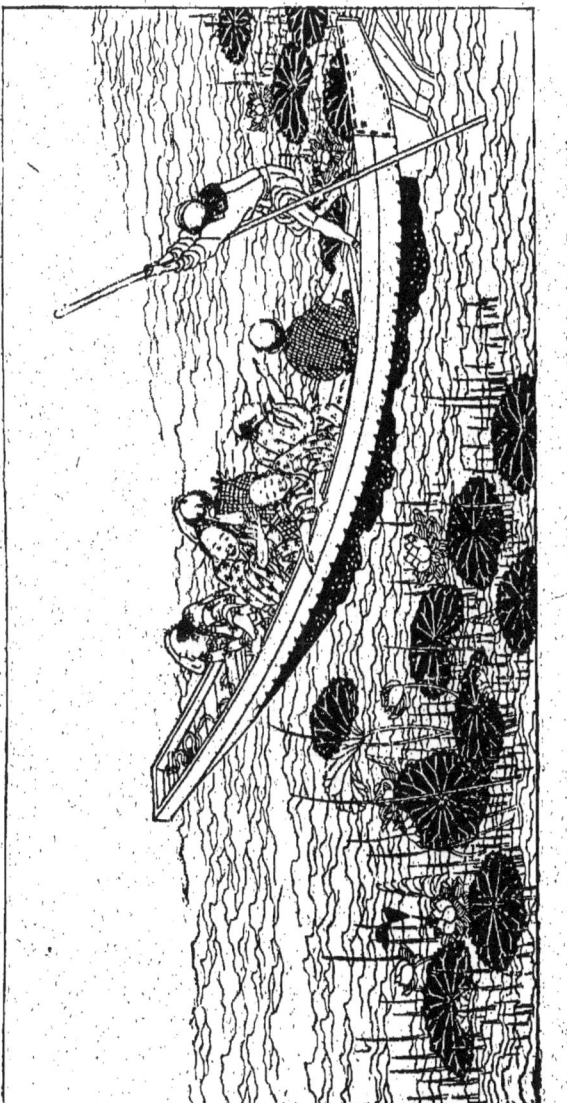

PROMENADE SUR L'EAU, PAR HOKOUSAI. — (D'après une gravure de la petite « Encyclopédie ».)

« Il ne faut pas croire, dit fort justement M. Duret[1], que Hokousaï soit apparu au Japon comme un rénovateur venant ouvrir des voies nouvelles et qu'il ait été salué de toutes parts comme un grand maître. Il n'en a été absolument rien. Hokousaï a travaillé pour vivre et a suivi tout simplement son bonhomme de chemin. Homme du peuple, au début sorte d'artiste industriel, s'adonnant à reproduire les types et les scènes de la vie populaire, il a occupé vis-à-vis des artistes, ses contemporains, cultivant le « grand art », une position inférieure, analogue à celle des Lenain vis-à-vis des Lebrun et des Mignard, ou des Daumier et des Gavarni en face des lauréats de l'école de Rome. Si, à la fin de sa vie, il s'est trouvé avoir rallié de nombreux élèves, influencé un grand nombre d'artistes, conquis un cercle d'admirateurs, son action est cependant restée limitée à la sphère des gens du peuple et des bourgeois et ne s'est point étendue aux classes aristocratiques et au monde de la cour. C'est seulement depuis que le jugement des Européens l'a placé en tête des artistes de sa nation, que les Japonais ont universellement reconnu en lui un de leurs grands hommes. »

Hokousaï[2] est né en 1760, dans le Honjo (district de Katsoushika), paisible quartier de Yédo, plein de jardins et de fleurs, à l'est et de l'autre côté de la rivière de Soumida. Dans son enfance il s'appelait Tokitaro Katsoushika. Son père, Nagashimsa Icé Katsoushika, était fournisseur de miroirs en métal de la maison du Taïkoun.

1. *Gazette des Beaux-Arts*, deuxième période, t. XXVI.
2. Il faut écrire Hokousaï, mais dire Hoksaï pour se rapprocher de la prononciation japonaise, en donnant à l'*h* un son guttural.

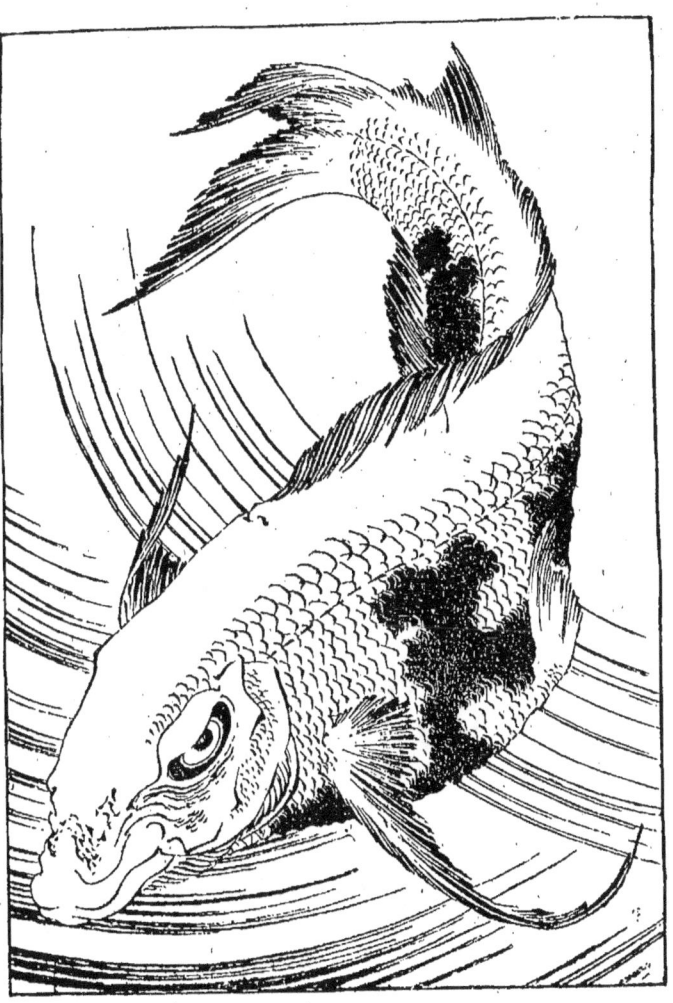

POISSON NAGEANT, PAR HOKOUSAÏ.
(D'après une gravure des « Poésies de Tô ».)

92 L'ART JAPONAIS.

Son premier maître de peinture fut Shiounshô, dont il suivit les leçons avec application, mais sans manifester tout d'abord d'aptitudes exceptionnelles. C'est par lui qu'il se rattache à l'école vulgaire; de là son premier nom d'artiste, Shiounrô. Il étudia ensuite la manière de divers grands maîtres anciens, notamment celle de Sesshiu, de Tanyu et de Sanrakou, et surtout celle d'Itshio, avec lequel il a la plus étroite parenté. Du mélange de ces deux enseignements est sorti le style de sa maturité. Jusque vers 1790 il reste élève et imita-

SHIOUNRÔ. SÔRI. TOKIMASA. SESSHIN. HOKOUSAÏ.

JITSOU.
TAMÉÏTSHI.
TAÏTO. KATSOUSHIKAOUO. MANRÔDJIN. TAMÉKADZOU.

NOMS DIVERS PRIS PAR HOKOUSAÏ.

teur de Shiounshô; on retrouve dans les œuvres de ce grand artiste tous les signes distinctifs du talent de Hokousaï à cette époque.

LA PEINTURE.

Lorsque sa réputation commença à grandir, Hokousaï se mit à déménager presque tous les mois pour fuir les importuns. De même il changea de nom à maintes reprises. Comme élève de Shiounshô il s'appelait Shiounrô. Il prit successivement les noms de Sôri, Tokimasa, Sesshin, Hokousaï-Sôri et Hokousaï tout court, qu'il a gardé presque toute sa vie, puis vers 1820, Taïto, Manrôdjin (c'est-à-dire le caractère *Man*)[1], Katsoushikaouo (le vieillard de Katsoushika), Iitsou, Taméïtshi ou Tamékadzou (trois prononciations différentes des mêmes caractères). Sur la fin il ajoutait volontiers à son nom l'épithète *gouakiyo* (le fou de dessin). Il habite tour à tour Nagoya, capitale de la province d'Owari, et Yédo; il a été jusqu'à Kioto et à Osaka, mais n'y a pas séjourné.

« On comprend, remarque M. Duret, quelle source de difficultés, pour ceux qui cherchent à grouper les œuvres d'un artiste, est un aussi fréquent changement de nom accompagné de changements de signature. Ce qui ajoute encore aux difficultés, c'est qu'un grand nombre de ses élèves ont adopté une partie de son nom, sans doute comme titre d'honneur, pour se désigner eux-mêmes et signer leurs œuvres. » Le mot Hokousaï veut dire « génie du Nord ». Il se figure à l'aide de deux caractères chinois, *Hokou-saï*. La plupart des élèves de Hokousaï ont pris le caractère

HOKOUSAÏ.

1. Ancien signe symbolique en usage chez les bouddhistes de l'Asie et du Thibet; il exprime le néant, l'humilité et, par extension, veut dire bête.

de *Hokou* comme générateur de leur nom en y ajoutant une ou deux syllabes. C'est de cette façon qu'on a eu Hokouba, Hokoumeï, etc. Les différents noms pris, laissés et repris par Hokousaï, et les différentes manières de les écrire ont fait tomber les japonisants dans toutes sortes de méprises. Mais c'est surtout l'appropriation que plusieurs des élèves du maître ont faite du premier caractère de son nom, *Hokou,* qui a été la principale source de confusion. Je puis donner aujourd'hui la forme exacte en écriture sinico-japonaise, non seulement des différents noms de Hokousaï, mais encore des noms de ses élèves les plus connus : Issaï, Hokoujiu, Hokououn, Hokkeï, Hokouga, Teisaï et Hokouba.

NOMS ET SIGNATURES DES PRINCIPAUX ÉLÈVES DE HOKOUSAY

Hokousaï eut une fille qui l'aida avec talent dans ses travaux et épousa un des élèves de son père, Bo-

kousen, qui était devenu son fils adoptif et qui pourrait bien n'être autre que Hokkeï lui-même. Il eut d'elle un petit-fils qui se montra ingrat envers lui et dont les obsessions furent pour beaucoup dans ses nombreux déménagements.

Hokousaï est mort le 13 avril 1849, à l'âge de quatre-vingt-dix ans. On l'a enterré au temple bouddhique de Saïkiodji, situé dans la rue Hatshikenji-Tshio, du quartier d'Assaksa, à Yédo. Son tombeau, gardé aujourd'hui avec un soin pieux, porte une

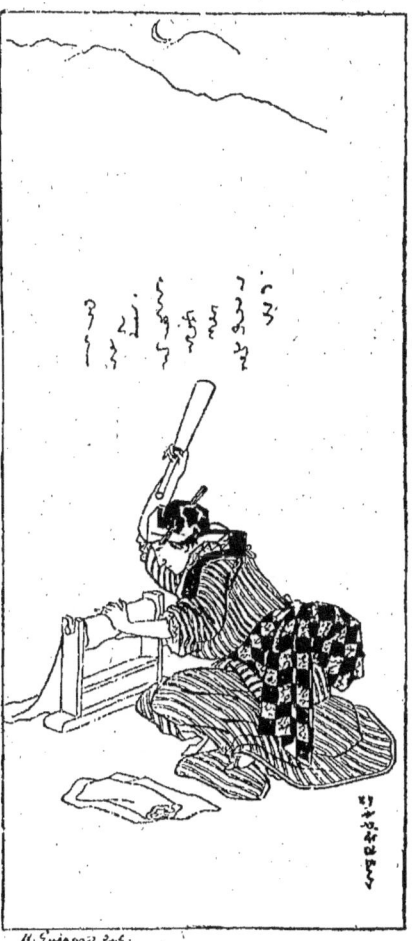

BLANCHISSEUSE
AU BORD D'UNE RIVIÈRE.
(Kakémono de Hokousaï.)

inscription où sont consignés la date de sa mort et son nom religieux : *Nanshiôyen ghenyo Hokousaï shinji* (Nanshiôyen, le glorieux et honnête chevalier Hokousaï).

Hokousaï est resté pauvre toute sa vie ; son infatigable production pour les éditeurs de Nagoya et de Yédo ne l'a pas enrichi. Ses peintures se vendaient un prix médiocre ; il avait le tort d'appartenir à l'école réaliste et de peindre la vie moderne. S'il fût sorti de Kano ou de Tosa, nul doute qu'il n'eût occupé un rang supérieur à celui d'un Goshin, d'un Okio ou d'un Bountshio. Jusque vers 1800 il vécut dans une obscurité relative ; plus tard même, au moment de sa plus grande vogue, il ignora l'art de battre monnaie avec son talent. C'était un signe de peu de goût que d'accrocher un kakémono de Hokousaï dans son intérieur ; ses esquisses passèrent entre les mains de quelques artistes qui s'en servirent comme modèles, sans se préoccuper d'en assurer la conservation. Ses œuvres de peinture proprement dites ont toujours été rares, comme celles de tous les maîtres de l'école vulgaire ; il dessinait et peignait surtout pour la gravure, sur de minces feuilles de papier destinées à être collées sur le bois et par suite à être détruites par l'outil du graveur. Aujourd'hui une peinture de Hokousaï est le merle blanc de la curiosité, aussi bien en Europe qu'au Japon.

D'une manière générale, on peut dire que Hokousaï a toujours apporté le plus grand soin à l'exécution de ses kakémonos, surtout de ceux qu'il peignait à l'aquarelle avec un mélange de gouache. Il semble du reste n'en avoir fait qu'un assez petit nombre et pour ses amis.

Je ne veux pas entrer ici dans la description des

peintures de Hokousaï qui sont venues en Europe, quoique la liste en soit brève. Il me suffira de citer, parmi les œuvres qui donnent la plus haute et la plus

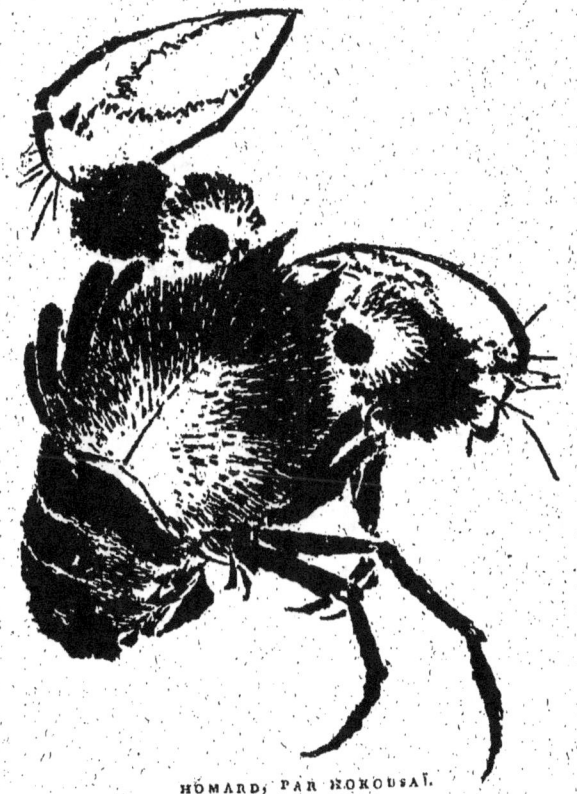

HOMARD, PAR HOKOUSAÏ.
(D'après une gravure des « Poésies de Tô ».)

complète idée de son talent de peintre : un délicieux kakémono (collection de M. S. Bing) représentant une figure de poète accroupi ; et, dans la même collection,

un précieux recueil de croquis à l'encre de Chine, préparations pour la gravure; deux feuilles d'album, au Musée de Berlin (collection Gierke), représentant un moine mendiant (*yamabeshi*) volant des pêches, puis surpris par le propriétaire desdites pêches au moment où il les cache dans ses manches; enfin, dans la collection de l'auteur, diverses œuvres parmi lesquelles il faut surtout citer : une feuille signée Hokousaï Taméïtshi, sur laquelle est peinte une tête de supplicié, d'une exécution soutenue et nerveuse comme une détrempe de Botticelli; deux kakémonos représentant, l'un, une jeune femme surprise au bord de la mer par une tempête de neige, l'autre, une femme du peuple battant son linge au bord d'une rivière; et un recueil de quarante-six études à l'aquarelle. Ces kakémonos et les quarante-six aquarelles proviennent du célèbre caricaturiste Kiosaï qui les avait acquis des héritiers du maître. Le kakémono de la « blanchisseuse » se distingue par l'harmonie et la rareté des tons dans les gris, les verts passés et les roses éteints. « Il y a là, disait M. Paul Mantz, une association de nuances qui semble dédiée aux délicats. » Les caresses du pinceau de Hokousaï : tel est le terme qui rend ma pensée lorsque je vois ces

FAC-SIMILÉ DE LA SIGNATURE DE HOKOUSAÏ.
(D'après un kakémono appartenant à l'auteur.)

VIEILLE MENDIANTE, PAR HOKOUSAÏ.
(D'après une gravure de la petite « Mangoua » de 1843.)

cheveux frisés par une douce lumière, ces étoffes moelleuses et chatoyantes, ce bout de paysage noyé dans une vapeur d'aurore et surmonté du mince croissant de la lune. Le mouvement est d'une naïveté charmante; la composition est d'un maître.

Mais rien n'égale le recueil des quarante-six aquarelles, qui sont toutes d'une beauté extraordinaire. Leur exécution appartient au meilleur temps de Hokousaï, entre 1810 et 1840. Jamais main plus habile n'a couru sur le papier; c'est l'art japonais dans son maximum d'éclat, de fraîcheur, de vie et d'originalité. Motifs de toutes sortes, études de figures, de gestes, d'attitudes, fleurs, fruits, insectes, papillons aux couleurs diaprées, bestioles gonflées de sève, s'y succèdent avec les aspects imprévus et particularisés de la nature observée par un œil unique. Chaque page est une composition de choix, un morceau accompli auquel on ne saurait rien reprendre : ici, c'est une cigale posée sur une courge ou une phalène volant autour d'une branche d'hortensia; là, c'est un rat dévorant une tranche de pastèque ou un cyprin doré s'ébattant dans un vase de cristal. Il y a quelques études de philosophes qui seraient dignes d'être signées de Rembrandt.

Hokousaï a toujours été en se perfectionnant; ses organes n'ont pas connu le déclin. Je trouve, à ce propos, dans la préface du premier tirage du premier volume des Cent vues du Fouziyama (*Fougakou Hiyakoukeï*), une note bien curieuse de Hokousaï lui-même, qui est demeurée inconnue à MM. Dickins et Anderson. J'en transcris la traduction littérale :

« Depuis l'âge de six ans, j'avais la manie de dessi-

ner les formes des objets. Vers l'âge de cinquante, j'ai publié une infinité de dessins; mais je suis mécontent de tout ce que j'ai produit avant l'âge de soixante-dix ans. C'est à l'âge de soixante-treize ans que j'ai compris à peu près la forme et la nature vraie des oiseaux, des poissons, des plantes, etc. Par conséquent, à l'âge de quatre-vingts ans, j'aurai fait beaucoup de progrès; à quatre-vingt-dix, j'arriverai au fond des choses; à cent, je serai décidément parvenu à un état supérieur, indéfinissable, et à l'âge de cent dix, soit un point, soit une ligne, tout sera vivant. Je demande à ceux qui vivront aussi longtemps que moi de voir si je tiens ma parole.

« Écrit, à l'âge de soixante-quinze ans, par moi, autrefois Hokousaï, aujourd'hui Gouakiyo-Rôdjin, le vieillard fou de dessin. »

Les œuvres peintes dont je viens de parler suffisent à nous prouver qu'en dehors de son grand génie de dessinateur-illustrateur, Hokousaï a été un des virtuoses du coup de pinceau. Sa couleur, comme son exécution, sont d'une force, d'une splendeur, d'une résolution incomparables; Jacquemart lui-même, le premier de nos aquarellistes, serait quelquefois vaincu par Hokousaï, dont, avec une sorte d'instinct divinatoire, il a pressenti les méthodes, sans avoir jamais rien vu de sa main. Ce qui me frappe dans certaines peintures de Hokousaï, et ce que je n'attendais point à ce degré de l'auteur de la *Mangoua*, c'est une élégance capiteuse qui vous enivre comme le parfum des fleurs. Hokousaï, lorsqu'il dessine pour la gravure, sera concis, rapide, prime-sautier, souvent brutal; lorsque, absorbé dans la contemplation de la nature, il peint pour lui-

même, son exécution devient celle d'une fée. Il semble que son pinceau s'immatérialise pour suivre dans une sorte de délectation voluptueuse les mouvements amoureux de sa pensée. Alors Hokousaï a les ingénuités d'une âme tendre, envolée au-dessus des bruits du monde; il a des raffinements et des trouvailles qui ne viennent qu'à une imagination éperdue de couleur, de lumière et de vérité.

Rien ne lui fut étranger dans la nature; il dessinait avec une adresse égale les temples, les palais, les maisons, les costumes, les paysages, les fleurs, les arbres, les oiseaux, les poissons, les insectes, les sujets plaisants ou graves, réels ou imaginaires, les scènes de genre ou de style : il était vraiment universel. Mais ce qui attirait surtout Hokousaï, c'était l'animal humain. La qualité maîtresse qui justifiait son surnom de « vieillard fou de dessin », c'était l'expression de la vie dans toute la vigueur de la réalité, dans l'infinie variété de ses manifestations; le rendu du geste vrai, surpris, deviné; la comédie de l'attitude et de la physionomie. Le geste, chez Hokousaï, est merveilleux d'accent, de synthèse et de personnalité. Toujours et partout la vie, telle pourrait être la devise de ce grandissime artiste; toujours et partout le souci du trait résumé et expressif, le sentiment du relief, le discernement admirable de ce qui doit émouvoir ou charmer, une verve comique endiablée, inépuisable. C'est par ces côtés qu'à mes yeux il égale les plus forts d'entre les nôtres; c'est par là que son œuvre s'élève si haut dans le domaine de l'esthétique japonaise et en établit la formule définitive.

JAPONAIS REVENANT DU MARCHÉ,
D'APRÈS UN CROQUIS AU PINCEAU DE HOKKEÏ.
(Collection de M. Th. Duret.)

Hokkeï, son élève le plus distingué, est connu non seulement comme illustrateur de livres et dessinateur de *sourimonos*, mais aussi comme un des peintres les plus délicats et les plus élégants de l'école vulgaire. Il est le clair de lune du soleil de Hokousaï. Son style se rapproche assez de celui de son maître pour qu'il soit souvent difficile de distinguer leurs œuvres. Un œil familiarisé avec le style de Hokousaï ne s'y trompera cependant pas. Hokkeï est moins nerveux, moins robuste; il a plus de grâce et de charme féminin, plus de séduction peut-être, mais aussi plus de maniérisme. Ses peintures sont beaucoup plus rares encore que celles de Hokousaï; M. Duret possède deux volumes de croquis originaux de Hokkeï.

Autant les œuvres de Hokkeï sont connues et goûtées au Japon, autant sa vie est enveloppée de mystère. C'est à ce point que j'ai entendu des Japonais nier son existence et le confondre avec Hokousaï. Un hasard heureux m'a mis en possession de la date de sa naissance. J'ai trouvé, dans un exemplaire d'un volume ayant appartenu à Hokkeï lui-même, intitulé *Rokou-Jiouyen* (Poésies et portraits de cent vingt poètes modernes) et illustré par différents élèves de Shiounshô et de Hokousaï, une note autographe de l'artiste indiquant qu'en 1811 il avait trente et un ans. Hokkeï est donc né en 1780; son nom de famille était Hishiyoka. J'ai dit plus haut qu'il y avait de fortes présomptions pour identifier Hokkeï à Bokousen, le fils adoptif et le gendre de Hokousaï.

IX

LE XIXᵉ SIÈCLE.

Il me faut hater le pas. L'école moderne de peinture pourrait fournir matière à d'amples développements. Il me suffira de dire quelques mots des principaux artistes du xixᵉ siècle.

L'école vulgaire est en plein essor entre 1830 et 1840. Quatre hommes occupent avec un succès presque égal les tréteaux de l'art populaire : Keïsaï, Hiroshighé, Kounisada et Kouniyoshi.

Il y a deux artistes du nom de Keïsaï. La similitude de leurs noms a été jusqu'à ce jour la cause de nombreuses erreurs. Le plus ancien et le plus digne d'admiration, Keïsaï Kitao, était

KEÏSAÏ KITAO. KEÏSAÏ YEÏSEN.

fils de ce Kitao Highémasa, qui a aidé Shiounshô dans ses travaux de gravure. Plus tard il changea son nom de famille en Kouvagata et s'appela Shioshin. Il est né à Yédo et étudia la peinture chez le célèbre Bountshio. Il est mort en 1824. Il était surtout habile à dessiner

les paysages et les fleurs. Ses albums d'esquisses, gravés et publiés entre 1795 et 1810, comptent parmi les productions les plus intéressantes de l'illustration japonaise. Sa manière large, vivante et de haut style lui assigne une place à part dans cette branche de l'art.

Le second, Keïsaï Yeïsen, est né à Yédo en 1792 et est mort en 1848. Son nom de famille était Ikéda et son premier nom d'artiste Yoshinobou Yeïsen. Il s'adonna de bonne heure à l'imagerie en couleurs dont il devint l'un des coryphées. Il faut remarquer que la syllabe *Keï* s'écrit dans chacun des deux noms avec un caractère différent. Le n° 1 appartient à Keïsaï Kitao et le n° 2 à Keïsaï Yeïsen.

1 2

Hiroshighé est, après Hokousaï, le peintre de mœurs le plus vivant et le plus fécond du xix° siècle; il en est aussi le plus grand paysagiste. Personne, dans l'art japonais, n'a poussé plus loin la connaissance de la perspective; nul n'a traité le paysage avec autant de vérité. Il n'a rien à envier sous ce rapport aux artistes européens. Il est surtout connu comme dessinateur d'images. Ses vues des environs de Yédo sont célèbres. Elles nous font mieux connaître le pays que toutes les descriptions des voyageurs. Ses peintures, qui sont fort rares, dénotent une science consommée dans le maniement du pinceau. Je connais une suite de cinq grisailles légèrement rehaussées d'or et de quelques touches de cou-

HIROSHIGHÉ.

leur, représentant des fêtes de nuit à Yédo, qui sont d'une adresse merveilleuse. L'une d'elles nous montre

ESQUISSE DE KEÏSAÏ KITAO. — (Tirée d' « Un coup de balai », 3 vol., Yédo.

l'entrée d'un pont avec des marchands forains portant des lanternes en papier; une autre, une promenade sous des arbres éclairés par les lumières des boutiques, fait songer au « Jardin du Palais-Royal » de Debucourt.

Hiroshighé Motonaga était le fils d'un officier de pompiers de Yédo du nom d'Andô. Il avait étudié la peinture d'abord chez Rinsaï Okajima, puis s'adonna au genre vulgaire, après avoir été chez Toyoharou Outagava. Il habita toute sa vie le quartier de Nakabashi, à Yédo, près du pont Central. Il est mort en 1858, le 6 septembre, à l'âge de soixante-douze ans.

Kounisada, de Yédo, devint rapidement le meilleur élève de Toyokouni Ier. En 1844, il adopta le nom de son maître, et, à partir de ce moment, Kounisada signa Toyokouni II. Il est mort en 1864, à l'âge de soixante-dix-neuf ans. Il a exclusivement travaillé pour l'imagerie populaire; son œuvre est immense et fait encore aujourd'hui les délices des femmes et des enfants.

KOUNISADA.

Kouniyoshi, également élève de Toyokouni Ier, est né en 1796. Sa spécialité était de dessiner pour les albums d'images les scènes d'histoire militaire et les figures de guerriers. Il est mort en 1861.

L'école vulgaire est représentée aujourd'hui par l'un des derniers élèves de Hokousaï, le fameux Kiosaï, que M. Guimet a mis en scène d'une façon fort plaisante dans ses *Promenades japonaises*. Les Japonais l'appellent leur second Hokousaï. Au point de vue de la force comique du dessin, cet éloge peut être justifié. Kiosaï a une verve à l'emporte-pièce qui est étonnante; ses caricatures politiques lui ont fait passer une partie de sa vie en prison. Mais, pour le reste, il n'est que la menue monnaie du grand maître.

KOUNIYOSHI.

Son coloris a des acidités désagréables, son coup de pinceau anguleux révèle une facture de chic; son

MARINE, PAR KEÏSAÏ YEÏSEN. — (D'après une gravure des « Keisaï Gouafou ».)

style d'improvisateur n'a rien à voir avec la puissance concentrée, les recherches méditatives du peintre

de Katsoushika. Habile, Kiosaï l'est comme un singe; mais son habileté me laisse froid. Son plus grand mérite, à mes yeux, est d'être resté purement japonais au milieu de l'empoisonnement général du goût par l'influence de l'Europe. Ses petits albums de gravures en couleurs sont encore parmi les choses les plus japonaises que son pays nous envoie. Il signe souvent ses œuvres Shôfô-Kiosaï, « Kiosaï le singe ivrogne et fou ».

Aujourd'hui Kiosaï a cinquante-deux ans. Quand il n'est pas ivre, il fait encore des dessins qui font fureur à Tokio, comme un article de Rochefort au beau temps de la *Lanterne*. Il habite une maison au milieu des jardins, dans la banlieue. C'est là que Régamey le découvrit, non sans peine. Il fit son portrait à main levée et Kiosaï riposta par une pochade fort vivante et fort ressemblante de son interlocuteur. Les deux dessins ont été reproduits dans le deuxième volume des *Promenades japonaises*, et je dois à la vérité de dire que l'artiste japonais est sorti victorieux de ce concours improvisé[1].

Le peintre contemporain le plus en renom dans la classe élevée est Zeïshin. Disciple des hautes écoles de Kioto, il est le dernier représentant de cet art noble et élégant que nous avons vu en pleine floraison à la fin du xviiie siècle. Il est fort âgé; avec lui disparaîtra ce qui restait du vieux Japon. Ses œuvres sont

1. Kiosaï est mort dans le courant de l'année 1889.

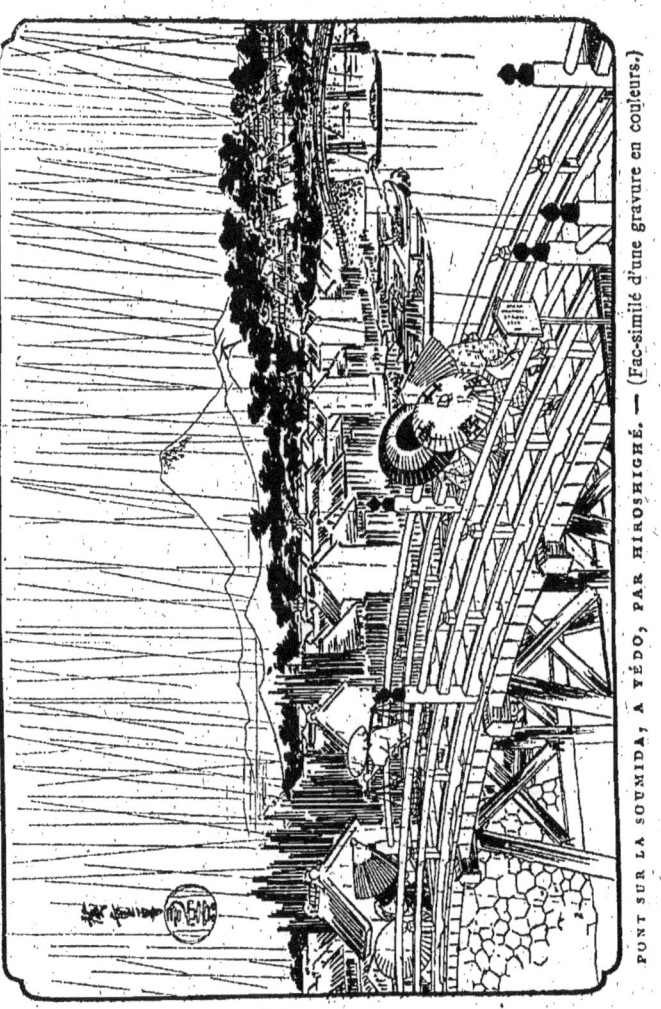

PONT SUR LA SOUMIDA, À YÉDO, PAR HIROSHIGHÉ. — (Fac-similé d'une gravure en couleurs.)

toujours d'un goût ingénieux ; elles sont parfois très originales et relevées par un rare sentiment poétique.

X

YOSAÏ.

Il me reste à parler d'un artiste qui, à certains égards, compte parmi les plus grands du Japon, et qui en est tout au moins l'un des plus illustres : l'auteur du *Zenken-Kojitsou*, Kikoutshi Yosaï.

Yosaï appartenait par sa famille à la meilleure société de Kioto. Avant de se distinguer comme peintre, il était déjà célèbre comme littérateur et comme érudit ; il avait approfondi l'histoire des arts et des coutumes du Japon ; c'était un esprit encyclopédique et peut-être la plus belle intelligence de son temps. Il apprit les éléments de la peinture dans l'atelier des Kano ; son professeur fut Yenjo. Il étudia par la suite la manière des différentes écoles de peinture, sans se lier à aucune, mais en se rapprochant de plus en plus de l'école de Tosa. De cette étude d'ensemble poursuivie avec la vigueur qu'il apportait en toute chose est né son style de peintre, style éclectique, indépendant, et en même temps fortement individuel, mélange heureux de spiritualisme raffiné et de réalisme scrupuleux. Une conception poétique toujours élevée, toujours imprévue ; une sorte de philosophie sereine, une connaissance intime des caractères sociaux et humains de ses compatriotes, de larges et hardis coups d'aile dans le champ de l'idéal ;

YOSAÏ.

tel est le concours de hautes qualités qui composent le talent de Yosaï. C'est, si je puis dire, le peintre du Japon qui a mis le plus de littérature dans son art. Le sujet et la composition jouent dans chacune de ses œuvres un rôle auquel ses prédécesseurs n'avaient pas songé. En cela, bien que tout en restant très national, Yosaï est celui des artistes japonais qui se rapproche le plus de l'Europe. Il dédaigne les recherches du coloriste; tout en lui était tourné vers les qualités expressives du dessin, vers l'idée, vers le caractère. Un beau kakémono de Yosaï est une jouissance plus encore pour l'esprit que pour les yeux. Il n'est jamais sorti du domaine de l'art noble, mais il a dessiné les sujets les plus divers.

Lorsqu'il est venu à Tokio en 1875, l'empereur le reçut avec les plus grands éloges et lui décerna le titre de premier peintre du Japon.

ISHIKAVA TOSHITAROU.
(D'après Yosaï.)

Il est mort en 1878, à l'âge de quatre-vingt-onze ans.

L'œuvre de sa vie, celle sur laquelle il a concentré tous ses efforts et qui fera vivre son nom dans la mémoire reconnaissante des Japonais, c'est l'admirable

ouvrage du *Zenken-Kojitsou* (les Héros et savants célèbres du Japon), en vingt volumes, dont il a fourni à lui seul le texte et les dessins.

XI

Si maintenant je jette un regard en arrière sur l'histoire de la peinture au Japon, pour mettre hors rang les individualités créatrices, celles que les plus modestes japonisants devront au moins connaître, j'inscrirai ici, pour conclusion de ce chapitre, et comme au fronton du Panthéon de l'art japonais, les noms de Kanaoka, Toba Sôjo, Meïtshio, Josetsou, Mitsounobou, Kano Masanobou et Kano Motonobou, Sesshiu, Kano Naonobou et Tanyu son frère, Tsounénobou, Honnami Kôëtsou, le grand laqueur; Mitsouoki, la gloire de Tosa ; Kôrin, Itshio, Okio et Goshin, les promoteurs du style moderne ; Sosen, l'incomparable animalier ; Mataheï et Moronobou, les fondateurs de l'école vulgaire ; Harounobou, Shiounshô, Eïshi, Kiyonaga, Outamaro et Toyokouni, les maîtres de l'imagerie en couleurs; Hokousaï, le peintre de la vie ; Yosaï, le grand poète, et Hiroshighé, le grand paysagiste.

En eux se résume la marche de l'art japonais.

Kanaoka rayonne sur les règnes des empereurs Ouda et Daïgo, à l'apogée de la puissance des Fouzivara ; il fonde au IXe siècle la peinture nationale; comme importance historique, il est l'égal des Kano.

A la fin du XVe siècle, les principes sont fixés; deux

grands fleuves coulent sans se confondre jusqu'au milieu du xviiie et alimentent les floraisons ultérieures.

PRINCESSE JAPONAISE. — (D'après Yosaï.)

Toute la peinture japonaise se rattache plus ou moins à ces deux sources d'art : Tosa et Kano. L'atelier

impérial de Tosa représente l'école purement japonaise, presque sans mélange étranger ; celui de Kano appartient comme origine à l'influence chinoise et aux traditions du dessin cursif : c'est l'école du coup de pinceau et du morceau de caractère.

Avec Kôrin, Itshio et Okio, les principes des deux écoles s'unissent dans une étude plus simple, plus intime, plus ingénieuse de la nature ; la vie tend à remplacer la force et la grandeur du style.

En même temps l'école vulgaire apparaît avec la nouveauté de ses horizons, la richesse infinie de ses moyens. Mataheï, Moronobou et Shiounshô préparent Hokousaï qui couronne l'évolution japonaise dans l'indépendance absolue de toute école, de tout système, de toute convention. Il est la dernière et la plus brillante étape d'une progression de plus de dix siècles, le produit exubérant et exquis d'un âge de paix profonde, d'une période d'incomparable raffinement. A part Yosaï, qui termine la lignée des grands stylistes, tout gravite désormais autour de Hokousaï, tout procède de sa manière, de son génie. A sa mort commence une irréparable décadence. L'adresse de main est encore merveilleuse, comme on peut s'en convaincre en regardant les fameux pigeons de Setteï, qui appartenaient au peintre Nittis ; mais le Japon imite, il ne crée plus.

La révolution de 1868 est le fossé qui sépare l'art d'essence purement japonaise de cet art hybride, uniquement préoccupé des besoins de l'exportation, qui sacrifie aux goûts de l'Europe comme au veau d'or. Cet art-là n'a plus rien qui parle à nos yeux et à notre imagination.

L'ARCHITECTURE

I

ARMOIRIES IMPÉRIALES.

Notre vanité nous porte volontiers à croire que le génie architectural est l'apanage exclusif des peuples de race aryenne, et, lorsqu'il s'agit d'une architecture exotique comme celle des Japonais, notre premier sentiment est la méfiance. J'ai vu des auteurs graves nier *à priori* la valeur et même l'existence de l'art architectural au Japon. C'est un préjugé qu'il importe de détruire.

Nous avons l'habitude routinière, en France, de vouloir tout ramener à une commune mesure ; nous avons le goût des poncifs. Nous hérissons notre critique de *mais*, de *si* et de *car*, au lieu de nous demander simplement : telle chose répond-elle au génie de race, aux mœurs, au climat, à la nature même du pays qui l'a produite? De ce qu'une construction ne ressemble ni à un temple grec ni à une cathédrale du moyen âge,

il n'en résulte pas nécessairement qu'elle soit indigente ou médiocre.

L'architecture japonaise est dans ce cas. Si nous la regardons en Gréco-Latins, elle nous surprend et nous déconcerte ; si, au contraire, nous la prenons pour l'expression des besoins et des goûts des habitants du Nippon, elle nous apparaîtra sous un tout autre jour et ne nous semblera pas inférieure aux autres manifestations plastiques de ce grand peuple artiste. Elle a les trois qualités maîtresses : la logique, l'unité et l'appropriation décorative. Elle remplit exactement les fonctions auxquelles elle se trouve destinée, elle s'harmonise à merveille avec le paysage japonais, dont elle est comme le complément naturel. Que faut-il de plus ?

Malgré tous les emprunts que l'art architectural du Japon a faits à l'Inde et même à la Chine, il est bien la résultante des causes contingentes qui ont présidé à sa naissance. Deux lois le régissent et lui impriment sa physionomie générale : l'emploi à peu près exclusif du bois et la prédominance des vides sur les pleins. L'architecte japonais est avant tout un charpentier ; sa construction est le triomphe de la mortaise. Les plus vastes comme les plus humbles édifices sont en bois. Temples et maisons, théâtres et palais, n'ont pour ainsi dire pas de murailles. Il n'y a de points d'appui que les piliers, qui sont réunis par de minces cloisons ou des châssis mobiles.

Un autre caractère de cet art est l'importance de la toiture, qui déborde en larges saillies, ainsi qu'il convient à un pays pluvieux et chaud.

L'emploi du bois remonte aux sources mêmes de

l'histoire du Japon. Les petits temples aïnos, avec leur toit de chaume très saillant, supporté par une demi-douzaine de troncs en grume, nous donnent une image approximative de ce que pouvait être l'architecture ja-

ENCORBELLEMENT DU TOIT A ISHIÔIN.

ponaise au temps de l'empereur Zinmou. L'embryon a suivi sa voie naturelle de développement et le petit sanctuaire aïno, qui n'est guère supérieur aux huttes polynésiennes, est devenu, en un millier d'années à peu près, le grand temple shinto de Kassouga, à Nara.

Ce n'est pas, comme on pourrait le supposer, que la pierre soit rare au Japon ; mais les bois de charpente y ont toujours été tellement abondants et de si excellente qualité que leur emploi s'est imposé de lui-même. De

plus, la fréquence et l'énergie des tremblements de terre sur ce sol volcanique en ont fait peu à peu une obligation ; l'élasticité et la légèreté des constructions de bois pouvaient seules résister à des secousses qui eussent infailliblement renversé des monuments de pierre. Ceci étant donné, les Japonais ont tiré un merveilleux parti de l'usage du bois. Leur imagination féconde en a fait valoir toutes les ressources et ils sont arrivés au dernier degré de l'habileté technique. Les essences employées de préférence pour la construction appartiennent aux conifères, qui couvrent les montagnes du Japon et atteignent, sous ce climat, des dimensions colossales ; et, parmi celles-ci, les plus estimées sont le soughi, le tsouga, le kourobé-soughi, et surtout le hinoki (variétés de sapins et de cryptomérias). Les colonnes du temple de Tshiôin, à Kioto, ou du grand temple d'Assaksa, à Yédo, égalent les mâts de nos plus gros vaisseaux et leurs jeux de perspective rappellent ceux de nos cathédrales. Les piliers du porche du temple du Daïbouts, à Nara, sont d'une seule pièce de bois et mesurent cent pieds de haut sur douze de circonférence ; la construction remonte au vIIIe siècle. Les hautes pagodes à cinq étages qui ornent les enceintes de quelques grands temples bouddhiques sont des chefs-d'œuvre d'ajustement et de hardiesse.

Les documents relatifs à l'histoire de l'architecture au Japon sont rares, les ouvrages indigènes sont presque muets sur cette question. Le peu de renseignements offrant quelque garantie, qui nous soient parvenus, sont fournis par les recherches de quelques auteurs européens, et notamment par M. Josiah Conder, pro-

fesseur d'architecture au collège impérial de Tokio.

La tradition historique la plus ancienne remonte au 1er siècle de notre ère. On attribue à l'empereur Ikoumé la fondation du grand temple d'Icé, à Vatarayé, qui est encore de nos jours le sanctuaire le plus vénéré de la religion shinto. Ce temple fut confié à la garde de la princesse Yamato-Himé. Je n'ai pas besoin d'ajouter qu'il ne reste rien de la construction primitive. Le temple d'Assouta, sur la baie d'Owari, fut construit au IIe siècle pour recevoir le Sabre sacré. Une partie du temple d'Ouji daterait,

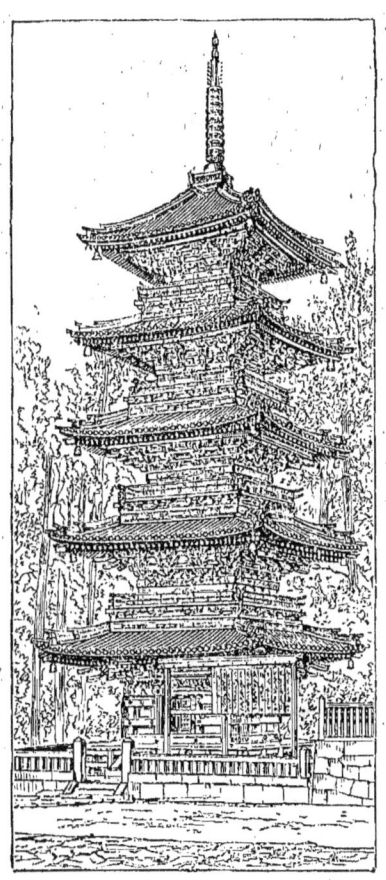

PAGODE DE NIKKÔ.

dit-on, du Ve siècle. A vrai dire, les témoignages positifs ne commencent qu'au VIIe siècle. C'est à cette époque

que l'on fait remonter la fondation de la *miya* shintoïste de Midéra[1], et que sous l'impulsion de Shiotokou-Daïshi, le propagateur de la religion nouvelle, sont construits les premiers temples bouddhiques. On s'accorde à attribuer à celui-ci l'établissement des règles et des mesures qui depuis cette époque ont présidé à la construction de toutes les *téras*. La téra se compose ordinairement d'une grande enceinte occupée par des jardins et par de nombreuses constructions de nature très différente, disséminées selon les accidents du sol. La végétation vigoureuse qui les entoure et dont les Japonais respectent le libre essor empêche d'en embrasser l'ensemble et fait souvent du temple bouddhique un véritable dédale.

Un temple, au Japon, est avant tout un jardin, et le nom de « cité religieuse » lui conviendrait beaucoup mieux que celui de temple. Cette remarque est indispensable pour faire comprendre le caractère de l'architecture. La poésie du paysage, la grandeur des arbres,

1. Le mot *miya* sert à dénommer les enceintes qui renferment les temples du culte shinto, tandis que le mot *téra* est appliqué au culte bouddhique. Les miyas sont caractérisées par des constructions d'un style simple, en bois naturel et non verni; les sanctuaires ne renferment qu'un miroir de bronze, image du Soleil; les idoles en sont proscrites; les toits sont à pentes droites et en minces lamelles de sapin élégamment imbriquées. Le mot *téra* s'applique au contraire aux enceintes religieuses du bouddhisme; les temples des téras sont en bois peint, presque toujours sculpté et décoré avec une grande richesse; les toits, très saillants et concaves, couverts en tuiles, ont leurs pointes relevées suivant la mode chinoise. C'est la forme du toit qui distingue plus particulièrement la construction shintoïste de la construction bouddhique.

le pittoresque des rochers et des eaux jouent un rôle capital. C'est au milieu des accidents les plus variés et les mieux choisis de la nature que le Japonais aime à voir s'échelonner les portiques à la silhouette élégante et monumentale[1], s'étager les lanternes funéraires, les vasques en bronze, les chapelles aux magnifiques toitures, s'élancer les pagodes en laque rouge dont l'éclat puissant tranche sur la verdure des conifères. L'architecture d'un temple est en même temps l'architecture harmonieuse d'un ensemble, la plupart du temps, d'une vaste étendue. Tout architecte est un Le Nôtre. Partout éclatent l'amour et le respect de la nature.

Quand on contemple ces tableaux avec un œil asservi aux accents solennels et symétriques de la plate-bande, de la corniche et de l'arceau, accoutumé aux alignements de nos rues et de nos parcs, on ne peut se défendre tout d'abord d'une troublante surprise. Mais si, dépouillant les souvenirs de l'éducation et les préjugés de la race, on se laisse aller à la jouissance sensuelle qui se dégage de tous ces raffinements de fantaisie et de couleur, de ce rapport parfait entre le cadre et le décor, de ce sentiment exquis et profond du secours

[1]. Ces portiques prennent le nom de *tori* dans les temples du culte shinto. En bois laqué ou en pierre, ils en annoncent l'approche et en précèdent les avenues. Le tori, dont les formes élancées font l'admiration de tous les voyageurs, se compose, dans sa disposition la plus simple, de deux montants verticaux inclinés l'un vers l'autre, comme la porte dorique, et d'une traverse horizontale légèrement relevée aux deux bouts. Lorsqu'il est en bois, il est habituellement revêtu de laque d'un beau rouge vif. Le grand tori du temple de Yéyas, à Nikkô, qui passe pour le plus beau du Japon, est en pierre et en bronze.

que la nature peut prêter à l'art, l'impression devient bien différente : la loi esthétique apparaît. Toute conception architecturale est, au Japon, un tableau où la couleur a autant d'importance que les lignes elles-mêmes. Dans cet ordre d'idées les Japonais ont composé des chefs-d'œuvre que le temps a parés d'une beauté sans égale. Ils ont trouvé la formule d'art qui répondait le mieux à leurs goûts, à leur tempérament, à leur climat.

C'est au VIIe siècle que Tendzi-Tennô fit élever son palais d'Assakoura, à Siga, qui resta pendant plusieurs siècles le modèle des *yashikis* impériaux. Le temple de Horiouji, bâti par Shiotokou-Daïshi, et quelques autres constructions de Nara datent aussi du VIIe siècle ; il en est de même d'une partie du temple de l'île d'Idzoukou (Idzoukou-Shima), dans la mer intérieure, célèbre par son antique et riche trésor.

Au VIIIe siècle, deux empereurs ont eu une grande influence sur les progrès de l'art architectural. L'empereur Shioumoun (724-749) s'est rendu illustre dans l'histoire par les encouragements qu'il a prodigués à toutes les branches de l'art et surtout à l'industrie des laques. Il passe pour avoir donné une impulsion féconde aux travaux de construction. C'est lui qui a élevé le château fort de Taga, dans la province de Moutsou, dont les ruines existent encore aujourd'hui; Yosaï l'a représenté examinant le plan de la forteresse. Les tuiles retrouvées dans les décombres sont parmi les plus anciens spécimens de céramique ayant date certaine qui soient conservés au Japon. C'est sous le règne de Shioumoun que Nara, alors capitale de l'empire,

atteignit son plus haut degré de prospérité. La porte et la plus grande partie du sanctuaire du temple de Todaïji (temple du Daïbouts), à Nara, sont de cette époque.

Peu après, l'empereur Kouanmou (782-806) con-

PLAFOND DU TEMPLE D'OBAKOU A OUJI.

struisit le palais impérial de Hyeïanzio, à Kioto, et fonda le grand temple d'Enriakoudzi, sur le mont Hyeïzan, qui est demeuré comme le Vatican du bouddhisme, au Japon. Il ne reste rien de la construction primitive de ce temple, sauf quelques objets conservés dans le trésor.

Kouanmou est le grand constructeur du VIIIe siècle. C'est à lui que Nara doit le beau temple de la déesse Kouanon, le magasin du trésor impérial et le temple

de Hatshiman. A la même époque appartiennent le temple de Todji, construit par Kobo-Daïshi, et quelques-uns des monuments funéraires de Koyazan.

Au IXe siècle, l'empereur Ouda construisit le palais du Gosho, qui devint la résidence ordinaire des souverains (il fut brûlé en partie et réédifié au XVIIe siècle); il fit décorer la grande salle d'audience par Kanaoka. C'est à peu près au même temps que remontent quelques-uns des temples de Nara, notamment le fameux temple de Kassouga, dédié à la mémoire de Kamatari, le premier des Fouzivara. Le temple de Hatshiman, à Kioto, est au moins aussi ancien. Le spécimen le mieux conservé et le plus intéressant de cette époque est le temple d'Obakou à Ouji, dans la province d'Icé, fondé par un prêtre venu de l'Annam. Le style en est, paraît-il, d'une sévérité admirable; les détails, d'une exécution sans rivale, accusent une influence indoue. Ses dispositions fournissent le type le plus parfait de l'ancienne architecture.

Yoritomo éleva dans toute l'étendue de la région soumise à sa domination de nombreux châteaux forts. Les « siros » formidables de Zézé, d'Otsou, de Minakoudji témoignent de sa puissance.

Le XIIe siècle est marqué par la fondation de la ville de Kamakoura et par la construction de ses édifices. Le Shiogoun Yoritomo avait tiré du néant cette bourgade et en avait fait sa capitale. C'est là qu'il repose, sous une colonne de granit, au milieu des ruines que la végétation recouvre peu à peu de son verdoyant linceuil Ce qui reste du grand temple de Hatshiman, élevé par lui aux mânes de ses compagnons d'armes, et notam-

ment la pagode, est bien digne de l'impression qu'en emportent tous les voyageurs. Le trésor du temple renferme les armes du grand capitaine, son armure, sa lance et son sabre de cérémonie. La ville de Kamakoura, en partie détruite par les derniers Ashikaga, ne se releva jamais. Un nom illustre, un site magnifique, un gigantesque Bouddha de bronze : c'est à peu près tout ce qu'il en reste.

A la même époque fut construit le temple shinto, encore existant, d'Ishiyama.

Au XIII° siècle, Yoritsouné construit le temple de Tokoufoudji, à Kioto. A partir du XV°, le Japon se couvre de temples et de résidences princières. Ce n'est en réalité qu'à cette époque que l'architecture commence à revêtir les formes luxueuses qui caractérisent les œuvres des temps plus modernes. Un certain nombre de monuments de cette période ont été conservés. Parmi les plus remarquables, au double point de vue de l'histoire et de l'art, on cite le palais de Kinkakoudji, à Kioto, élevé par Yoshimitsou dans les premières années du XV° siècle, et le pavillon de Ghinkakoudji, élevé par Yoshimasa au milieu du XV° siècle, dans la même ville. Ces deux constructions se sont conservées à peu près intactes. Elles sont d'une grande élégance de formes et sont considérées par les Japonais comme des spécimens de l'architecture nationale dans sa pureté. D'après les photographies, il est facile de juger de leurs heureuses proportions. La décoration extérieure est fort simple; les toits, peu relevés, rappellent le galbe des toitures des temples shintos; toute la décoration avait été réservée pour l'intérieur qui était

d'une extrême richesse. Les plafonds étaient revêtus de plaques d'argent; les boiseries délicatement sculptées. Ce qui en reste suffit à plonger les visiteurs dans le ravissement, selon l'expression de M. Dubard [1]. Les jardins au milieu desquels se trouvent ces deux reliques architecturales sont des plus pittoresques de Kioto.

Les constructions religieuses du xvie siècle abondent dans cette ville. M. Georges Bousquet, qui n'est pas suspect de partialité pour l'art japonais, les qualifie de « merveilles de goût et de simplicité, qui impressionnent par leur antiquité, leur encadrement et d'heureuses proportions ».

Du xvie siècle datent aussi, en partie, les remparts cyclopéens de la citadelle d'Osaka [2]. Ils sont l'œuvre du prédécesseur des Tokougava, l'illustre Taïko-Sama (Hidéyoshi), qui avait fixé sa résidence dans cette ville. Ils témoignent qu'à l'occasion les Japonais n'étaient pas embarrassés pour faire un emploi magistral de la pierre. Construit en blocs posés à cru, comme dans les remparts de la Grèce primitive, le siro d'Osaka semble défier le temps. Quelques-uns de ces monolithes mesurent jusqu'à douze mètres de long sur six de large et autant de haut, — plus de quatre cents mètres cubes ! — Le même Hidéyoshi a fait aussi construire le palais de Himkakou et le magnifique et célèbre temple shinto de Nishi-Ongouandji, à Kioto, qui fut terminé en 1578.

Mais c'est le xviie siècle qui est l'âge d'or de l'archi-

[1]. Le *Japon pittoresque*. Paris, Plon, 1879, 1 vol. in-12.
[2]. La citadelle proprement dite a été détruite à la révolution de 1868.

tecture au Japon. L'art atteignit alors une perfection technique, une opulence d'invention, une harmonie de formes qui n'ont pas été dépassées. Le grand temple shinto de Nikkô, élevé par Yémitsou à la mémoire de

FORTERESSE JAPONAISE.

Yéyas, et le temple de Tshiôin, à Kioto, — tous deux construits par le célèbre sculpteur-architecte Hidari Zingoro, — les grandes pagodes à cinq étages de Nikkô d'Osaka et de Kioto sont considérés, à juste titre, comme les merveilles de l'art japonais arrivé à son épanouissement.

Les dimensions colossales du sanctuaire principal

de Tshiôin l'ont fait appeler par les voyageurs européens le Saint-Pierre du Japon. Quant au temple de Yéyas, à Nikkô, il n'y a qu'une voix pour lui accorder le premier rang. Comme magnificence et comme conservation, il l'emporte sur tous les autres, même sur ceux de Kioto. Comme intérêt artistique, il est bien réellement le plus admirable de l'empire et la plus splendide curiosité que les étrangers y puissent contempler.

Devant ces constructions de bois qui ont la grandeur des choses éternelles, on doit se dépouiller des vieux préjugés et se convaincre que la majesté de l'architecture tient plus à la forme qu'à la matière et que le bois, dans certains cas, vaut la plus belle pierre et les plus beaux marbres du monde.

« Au pied du temple de Gonghen-Sama, s'écrie M. Bousquet, comme devant Notre-Dame, comme à Bourges, comme à Rome et à Athènes, l'âme humaine se sent à la fois élevée et écrasée. » Au milieu d'une nature sauvage, sous des ombrages plusieurs fois séculaires, près des cascades murmurantes, l'art et l'histoire se sont unis pour déifier la mémoire du plus grand homme du Japon.

Les trois temples les plus remarquables de Yédo, par leur beauté et leur richesse, appartenaient à la même époque : ce sont ceux de la Shiba, d'Ouiyéno et d'Assaksa. On les doit aussi à Yémitsou, le grand bâtisseur. Les célèbres temples de la Shiba et d'Ouiyéno ont été en grande partie détruits, le premier par un incendie en 1873; le second, par la guerre civile, en 1808. Celui du faubourg d'Assaksa, dédié à la déesse

Kouanon, existe encore; il est un des beaux ornements de Yédo. Ses jardins, très fréquentés par le bas peuple, ont l'aspect d'une foire perpétuelle. La téra d'Assaksa est un but d'excursion bien connu des étrangers.

Depuis deux siècles, le Japon s'inspire de l'imitation des types créés sous le shiogounat de Yémitsou par Hidari-Zingoro. L'histoire de l'architecture offre désormais peu d'intérêt. Les temples plus modernes de Tokio n'ont rien à apprendre à ceux qui ont vu les chefs-d'œuvre de Nikkô et de Kioto.

Aujourd'hui le Japon vit sur des formules appauvries. L'art religieux est frappé à mort. Il cède la place aux usines et aux gares de chemin de fer.

II

L'art architectural du Japon a deux qualités dominantes : son association intime avec le caractère du paysage — ce que j'appellerai sa mise en scène — et sa décoration. C'est dans ces deux sens, plus encore que dans la structure elle-même, qu'éclatent les ressources du génie japonais. Ce que nous admirons dans un minuscule netzké, dans une boîte de laque ou dans n'importe quel objet usuel, nous le retrouvons dans l'ornementation d'un temple; il y a la même bonne foi d'exécution, la même loyauté de main-d'œuvre. Les plus petits détails, fussent-ils en dehors de la portée du regard, sont exécutés avec un égal scrupule. Semblables

à nos admirables maîtres de métiers du xiii⁰ siècle, les artistes japonais des belles époques jugeaient que, dans une œuvre d'art si compliquée qu'elle fût, rien n'était indigne de leur sollicitude.

Prenons pour exemple le grand temple de Yéyas, à Nikkô. Les artistes de Yémitsou, sous la direction de Zingoro, y ont donné pleine carrière à leur débordante fantaisie et en ont fait un musée d'art qui surpasse les rêves enchantés des *Mille et une Nuits*.

Bâti sur les pentes de la montagne, environné d'une splendide végétation, le grand temple de Nikkô forme toute une ville au milieu de laquelle l'imagination reste confondue. Les cours succèdent aux cours, les portes aux portes, les enceintes aux enceintes; et chaque enceinte, chaque porte constitue à elle seule un ensemble du plus haut intérêt; chaque cour est ornée de bâtiments de dimensions et de formes les plus différentes : kiosques élégants, pagodes élancées, fontaines abritées sous des toits somptueux, magasins destinés à recevoir les ornements sacerdotaux ou les livres sacrés, lanternes et toris magnifiques. Les murailles sont décorées de panneaux sculptés et de frises d'une exécution merveilleuse; les toits, garnis de faîtières et de bordures en bois, en terre cuite et en bronze du style le plus pur, reposent sur des charpentes dont le travail d'encorbellement rappelle les voûtes en ruche d'abeilles des Arabes. Toutes les poutres sont polies, ajustées, comme de l'ébénisterie de luxe; toutes les mortaises sont fixées par de grands clous à tête de bronze qui rivalisent avec les plus délicates orfèvreries, et la plupart des grandes pièces de bois sont maintenues dans des chemises de

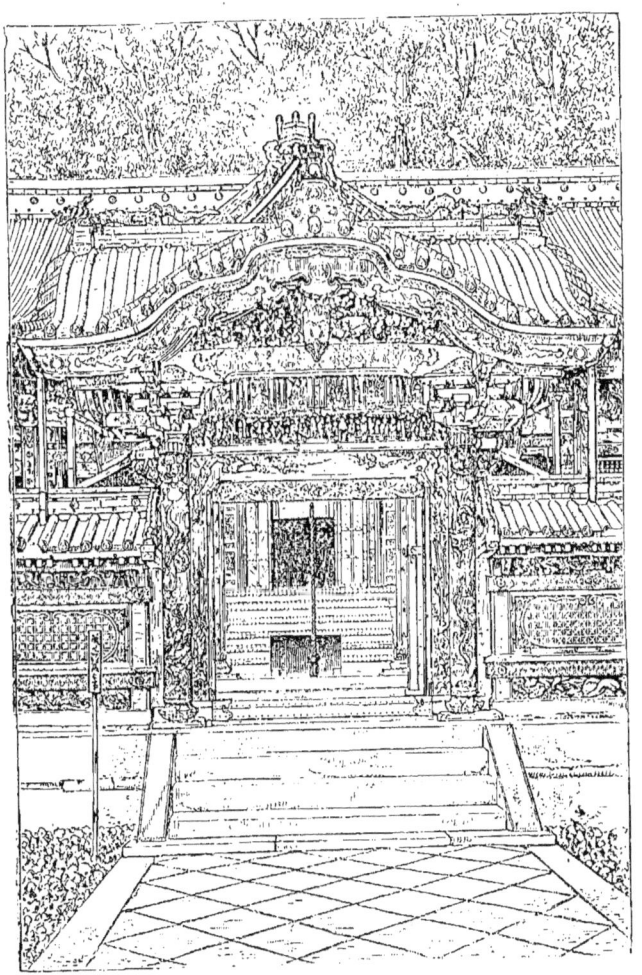

PORTE PRINCIPALE DU GRAND TEMPLE DE NIKKO
SCULPTÉE PAR ZINGORO. — (XVII^e siècle.)

métal d'un travail précieux; les montants, les linteaux des portes, sont enlacés par des branches fleuries, des dragons dans les vagues; les plates-bandes des frontons sont ajourées de bas-reliefs où courent les motifs les plus variés, animaux ou personnages, au milieu des plantes et des fleurs; les soubassements sont décorés de grecques du plus beau caractère; les corniches, de rinceaux et de volutes, légèrement indiqués ou grassement refouillés suivant la place qu'elles occupent; les plafonds, en bois naturel, sont sculptés de caissons somptueux. Partout la vie, l'animation, l'imprévu, la richesse du décor, s'assouplissant sous la maîtrise du ciseau, jaillissant dans la sève, dans la force d'un dessin généreux; nulle part la surcharge ou l'enflure. Le manque de mesure, la lourdeur ou la gaucherie ne sont jamais à craindre avec ces admirables artistes du xviie siècle. Chaque organe respecte sa fonction, et au besoin l'accentue; le décor s'y subordonne avec un tact dont on ne trouverait l'équivalent que dans les œuvres de la Grèce ou des beaux temps de notre art ogival; les supports restent des supports, les points d'appui conservent leur caractère de résistance; les détails surabondants, l'excès des parties riches, sont réservés aux panneaux, aux cloisons et aux remplissages. Ajoutez à cela les chaudes harmonies des bois de pin patinés par le temps, des bronzes oxydés par la pluie, des ors amortis, des tons puissants des laques, des rehauts de couleurs avivant doucement les sculptures et marquant les lignes. L'esprit reste satisfait par la logique décorative de cette merveilleuse menuiserie.

M. Dresser a le premier essayé une description un

peu précise du temple de Nikkô. Il avoue, en commençant, qu'en présence de tant de détails dont chacun mériterait, eu égard à sa perfection, une étude à part, la plume lui tombe des mains; à chaque pas, il s'arrête découragé. « Pour construire le sanctuaire du grand temple, dit de son côté M. Guimet dans ses *Promenades japonaises,* on a fait dans la montagne une immense entaille rectangulaire. On a soutenu les terrains par trois énormes murs pélasgiques avec de grands blocs irréguliers. Et, tout en haut de ces murailles, se dresse la forêt colossale. Le spectateur a donc la triple impression du temple doré, de la hauteur des murailles qui dominent la cime des toits et de la hauteur des arbres noirs trois fois séculaires, qui s'élancent dans le bleu du ciel. » Les dessins et aquarelles de M. Conder, les photographies et quelques gravures permettent de se

COLONNE PEINTE
DU GRAND TEMPLE
DE NIKKÔ.

faire une idée assez exacte de la splendeur du tableau.

La richesse des temples bouddhiques, même des plus beaux comme ceux de Tshiôin et de Nishi Ongouandji, à Kioto, est bien plus tapageuse, et la polychromie plus violente; l'effet extérieur est peut-être plus saisissant à distance, mais l'abus des dorures, des peintures vives, des vernis et des laques rouges et noirs, qui enveloppent jusqu'aux colonnes, fatigue assez vite; la forme ressentie, l'amplitude excessive des toits rappellent la Chine. A Nikkô, au contraire, l'art se montre essentiellement japonais; les influences qui prédominent dans l'ornementation sont celles de l'Inde et même de la Perse : c'est l'apothéose du style shinto. Le grand temple de Yéyas est bien l'expression la plus haute et la plus franche de l'art architectural du Nippon.

C'est dans les pagodes de bois, élancées et étagées que le bouddhisme a donné sa note la plus heureuse. Rien n'est plus beau dans le paysage japonais. Ce sont les hautes pagodes en laque rouge et surtout la belle pagode de Kyomidzou, à cinq étages, qui donnent à la vue de Kioto, prise du haut des jardins du temple de Tshiôin, son plus ravissant caractère : une tache rouge sombre sur un fond d'émeraude glacé de vapeurs d'argent.

Les constructions civiles sont beaucoup plus simples; de même les théâtres. Les ponts de bois se font remarquer par leur étendue, leur élégance et la hardiesse de leurs courbes. Le palais du Gosho, à Kioto, aujourd'hui abandonné par l'empereur pour la résidence de Tokio, montre des parties fort belles et fort anciennes. La salle du tribunal et les appartements impériaux

peuvent être considérés comme les spécimens les plus excellents de ce genre d'architecture. La grande salle

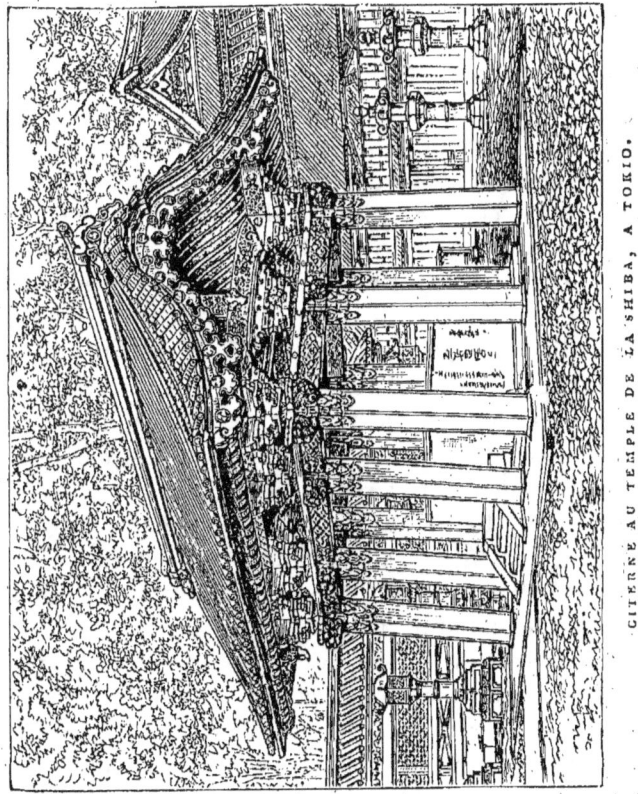

CITERNE AU TEMPLE DE LA SHIBA, A TOKIO.

d'audience est d'une simplicité grandiose; les murs sont garnis de grands panneaux décoratifs représentant des fleurs et des paysages; toute la richesse a été réservée pour le plafond de bois à caissons sculptés.

On cite encore le château de Nagoya pour la beauté de ses sculptures et de ses plafonds. Sa conservation en fait le plus remarquable édifice civil du Japon. Il fut commencé en 1610; Kiyomasa en fut l'architecte. Les extrémités de la faîtière supérieure de la tour principale furent décorées de deux grands poissons, formés par des lames d'or massif. Ces poissons, dont le scintillement était magnifique sous les rayons du soleil et se voyait à une très grande distance, jouissaient d'une universelle célébrité au Japon. Ils étaient d'une époque beaucoup plus ancienne que la construction du château. L'un d'eux fut apporté, en 1873, à l'Exposition de Vienne.

Je dirai quelques mots, en terminant, de la maison japonaise ou *yashiki*. A quelques détails près, les formes en sont constantes. Chaumières, maisons bourgeoises ou habitations aristocratiques sont bâties suivant le même plan et reproduisent invariablement le même type. La maison japonaise, toujours en bois naturel, a un aspect neutre, plutôt triste que gai, surtout à côté des temples bouddhiques peints en vermillon et ornés de sculptures polychromes.

« La partie essentielle et capitale d'une bâtisse japonaise, c'est son toit. Il est en chaume ou en bambou dans les villages, mais toujours en tuiles dans les villes..... C'est par le toit que commence la construction d'une maison japonaise. Lorsque cette partie principale a été achevée par terre, on enfonce de gros madriers équarris dans le terrain à la distance d'un *ken* (six pieds) l'un de l'autre. Derrière cette première rangée, on en élève une seconde, et l'espace entre ces deux

LANTERNE EN BRONZE DU TEMPLE DE LA SHIBA, A TOKIO.

rangées de madriers forme la véranda, large de trois pieds qui fait le tour de l'habitation. On hisse le toit sur ces madriers, et le travail des charpentiers est considéré comme fini. Viennent les menuisiers qui pratiquent le long des madriers de la rangée intérieure des fentes dans lesquelles on fait glisser des parois assez minces en bois de sapin, qui sont les murs mobiles. La plupart de ces parois sont faites en croisées que l'on remplit, en guise de vitres, de papier plus ou moins transparent. L'intérieur de cette bâtisse est traversé de rangées transversales de madriers, entre lesquels on fait glisser des coulisses en gros papier. Ces coulisses peuvent être posées ou enlevées à volonté, selon que l'on veut avoir un grand nombre de pièces dans son appartement, ou qu'on préfère avoir des chambres spacieuses. A la hauteur de deux ou trois pieds au-dessus du sol, sur des poutres horizontales, l'on étend des planches, que l'on recouvre d'abord de paille ou de papier, et ensuite de ces belles nattes luisantes et dorées qui remplacent en même temps les tapis et les meubles. Le plafond est fait de planches encore plus minces et recouvert de papier. L'espace entre le toit et le plafond est abandonné aux rats, qui pullulent dans les maisons japonaises. L'air circule librement dans le vide qu'on laisse sous le plancher[1]. »

La décoration intérieure est des plus simples; le Japonais s'entend à merveille à mettre l'élégance la plus

[1]. Léon Metchnikoff, l'*Empire japonais*. — Pour de plus amples détails sur la maison japonaise, nous renvoyons à l'excellent travail de M. le professeur E.-S. Morse, de Boston : *Japanese Homes*.

exquise dans la sobriété. Une ou deux paires de paravents, quelques vases de bronze avec des fleurs, un petit panneau ou réduit, appelé *tokonoma*, où l'on accroche le kakémono, quelquefois une étagère pour mettre deux ou trois bibelots de choix, et c'est tout. Seulement, si le propriétaire de la maison est un homme de goût, le kakémono portera la signature d'un maître et les paravents seront de véritables œuvres d'art.

LA SCULPTURE

I

LE GRAND ART. — LES BRONZES.
LES BOIS SCULPTÉS.

ARMOIRIES DES TAÏKO.
(Fleur de kiri.)

Comme celles de la peinture, les origines de la sculpture sont, au Japon, essentiellement bouddhiques. Cela s'explique de soi-même, la sculpture ayant été pendant longtemps réservée à la représentation des divinités et des sujets religieux. Nous avons remarqué, d'autre part, que le culte Shinto primitif n'admettait point les images et que les temples, à l'époque où les croyances étaient encore intactes, ne contenaient que des miroirs sacrés.

L'introduction de la plastique au Japon coïncide donc avec la venue du bouddhisme. Les procédés de la fonte, importés de Chine au vi⁰ siècle, ont décidé du goût des Japonais pour les ouvrages de bronze. L'usage

de la pierre n'est qu'accidentel; les monuments de pierre, en dehors de quelques idoles bouddhiques placées dans les jardins des temples, sont fort rares. La nature de cette matière, au Japon, se prête mal aux travaux de la sculpture; le marbre y est inconnu. Quant au bois, son emploi a certainement précédé celui du métal. Quelques-unes des œuvres, dont le caractère archaïque est le plus accusé, sont en bois. Ce que nous en connaissons par les photographies indique un art où le réalisme sévère des formes est annobli par l'idéalisme le plus délicat. Le docteur Anderson, dans le premier fascicule de son grand ouvrage (*The pictorial Arts of Japan*), a reproduit une figure d'enfant en prière (vii^e siècle), qui révèle à un degré rare la connaissance du dessin et le sentiment de la grâce.

VASE SASSANIDE
CONSERVÉ AU TEMPLE
DE HORIOUJI.

En effet, dès le milieu du vii^e siècle, l'empereur Kôto-

kou faisait couler en bronze des statues de Bouddha. Le temple de Horiouji, à Nara, renferme dans son trésor diverses antiquités de bronze qui remontent à cette époque reculée. On y voit, entre autres pièces du plus rare intérêt, une aiguière de bronze, de forme élégante, décorée sur la panse de chevaux ailés, ayant la figure du Pégase antique. M. de Longpérier a consacré une notice à ce précieux monument[1]. Il n'hésite pas à y reconnaître une aiguière persane du temps des Sassanides, ce qui lui assigne une date antérieure au vii° siècle. Un autre vase, de forme cylindrique, paraît être d'origine grecque. La présence d'objets de même style et de même provenance, dans le trésor des Mikados, à Nara, est un indice de plus que les sources profondes de l'art japonais sont d'une nature complexe, et que les influences indo-européennes et même persanes y entrent pour une part au moins aussi grande que celles de la Chine.

Le même temple de Horiouji renferme une image en bois du fils de Shiotokou-Daïshi, sculptée par ce grand personnage lui-même, qui serait la plus ancienne sculpture, de date certaine, conservée au Japon. On y voit encore d'autres figures en bois d'une très haute antiquité. Elles ont des yeux peints. M. Reed les compare aux célèbres statues, de même matière, découvertes par Mariette, en Égypte, et conservées au Musée de Boulaq. L'étude de ces monuments, qui n'a encore été entreprise par aucun Européen, jetterait à coup sûr une vive lumière sur les origines de l'art japonais.

1. *Œuvres*, publiées par M. Schlumberger, t. 1ᵉʳ, p. 301 à 306.

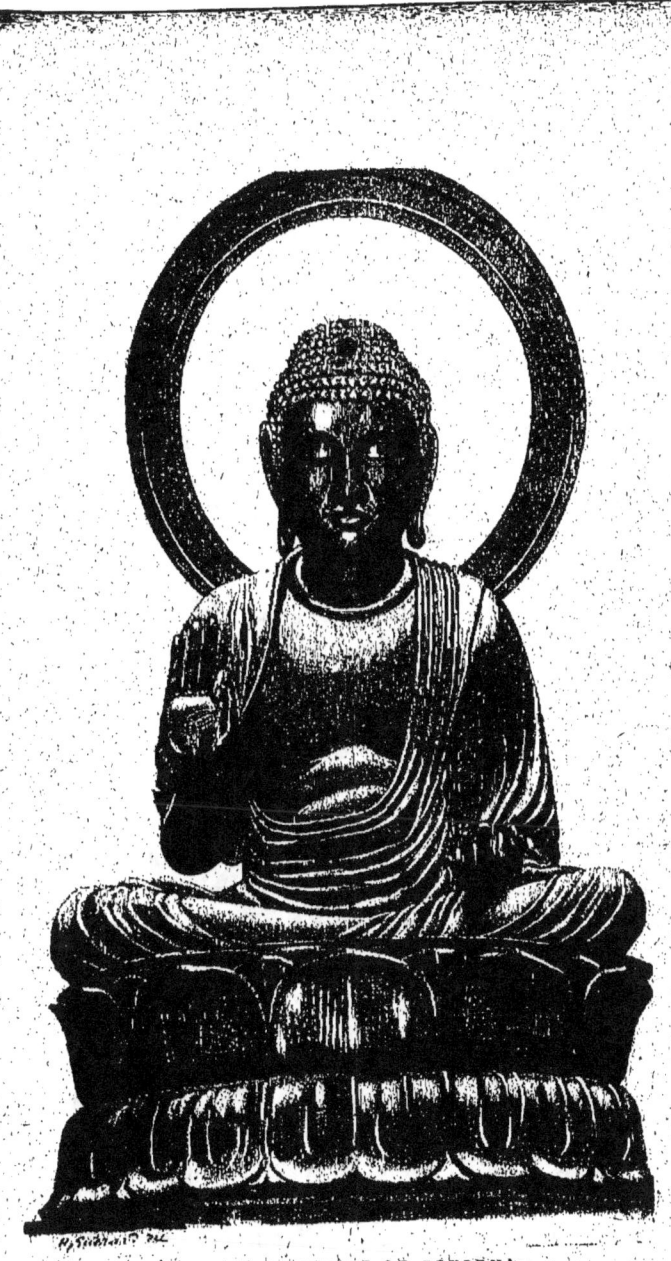

STATUE COLOSSALE DE BOUDDHA.
(Bronze de la collection Cernuschi.)

Il y a, du reste, au Japon, pour tout ce qui touche à l'histoire de l'art et de la civilisation, des mines d'une richesse incomparable qui n'ont même pas été effleurées. Le trésor impérial de Nara est du nombre. Formé par les empereurs du viiie siècle, alors que Nara était la capitale de l'empire, il est resté intact et tel qu'il se trouvait au moment de la translation de leur résidence à Kioto. L'inventaire qui en fut dressé à la fin du viiie siècle est une preuve des soins dont il a été constamment entouré et du peu de pertes qu'il a subies pendant cette longue durée de mille ans. Il occupe encore le bâtiment où il avait été placé originairement; cette construction, que j'ai signalée dans le précédent chapitre comme un des types les plus purs de la primitive architecture shintoïste, devait être restaurée au commencement de chaque cycle. Un rescrit impérial ordonnait d'en conserver religieusement toutes les dispositions.

Le témoignage de la puissance des empereurs de Nara apparaît non seulement dans ses temples, mais encore et surtout dans son colossal Bouddha de bronze. Cette œuvre de sculpture est sans contredit l'une des plus surprenantes qui existent au monde. C'est la plus grande statue qui ait été coulée en bronze. L'empereur Shioumoun, dont le nom est lié à tous les grands travaux d'art de cette époque, la fit exécuter peu de temps après l'arrivée de deux prêtres bouddhiques de grand renom, qui venaient, l'un de l'Inde méridionale, et l'autre de Siam. C'est sur leurs indications que paraît avoir été conçu le plan de la figure. Elle fut fondue à Sitaraki, province d'Oumi, en l'année 739 de notre ère, quinzième du règne de Shioumoun, avec le produi

CHAT EN BRONZE REHAUSSÉ DE ZÉBRURES D'OR. — (XVIIᵉ SIÈCLE.)
(Brûle-parfums de la collection de M. Cernuschi.)

d'une quête faite dans tout l'empire. Le premier or venait d'être découvert dans le Moutsou; la tradition prétend qu'une certaine quantité en fut mêlée à l'alliage et servit à en dorer la surface. Le précieux métal apparaît, du reste, dans la patine, et l'analyse de l'alliage en révèle la présence dans des proportions assez notables, un demi pour mille environ, ce qui, étant donné le poids de la statue, représente deux à trois cents kilogrammes d'or.

Le colosse fut fondu en plusieurs morceaux. Il ne fut transporté à Nara qu'en l'année 745. On le dressa en soudant les morceaux au moyen d'un système ingénieux de tenons intérieurs; puis on bâtit, en 753, pour le recevoir un grand temple qui prit le nom de temple du Daïbouts (temple du grand Bouddha). La netteté et la beauté du travail indiquent à quel degré de perfection était déjà parvenu l'art du fondeur. Cette merveille existe encore aujourd'hui à peu près intacte. La tête seule, endommagée par un tremblement de terre en 855, puis par un incendie, a été refaite au xviie siècle.

Le dieu est assis sur la fleur symbolique du lotus; il semble abîmé dans la contemplation de l'absolu; sa main droite est ouverte et levée, la gauche étendue et appuyée sur le genou, la paume en dehors. Les plis tombants de la robe sont d'une ampleur et d'une souplesse qui rappellent la Grèce; la construction du corps, par grandes masses, est d'une magnifique ordonnance; le dessin, d'une correction sévère; le geste, qui est presque un bénissement, exprime le détachement des choses humaines, l'oubli de tout ce qui peut troubler le calme de l'âme. La sérénité d'une insondable rêverie,

PORTE-BOUQUET EN BRONZE. — (XVIIe SIÈCLE.)
(Collection de l'auteur.)

une majesté surhumaine revêtent toute la figure d'une inexprimable grandeur. Plus encore que la taille matérielle, ce caractère de force concentrée et de tranquillité frappe l'imagination des visiteurs.

En même temps qu'elle est la plus vénérable par la date, cette représentation de Bouddha est la plus belle qui existe. La tête, plus moderne, est, il est vrai, inférieure comme exécution; mais tout le reste l'emporte sur les autres statues de Bouddha conservées au Japon, même sur celle de Kamakoura qui, par suite de sa proximité avec Yokohama, est beaucoup plus connue des Européens.

Quelques chiffres auront leur éloquence. La hauteur totale du colosse, sans le piédestal, est de vingt-six mètres depuis la base de la fleur jusqu'au sommet du nimbe. Si l'on compte les rayons qui entourent la tête, on arrive à une élévation de plus de trente mètres. Debout, la figure seule atteindrait la hauteur formidable de quarante-deux mètres[1]! La tête a six mètres de haut, l'œil un mètre de diamètre; la poitrine a sept mètres d'épaisseur. Le nimbe, sans les rayons, a environ quarante-sept mètres de circonférence et il porte seize divinités assises qui ont chacune près de trois mètres. Le doigt du milieu de la main a deux mètres de long. La fleur de lotus a cinquante-six pétales de trois mètres et demi de haut chacune sur deux de large. « Cette fleur a les dimensions d'un cirque; en faire le tour est un

1. La Vierge du Puy-en-Velay n'a que 17 mètres de haut; le saint Charles Borromée d'Arona, debout, mesure à peine 21 mètres.

petit voyage », dit M. Théodore Duret [1]. Les amateurs de statistique ont même compté le nombre des boucles qui ornent sa tête ; il y en aurait, paraît-il, neuf cent soixante-six.

Trois mille tonnes de charbon furent employées à

BRULE-PARFUM EN FORME DE CANARD. — (XVII^e SIÈCLE.)
(Bronze de la collection de M. Cernuschi.)

la fonte. Le poids total de la statue est estimé à environ 450,000 kilogrammes. L'analyse du métal donne à peu près en millièmes les proportions suivantes :

Or, 500 ; zinc, 16,800 ; mercure, 1,950 ; cuivre, 980,750.

Cette œuvre prodigieuse, qui fait l'admiration des

[1]. *Voyage en Asie*, Paris, Michel Lévy, 1 vol. in-12.

Japonais depuis tant de siècles, suffit, je crois, à démontrer au scepticisme dédaigneux de nos aristarques que l'art du Japon n'est pas exclusivement un art de myopes et qu'il a produit autre chose que des netzkés. Tous ceux qui ont visité Nara sont unanimes dans leur admiration. « Les mots, dit M. Reed, sont impuissants à rendre le saisissement, presque la terreur que l'on éprouve lorsque, pénétrant dans le temple du Daïbouts, on découvre dans la pénombre le colosse de bronze. Il semble qu'un rideau se déchire et laisse apparaître la personnification surnaturelle de la grande religion asiatique. »

Nara est bien loin; mais nous avons, à Paris même, une répétition de cette merveille de l'art du vii^e siècle qui permet de s'en faire une idée. A défaut du colosse, nous pouvons nous contenter d'un diminutif qui est encore fort respectable. Le grand Bouddha de bronze, rapporté de Mégouro par M. Cernuschi, date, dit-on, de la fin du xviii^e siècle. Il reproduit les dispositions principales de l'œuvre du temps de Shioumoun. Le mouvement est le même; il est d'un calme et d'une élégance suprêmes; la tête est empreinte d'une suavité et d'une douceur presque tendres que l'on ne retrouve ni dans le Daïbouts de Nara ni même dans celui de Kamakoura. Il mesure 4m,5o de la base de la fleur au sommet du disque, ce qui donnerait au personnage debout une hauteur de près de neuf mètres. C'est certainement la plus grande sculpture de bronze possédée par un particulier. M. Cernuschi l'a fait placer sur un soubassement de bois, à jour, d'une disposition très heureuse. L'effet, au milieu du hall, est des plus grandioses; la

LA SCULPTURE.

lumière abondante qui l'enveloppe en fait valoir toute la beauté. Le temple qui abritait ce Daïbouts, à Mégouro, faubourg de Tokio, ayant été détruit, la statue était abandonnée et presque oubliée au milieu des jardins. Le récit de cette mémorable acquisition se trouve consigné dans le *Voyage en Asie* de M. Théodore Duret.

PORTRAIT D'UN TSHI·AJIN.
(Bois sculpté de la collection de M. Ph. Burty.)

Un certain nombre de spécimens de sculptures du viiie et du ixe siècle existent encore au Japon. Nara en

a conservé plusieurs. Mais les plus importants se trouvent à Kioto dans le temple de Todji, de la secte Shingon, construit par l'empereur Kouanmou (782-805). Ces sculptures sont de la main de Kobo-Daïshi, l'infatigable missionnaire du bouddhisme. On remarque, entre autres œuvres, quatre gardiens du ciel, dont M. Reed loue le grand caractère et une mandara à dix-neuf personnages, représentant les principaux dieux du bouddhisme rangés autour de la figure de Çakya-Mouné. Une reproduction de cette mandara, exécutée avec beaucoup de soin par un sculpteur de Kioto, appartient au Musée Guimet. Quelques monuments funéraires de Koyazan, près d'Osaka, sont du IXe siècle.

Yosaï nous montre, dans ses *Héros et savants célèbres*, le prince Gouaïyôouo sculptant une vasque de bois pour son jardin, sous l'empereur Seïva (IXe siècle). Je possède dans ma collection une pièce de bronze qui, selon toutes probabilités, remonte à cette époque. C'est un vase de 0m,18 de hauteur représentant la naissance des trois signes du zodiaque, le bœuf, le tigre et la souris, correspondant aux trois premiers mois de l'année. Il est formé par des flots symboliques qui en épousent la courbure ressentie. « Les animaux au robuste relief, dit M. Paul Mantz, qui décorent les flancs du vase et qui s'en dégagent comme des formes sortant du chaos, ont une sorte de grandeur héroïque. » La patine tire sur le gris verdâtre et dénote un bronze à alliage d'argent de la plus grande finesse. Elle est exactement semblable à celle des bronzes grecs de travail archaïque. Du reste, tout l'ensemble de la pièce est du plus beau

stylé, du plus original, du plus simple et du plus vigoureux caractère ; et, n'étaient le sujet et la provenance, le premier sentiment serait d'en reporter l'origine à la Grèce elle-même. Ce rare et intéressant monument a été découvert dans les décombres d'un temple brûlé.

CAILLE FORMANT BRULE-PARFUMS. — (XVIIIᵉ SIÈCLE.)
(Bronze de la collection de M. de Hérédia.)

Plus nombreux encore sont les monuments du XIIᵉ siècle. La grande époque de Yoritomo a laissé dans

toutes les branches de l'art des traces de son activité. A cet âge il faut rattacher la grande cloche en bronze de Kioto, placée au sommet d'une colline non loin du temple de Tshiôin. M. Dubard en évalue la hauteur à six mètres et la largeur d'ouverture à trois mètres. Elle est décorée de figures en relief d'un superbe travail. Une autre cloche du poids de 30,000 kilogrammes, de belles lanternes en bronze, une image de la déesse Kouanon et des vases appartenant à l'art du xiie siècle sont conservés dans le temple du Daïbouts, à Nara. Une troisième cloche, plus grande encore, mais de date un peu plus récente, existe à Kioto, près du Daïbouts en bois.

J'ai hâte maintenant d'arriver à l'œuvre de sculpture la plus importante que le siècle de Yoritomo ait produite et qui fort heureusement subsiste intacte : le Daïbouts de Kamakoura. Ce bloc de bronze égale presque en grandeur et en beauté le colosse de Nara. Il est mieux conservé, quoique le temple qui l'abritait ait été détruit. La tête n'a pas été refaite et elle n'est pas nimbée ; elle est très supérieure à celle de Nara. La pose, par contre, est moins heureuse, le drapé moins ample et moins vivant ; les formes ont moins de noblesse, l'ensemble moins de puissance et d'originalité. Les mains, posées sur les genoux, sont jointes par les pouces. L'expression, réfléchie et un peu sommeillante, est plus accusée ici qu'à Nara.

Quoi qu'il en soit, le Daïbouts de Kamakoura peut être tenu pour un des chefs-d'œuvre de l'art dans l'extrême Orient. Il a été fondu sous le shiogounat de Yoritomo et dressé peu de temps après la mort de celui-ci. Il

se compose, comme celui de Nara, de morceaux soudés ensemble et rattachés par des armatures intérieures.

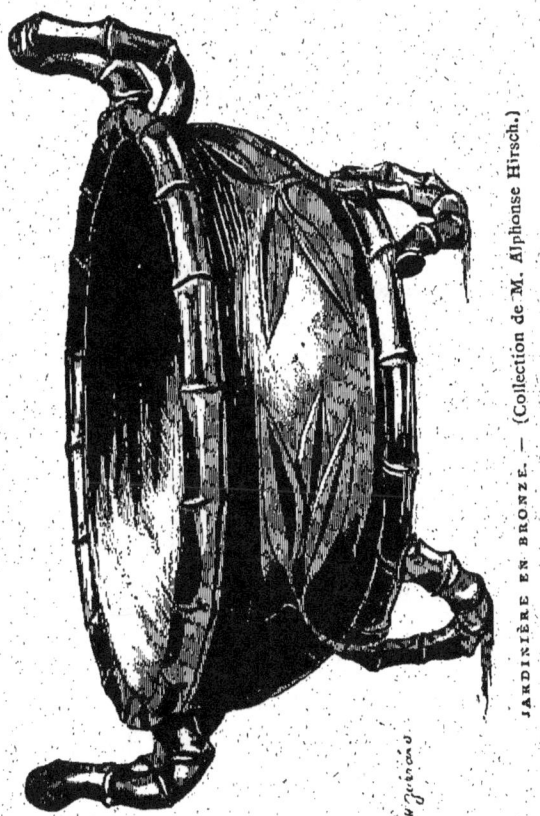

JARDINIÈRE EN BRONZE. — (Collection de M. Alphonse Hirsch.)

Aujourd'hui la statue est entourée par la végétation, qui peu à peu envahit son piédestal; l'effet qu'elle produit dans le paysage est, dit-on, incomparable.

A partir du xiie siècle, l'art de la sculpture suit une lente décadence. Tandis que la peinture accomplit son évolution ascendante, la sculpture s'étiole dans les formules que lui a fournies le bouddhisme et décline peu à peu jusqu'au moment où la grande renaissance des Tokougava lui donne une expansion nouvelle. Le gigantesque Daïbouts en bois peint, de Kioto, est une preuve de l'état momentané d'infériorité où était tombée la plastique japonaise au milieu du xvie siècle. Il fut endommagé par un tremblement de terre en 1596. Taïko Sama, le voyant fort mal en point, l'apostropha avec mépris : « Je t'ai placé là à grands frais, s'écria le shiogoun, pour protéger mon peuple et tu ne peux pas te protéger toi-même ! »

Le xviie siècle est l'âge d'or de la sculpture au Japon ; les grands travaux d'architecture exécutés sous le règne du troisième Tokougava, Yémitsou (1623 à 1652), coïncident avec l'apogée de cet art.

Hidari Zingoro, l'illustre architecte du grand temple de Nikkô, du temple de Tshiôin, à Kioto, et de plusieurs autres constructions exécutées pour Yémitsou, fut en même temps le plus grand sculpteur du Japon. Il est né à Foushimi, province de Yamashiro, dans le dernier tiers du xvie siècle. Son œuvre est considérable. Il n'a exécuté que des travaux de bois ; mais rien de sa main n'est venu, que je sache, en Europe.

Qui n'a pas vu les sculptures de Zingoro à Nikkô, dit un dicton japonais, n'a rien vu. Le temple élevé à la mémoire du grand taïkoun Yéyas par son petit-fils Yémitsou est l'expression la plus complète de son génie comme sculpteur et comme architecte. Sous son ciseau,

le bois s'est assoupli, ainsi qu'une cire molle ; un monde de personnages, de fleurs, d'oiseaux, de motifs décoratifs a pris vie et s'est enlacé comme une végétation plantureuse, aux colonnes, aux plafonds et aux cloisons mobiles des sanctuaires, aux portes et aux murailles des enceintes et des jardins. Un jour viendra où quelque dessinateur européen entreprendra la publication de l'œuvre du maître charpentier. Ce jour-là, le portefeuille de nos musées d'art et d'industrie s'enrichira d'une mine d'études sans pareille.

C'est sur l'entrée du sanctuaire principal que Zingoro a surtout accumulé les miracles de son génie. Il y a là des frises à jour avec de longues théories de figures, des panneaux décorés de fleurs et d'animaux, qui semblent sortis de la main d'une fée. Le charme de la matière s'ajoute à la délicatesse de l'exécution. Le bois de pin, sous l'action de l'air et du soleil, a pris le poli et les beaux tons du bronze clair. Certaines parties sont peintes dans une gamme chaude, adoucie, harmonieuse. Autour des colonnes extérieures s'enroulent des dragons qui paraissent vivants. Les architraves sont couvertes de pêchers en fleur, sculptés, dont les branches partent des montants et s'étendent au-dessus des linteaux. Les supports sont des touffes de chrysanthèmes, tandis que par-dessus court une série de frises horizontales superposées et sculptées en ronde bosse à jour. La première représente une procession de divinités ; la suivante, divisée en panneaux, porte des compositions charmantes de plantes et de fleurs ; la dernière, qui supporte le toit, est couverte à profusion de dessins et se trouve enchâssée aux deux extrémités dans des che-

mises de métal d'un travail exquis. Au-dessus enfin de toutes ces décorations, et dans le creux laissé par la courbure du toit en forme d'auvent, on voit encore des personnages, des animaux, des plantes, agencés avec un sentiment parfait des principes de la proportion architecturale.

C'est à l'intérieur de cette porte que se trouve le fameux chat endormi de Zingoro. Ce morceau est d'une telle perfection qu'on l'a enfermé dans un grillage d'argent, pour qu'aucune main indiscrète ne puisse, dit-on, le réveiller. Je crois que l'on a pensé plutôt à le mettre à l'abri du larcin d'un admirateur peu scrupuleux.

On cite encore, parmi les œuvres les plus étonnantes de Zingoro, les plafonds sculptés du temple de Tshiôin, à Kioto, et les grandes frises entièrement à jour du château de Nagoya.

La magnifique galerie en bois sculpté, décorée de dragons, dont M. Cernuschi a fait une tribune au fond du hall de son hôtel, derrière le grand Bouddha, peut être rattachée à l'école de Zingoro. Elle est digne de lui. Elle provient d'un des temples détruits de Yédo.

Le beau tigre en bois doré, de Mme Sarah Bernhardt, qui a figuré à l'exposition de la rue de Sèze et qui fait aujourd'hui partie de la collection de M. Cernuschi, appartient à la même époque.

Les bronzes du xviie siècle se reconnaissent, non seulement à leur style sévère, à leur exécution sobre et robuste, mais aussi à leur patine noire un peu mate. Il y en a un certain nombre de fort beaux dans les collections parisiennes. On en compterait facilement une

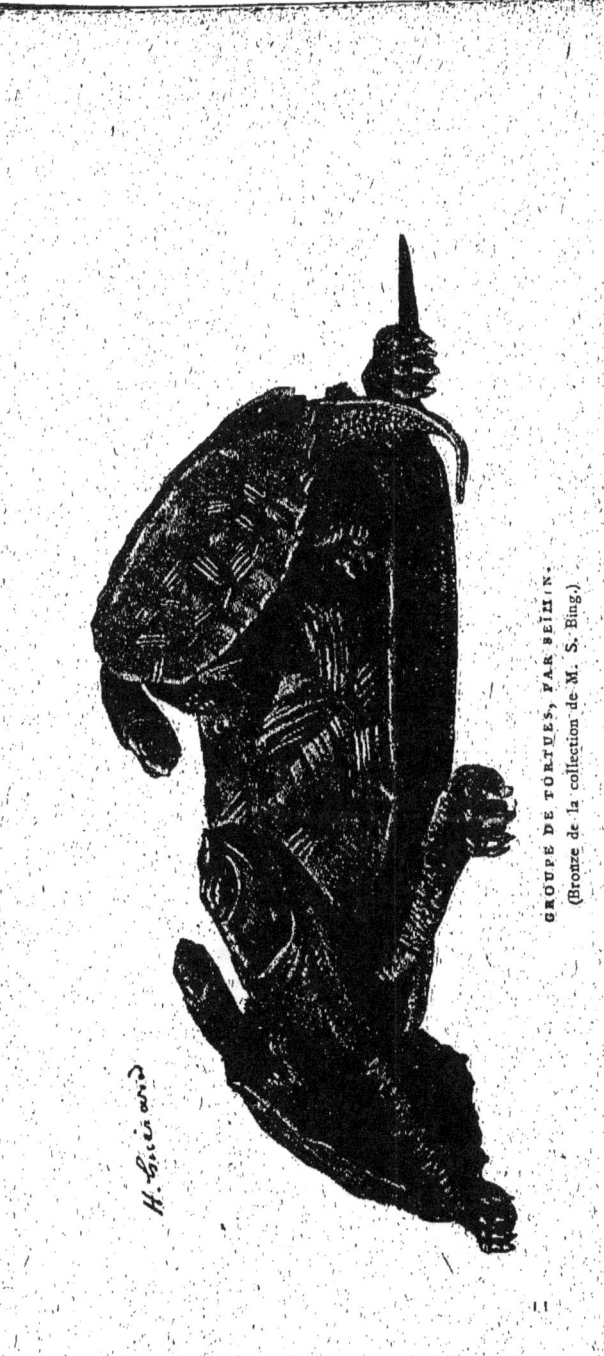

GROUPE DE TORTUES, PAR SEIMIN.
(Bronze de la collection de M. S. Bing.)

soixantaine qui suffisent à nous faire apprécier la maîtrise des bronziers de cette époque. J'ai à peine besoin de dire que c'est dans la collection de M. Cernuschi, dans ce musée de bronzes chinois et japonais unique au monde[1], que se trouvent le plus grand nombre de pièces du xviie siècle. Il faudrait citer entre toutes : deux brûle-parfums de temple à quatre pieds et en bronze doré, aux armoiries des Tokougava (les trois feuilles de mauve), portant la date de la fonte : 1681; un Sennin monté sur un tigre, d'un caractère puissant; un chat accroupi, avec rehauts de dorure sur le pelage; un pèlerin monté sur un mulet; un crabe monumental; les deux philosophes Hanzan et Jittokou, d'un modelé si gras, si vivant, d'une expression si plaisante; un corbeau, des coqs, des oiseaux de proie, un canard d'un mouvement admirable, un chien, surprenant d'expression et d'une patine exceptionnelle, etc.

Du reste, c'est dans la représentation des animaux que les bronziers japonais sont sans rivaux. Si l'on peut parfois leur reprocher certaines insuffisances dans le traitement de la figure humaine, notamment pour le dessin des pieds et des mains, que les artistes du Nippon n'ont jamais poussé très loin, il n'en est plus de même du rendu des animaux où la sincérité de l'observation les conduit à la perfection même.

1. Notre honorable ami M. Henri Cernuschi, dont tout le monde connaît, en France, la haute intelligence et les sentiments généreux, a légué, de son vivant, à la ville de Paris l'ensemble de ses collections avec l'immeuble qui les contient. Les bronzes en constituent la partie principale; mais elle renferme, en outre, des peintures de la Chine et du Japon et des séries céramiques du plus haut intérêt.

M. le comte Abraham Camondo possède une pièce de la plus grande beauté. C'est un brûle-parfums, à patine noire frottée de touches d'or, figurant une sphère soutenue par deux chimères affrontées et dressées sur leurs pattes. Sa hauteur est d'un mètre environ. Le dessin de ce bronze est d'une harmonie sobre, d'une décision et en même temps d'une élégance robuste qui fait penser aux beaux ouvrages français du temps de Louis XIV ; il est cependant de pur style japonais. Ainsi que le relate l'inscription gravée sur la base, il provient du temple de Riousen et a été fondu à Hikoné en 1673.

M. Ph. Burty a trop le sentiment des hautes époques de l'art au Japon pour n'avoir pas retenu dans sa collection toutes les pièces du xviie siècle qu'il lui a été loisible d'acquérir. Il a quelques bronzes d'un choix excellent. Un autre amateur dont le raffinement n'est pas moindre, M. Charles Haviland, montre avec orgueil dans ses vitrines un cerf couché dont l'élégance rappelle la grâce allongée de Jean Goujon. Le prêtre accroupi appartenant à M. Henri Bouilhet est un morceau de haut style. La tête du bonze peut servir d'argument contre ceux qui prétendent que les Japonais n'ont su faire que des figures grimaçantes. On ne peut refuser au type choisi par l'artiste toutes les qualités de symétrie et de noblesse que nous sommes habitués à estimer. Le modelé a la tenue et la plénitude de la statuaire au sens que nous lui donnons.

Le xviiie siècle continue les recherches du xviie. Il assouplit les formes ; le sentiment est moins sévère ; l'expression de la vie devient prépondérante ; la virtuosité de l'outil acquiert une grande liberté sans être en-

core excessive. C'est l'époque des cires perdues inimitables.

Il n'est pas un des visiteurs de l'exposition rétrospective de la rue de Sèze qui n'ait admiré la grande carpe en bronze de M. Alphonse Hirsch. Quand on parle de la plastique japonaise au XVIII° siècle, c'est le morceau de maîtrise qui se présente au souvenir. L'interprétation large, savante, de la nature atteint ici à la suprême beauté; le gras du travail donne l'illusion même de la vie. On peut supposer ce bronze au Bargello de Florence entre une statue du Verrochio et un bas-relief de Cellini.

Dans un autre ordre d'idées, le pèlerin de M. Cernuschi est une pièce d'une extrême importance. C'est un des rares spécimens de statuaire civile qui nous soient venus du Japon, où l'on n'en compte, du reste, qu'un très petit nombre. Le personnage représenté en grandeur naturelle est Bankourobé, bienfaiteur du peuple, à l'âge de soixante-quatre ans. Il est assis, une jambe pendante, l'autre ramenée sous lui; il tient le bâton de voyage à la main; les yeux sont en émail. La physionomie a une expression calme, sévère, presque triste; le modelé est traité par grandes masses; l'exécution très mâle. L'artiste a signé son œuvre: *Mourata Kounihissa de Kioto, 1783.*

Le seul autre exemple d'une figure ayant le caractère iconographique appartient à la collection de M. Ph. Burty. Celui-ci nous la donne comme le portrait d'un *tshiajin* ou président d'une réunion de buveurs de thé. « Il est assis, les jambes repliées, vêtu d'une robe à plis amples et tombants; la tête, complètement rasée, est un

peu tournée vers la droite ; la physionomie est celle d'un vieillard grave qui écoute; les pupilles sont laquées. La main droite, à demi fermée, devait tenir un éventail. » Cette statuette en bois mesure 0m,30 de haut. Le travail est d'une précision et d'un sincérité extrêmes ; l'expression forte, tranchante, de la tête ferait honneur au plus habile portraitiste.

Les grands ciseleurs-fondeurs de la fin du xviiie siècle et des périodes Bounka et Bounseï pendant lesquelles le Japon atteint son maximum de production artistique sont beaucoup plus connus en Europe que leurs devanciers. Leur incomparable habileté technique leur a assuré dès le premier jour de l'ouverture de nos relations commerciales, après la révolution de 1868, une vogue amplement méritée.

Les Seïmin, les Tôoun, les Teïjio, les Keïsaï, les Jiouguiokou, les Sômin, les Seïfou, les Tokousaï, les Nakoshi, pour ne citer que les plus fameux, apparaissaient sur le marché européen avec des œuvres d'une supériorité écrasante pour nos praticiens : le commerce en obtenait sans difficulté de gros prix, alors que des pièces plus anciennes, quelques-unes véritablement précieuses, trouvaient à grand'peine de modestes collectionneurs, hommes de lettres ou artistes, pour les recueillir. C'était le moment où M. Cernuschi venait de donner le branle à la curiosité japonaise, en revenant à Paris avec sa magnifique cargaison de bronzes qu'il exposait au palais des Champs-Élysées.

Quelle ne fut pas la surprise du public en voyant ces patines si diverses des bronzes japonais, ces tours de force de ciselure et de fonte ! M. Barbedienne,

M. Christofle, étudiaient avidement ces brillantes nouveautés et cherchaient à surprendre les secrets de fabrication des bronziers de l'extrême Orient.

Le premier en date, puisqu'il produisait déjà à la fin du XVIIIe siècle, et le plus habile de ces artistes est Seïmin, le Michel-Ange des tortues. Faire l'éloge de ces merveilleux fac-similés de la nature vivante que Seïmin a signés de son cachet serait bien inutile : tous ceux qui s'intéressent de près ou de loin à l'art japonais ont eu occasion d'admirer quelque tortue, chef-d'œuvre de ce maître. Qui n'a pas vu une tortue de Seïmin ne sait jusqu'où peut aller le rendu de la vérité. On a prétendu qu'une telle perfection de détails ne pouvait être obtenue qu'à l'aide du moulage sur nature. Cette assertion ne résiste pas à l'examen ; du reste, les Japonais ignoraient absolument, il y a encore

SEÏMIN

peu de temps, les procédés du moulage. Ces bronzes, dans lesquels Seïmin a fixé, avec la sûreté de main la plus étonnante, les mouvements, les attitudes, les expressions de ces innocentes bêtes, sont bel et bien obtenus par le pouce, le stylet et l'ébauchoir modelant la cire. Seïmin a composé aussi des vases, des brûle-parfums. Je dirai en passant que les bronzes de Seïmin sont devenus fort rares sur le marché. Les tortues qui nous arrivent aujourd'hui ne sont que de médiocres et frauduleuses copies ou même de simples surmoulés.

La grande collection de M. Cernuschi, à laquelle il faut toujours revenir lorsqu'il s'agit de bronzes, nous offre un chef-d'œuvre de Tôoun, « le créateur du bronze

mou », comme le qualifie fort heureusement M. Edmond de Goncourt; c'est un brûle-parfums de forme sphérique, enlacé d'un gigantesque dragon dressé sur ses pattes, la gueule ouverte, le corps tout vibrant d'une torsion superbe. Tôoun s'est illustré par ses dragons et ses animaux fantastiques, comme Scïmin par ses tortues.

Disons en passant que, comme destination ou usage domestique, les bronzes se réduisent, à peu de chose près, aux jardinières, aux brûle-parfums et aux porte-bouquets.

Une des séries les plus étonnantes est celle des vases de temple. On a maintes fois parlé de cette fertilité d'invention, de cette richesse de formes, qui ne tombe jamais ni dans la lourdeur ni dans le mauvais goût; on a décrit ces merveilleuses patines, ces courbes, ces diagrammes qui caressent le regard avec la suavité des rythmes d'Ionie.

Les procédés de la fonte sont les mêmes au Japon que chez nous; ils reposent sur les mêmes principes un modèle en cire, un moule en terre glaise. Les Japonais n'ont ni secrets ni trucs que nous n'ayons déjà utilisés. Ce qui les met hors de pair, c'est la conscience dans le travail, c'est le respect et l'amour de leur œuvre, c'est l'adresse même de leur main.

Notre ami M. Falize l'affirme avec toute son autorité en pareille matière, « il n'y a pas au monde d'ouvrier comparable à l'ouvrier du métal au Japon ».

« Ce n'est pas seulement un graveur, un damasquineur, dit-il, dont l'outil précieux décore de minuscules objets; ce n'est pas *l'ouvrier myope* dont un critique

de nos amis a voulu définir ainsi la manière en un mot plus spirituel que juste ; c'est un puissant artiste qui modèle avec fermeté les plus grandes figures et les jette en bronze plus sûrement qu'un Cellini, qu'un Keller ou qu'un Thiébault. Avons-nous un fondeur capable de mouler des pièces comme les brûle-parfums du comte Abraham Camondo ou de M. Cernuschi ? Ce sont là, dira-t-on, petits tours de métier, et Garnier, le maître fondeur de Barbedienne, les a surpassés. Non ; ce que j'admire, ce n'est pas la difficulté de détail vaincue, les arêtes des vagues, les griffes des monstres et toutes les fines délicatesses du bronze ; c'est le respect du modèle, c'est l'absence de retouches, la fidélité du bronze à reproduire la cire.

« Nous connaissons la fonte à cire perdue bien plus en théorie qu'en pratique, et ce n'est que par l'entente parfaite du sculpteur qui modèle et du fondeur qui moule qu'on en pourrait ressusciter le savant emploi. C'est ainsi que peut être conservée inaltérée l'expression que l'artiste donne à la matière molle, le doigté, qui est à la cire ce qu'est au papier le trait de crayon. Le ciseau qui taille le marbre, le ciselet qui reprend le bronze sont des outils de seconde main qui détruisent ou altèrent la pensée du maître. N'eussent-ils que le mérite de savoir remplacer par le métal fluide la cire qu'ils ont modelée, les bronziers du Japon seraient bien supérieurs aux nôtres[1]. »

Restons sur ces paroles. L'art du Japon contemporain motiverait de ma part une appréciation beaucoup

1. *Revue des Arts décoratifs,* mai et juin 1883.

moins favorable. Toute cette belle adresse de main me laisse insensible si elle ne s'applique qu'à traduire des conceptions sans vie et sans originalité. Mon admiration pour la sculpture japonaise s'arrête aux alentours de 1850, au moment où disparaissent les derniers représentants du grand art du métal, tel que le comprenaient les maîtres fondeurs du xviiie siècle.

II

LES MASQUES.

Une des formes les plus caractéristiques et les plus remarquables de l'art japonais est certainement la sculpture des masques.

L'usage des masques dans les cérémonies religieuses, dans les fêtes de la cour et dans les représentations théâtrales, remonte à la plus haute antiquité. Le trésor du temple d'Idzoukou-Shima, si riche en objets d'art de toute sorte, montre encore des masques en bois sculpté et laqué des ixe, xie et xiie siècles. L'un d'eux porte la date de 1173. Ces masques, d'un caractère étrange et énergique, nous montrent à quel degré d'habileté dans le rendu de la figure humaine étaient parvenus les sculpteurs au temps de Yoritomo. Il faut être un maître pour résumer ainsi dans ses traits essentiels et simplifiés le caractère d'une physionomie. Le graveur a rendu, avec une conscience toute japonaise, les trous de vers qui ont perforé ces vénérables mor-

ceaux de bois. Les masques de ces époques reculées sont précieusement conservés au Japon, dans les temples. Il y en a d'admirables à Kiota et à Nara.

MASQUE DU TRÉSOR D'IDZOUKOU-SHIMA (1173).

Un trait commun à la Grèce et au Japon est cet emploi du masque au théâtre. Comme les Grecs, les Japonais ont accentué l'expression tragique ou commune du personnage en scène par un masque placé sur la

figure. Les masques étaient en bois laqué ou peint, simulant les couleurs naturelles pour les rôles d'hommes ou de femmes ; la barbe et les sourcils étaient souvent imités avec du crin. Les masques de dieux, de génies ou de diables étaient revêtus de couleurs conventionnelles, le plus ordinairement noires, rouges, vertes ou or. Des trous étaient ménagés à la place des pupilles, de la bouche et des narines. Des cordonnets de soie attachaient le masque derrière la tête de l'acteur et le vêtement en dissimulait les bords, de façon qu'à distance l'illusion était complète.

La sculpture des masques parvint à son apogée au commencement du xvii⁰ siècle. Un artiste du nom de Démé-Jioman, de la famille des Démé, sculpteurs de masques, s'y est rendu particulièrement célèbre. Les types qu'il a créés sont restés populaires. Lorsque l'usage des masques au théâtre est tombé en désuétude à la fin du xvii⁰ siècle, ses œuvres ont servi de modèles aux sculpteurs de netzkés. Les masques de théâtre les plus modernes remontent au moins à cette époque. Il n'y en a pas de postérieurs. Ceux qui arrivent aujourd'hui du Japon ne sont, pour la plupart, que d'affreuses copies faites pour l'exportation.

出目上満

DÉMÉ-JIOMAN.

De bons exemplaires anciens sont venus en assez grand nombre, il y a quelques années à Paris, et ils se sont vendus à vil prix. On ignorait alors que la source de ces vieux masques passés de mode se tarirait rapidement, et qu'ils avaient à plus d'un titre la valeur de véritables objets d'art. Nous reproduisons ici l'admirable

masque d'un homme qui rit, œuvre authentique de Démé-Joiman et portant son cachet.

MASQUE EN BOIS, PAR DÉMÉ-JIOMAN.
(Collection de l'auteur.)

Ces masques du xvii^e siècle, quoiqu'ils évoluent autour de certaines expressions consacrées, traduisent

les mouvements de l'âme les plus divers. Le rire et la colère sont rendus parfois avec une intensité extraordinaire; la série des vices est des plus amusantes. Les nez formidables, les yeux louches, les bouches déformées, les rides et les grimaces truculentes expriment la férocité et la bestialité de l'homme. Oudzoumé nous montre ses grosses joues, son éternelle bonne humeur; le noble daïmio, ses traits pâles et alanguis; la jeune fille, « son sourire de prunier en fleurs », selon l'expression charmante de l'anthologie japonaise; la vieille poétesse Komati, qui mourut de faim et de misère au milieu d'un marais, après avoir été la femme la plus belle et la plus enviée du Japon, étale à nos yeux les hideurs de son visage décharné, momifié. Et quelle largeur de coup de ciseau dans ces sculptures, quelle science de modelé! Prenez un de ces masques, donnez-le à un Japonais, et dites-lui de le mettre sur sa figure en se drapant dans les plis du costume national, vous serez émerveillé, comme je l'ai été maintes fois, de sa réalité humaine. Ajoutez par la pensée l'illusion de la scène, la distance, le geste et le mouvement des acteurs, et vous ne pourrez vous empêcher d'admirer quel instinct de l'effet ont eu ces tailleurs de masques.

PETIT MASQUE,
PAR NORIAKI.
(Collection de l'auteur.)

J'en connais un qui exprime la souffrance calme et résignée. Il est beau comme une tête de Christ, douloureux comme un Mantègne. Je pourrais citer bien d'autres exemples où ce genre de sculpture atteint au plus grand art.

Les beaux masques de théâtre étaient soignés par leurs possesseurs comme le sont ici des violons de Stradivarius. Ils étaient enfermés dans des boîtes de laque et enveloppés dans des chemises doublées et capitonnées de soie, souvent d'une grande richesse. Et, comme le raffinement des Japonais s'étend aux plus petits détails, les soies employées étaient en harmonie de tons avec les masques eux-mêmes. C'est dans les enveloppes de masques, dans les chemises de boîtes de laque, dans les gaines de sabres et dans les encadrements de kakémonos, que l'on rencontre les spécimens les plus précieux et les plus rares des anciennes soieries japonaises.

III

LES NETZKÉS.

Les netzkés sont de petites breloques qui, attachées à un cordonnet de soie, servaient à retenir à la ceinture la boîte à médecine, la blague à tabac, l'étui à pipe.

Il n'est pas d'objets d'art dans lesquels les Japonais aient donné plus libre carrière à leur goût inventif, à leur fantaisie. Parmi les bibelots importés en Europe après la révolution de 1868, ils ont été les premiers à

conquérir la faveur du public; en peu de temps, les netzkés japonais devenaient célèbres parmi nous. Rien, en effet, n'est plus charmant, délicat et imprévu. C'est un monde d'infiniment petits dont la variété dépasse ce que l'on peut imaginer.

Les beaux netzkés sont devenus à peu près introuvables. Il n'y en a plus au Japon; les meilleurs sont classés aujourd'hui dans quelques collections européennes.

Les artistes du Nippon ont fait des netzkés de toutes matières et de toutes formes. Il y a des netzkés en laque, en corail, en terre émaillée, en porcelaine, en métal ciselé; le plus souvent, ils sont sculptés dans l'ivoire ou le bois. Lorsqu'ils sont en métal, ils affectent habituellement la forme de boutons enchâssés dans une monture de corne ou d'ivoire. Les plus grands artistes n'ont pas dédaigné, à l'occasion, de signer un netzké. J'en ai vu de Ritsouô et de Kôrin. Cependant, au plus fort de la vogue de ces petits objets, leur exécution était le monopole d'une catégorie d'artisans qui comptait dans ses rangs de véritables maîtres. On cite des familles qui se

KOMATI VIEILLE, PAR MIVA I.
(Collection de M. A. Dreyfus.)

sont adonnées, de génération en génération, à la sculpture des netzkés. J'aurai tout à l'heure à relever quelques noms de spécialistes qui ont acquis une légitime renommé.

Je m'occuperai particulièrement des bois et des ivoires.

Le goût des netzkés artistiques ne paraît avoir pris naissance que vers la fin du xvii° siècle. Jusque-là, les

CHASSEUR A L'AFFUT, PAR MIVA I. — (Collection de l'auteur.)

objets de ceinture étaient attachés à des boutons de forme plus ou moins grossière. Les premiers essais de netzkés ayant un caractère d'art datent donc d'une époque relativement moderne. Ils furent d'abord en bois sculpté, peint ou laqué. Ils se faisaient tous à Nara, qui est resté longtemps le centre de cette production. Les ouvriers d'Ouji, près de Nara, étaient renommés. Cette province eut de toute antiquité le monopole des ouvrages de bois.

Le plus ancien netzké que je connaisse est en bois peint; il porte la signature d'un artiste dont le nom est célèbre, Shiouzan, de Nara. Il a été apporté de Kioto

avec quatre autres netzkés du même travail et de la même main, mesurant environ huit à neuf centimètres de haut et représentant des sennins, le guerrier Kouanghou et Shoki. Je crois pouvoir leur assigner une ancienneté de deux cent cinquante ans. Ils sont d'une rudesse un peu sauvage, mais d'un style puissant et original, que l'on rencontrerait difficilement dans les œuvres plus modernes.

周
山

SHIOUZAN.

Les netzkés de bois ont précédé les netzkés d'ivoire et leur ont toujours été supérieurs comme exécution. Le travail dans le bois est plus gras, plus souple, plus caressé. Les essences ligneuses que les Japonais choisissent à cet effet ont un grain serré et homogène qui leur permet d'arriver au fini du métal. Le cœur de cerisier, notamment, a les qualités du bronze le plus dense. Les bons vieux netzkés d'origine authentique, ces petits chefs-d'œuvre polis *ad unguem* que les collectionneurs d'Amérique, d'Europe et du Japon s'arrachent aujourd'hui à prix d'or, sont presque tous en bois de tsoughé, patiné par le temps d'une chaude couleur brune. Je mets certains de ces netzkés de bois au nombre des plus délicates merveilles que l'art japonais ait produites. Quelques-uns, dans leurs dimensions minuscules, appartiennent au grand art. Un de nos confrères n'a pas craint de comparer telles de ces figurines expressives aux terres cuites de Tanagra. J'interprète sa pensée dans ce sens que le rendu naïf, sincère de la nature lui paraît avoir été poussé au même degré d'énergie chez les deux peuples. En suivant des chemins différents, mais grâce au lien commun qui les unit, le respect de

la vérité, les Grecs et les Japonais se sont rencontrés parfois dans des analogies très frappantes. Le drapé, le geste, le mouvement des membres, le jeu de physio-

DANSEUR DU CAMBODGE, PAR BOKOUSAÏ.
(Grand netzké de la collection de l'auteur.)

nomie de quelques netzkés japonais, représentant des personnages, auraient été certainement admirés des exquis artisans de l'Attique. M. Rayet avait dans sa

collection de Tanagra cinq ou six figures comiques de marchands, forains et de mendiants modelées avec un entrain digne du Nippon. On pourrait, à plus forte raison, et sans aucun paradoxe, étendre la comparaison aux ivoires, aux bois sculptés et à toute la plastique familière de notre moyen âge. Ici la similitude est parfois complète. Rien ne ressemble plus à l'imagerie de nos cathédrales que certaines sculptures japonaises. Il y a parfois un air de famille singulier qui ne saurait échapper à ceux qui regardent au fond des choses. Je pourrais citer maints petits bonshommes taillés en netzkés qui, grandis, feraient de superbes gargouilles. Et si, de la représentation humaine on descend à celle des animaux et des plantes, les similitudes deviennent plus saisissantes encore. En réalité, les deux arts découlent des mêmes sources : l'amour passionné de la nature, la subordination constante du détail à la logique de l'ensemble. Ce serait une étude des plus intéressantes à

MOUCHE,
PAR TOMIHAROU (1789).
Collection de l'auteur.

tenter que celle des rapports intimes qui existent entre notre art français du xiii^e siècle et l'art japonais des bonnes époques.

Mais je reviens aux sculpteurs de netzkés.

Un des artistes du commencement du xviii^e siècle les plus appréciés au Japon est Rioukeï, dont les œuvres sont malheureusement fort rares en Europe. A peine pourrait-on citer trois ou quatre pièces signées de lui. Son exécution est des plus habiles ; son goût trahit un peu l'influence chinoise. Vers le milieu du xviii^e, les ateliers de Nara étaient en pleine prospérité. Ceux de Kioto et de Yédo avaient pris naissance et s'apprêtaient à lutter sans désavantage avec ceux de l'antique cité. A ce moment, apparaît à Nara un maître dont l'action a été considérable sur l'industrie des netzkés : Miva I^{er}. Ses œuvres sont estimées entre toutes, et ce n'est que justice, car s'il y a eu des praticiens aussi adroits, il n'en est aucun qui ait allié comme lui l'originalité de l'invention,

MIVA.

la largeur et la sobriété du style à la force concentrée de l'expression. Il faudrait accumuler les épithètes pour rendre par les mots le plaisir que vous cause un beau netzké de Miva. C'est presque une jouissance du toucher, tant les accents en sont fondus et assouplis. A ma connaissance, celui-ci n'a sculpté que des bois : personnages ou animaux. On en compte une demi-douzaine disséminés dans les collections de Paris.

Le plus remarquable représente un paysan couvert d'un vêtement de paille et d'un grand chapeau, accroupi, à l'affût, et semblant guetter une proie invisible. C'est

un chef-d'œuvre de vie, une merveille d'expression dramatique. La maîtrise du ciseau y défie toute comparaison. Le masque du paysan, animé d'une sourde colère, la souplesse du corps, qui s'efface et rampe à terre, sont prodigieux. J'attribuerais aussi à Miva Ier un admirable netzké de la collection de M. Auguste Dreyfus; il est en bois peint et représente la vieille Komati, assise, son bissac au côté. La peinture, usée par le frottement, a pris des tons d'une douceur charmante; le modelé de cette figurine, haute de six centimètres, a l'ampleur de la nature même. Il est impossible de mettre plus de grandeur de style et plus de science de dessin dans un plus petit espace. Cette vieille édentée, image de la misère et de la décrépitude, aurait pu tenter le burin de M. Gaillard.

COLIMAÇON, PAR TADATOSHI.
(Collection de M. S. Bing.)

C'est de l'atelier de Miva que sont sortis la plupart des sculpteurs de netzkés en bois et en ivoire. Miva II et Miva III ont eu un grand talent. En relevant les signatures des pièces qui se trouvent à Paris, je puis citer les artistes les plus distingués de la seconde moitié du XVIIIe siècle, appartenant aux ateliers de Yédo et de Kioto. Ce sont : Minkô, Norikadzou, Ikkô, Gamboun;

Bokousaï, Minkokou, Masatoshi, Tomiharou, Sensaï, Masanao, Shiômin, Tomoïtshi, Tadatoshi, Rioshiô, Riômin (qu'il ne faut pas confondre avec l'habile ciseleur du xix° siècle) et Mitsoushighé, qui ont surtout

RIOUKEÏ. IKKÔ. GAMBOUN. BOKOUSAÏ. TOMIHAROU. MINKOKOU.

RIÔMIN. MASANAO. NORISANÉ. HÔMIN. TADATOSHI.

travaillé le bois; Kouaïguiokou, qui a travaillé également bien l'ambre, l'ébène, le corail; Sessaï, Kisoui, Tôoun, Hidémasa, Tomotada, Masatsané, Masafoussa, Tomotshika, Jiouguiokou, Masakadzou, qui ont, de préférence, employé l'ivoire. Ikkô, Gamboun et Kisoui se sont distingués par leurs admirables travaux d'incrustation.

Dans la période plus moderne, qui s'étend de 1810 à 1860, brillent les noms de Ikkouan, Norisané, Ittan, Anrakousaï, Masatsougou, Shibayama, — célèbre pour ses travaux de marqueterie et d'incrustation sur bois

ITTAN. MASATAMI. JIOUGUIOKOU. IKKOUAN. TOMOÏTSHI. ITSHIMIN.

dur, qui a fondé l'école de Shibayama, — Noboyouki, Gouiokouhô, Hômin, Masashiro, Rakouyeïsaï, Masa-

MASAHIRO. KOUAÏGUIOKOU. NORIKADZOU.

youki, Itshimin, Masatami, Shiôitshi, Norioki et Noritami.

Il faudrait tout un chapitre et très étendu pour entrer dans le détail des œuvres signées par ces délicieux maîtres.

Chacun d'eux s'est fait connaître par une spécialité où il se surpasse. Itshimin est l'homme des ruminants; Anrakousaï, celui des sennins; Tadatoshi, celui des escargots; Ikkouan, celui des souris; Minkokou, Sensaï, Masanao, Bokousaï ont signé d'admirables petits personnages; Nobouyoki excelle dans les scènes à plusieurs figures et dans les groupes; Noriaki et Noritami

HIDÉMASA. NOBOUYOKI. SHIBAYAMA. MASATOSHI. MASAFOUSSA. TOMOTADA.

sculptent, en bois et en ivoire, de petits masques pleins d'esprit et de sel satirique, qui luttent avec les meilleures créations des Démé. Parmi les artistes secondaires, qui ne sont que de simples ouvriers, les spécialités sont bien plus frappantes. Certains manœuvres se sont adonnés à l'exécution d'un sujet unique ou à la copie d'un netzké célèbre. Ces répétitions se reconnaissent facilement à la sécheresse de l'outil. Beaucoup de netzkés des quarante dernières années sont empruntés aux albums de Hokousaï.

Les plus humbles motifs sont de bonne prise pour le sculpteur de netzkés. Les dieux, les philosophes, les scènes de l'histoire, l'anecdote comique, la fleur, la plante, l'oiseau, l'insecte, le reptile, tout l'intéresse,

tout est prétexte pour créer une composition neuve et piquante. Son imagination et sa verve ne semblent jamais en défaut, sa main est d'une docilité et d'une patience à toute épreuve; le temps n'est rien pour lui; il mettra six mois, un an, s'il le faut, à parfaire amoureusement son œuvre. Pas de nerfs, une persévérance tranquille que rien ne vient troubler, des organes d'une sensibilité extraordinaire, aucun souci ni du temps ni de l'argent: voilà le secret de ces miracles de l'art japonais qui étonnent si fort notre civilisation à la vapeur.

LAPIN, PAR MASATAMI.
(Collection de M. S. Bing.)

Ajoutez à cela la conscience et l'honnêteté de l'artisan d'autrefois, attaché le plus souvent au service d'une maison princière, logé, lui et sa famille, dans une maisonnette, jouissant d'un petit jardin qu'il cultivait dans ses loisirs, n'ayant ni besoins ni ambition, vivant dans le culte de son art et dans la contemplation de la nature. Cette condition sociale suffit à tout expliquer. Le nombre des artistes vraiment indépendants, s'élevant au-dessus de leur classe, voyageant, créant des écoles, étendant au delà de leur province la renommée de leur talent, n'a toujours été qu'une infime minorité, en dehors de l'art noble de la peinture qui était cultivé par les hautes classes. C'est pourquoi l'histoire est muette sur tous ces obscurs desservants des arts secondaires. Les renseignements biographiques sont nuls sur les

brodeurs, les ciseleurs, les sculpteurs de netzkés, voire même sur les laqueurs, qui étaient de rang plus élevé.

A peine connaîtrions-nous leurs noms, si l'artiste japonais n'avait pris soin de signer presque constamment son œuvre, quelquefois de la dater, en marquant l'année du nengo dans lequel elle a été terminée. La lecture des signatures, des inscriptions, des cachets est, dans bien des cas, la source d'informations la plus sûre, pour ne pas dire la seule.

COQ, PAR MASANAO.
(Collection de l'auteur.)

J'ai dit que les netzkés en bois étaient plus estimés au Japon que les ivoires, parce que, grâce à la matière, ils sont plus fins et plus souples de travail. Il y a cependant des ivoires qui sont aussi précieux que les bois. Les affreux groupes, vieillis artificiellement à l'infusion de thé, qui ont inondé le marché dans ces derniers temps, sont des œuvres toutes modernes et destinées au commerce de bazar. Les amateurs

GROUPE DE SOURIS,
PAR IKKOUAN.
(Collection de l'auteur.)

néophytes devront s'en méfier et ne pas se laisser prendre à leurs charmes trompeurs. Cependant les bons artistes anciens ont fait, *pour les Japonais*, quelques groupes

qui sont de véritables et parfois d'admirables netzkés ; mais ils sont rares.

« Comme le dit fort justement M. Ed. de Goncourt dans sa *Maison d'un artiste*, à l'époque de la fabrication soignée des netzkés, les ivoiriers japonais employaient le plus bel ivoire, cet ivoire laiteusement transparent qui prend avec le temps cette belle patine, ce doux jaunissement, cette chaude pâleur qu'il ne faut pas confondre avec le saucement des netzkés modernes, fabriqués avec les qualités les plus inférieures de la dent d'éléphant, de la dent de morse, d'os même de poissons, — netzkés ayant quelque chose, dans les sébiles où ils sont amoncelés, de vieilles molaires dans un crachoir de dentiste. »

JEUNE FILLE
PORTANT TROIS BAQUETS
SUR LA TÊTE, PAR KÔMIN.
(Collection de M. S. Bing.)

Les Japonais ne sculptent plus de netzkés pour leur usage, l'européanisation ayant fait tomber en désuétude cette charmante mode. Tous ceux qu'on exécute aujourd'hui sont à notre destination. Le travail, même lorsqu'il est fini, reste médiocre et sec. L'invention est toujours d'une pauvreté révoltante.

Les bons ivoires anciens se reconnaissent donc non seulement au charme de leur exécution, mais à leur belle couleur d'ivoire jauni par le temps et aux usures légères produites sur les saillies par le frottement de la ceinture.

IV

LES ÉTUIS A PIPE. — OBJETS DIVERS.

La mode des étuis à pipe ouvragés a suivi de près celle des netzkés. Il est peu d'objets dans lesquels les artistes japonais aient dépensé plus de recherche et de goût.

Ils affectent la forme d'un tuyau muni à son extrémité supérieure d'un anneau ou crochet dans lequel passe le cordon de soie du netzké. Ils sont en bois, souvent en bambou incrusté, gravé ou sculpté, en corne de cerf, en ivoire, en ébène, en laque, quelquefois, mais rarement, en métal.

Les plus anciens portent la signature de Rioukeï, de Hanzan et de Ikkô. Je n'en ai jamais vu de Ritsouô; on m'en a signalé deux ou trois dans les collections américaines.

Ikkô, dont M. de Goncourt a célébré le talent, est, avec Hanzan, le meilleur élève de Ritsouô. Je connais une douzaine d'étuis à pipe signés de son nom. Ils sont tous en bambou gravé et incrusté d'ivoire blanc ou teinté, de nacre, de corail et d'ébène. Les effets de décoration polychrome sur la blonde écorce du bambou sont ravissants et bien à lui; il tire un parti surprenant du mélange des creux et des reliefs. L'incrustation est son triomphe. La collection de M. de Goncourt montre précisément un fourreau en bambou, à la rondeur

ÉTUI, PAR RIOSAÏ.

aplatie, couvert d'un vol de libellules, qui est le roi des étuis à pipe passés, présents et futurs. On n'imagine rien de plus merveilleusement chatoyant, de plus somptueux que cette décoration, moitié en relief, moitié en creux, enrichie d'émail, de nacre et d'ivoire colorié, « avec des dégradations, des éloignements de second plan, obtenus par l'opposition des libellules seulement sculptées et des libellules d'émail et de nacre du premier plan ». Sur un autre, Ikkô a semé des acteurs à figures grotesques; l'ivoire verdi et poli y jette des reliefs et des colorations d'une gaieté charmante. Ailleurs, ce sont des lapins dans les ajoncs, au clair de lune, puis un singe grimpant dans un arbre pour manger des fruits de kaki, ou des tortues jouant sur le sable, ou une file de carpes nageant dans l'eau. Ikkô est un poète; ses compositions ont la fraîcheur des choses observées sur nature. Il a conservé un reflet de la puissance de son maître Ritsouộ.

Guiokouiyeï, élève de Kôrin, rivalise avec Ikkô. Il a signé un étui en bambou, décoré d'une procession de pèlerins gravés en creux. Nous le reproduisons ici. On ne peut rien voir de plus original et de plus hardi. Gamboun a

ÉTUIS A PIPE EN IVOIRE, ÉBÈNE ET BOIS GRAVÉS.
(Collection de l'auteur.)

sculpté cet étui en ébène imitant une natte sur laquelle un lézard en or poursuit des fourmis en argent. Ce chef-d'œuvre d'ingéniosité et d'adresse nous fait faire la connaissance d'un artiste des plus fameux. Par le soin qu'il a pris de dater quelques-unes de ses productions, nous savons qu'il vivait dans la seconde moitié

FERMETURE DE BLAGUE EN BOIS SCULPTÉ, PAR IKKÔ.
(Collection de l'auteur.)

du xviiie siècle. Sur un autre étui qui se trouve dans la collection de l'auteur il a pris soin d'ajouter : « Fait à l'âge de soixante-huit ans. »

Gamboun est le chantre de la gent fourmilière; il nous en décrit tous les exploits, il en connaît les mœurs et la structure comme personne. Les pièces de Gamboun sont très recherchées par les amateurs. Le haut prix qu'elles atteignent est justifié par les tours de force d'exécution que l'artiste s'est plu à y accumuler. Ses trompe-l'œil sont prodigieux. Dans un netzké de la collection Hirsch, il nous montre un groupe de champignons moisis, desséchés, rongés par les vers et les

BOUTEILLE A SAKÉ, EN PIED DE BAMBOU SCULPTÉ.
(XVII^e SIÈCLE.)
(Collection de l'auteur.)

fourmis sur lesquels coule la bave visqueuse d'un colimaçon. C'est d'une vérité à n'y pas croire; les fourmis, de deux millimètres de long, semblent vivantes. Il imitera une vieille planche vermoulue, les infirmités d'une écorce habitée par les insectes, d'un fruit livré aux termites; et ses imitations microscopiques auront la bonne foi, le sérieux que n'ont pas habituellement les travaux de ce genre.

Nous retrouvons dans beaucoup d'étuis à pipe en ivoire et en corne les signatures des bons sculpteurs de netzkés. Les artistes du Nippon ont fait preuve de la plus grande souplesse dans la décoration de ces objets d'une forme ingrate. Je n'en connais pas où leur verve se soit exercée avec plus de bonheur et de caprice.

Quelle variété de sujets! Ici, c'est le cône du Fouziyama se détachant sur le noir profond de l'ébène, ou un dragon en argent enroulé autour de l'ivoire verdi; là, c'est un tigre menaçant caché derrière les bambous ou Shoki contemplant avec désespoir le reflet dans l'eau d'une tête de diable formant l'anneau de l'étui; ailleurs, c'est une cigale plongeant dans le cœur d'une rose, une libellule accrochée à une ligne de pêcheur, un tronc de saule taillé en personnage grotesque, un oiseau mort tombant devant le disque du soleil, des pilotis au bord de la mer, un crabe sortant d'un trou de rocher ou un aigle perché sur une branche de pin et s'apprêtant à fondre sur des oiseaux cachés dans le creux de l'arbre.

D'autres objets d'usage domestique appartiennent à l'art noble de la sculpture. Les cabinets, les chapelles portatives, les plateaux, les boîtes à thé ou à parfums, les panneaux d'applique, les appareils de fumeurs, les

PORTE-BOUQUET EN BOIS, PAR MINKOKOU.
(XVIII^e SIÈCLE.)
(Collection de l'auteur.)

boîtes à écrire, les encriers de teinture, les porte-pinceaux, les bouteilles à saké, les poches à tabac, les appuis-main, les attributs de médecin, les porte-bouquets, ont été parfois travaillés par des artistes de premier mérite. L'étude de ces diverses séries m'entraînerait trop loin; à peine puis-je y faire allusion en passant.

Sans parler de Ritsouô, que je range dans la catégorie des laqueurs, Gamboun s'y montre souvent avec ses fourmis; Minkokou et Masafoussa ont signé quelques pièces admirables.

Il y aurait aussi à envisager l'une des manifestations les plus remarquables de la sculpture japonaise, celle où le génie du Nippon, surtout au point de vue de l'expression humaine, a dépensé le plus de vie et d'humour: la céramique. Les « rustiques figulines » de Shinnô, de Goémon, d'Ogata Shiyouhei, de Rakou, de Dôhatshi, certains grès de Bizen et de Takatori, certaines terres émaillées de Haghi et d'Owari, appartiennent au grand art de la plastique par les qualités les plus essentielles.

PRÉSENTOIR
EN ARGENT CISELÉ.

LA CISELURE
ET LE TRAVAIL DES MÉTAUX

I

LES ARMURES.

NETZKÉ EN MÉTAL.
(Collection de l'auteur.)

Le travail et la ciselure des métaux est une des branches de l'art dans lesquelles les Japonais ont affirmé avec le plus d'éclat leur supériorité de main-d'œuvre. C'est incontestablement celle, avec la céramique, où les Européns ont le plus à apprendre.

La ciselure, la forge et le martelage du fer ont précédé ceux des autres métaux. Le travail artistique du fer a été pendant de longs

siècles à peu près exclusivement réservé aux armes et aux armures. Un peuple aussi belliqueux, aussi chevaleresque, devait attribuer un caractère presque divin à l'emploi du fer, qui est resté aux yeux des Japonais le métal noble par excellence.

Le sabre sacré donné par la déesse du Soleil à son petit-fils Ninighi est conservé au temple d'Assouta. Cette vieille ferraille est le palladium de la nationalité japonaise. Les trésors de temple et notamment le trésor impérial de Todaïji, à Nara, contiennent certainement des armures datant de la période de Shioumoun ; mais les renseignements sont trop vagues pour qu'on puisse rien préciser à ce sujet. Tout au plus serait-il possible de rattacher à ces temps reculés certaines formes de casques, très simples, dans le genre de ceux qui sont conservés au Musée d'artillerie, à Paris. Quelques-uns de ces casques ont été apportés en France au XVIIIe siècle et offrent un grand intérêt. Le galbe piriforme de plusieurs d'entre eux est certainement de source indo-européenne. Ils sont en tôle laquée et l'absence d'ornements fait valoir leurs lignes. En les voyant, on ne peut se défendre d'un rapprochement avec les casques archaïques de la Grèce. Il est fâcheux que nous n'ayons aucun renseignement sur leur origine et sur leur date. L'un d'eux, en tôle recouverte de laque d'or aventuriné, provenant de l'ancien Cabinet du roi, remonte au moins au XIIIe siècle. La « Description du trésor du temple d'Idzoukou-Shima » mentionne et reproduit des armures et des casques des XIe, XIIe et XIIIe siècles.

En réalité, l'histoire du costume de guerre ne commence guère qu'à Yoritomo. Les grandes luttes et

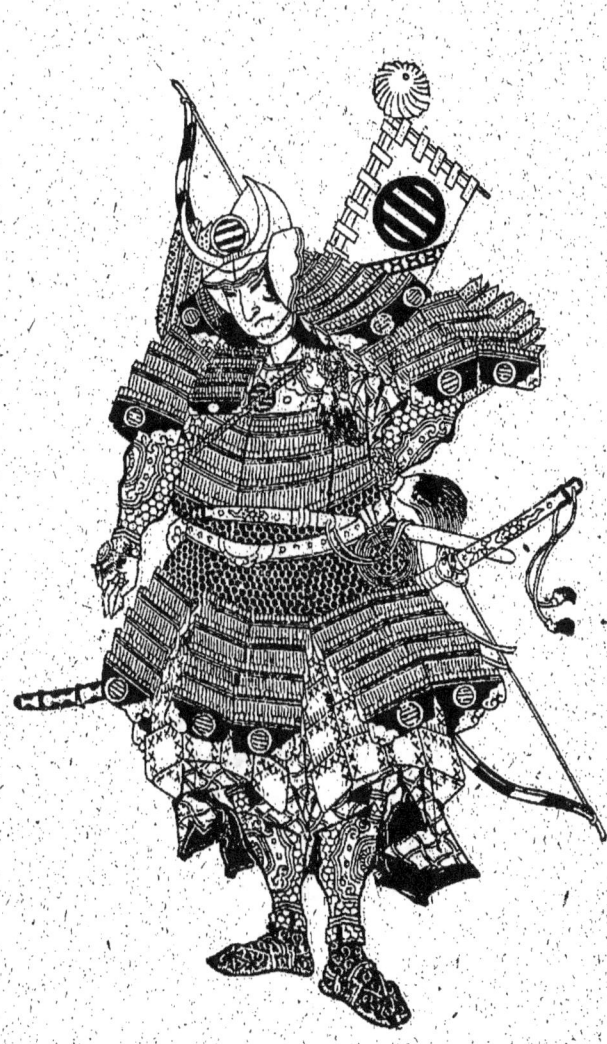

PORTE-ÉTENDARD. — (D'après Hokusaï.)

l'esprit guerrier des Taïra et des Minamoto lui ont fait faire des progrès importants.

Le développement de la caste militaire entraîna le développement des engins de défense et d'attaque. A cette époque, l'armement de l'homme de guerre est fixé dans ses lignes essentielles; il ne variera plus que dans les détails. Le casque seul conserve une certaine indépendance de formes.

L'un des plus beaux casques que je puisse citer se trouve dans la collection de M. Bing et date du xii⁰ siècle. Il est en fer et orné de dragons en relief, d'un travail fruste, mais d'un style puissant. Quelques-unes des armes ayant appartenu au grand Shiogoun sont conservées dans le trésor du temple de Hatshiman, à Kamakoura.

明月
珍

MIOTSHIN.

C'est sous le règne de Yoritomo que s'est fondée, à Kamakoura, la célèbre maison des Miotshin qui a duré jusqu'au xviii⁰ siècle et a produit les plus habiles et les plus renommés artistes pour le travail des armures de fer. Les plus belles cuirasses sortent de cet atelier. Les œuvres des premiers Miotshin sont précieusement conservées au Japon, soit chez l'empereur, soit dans les grandes familles princières. Cette maison s'est uniquement adonnée aux travaux de fer. Les pièces articulées ont été dans la suite une des spécialités dans lesquelles elle a déployé une adresse inimitable. Entièrement faites au marteau et sans soudures, elles tiennent parfois du prodige. L'œuvre la plus remarquable à tous égards qui soit venue en Europe et l'une des plus importantes qu'ait produites cette famille d'artistes est l'aigle en fer

martelé, de grandeur naturelle, qui se trouve au Kensington Museum de Londres. Il est posé sur un rocher, les ailes déployées, les plumes hérissées, et comme prêt

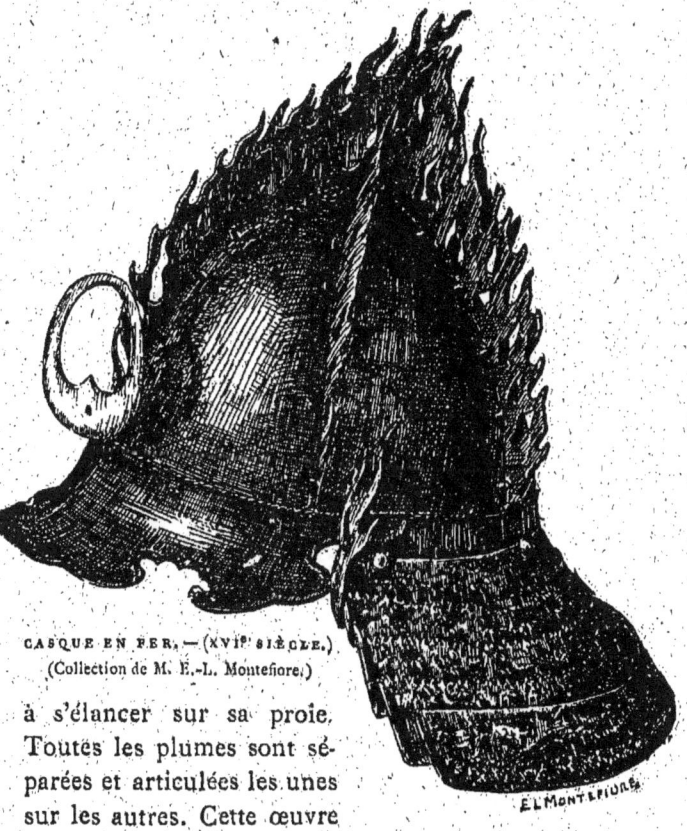

CASQUE EN FER. — (XVIIe SIÈCLE.)
(Collection de M. E.-L. Montefiore.)

à s'élancer sur sa proie. Toutes les plumes sont séparées et articulées les unes sur les autres. Cette œuvre de fer est pleine de fierté et de caractère. Comme difficulté vaincue, on n'en pourrait citer une plus surprenante. M. Mitford, qui l'avait achetée au Japon peu

de temps après la révolution de 1868, l'a cédée au Kensington, pour le prix, en somme, assez modéré de 25,000 francs. Cet aigle, de la fin du xvie siècle ou du commencement du xviie, porte la signature de *Miotshin Mounéharou*.

Pendant le cours des xie, xiie, xiiie, xive et xve siècles, les armes restèrent robustes et austères, comme celles de notre moyen âge.

Les armures les plus fines, les cuirasses incrustées des plus élégantes damasquines appartiennent au temps de Taïko-Sama. Tout ce qui touchait à l'art de la guerre intéressait cet homme de forte trempe. Le constructeur des remparts d'Osaka était le plus grand amateur de belles armes de son temps. Nous avons précisément en Europe deux pièces infiniment rares qui viennent de lui. Ce sont deux armures conservées à l'Armeria royale de Madrid. Elles appartiennent au type qui a précédé l'armure légère dont je parlerai plus loin. Le travail en est superbe, le style sévère et grandiose. Le plastron de fer, le masque, les brassards, les gantelets et les jambières épousent la forme et imitent avec un singulier naturalisme le modelé du corps. Les lames du hausse-col, des épaulières et des cuissards sont décorées des armoiries de kiri à sept branches et de chrysanthèmes à seize pétales, régulièrement alternées, dont l'association forme le blason impérial à l'époque de Taïko-Sama. Les chrysanthèmes, d'après les renseignements que me fournit M. le comte de Valencia, conservateur de l'Armeria, seraient en or sur fond d'émail aventuriné.

On peut considérer ces magnifiques pièces comme

les plus anciens objets japonais qui soient venus en Europe. Elles figuraient déjà dans l'inventaire de Philippe IV. Une tradition, que rien ne dément, veut

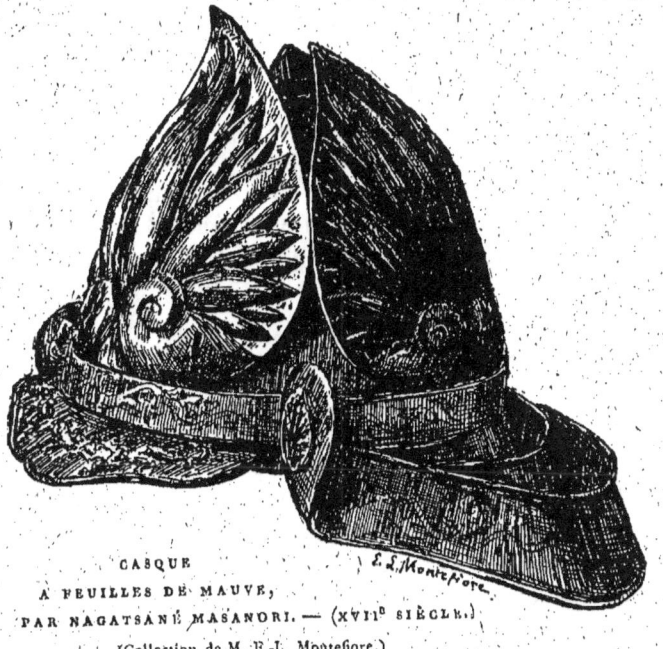

CASQUE
À FEUILLES DE MAUVE,
PAR NAGATSANÉ MASANORI. — (XVII^e SIÈCLE.)
(Collection de M. E.-L. Montefiore.)

qu'elles aient été offertes à Philippe II par l'ambassade japonaise, qui, partie du Japon le 22 février 1583, arriva à Lisbonne le 10 août 1584, d'où elle gagna Madrid, puis Rome. Cette ambassade apportait avec elle de riches présents et fut reçue par Philippe II lui-même. Ces armures de provenance impériale étaient un souvenir digne de Hidéyoshi. Je ne vois pas, autrement,

de quelle façon des objets de cette nature et de cette valeur auraient pu sortir du Japon[1].

La forme classique de l'armure, avec sa cuirasse en fer battu, ses épaulières carrées, ses jambières et ses brassards, existait dès le xi° siècle; mais l'armure perfectionnée, en fine tôle laquée, ne remonte guère au delà de la fin du xvi°. La cuirasse des daïmios était quelquefois d'une grande richesse. Des ornements damasquinés et gravés; des figures et sujets décoratifs, en ronde bosse, forgés et ciselés, faisaient de certaines armures des œuvres d'art du plus haut prix. Les épaulières, imbriquées, laissaient une grande liberté aux mouvements du bras. Des appendices analogues et imbriqués de même manière, avec des lamelles de fer et des tresses de soie, couvraient les hanches comme une sorte de crinoline. Dès Yoritomo, la plupart des casques étaient accompagnés d'un large couvre-nuque mobile de même nature. Les jambes et les bras étaient protégés par des parties pleines, qui pouvaient être également damasquinées et ciselées, et par des parties de cotte de mailles. Le tout formait un ensemble souple et résistant, sur lequel les damas japonais avaient moins de prise que sur des cuirasses massives. La valeur d'une armure de combat résidait surtout dans la qualité du fer, qui, aminci par le martelage, acquérait en même temps une dureté merveilleuse. Le jeu des lamelles, des lacis de la maille, des attaches de soie, des doublures d'étoffe, était combiné de façon à neutraliser, plus sûrement que n'au-

[1]. Voir la relation de cette ambassade publiée à Rome, en 1586, par le Père Jésuite Gualtieri.

raient pu le faire nos plus fortes cuirasses, l'action redoutable des armes offensives. Le visage était garanti par un masque de fer sur lequel retombait la visière du casque.

Hidéyoshi, à la fin de sa vie, avait mis à la mode les armures commodes et légères inventées par Matsounaga Hissahidé. Ces armures en tôle laquée très mince furent, à partir de Yéyas, presque seules en usage.

Les armes de main étaient la lance, la pique, la hache, la flèche et le sabre, dont la trempe a été de tout temps d'une qualité sans égale.

De belles armures du xviie siècle appartiennent à notre musée d'artillerie et proviennent du Cabinet du roi. Une collection très nombreuse de casques japonais se trouve en la possession de M. le comte de Monbel, ancien attaché à l'ambassade française de Yokohama. Celui-ci l'avait acquise en bloc d'un vieux résident européen. Cette précieuse collection, formée avec méthode, à une époque où le Japon n'était pas encore ouvert aux étrangers, renferme de très belles pièces, notamment deux casques de Miotshin et une série de casques coréens, trophées de la grande expédition de Corée, dirigée par Taïko-Sama lui-même, à la fin du xvie siècle (1592).

Un des casques de la collection de M. Montefiore compte certainement parmi les plus belles pièces du temps de Yéyas que j'aie pu admirer. Il est formé par trois grandes feuilles de mauve adossées (armoiries des Tokougava) et est signé : *Nagatsané Masanori, d'Etshizen*. La province d'Etshizen, riche, comme celle de Bizen, en mines de fer, a toujours été réputée pour ses

excellents forgerons. Un autre casque de la même collection est décoré de six arêtes réunies formant flammèches; il est un peu plus ancien et pourrait remonter à la fin du xvie siècle. La forme de ces deux casques est des plus heureuses; elle nous fournit deux exemples remarquables de l'ingéniosité du goût japonais à cette grande époque. Du reste, il est peu de branches de l'art où les Japonais aient dépensé plus d'imagination que dans le dessin des casques. Il existe un ancien traité de la forme des casques, imprimé au Japon à la fin du xviie siècle, qui peut donner une idée approximative de l'extraordinaire fantaisie des armuriers japonais.

II

LES LAMES.

Le plus bel objet d'art aux yeux d'un vrai Japonais a été, jusqu'à la révolution de 1868, la lame de son sabre. J'ai dit que le sabre sacré d'Amatérassou, conservé au temple d'Assouta, était l'emblème parlant de l'histoire du Japon. De tout temps, les Japonais ont attaché la plus extrême importance à la qualité et à la perfection de cette arme. Par contre-coup, aucune profession n'était plus estimée et plus respectée que celle de forgeron de lames et il n'était pas rare de voir des nobles s'adonner à ce métier et y acquérir une grande habileté.

Les lames japonaises sont incomparablement les plus belles qui se soient faites au monde; les damas et les lames de Tolède ne sont, au point de vue de la trempe de l'acier, si on les compare à certaines lames

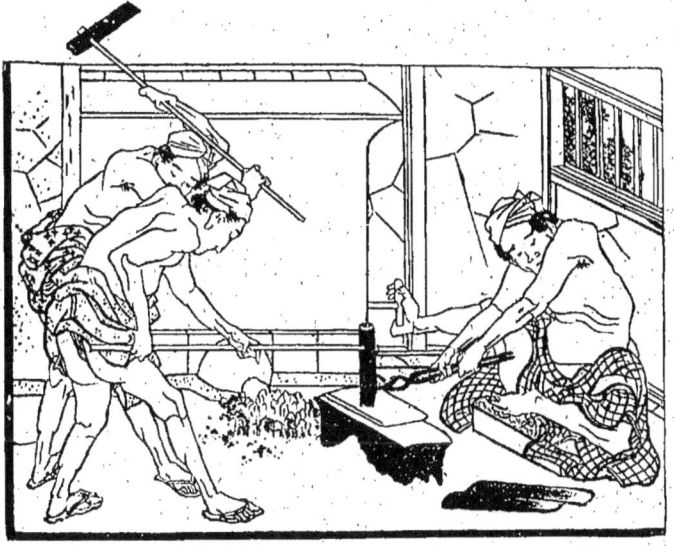

FORGERONS JAPONAIS, D'APRÈS HOKOUSAÏ.

exceptionnelles du Japon, que des jouets d'enfant. Le sabre japonais est, en effet, une arme terrible. Une lame de moyenne grandeur, bien trempée, doit pouvoir trancher d'un seul coup la tête d'un homme; une lame ancienne, exécutée par un maître en renom, coupera sans difficulté celle d'un de nos « coupe-choux » d'infanterie. Certaines lames ont été payées des prix fabuleux, ce qui s'explique par les longs mois, d'un travail

souvent incertain, qui sont nécessaires pour mener à perfection le martelage et la trempe d'une lame de marque. On a vu des pièces portant la signature d'un forgeron célèbre atteindre la somme de mille *yen*, cinq mille francs. Le dernier Taïkoun, dit M. Dubard, offrit à notre ministre plénipotentiaire une lame conservée dans un simple fourreau de bois blanc qui fut estimée par un marchand de Yokohama plus de sept mille francs.

Le sabre japonais personnifie le sentiment du point d'honneur et le courage. Il sert aux nobles usages de la guerre, mais aussi à l'exécution des sentences capitales ; il venge l'injure reçue et efface, dans le sang du *harakiri*, les remords de la conscience troublée.

L'étiquette du sabre est aussi complexe que solennelle.

Frapper le fourreau de son sabre contre celui d'une autre personne est une grave faute contre l'étiquette. Tourner le fourreau dans sa ceinture comme si l'on se préparait à tirer son sabre équivaut à une provocation. Poser son arme par terre dans une chambre et en pousser avec le pied la garde dans la direction de son interlocuteur est une insulte mortelle. Il n'est pas poli de sortir son sabre du fourreau, en la présence d'autres personnes, sans en demander d'avance la permission à chacun. Entrer dans la maison d'un ami avec son sabre est une rupture de l'amitié. Ceux à qui leur position permet d'avoir un serviteur qui les suit doivent laisser leur arme à la charge de celui-ci, à la porte de la maison, ou, s'ils sont seuls, doivent la déposer à l'entrée. Les serviteurs de l'hôte doivent ensuite la prendre, non

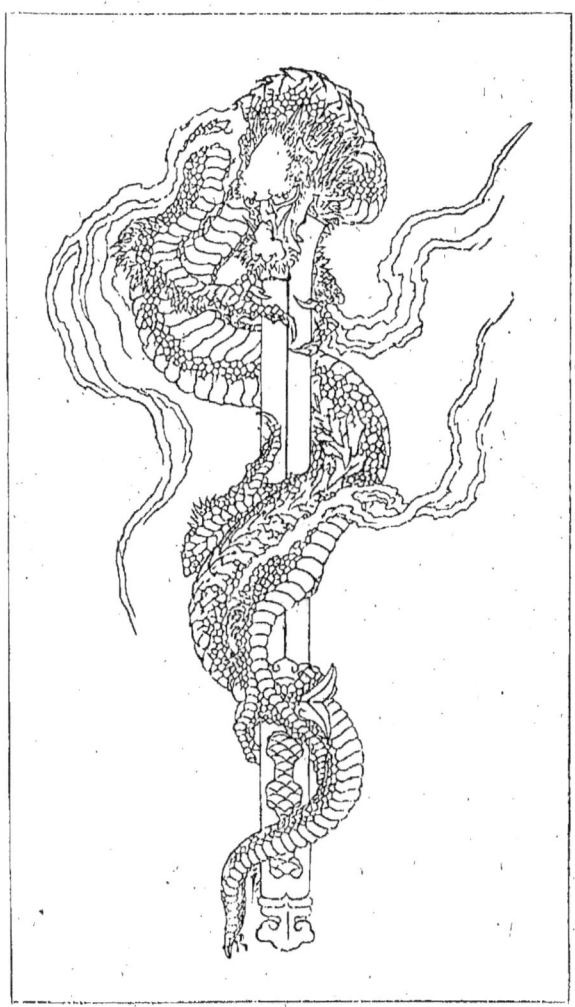

DRAGON. — (D'après Hokousaï.)

avec la main, mais avec un mouchoir de soie, qui ne sert qu'à cette cérémonie, et placer l'arme sur un porte-sabre, qui doit se trouver à la place d'honneur, près de l'invité, et la traiter avec tout l'honneur et la politesse dus au propriétaire du sabre lui-même. Le grand sabre, si toutefois on en porte deux, doit être sorti de la ceinture avec son fourreau, et posé à droite du possesseur, parce que, de cette façon, on ne peut pas tirer le sabre et s'en servir ; il ne doit jamais être posé à gauche, excepté lors d'un danger immédiat d'attaque. Montrer un sabre nu est une grave offense, à moins qu'on ne veuille faire admirer une belle lame à ses amis. Il n'est pas d'usage de demander à voir un sabre, excepté s'il s'agit d'une lame de valeur, et que la demande puisse flatter l'amour-propre du possesseur. Dans ce cas, on présente l'arme par le dos, le coupant tourné en dedans, la poignée à gauche ; l'interlocuteur ne doit toucher le manche qu'avec une soie, que chacun a l'habitude de porter dans sa poche, ou avec un morceau de papier propre. La lame doit être sortie du fourreau peu à peu et admirée morceau par morceau. Elle ne peut jamais être sortie entièrement à moins que le possesseur n'insiste auprès du visiteur. Dans ce cas, il faut la tirer avec beaucoup d'embarras et la tenir loin des autres personnes présentes. Après l'avoir admirée, il convient de l'essuyer soigneusement avec un linge spécial. On la remet ensuite dans le fourreau et on la rend ainsi à son propriétaire. Le petit sabre se garde dans la ceinture, et ce n'est que dans le cours d'une visite prolongée que l'hôte et le visiteur les posent à côté d'eux. Les femmes n'ont ni le droit ni l'habitude de porter un

sabre, à moins qu'elles ne soient seules en voyage. En cas d'incendie, les dames du palais mettent souvent des armes à leur ceinture.

Un Japonais bien élevé doit pouvoir discerner l'âge et la qualité d'une lame à la simple inspection de la trempe. Les trempes affectent les aspects les plus variés; elles sont droites ou ondulées. Les ondulations un peu larges et régulières sont très estimées; mais la trempe droite, lorsque le fil de l'acier est marqué par une ligne bien pure d'un ton sourd et mat, est la plus belle aux yeux d'un connaisseur.

Il faut reconnaître que, même pour l'œil profane d'un Européen, certaines lames, par leur courbure harmonieuse, leur poli, leur pureté, ont le charme d'une véritable œuvre d'art. Les soins dont elles sont entourées leur conservent à travers les siècles l'éclat immaculé d'un miroir. On voit d'antiques lames dont la fusée (la soie) est toute mangée par la rouille, perforée de trous, traces des montures successives, mais dont le tranchant, de la poignée à la pointe, est aussi net que s'il sortait de la forge.

Presque toutes les lames de valeur sont signées; souvent même elles sont datées. La signature se trouve toujours gravée à chaud sur la fusée.

Les pièces exceptionnelles sont ornées de gravures en creux exécutées au burin et à froid. On se demande comment, dans une matière telle que l'acier des lames japonaises, on est parvenu à ciseler, souvent même à ajourer des motifs qui ont le gras et la souplesse de la cire. Ce sont généralement des dragons enlacés ou mordant une lance, des devises, des armoiries, ou même de

simples cannelures; mais j'ai vu des figures de divinités, Foudo, Kouanon ou Dharma, intaillées avec une liberté et une vigueur surprenantes, qui décoraient la lame d'une façon princière. Sur quelques armes de grand luxe, le sujet était non seulement ciselé, mais encore damasquiné d'or et d'argent.

La forme antique des sabres de guerre était droite, lancéolée et à deux tranchants. Pendant les grandes luttes féodales, on se servit beaucoup de sabres à deux mains. Avec l'adoucissement des mœurs, les armes blanches ont été peu à peu en s'allégeant et en se rapetissant.

Le sabre en usage dans la cérémonie du *harakiri* est de taille moyenne, intermédiaire entre le grand sabre et le poignard. Le *harakiri* est le mode de suicide national, adopté par les gens de classe noble qui avaient volontairement résolu de mettre fin à leurs jours ou avaient été condamnés à mort pour une faute n'ayant pas le caractère infamant et n'entraînant ni la perte du rang ni la dégradation militaire. Le *harakiri* était dans l'ancienne société une institution moralisatrice, dont la pratique, quoique singulièrement cruelle, a contribué plus que tout le reste au maintien des vertus militaires. Au Japon, sous l'ancien régime, tout homme portant un sabre devait être prêt à chaque instant à faire le sacrifice de sa vie en s'ouvrant le ventre. Aujourd'hui, cette coutume, comme tant d'autres, est tombée en désuétude. Du reste, le port et l'usage des sabres sont interdits depuis 1868. L'armée est équipée à l'européenne et porte la baïonnette et le fusil.

Les lames de la province de Bizen ont toujours joui d'une réputation méritée. Cette province est la plus

LA CISELURE.

riche du Japon en mines de fer et de houille. Le Yamato, le Yamashiro et l'Etshizen ont, avec le Bizen, produit les artistes les plus renommés.

Dès l'époque de Shioumoun, la forge des lames avait atteint un haut degré de perfection. Amakouni, de Yamato, qui vivait au VIIIe siècle, a laissé un nom célèbre. Shinsokou, de Bizen, était forgeron de l'empereur Heïzeï (commencement du IXe siècle). Quelques-unes de ses lames ont figuré à l'exposition rétrospective de Tokio. Ohara Sanémori vivait au milieu du IXe siècle; ses œuvres sont parmi les plus fameuses; leur perfection ne fut jamais dépassée. Mounétshika, de Kioto, est le grand maître du Xe. Au XIe, vivait Yoshiyé, de la même province, qui a fait aussi des armures d'une grande beauté. L'empereur Gotoba, à la fin du XIIe siècle, était si grand amateur de lames de sabre qu'il attacha à sa personne douze forgerons renommés, pour chacun des douze mois de l'année.

Au XIIIe siècle, nous relevons les noms de Yoshimitsou, Kouniyouki et surtout Kounitoshi, dont une des plus précieuses lames

LAME DE SANÉMORI.
(Coll. Montefiore.)

du temple d'Idzoukou-Shima porte la signature; pendant le cours du xiv⁰ siècle, ceux de Masamouné, artiste célèbre entre tous, Kaniouji, Okanémitsou; au xv⁰ et au xvi⁰ siècle, ceux de Kanésada, de Kanésané, de Foujivara Oujifoussa, trois maîtres très renommés, et enfin d'Oumétada Miojiu, que le Shiogoun Ashikaga Yoshiharou appelait en 1546 à Kioto pour l'attacher à sa personne.

A partir du xvi⁰ siècle, la ville d'Ossafouné, de la province de Bizen, devient le centre le plus important de la fabrication des lames; Haroumitsou, Soukésada, Kiyomidzou et d'autres également appréciés y ont exercé leurs talents. Yasoutsougou a laissé une grande réputation comme fournisseur attitré du Sandaï Shiogoun (Yémitsou). Au xviii⁰ siècle, les forgerons n'ont plus d'histoire; au milieu de la tranquillité de cette période, les armes ne sont qu'un objet de luxe, mais quelquefois de grand luxe, comme le prouvent les belles lames de Naotané.

Les sabres les plus précieux sont conservés dans les temples. Le temple d'Idzoukou-Shima en possède une collection admirable. Les sabres de Yoritomo sont au temple de Hatshiman, à Kamakoura, et ceux de Yéyas au grand temple de Nikkô. On trouve de belles armes dans les collections parisiennes et quelques lames de choix. La lame la plus remarquable appartient à M. Montefiore et porte la signature illustre de Sanémori. Malgré sa haute antiquité, elle est d'une conservation irréprochable.

III

MONTURE DES SABRES.
LES GARDES, LES KODZOUKAS, LES MÉNOUKIS,
LES KOGHAI,
LES RONDS ET LES BOUTS DE SABRE.

La lame est le principal d'un sabre aux yeux d'un Japonais. Il est facile de comprendre que la monture en soit la partie essentielle pour un amateur européen.

De tout temps, la monture des sabres a été traitée avec le plus grand soin au Japon. Sous le règne de Yoritomo, qui est l'âge d'or de l'arme de guerre, elle était encore sévère et simple ; elle ne commença à devenir vraiment artistique qu'à la fin du xve siècle et suivit pas à pas les progrès de la ciselure. Avec l'introduction des métaux de couleur, des incrustations et des patines dans le travail des petits objets, coïncide l'usage des montures luxueuses.

Ce n'est qu'à la fin du xviiie siècle et au commencement du xixe qu'on voit apparaître ces garnitures de sabres, de poignards, dont l'élégance et la recherche sont pour nous un sujet d'étonnement. L'ornementation des armes devient peu à peu une véritable orfèvrerie. Jusqu'à la fin du xve siècle, le fer et le bronze doré dominent à peu près exclusivement dans les montures ; les ciselures sur le fer, les incrustations, les damasqui-

nures d'or ne se développent qu'aux XVIe et XVIIe siècles. L'argent et l'or sont employés dans quelques cas exceptionnels, mais c'est le fer qui reste en honneur tant que l'esprit militaire et féodal régit le Japon. Les métaux mous n'ont été à la mode qu'assez récemment; ils ont été longtemps dédaignés et même méprisés par les hommes de classe noble. Lorsque la révolution de 1868 survint, l'efféminement était complet. Aucune monture n'était trop riche, aucun travail trop élégant.

Il est très rare de rencontrer une belle arme dans sa monture primitive. Presque toutes les lames anciennes ont été remontées dans le cours des cent cinquante dernières années et mises au goût du jour. Souvent même elles ont été remontées plusieurs fois; les trous nombreux qu'on aperçoit dans la fusée des lames et qui ont servi à les fixer dans le manche en sont une preuve.

Voici comment se décompose, à quelques variations près, la monture d'un sabre japonais :

Un pommeau en métal, que nous appelons bout de sabre, en langage de collectionneur.

Une poignée droite dans laquelle se trouve insérée la fusée de la lame. Cette poignée est généralement en bois recouvert de galuchat à gros grains et de tresses de soie entre-croisées. Elle est souvent décorée de petites appliques de métal ciselé appelées *ménoukis*.

Un rond de métal qui termine la poignée.

Une garde en forme de rondelle plus ou moins saillante.

Un fourreau, le plus ordinairement en bois laqué (le laque noir uni, sans ornements, est très apprécié); l'extrémité en est souvent garnie d'une petite chemise

de métal qui fait pendant au pommeau ; sur l'un des côtés se trouve un anneau de métal, ou crochet de ceinturon, qui sert à passer les bélières de soie.

FAGOTS A JOUR, GARDE EN FER DU XV° SIÈCLE.
(Collection de l'auteur.)

La fusée de la lame est fixée et très strictement ajustée dans la poignée par une petite mortaise de bois. C'est le talon de la lame qui, par sa pression, maintient toutes les pièces de la poignée. Celles-ci se séparent d'elles-mêmes lorsqu'on enlève cette mortaise. L'intérieur du fourreau est en bois et la lame s'y trouve

maintenue comme dans une rainure. Le coupant de la lame glisse dans la rainure, mais ne porte pas; c'est ce qui explique que le fil en soit toujours en si parfait état de conservation. L'ensemble est léger à la main, très maniable et très gracieux de forme. Le sabre japonais, qui a l'air d'un joujou, est une arme terrible et d'une solidité remarquable.

Les poignards ne diffèrent des sabres que par l'absence de garde. C'est dans la monture des poignards que les artistes japonais ont déployé le plus de goût et d'invention.

La variété des matières et des colorations employées dans la confection des fourreaux mériterait une étude à part. Qu'ils soient en laque, en bois naturel ou en métal, la composition en est toujours intéressante. On remarque quelquefois une sorte de baguette de métal engagée dans le fourreau sur chacun des côtés; ce sont les *koghaï*, deux petites épingles accolées ensemble, qui sont plutôt un ornement qu'autre chose; leur usage est assez mal défini par les Japonais eux-mêmes. Suivant les circonstances, les koghaï pouvaient être plantés dans le corps d'un ennemi mort pour en prendre possession ou servaient à manger du riz. Ils sont dans tous les cas le souvenir d'un appendice, certainement très ancien, de la monture des sabres. Il en est de même des *kodzoukas*, sortes de petits couteaux à lame d'acier, dont la trempe et le travail égalent souvent ceux des grandes lames, et à manches aussi richement ciselés que les gardes. Les kodzoukas sont engagés dans les côtés du fourreau. Un sabre peut en porter deux.

Au point de vue de l'art, la garde est la pièce la plus importante de la garniture des sabres. Son his-

toire serait celle de la ciselure elle-même au Japon. C'est dans la série des gardes que l'on rencontre les œuvres les plus parfaites, les plus précieuses des ciseleurs les plus renommés.

LANGOUSTES A JOUR, GARDE EN FER REHAUSSÉ D'OR, PAR KINAÏ (XVI° SIÈCLE). — (Collection de l'auteur.)

Jusqu'à la fin du XIV° siècle, l'art de la ciselure reste rudimentaire. Ses progrès sont plus tardifs que ceux des autres industries. Les spécimens de gardes que j'ai vus, antérieurs à cet époque, étaient très simples. Ce sont des travaux de forge de fer, dont tous les reliefs ou évidements sont obtenus au marteau. L'exécution en est fruste, mais le dessin original et puissant. La collection de M. Ph. Burty renferme quelques très

vieilles gardes en fer qui ont un fort beau caractère et qui rappellent les reliefs robustes des médailles du temps de Pisanello. Il est certain que l'époque où les premiers Miotshin ont fait leurs cuirasses de fer a dû produire déjà des gardes qui n'étaient pas sans mérite. Mais je ne connais rien qui remonte authentiquement à Yoritomo. A dire vrai, les ciseleurs n'ont été tout d'abord que des forgerons de lames.

Le plus ancien nom d'artiste ciseleur que je puisse relever est celui de Kanaïyé qui travaillait à la fin du xive siècle. Son nom s'est conservé dans l'estime des amateurs japonais. C'est lui qui le premier a tenté les incrustations de fils d'or et d'argent dans le fer. Les méthodes inaugurées par Kanaïyé se poursuivent à travers le xve siècle. Le bronze rouge et le bronze jaune sont employés avec l'or et l'argent en incrustations et en cloisonnages qui ne manquent pas d'adresse et sont quelquefois d'une grande élégance. Les ajourages du métal deviennent plus fréquents.

Sous Taïko-Sama, à la fin du xvie siècle, l'art du fer réalise des progrès importants; les ateliers d'Osaka prennent un grand développement. On voit apparaître simultanément les fines damasquinures d'or et les applications d'émaux translucides. Un artiste du nom de Kounishiro a été un des premiers à se distinguer dans ce dernier genre de travail qui, au xviie siècle et au xviiie, a produit, au Japon, de véritables merveilles. Les gens du métier connaissent les difficultés que présente l'incrustation des émaux translucides. Le cloisonnage direct de l'émail sur le fer a été maintes fois tenté; mais les artistes japonais, pas plus que les ar-

tistes européens, n'ont pu le réussir. On a toujours dû interposer entre le fer et l'émail une mince cloison d'or, et même dans ces conditions l'opération présente les plus extrêmes difficultés. Les Chinois, qui sont les plus

GARDE EN FER INCRUSTÉE D'ARGENT,
PAR NOBOUYE (XVIe SIÈCLE). — (Collection de l'auteur.)

grands cloisonneurs du monde, ont rarement essayé le cloisonné sur fer. Les Japonais sont les seuls qui aient obtenu une intégrité et une translucidité parfaites de l'émail. La sertissure d'or atteint sous leur main une telle finesse qu'elle disparaît presque à l'œil ; la surface de l'émail reste égale et nette ; l'intensité de tons rivalise avec celle des pierres précieuses.

Trois ciseleurs-forgerons paraissent avoir eu, à la

fin du xvie siècle, une influence particulière sur le progrès de ces travaux délicats destinés à la monture des sabres, ce sont : Kinaï d'Etshizen, Shinkodo et Nobouiyé. Leurs œuvres sont, avec raison, très recherchées des amateurs japonais. Personne, sauf Oumétada, dont je vais parler, n'a apporté dans le travail du fer une exécution plus grasse, plus libre, un sentiment plus original. Les gardes de Kinaï

KINAÏ.

ont une souplesse qui donne la sensation de fontes à cire perdue. Je connais des langoustes à jour, signées de lui, qui sont tellement vivantes et naturelles qu'elles ne laissent pas soupçonner l'effroyable difficulté vaincue par l'artiste.

Car la difficulté n'est pas de produire ces ajourages, ces détails microscopiques de modelé dont la finesse nous confond, mais bien de conserver, dans un métal qui ne se travaille que lentement et à petits

SHINKODO.

NOBOUIYÉ.

coups, l'apparence de l'esquisse librement exécutée, d'atteindre par des moyens patients à l'ampleur et à la puissance de l'effet. On peut agrandir par la pensée ces langoustes. Elles sont par elles-mêmes monumentales ; les accents en sont si justes, qu'on les voit, pour ainsi dire, dans leur taille naturelle ; on y sent comme le coup de pouce modelant une terre malléable. Shinkodo a signé une garde non moins remarquable. Elle représente un Japonais ac-

croupi et qui semble absorbé dans la lecture d'un ma-
kimono déroulé dont la volute forme le tour même de
la garde. Nobouiyé a signé la belle garde de la collec-

GARDE EN FER A JOUR. — (XVII^e SIÈCLE.)
(Collection de M. Ph. Burty.)

tion Vial représentant les flots de la mer, avec incrus-
tations d'argent, et le serpent enlacé, de la collection
de M. Montefiore.

Le xviie siècle marque l'apogée du travail du fer, comme il marque celle de beaucoup d'autres branches de l'art. Le nom d'Oumétada y rayonne dans toute la splendeur de son talent génial.

Il ne faut pas confondre cet Oumétada, qui était de la province d'Owari, avec l'Oumétada Miojiu, de Yamashiro, qui était forgeron de lames. L'Oumétada ciseleur signait d'une fleur de prunier (*Oumé*) et du caractère *tada*. Parmi les travaux de métal, ses œuvres sont les plus recherchées des Japonais. Il est né dans le dernier tiers du xvie siècle et travaillait encore pendant le nengo Kouanyeï (1624-1643). Deux pièces d'un type accompli, célèbres au Japon et portant la signature de ce grandissime artiste, se trouvent dans une collection parisienne. Dans l'une, des libellules, à l'aspect farouche et nocturne, sont intaillées en creux; elles décorent les deux faces et chevauchent sur le bord extérieur qui est lui-même gravé d'une grecque d'un beau caractère. La fleur de prunier est incrustée en or au-dessus de la signature. Dans l'autre, Oumétada a exprimé, avec un art prodigieux, une esquisse au pinceau traitée à la façon des *Yémas*: un cheval en liberté, dans la prairie, la crinière au vent. L'aspect du coup de pinceau est exprimé par des à jour et des amincissements du métal.

Deux qualités se trouvent réunies chez Oumétada : l'habileté consommée de l'exécution et la personnalité du style. Ses œuvres sont tellement originales, qu'il est facile de les reconnaître entre toutes. Son goût le portait à des travaux d'un caractère sobre et mâle. La ciselure du fer sans aucune incrustation était son

triomphe. Le métal qu'il employait était d'une dureté extraordinaire ; lorsqu'on frappe une garde d'Oumétada, en la tenant sur l'extrémité du doigt, elle sonne comme une cloche de cristal.

LIBELLULES EN CREUX, GARDE EN FER, PAR OUMÉTADA.
(Collection de l'auteur).

Je remarquerai, à ce propos, que les belles gardes en fer se distinguent par la pureté de leur son. Plus une garde est ancienne, plus le son est net et élevé. Cette qualité du son résulte de la parfaite homogénéité du métal et de la densité qu'il a prise sous le martelage avant de subir le travail de la ciselure. Les ciseleurs

forgerons des xvi⁰ et xvii⁰ siècles estimaient ce surcroît de difficulté. On comprend tout ce qu'il fallait d'adresse de main et d'aisance d'outil pour tailler, dans une matière souvent plus dure que l'acier, ces creux et ces reliefs dont la souplesse tient du miracle. Le travail de ciselure était obtenu *à froid*, à petits coups de burin, de pointe ou de ciselet, et au marteau.

On peut donc dire, d'une façon générale, que l'âge d'une garde se reconnaît à la qualité du son. Les gardes du xviii⁰ siècle ont un son moins pur et moins cristallin que celles du xvii⁰ ; les procédés étaient déjà plus hâtifs. Je n'ai pas besoin d'ajouter que cette petite expérience n'a de valeur que si la garde est pleine, sans incrustations et sans soudures qui pourraient en altérer la résonnance.

La garde de fer reste à la mode pendant tout le cours du xvii⁰ siècle et le commencement du xviii⁰. Les incrustations, en niellures ou en reliefs, deviennent seulement plus fréquentes. Elles sont presque toujours d'or ou d'argent. C'est à la fin du xvii⁰ siècle qu'il faut rattacher le développement de ces charmants travaux de damasquinage sur fer qui, la plupart, étaient exécutés à Aétsou, sur les bords du lac de Biva, tandis que les incrustations d'émaux translucides se faisaient à Yédo. Il y a de ces gardes ornées de dessins en véritable damasquine qui égalent en perfection les travaux des Arabes ; les plus belles portent la signature d'*Ossashiro*. L'incrustation des fils d'or de différents tons dans le fer est de la plus grande netteté. Je recommande l'étude de ces travaux, dont l'aspect est d'une distinction princière, aux collectionneurs d'armes européennes.

Parmi les maîtres de talent renommés qui se sont adonnés à la ciselure du fer, à la fin du xvii° siècle et au commencement du xviii°, je citerai Yousan, Mitsitoshi, Takouti, Tomokata, Yeïjiu, Masayoshi (qu'il ne faut

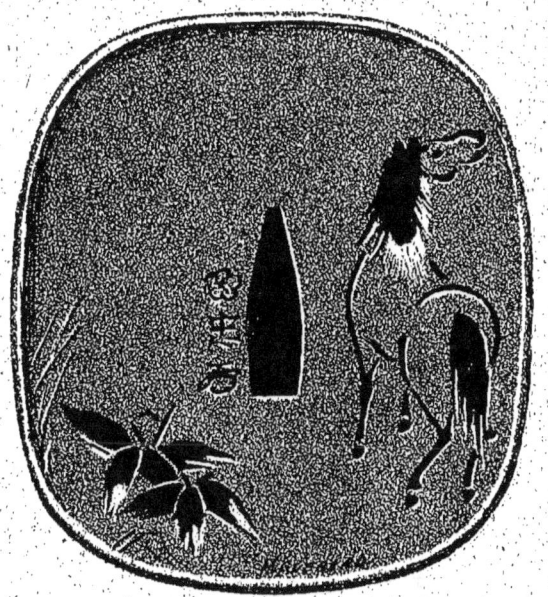

CHEVAL EN LIBERTÉ, GARDE EN FER, PAR OUMÉTADA.
(Collection de l'auteur.)

pas confondre avec le Masayoski du xix° siècle), Motoïaka, Tsounéiyo, Hidékouni, Tomoyoshi, Kanénori, Nori Jiomeï, Tomoyouki.

Mais le plus illustre artiste de cette époque est certainement Sômin, dont les ciselures sur argent sont recherchées à l'égal des ciselures sur fer d'Oumétada.

Sômin qu'il ne faut pas confondre avec le Sômin, ciseleur-fondeur du xix⁰ siècle, a surtout travaillé pour la cour impériale. Ses œuvres ne sont pas sorties du Japon. A peine pourrait-on citer deux ou trois petites pièces dans les collections de Paris.

Sômin est mort en 1717.

Dès le début du xviii⁰ siècle apparaissent dans la monture des sabres les alliages et les métaux mous : le shibouitshi, le shakoudo, les bronzes rouge et jaune[1]. Mais nous devons dire que les Japonais ont toujours eu plus d'estime pour les travaux de fer; à leurs yeux, l'emploi de ces métaux constitue une décadence, en raison des facilités de travail que ceux-ci donnent à l'outil du ciseleur. Je partage cette opinion, en ajoutant toutefois que ces alliages, ces patines, convenaient mieux que le fer à des armes de luxe et de parade et qu'ils offraient à l'ingéniosité des ciseleurs du

SÔMIN.

[1]. Le shakoudo est un bronze d'or et le shibouitshi un bronze d'argent; mais, dans ces deux alliages, la proportion de métal précieux varie suivant la coloration que l'artiste veut obtenir. Le shakoudo à titre élevé se couvre par l'oxydation d'une patine d'un beau violet foncé, tirant sur le bleu, et devient susceptible de prendre le poli d'un miroir; le shibouitshi est d'un gris argenté très fin. Dans le premier de ces métaux, la proportion d'or peut varier de trois à vingt pour cent; dans le second, l'argent peut atteindre trente, quarante et même cinquante pour cent. Le shakoudo a cette curieuse propriété, lorsqu'il a perdu sa patine par suite du frottement, de la reprendre en restant abandonné à l'air. L'analyse chimique révèle aussi la présence d'étain, de zinc, d'argent, de plomb, de fer et d'arsenic en petites quantités.

Ces deux métaux sont essentiellement propres aux travaux

Nippon et en particulier de Yédo des ressources dont ils ont tiré les effets les plus nouveaux, les plus délicats, tant au point de vue des colorations qu'à celui du pittoresque des sujets.

Les ciseleurs de gardes de la fin du xviii° siècle et du commencement du xix° ont poussé le travail des incrustations et le jeu des métaux de couleurs jusqu'aux dernières limites du raffinement. Du reste, le fer n'est pas abandonné; seulement les artistes le combinent volontiers avec les autres métaux, soit comme accessoire, soit comme principal. Tantôt c'est le fer qui forme le fond, les alliages servant aux reliefs et aux incrustations; tantôt, au contraire, le fer est modelé et enchâssé dans les surfaces de bronze, d'argent et même d'or. On peut imaginer la variété infinie des combinaisons.

Plus tard même, la recherche des patines a donné naissance à des artifices surprenants. La ciselure des métaux est devenue peu à peu la plus riche des palettes. Je ne puis en suivre les développements sous peine de

d'incrustation. Rien n'est plus opulent d'aspect que le shakoudo associé à des reliefs d'or et d'argent. C'est un superbe métal dont l'usage appartient exclusivement au Japon. L'incrustation se fait à froid, sans soudure, au moyen du marteau, dans des réserves dont les bords sont légèrement rentrants; le métal incrusté tient comme un plombage dans une dent; puis le modelé des reliefs s'obtient dans la masse du métal par le burin et le polissoir. Dans les pièces bien exécutées il est impossible de voir la juxtaposition des métaux, même à la loupe; la netteté des jointures tient du prodige. Généralement l'or et l'argent sont réservés pour le modelé des chairs, des fleurs et en général de toutes les parties claires. L'or est lui-même de plusieurs tons; il y a des gammes d'ors verts, jaunes et rouges dont les Japonais font un merveilleux usage.

Les patines sont ajoutées soit à chaud, soit à froid.

dépasser les limites que je me suis assignées, Je me contenterai de relever les noms de quelques grands vir-

TOSHINAGA. MITSOUHIRO. KONKOUAN. YEÏJIU. SHINDZOUI. RIOUÔ.

tuoses dont les œuvres ont acquis une valeur considérable.

L'un des plus habiles maîtres de la seconde moitié du XVIIIe siècle est certainement Konkouan, d'Osaka, qui s'est rendu célèbre par ses singes minuscules. Il est le Sosen de la ciselure. Il y a, dans les collections pari-

MITSOUOKI. KADZOUNORI. TAKOUTI.

siennes, trois ou quatre gardes signées Konkouan, qui sont de pures merveilles. L'une d'elles, en shakoudo incrusté d'or et d'argent, représente un aigle attaquant

une famille de singes cachés dans le creux d'un arbre ; une autre en fer est décorée d'un groupe en shibouitshi ciselé en haut relief : une guenon épluchant son petit. Celle-ci porte, avec la signature, la date de 1783.

GARDE EN FER MARTELÉ ET INCRUSTÉ D'ARGENT, PAR YOUSAN. — (Collection de l'auteur.)

Non moins habiles sont Mitsouhiro, Mitsouoki et Toshinaga, les coryphées du bronze jaune, à la fin du xviii^e siècle. Ces trois artistes de Kioto se sont adonnés aux gardes incrustés de fleurs ou d'animaux en haut relief, et ciselées dans ce beau métal clair. Toshinaga

affectionne les grues. Mitsouoki est un incomparable buriniste. Mitsouhiro est le chantre des nuits d'automne; ses compositions, qui représentent généralement des clairs de lune, des lapins jouant dans les herbes, des grues dormant dans les roseaux, sont d'une délicatesse, d'une poésie et d'une élégance infinies.

Shindzoui et Riouô sont, à mes yeux, plus étonnants encore. Leur sentiment décoratif a parfois une ampleur extraordinaire. Ils continuent, en quelque sorte, la tradition des grands artistes du xviie siècle; ils ont à un haut degré l'art de sacrifier certains détails au profit de l'énergie de l'ensemble.

Il faut mettre à part l'atelier des Gôto, de Yédo, pour les travaux desquels je n'ai pas la même admiration que les Japonais. M. Burty est parvenu à réunir une série fort intéressante de spécimens des principaux artistes de cette famille de ciseleurs dont il nous racontera un jour la généalogie et qui était originaire de Kioto. Les Gôto emploient presque exclusivement l'or et le shakoudo; l'or pour les reliefs et le shakoudo pour les fonds. Ils affectionnent les fonds grenus, striés ou martelés, dont l'exécution est réputée fort difficile. Mais leurs décors sont monotones, poncifs et d'un goût un peu chinois; leur invention est pauvre. Le plus célèbre des Gôto est Gôto Itijio (xixe siècle); ses œuvres ont une très grande valeur au Japon.

Que de maîtres admirables brillent au déclin de ce grand xviiie siècle! Que de noms, que d'œuvres il faudrait citer et décrire si l'on faisait une monographie de la ciselure! Le plus humble artisan, au milieu de cette universelle floraison de l'art, est encore supérieur dans

l'emploi technique des métaux à tout ce que nous pourrions lui opposer en Europe. Combien d'artistes de premier rang ne se révèlent à nous que par une seule pièce, mais qui suffit à classer un homme! Lorsqu'on

CARPES ENLACÉES, GARDE EN FER, PAR YEIJIY.
(Collection de M. Montefiore.)

relève les signatures des ciseleurs de garde, l'imagination reste confondue à l'idée de ce que le Japon a dû enfanter, pendant ce demi-siècle de prospérité sans pareille. De 1780 à 1840, l'art est en rut, l'activité créatrice tient du prodige.

Tomoyoshi, Nagatsouné, Masanori, Foussamasa,

Takanori, Mounémitsou, Jôhi, Mounénori, Kadzounori, Seïdzoui, Toshihiro, Tomonobou, Téroutsougou, Masayoshi, Teïkan, Kadzoutomo, Masatsouné, Masa-

HAROUNARI. KOUNIHIRO. MASANORI. NAGATSOUNÉ. TOMOYOSHI. FOUSSAMASA.

foussa, Ossatsouné, Yoshihidé, Yoshitsougou, Moritshika, Yasouyouki, Yasoutshika, Harouakira, Ékijio, Nobouyoshi, Toshimasa, Hirosada, Katsouki et Nat-

YOSHITSOUGOU. TEÏKAN. SEÏDZOUI. JÔHI.

souô ont, pendant cette période, pratiqué l'art de la ciselure avec un talent consommé.

Seïdzoui et Yasoutshika sont les plus populaires de ces artistes, en raison même de la fécondité de leur offi-

cinc. Natsouô vit encore; il est le dernier des ciseleurs de la vieille roche, mais il ne produit plus. Ses œuvres sont actuellement l'objet d'un extrême engouement à Tokio, où elles se vendent au poids de l'or.

Les kodzoukas sont, comme je l'ai dit, les petits couteaux fixés sur l'un ou sur chacun des côtés du four-

HAROUAKIRA. NOBOYOUSHI. YASOUTSHIKA. NATSOUÔ.

reau. Le manche du kodzouka ne le cède pas, en intérêt, au reste de la monture. Les mêmes artistes ont ciselé les gardes et les kodzoukas, l'emploi des métaux et les procédés sont identiques, la forme seule diffère. Dans une garniture de sabre soignée et que des remaniements ultérieurs n'ont pas altérée, toutes les pièces portent généralement la signature du même ciseleur. Le kodzouka est, parmi les ornements du sabre, l'un des plus importants; il surpasse souvent la garde elle-même en finesse et en élégance de travail. Mais toutes les remarques que je viens de faire peuvent s'appliquer aux kodzoukas aussi bien qu'aux ronds et aux bouts de sabre.

Les signatures qui se trouvent gravées sur les kodzoukas nous donnent la plupart des noms que nous

avons relevés sur les gardes. Je trouve cependant sur deux kodzoukas, que j'estime parmi les plus remarquables comme exécution et comme originalité, les noms de Koushi (xviie siècle) et de Sôjo (xviiie siècle), que je ne rencontre sur aucune garde. L'un des plus beaux kodzoukas que je puisse citer porte la signature de Mitsouoki. Il est en bronze jaune, sans incrustations, et représente un tigre au bord de l'eau. Ce kodzouka est une merveille de vie, de naturel et de finesse. C'est devant cette petite pièce, où les coups de burin, pressés les uns contre les autres, nerveux et souples, rendent, comme au pinceau, le pelage du tigre, que M. Falize déclarait ne connaître aucun artiste européen, lui laissât-on dix ans, capable d'en ciseler un fac-similé. Et je ne parle ici que de l'exécution. Si l'on fait entrer en ligne de compte le goût, l'ingéniosité, le sentiment merveilleux du décor qu'a déployés l'artiste japonais, l'admiration que l'on éprouve est bien plus vive encore.

Que ce soit un sujet à personnages ou un motif d'ornement, le champ est utilisé avec le même bonheur; grâce à une admirable entente de la proportion, rien ne paraît maigre. On se blase vite sur l'adresse technique des ciseleurs japonais, tant elle semble chez eux un don de nature; mais on éprouve une jouissance toujours nouvelle dans l'étude du décor lui-même. Quel tact, quelle souplesse! Comme les deux côtés se complètent harmonieusement! Car, bien souvent, le sujet se continue sur la face et sur le revers et présente dans chacune de ces parties le même intérêt. Quelquefois même il chevauche sur le grand et le petit sabre. On verra Shoki, sur la grande garde, poursuivant le diable qui se cache

sur la petite; dans l'une, Komati nous apparaît jeune et resplendissante de beauté, dans l'autre, vieille et courbée par l'âge, etc. L'étude du microcosme de cet art pourrait conduire à l'infini.

GARDE EN BRONZE ROUGE, PAR TÉROUTSIDOUGOU.
(Collection de M. Montefiore.)

Le côté principal d'une garde est toujours tourné vers la poignée. Les envers sont quelquefois d'une grande simplicité; un crabe, une mouche, un épi de riz, un branche de pin, une touffe de roseaux, un coquillage, soit en creux, soit en relief, suffisent au ciseleur japonais pour intéresser le regard. On ne peut s'em-

pêcher de rapprocher certains de ces motifs, traités avec une crânerie magistrale, des revers de médailles grecques où les motifs symboliques empruntés à la flore ou à la faune du pays jouent un rôle décoratif de même nature.

SERPENTS ENLACÉS EN SHAKOUDO, PAR NAGAYOUKI.
(Collection de M. Alph. Hirsch.)

Les ménoukis ou appliques qui décorent, soit la poignée, soit le fourreau du sabre, sont un organe à part dans la monture. Des artistes spéciaux ont ciselé les ménoukis qui, dans les armes de luxe, sont en or ou en argent massifs. Cependant Konkouan, Gôto Itijio et d'autres maîtres de la garde et du kodzouka ont exécuté de superbes ménoukis. Des virtuoses de

premier ordre y ont exercé leur talent et s'y ont créé une spécialité ; nous retrouvons leurs noms sur les coulants et les netzkés de métal. Tomotoshi, Shiourakou, Temmin, Shiômin, Yakoushinsai, ont signé de micros-

DRAGONS AFFRONTÉS, PAR IEIDEQUI.
(Garde en shibouitchi, de la collection de l'auteur.)

copiques chefs-d'œuvre qui sont le dernier mot de la perfection dans la finesse.

Sans la révolution de 1868, nous ne connaîtrions pas ces admirables travaux de ciselure exécutés pour d'aristocrates. Un tel bouleversement social aurait même pu suffire à jeter dans la circulation tant de pré-

cieux débris : il a fallu que les armes nationales tombassent en complet discrédit aux yeux des Japonais, à la suite de l'interdiction du port des sabres et de la création d'une armée régulière équipée à l'européenne.

IV

LES KANÉMONOS,
LES NETZKÉS EN MÉTAL, LES COULANTS, LES PIPES, LES OBJETS DIVERS. — LES ÉMAUX.

On appelle kanémonos les fermetures de bourses ou de poches à tabac. Les ciseleurs japonais des cent cinquante dernières années ont déployé un grand luxe dans le travail et l'ornementation de ces petits appendices, qui sont quelquefois en bois ou en ivoire incrusté, mais le plus souvent en métal. Au xviiie siècle, Konkouan et Kikoukava s'y sont tout particulièrement distingués.

Les netzkés ou boutons de métal occupent le premier rang parmi les ouvrages de ciselure les plus délicats. C'est dans les appliques de sabre ou ménoukis, dans les netzkés, et aussi dans les coulants qui servent à maintenir les cordonnets de la boîte de pharmacie, que l'on rencontre ces petits chefs-d'œuvre où la finesse de l'outil et le précieux des matériaux employés touchent à l'invraisemblable. Les mêmes noms d'artistes se retrouvent, d'ailleurs, dans les deux séries. Shiourakou,

Temmin et Shiômin, pour ne citer que les plus célèbres, sont des incrusteurs et des burineurs sans rivaux. Les deux premiers doivent être mis à part, comme des maîtres uniques en leur genre. Les boutons en or ciselé, en shakoudo incrusté ou en shibouitshi, de Shiourakou, ne peuvent se décrire; il faut les tenir dans la main et s'armer d'une forte loupe pour apprécier toute la netteté du travail, le mordant, le serré des contours, la décision et l'ampleur du modelé de cette précieuse bijouterie. Temmin est encore plus extraordinaire; ses motifs sont d'une invention plus personnelle et ses œuvres sont plus rares. Il a des combinaisons d'intailles et de reliefs qui donnent à quelques-uns de ses travaux un charme tout particulier. On ne pourrait rencontrer un exemple plus exquis de sa manière, que ce bouton en or encadré dans sa monture d'ébène et représentant une Danseuse de la cour impériale aux ailes de papillon, qui se trouve dans une des collections parisiennes. La tête seule est en saillie; la pureté et l'harmonie des traits en font un type de beauté que la Grèce n'eût pas désavoué. Quelle autre main humaine a jamais mis dans un espace de cinq millimètres carrés une si complète et si naturelle expression,

KODZOUKA
EN BRONZE ROUGE.
(XVIIIᵉ siècle.)

de la vie? Temmin était de Kioto; il vivait à la fin du xviii^e siècle et au commencement du xix^e.

J'ajouterai que les montures, en ivoire, en bois ou en corne, de ces netzkés sont elles-mêmes des plus soignées et rehaussent les ciselures par le choix heureux des tons. L'ébène et l'ivoire font valoir les colorations chaudes de l'or. Quelquefois elles sont délicatement ajourées sur les revers et enchâssent d'un précieux travail la plaque de métal.

AGRAFE DE CEINTURE
EN FER INCRUSTÉ
(XVII^e SIÈCLE).
(Collection de M. S. Bing).

Les montures d'éventails de luxe, — surtout des éventails de guerre, — car tout bon Japonais ne voyage jamais sans son éventail, — sont en métal ciselé. Les petites pipes dont le récipient fournit à peine une dizaine de bouffées et que les fumeurs japonais, hommes et femmes, allument à chaque instant, sont en métal et presque toujours en argent. Elles offrent des exemples fort riches de ciselure.

Que dirai-je encore? L'usage des métaux est infini. Les ciseleurs japonais ont exécuté d'admirables théières, de petits encriers, des boîtes à onguents, des brûle-parfums, des compte-gouttes, des cuillères à poudre de thé, des épingles de

chevelure, des agrafes de ceinture, des coupes à saké en argent gravé, des porte-pinceaux, de petits jouets et des instruments de musique d'étagère également en argent, des presse-papier, des plateaux, des boîtes à tabac, des

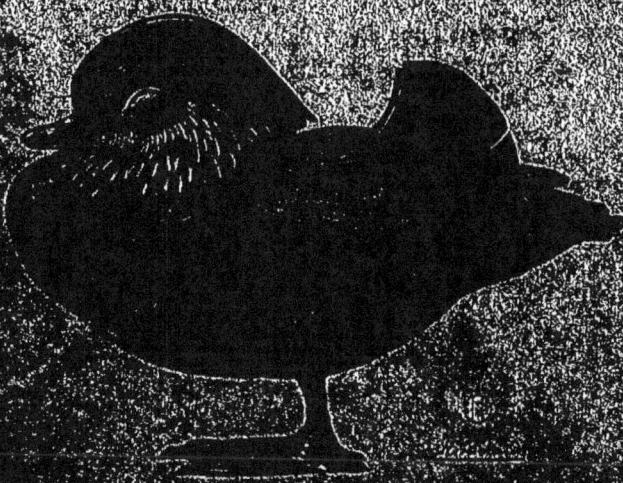

dernier pays. Les grandes pièces en émail cloisonné n'y ont pas les colorations opulentes de celles de la Chine. La plus belle que je connaisse appartient au Cabinet de Dresde; elle est d'un ton sourd et mat où les bruns et les verts foncés dominent. C'est une fontaine qui paraît dater du commencement du xviii° siècle.

La seule branche de l'émaillerie sur métal où les Japonais aient fait preuve d'une véritable supériorité est celle des émaux translucides sur fond d'or.

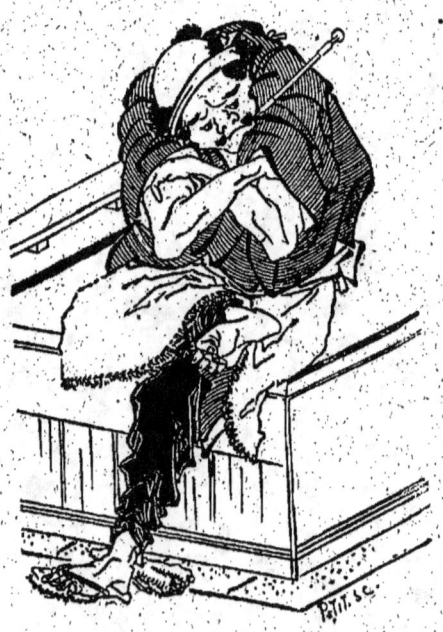

LES LAQUES

I

FABRICATION.

CACHET
DE RITSOUÔ.

On a dit avec raison que les laques étaient les objets les plus parfaits qui fussent sortis de la main des hommes; ils en sont tout au moins les plus délicats. Leur fabrication est, depuis de longs siècles et aujourd'hui encore, la gloire des Japonais. C'est une industrie nationale qui leur appartient en propre et pour laquelle ils ne doivent rien à personne. La singularité des procédés, le fini de la main-d'œuvre, la beauté et le précieux des matières en font une chose à part dans les manifestations artistiques de l'extrême Orient. Les laques du Japon jouissent d'une universelle célébrité. Ce sont les plus merveil-

leuses pièces de vitrine qui puissent enchanter l'œil d'un collectionneur.

Le mot laque désigne le vernis lui-même *(ouroushi)*, qui est employé dans l'exécution des objets. Cette gomme est extraite du *Rhus vernicifera*, arbre appartenant à la famille des Anacardiacées, qui atteint en six ou sept ans une hauteur de sept à huit mètres. Lorsque l'arbre est arrivé à son développement, on en extrait le vernis en y pratiquant des incisions horizontales. La sève qui s'en échappe est recueillie dans des écuelles de bois, puis exposée au soleil et remuée au moyen d'une grande spatule de fer pour la débarrasser, par l'évaporation, de son excédent d'eau. Le meilleur vernis est celui que l'on récolte de la fin de juillet au milieu de septembre. Les centres les plus estimés de production sont, en première ligne, Yoshino, dans la province de Yamato, puis Aétsou et Foukoushima, dans celle d'Ivashiro, et Nambou, dans celle de Rikoushiou. L'opération de la récolte de ce vernis, qui est une substance corrosive, n'est pas sans dangers et demande de grandes précautions.

L'ouroushi est employé pur, sans autre préparation, ou tamisé, ou additionné de diverses matières, telles que sulfate de fer, *toshirou* (on nomme toshirou l'eau plus ou moins trouble que l'on obtient en aiguisant, sur une pierre à repasser, les couteaux servant à couper le tabac), huile fine et poudre de pierre ponce. Le vernis à l'état pur s'appelle *kouromé ouroushi;* il prend le nom de *seshimé ouroushi* lorsqu'il est tamisé, et de *kouro ouroushi* lorsqu'il renferme du sulfate

de fer et du toshirou. Le *sou ouroushi* désigne un mélange de kouromé ouroushi et de vermillon ou d'oxyde rouge de fer.

L'emploi du vernis, pour laquer les objets et les recouvrir de ces belles enveloppes brillantes et presque métallique que nous admirons, est soumis à des procédés variés à l'infini. On en trouvera le détail très complet dans le rapport de la commission japonaise à l'Exposition universelle de 1878. L'article a été rédigé à un point de vue essentiellement techniques, par M. Maéda.

Je me contenterai d'indiquer les principales phases de l'opération par laquelle doit passer toute pièce de laque, même celle qui restera sans décor.

On taille et en colle les différents morceaux de bois composant l'objet que l'on veut vernir. Dans les petites

BOÎTE EN FORME DE BIVA.
(Laque de la collection de Mme L. Cohen.)

pièces, les lamelles de bois atteignent parfois la légèreté et la minceur d'une feuille de papier. Les interstices et les inégalités sont bouchées avec un mélange de pierre pulvérisée et de colle très claire; puis on recouvre l'objet, soit d'une légère couche d'enduit formé d'argile calcinée et de vernis brut étendu d'eau, soit d'une toile de Bœhmeria que l'on applique de telle façon qu'il n'y ait aucun pli.

Le squelette ainsi établi, poncé à la pierre et séché, le laqueur l'enduit d'une première couche, qu'il polit également, de vernis mêlé de poudre très fine de pierre à aiguiser; puis il étale au pinceau, comme en une sorte de *dessous* préparatoire, soit une couche d'encre de Chine, soit de vermillon, de gomme-gutte ou de poudre rouge de Benigara: Il couvre d'une couche de vernis, polit de nouveau à plusieurs reprises, avec de la poudre de charbon étendue d'eau; en faisant sécher chaque fois dans un endroit clos, obscur et très légèrement humide. Il repasse sur le tout une couche de vernis ordinaire qu'il a soin d'essuyer sur-le-champ; celui-ci, une fois sec, est recouvert enfin d'une couche de vernis de Yoshino de qualité supérieure et de la plus grande pureté possible. La pièce passe de nouveau au séchoir et reçoit son dernier poli, souvent de longs mois après qu'elle a été commencée.

Ceci est l'opération la plus simple pour la fabrication des laques de choix sans ornements. C'est sur ce fond que le décor vient se superposer et ajouter à ces premières difficultés les difficultés bien autrement grandes encore de l'exécution des dessins unis ou en relief.

Dans cette mise en œuvre, le temps est le facteur le plus important. Les séchages répétés demandent chacun des semaines et même des mois. L'achèvement de certaines pièces n'est complet qu'au bout de plusieurs années. On s'étonne de la solidité extrême que présentent des objets d'apparence aussi fragile; leur durée merveilleuse semble inexplicable, leur légèreté spécifique tient du prodige. La qualité et l'inaltérabilité des laques dépend, en grande partie, des conditions spéciales dans lesquelles le séchage s'opère et du soin qui y est apporté. De telles lenteurs de fabrication justifient à elles seules la haute valeur commerciale qu'ont toujours eue les laques du Japon.

Aujourd'hui les procédés sont beaucoup plus hâtifs. Les commandes européennes ont tué les antiques traditions. Aussi les laques modernes n'ont-ils qu'une solidité éphémère. Le bateau *Le Nil* sombra en 1874, près de Yokohama, et les caisses contenant les objets d'art envoyés par le Japon à l'Exposition de Vienne séjournèrent plus d'un an au fond de la mer. Lorsqu'on les retira, on s'aperçut avec surprise que les laques anciens, malgré cette immersion prolongée, étaient restés intacts, alors que les produits modernes de Kioto et de Yédo étaient complètement détruits. En somme, rien n'est plus durable, dans son apparente fragilité, qu'un beau laque du Japon.

La qualité toute nue des matières suffit à un connaisseur pour apprécier la maîtrise d'une œuvre. Pour nous, Européens, auxquels manque un tel raffinement du sens de la vue, c'est le décor lui-même, l'opulence des tons, la distinction des formes, qui font le prix de

ces merveilles exotiques. Le laque noir, éclatant et limpide comme un miroir, est la plus haute ambition du laqueur japonais ; nous commençons à en apprécier les mérites, mais jusqu'alors c'étaient les laques d'or ou à dessins d'or qui provoquaient l'engouement des amateurs étrangers.

Le laque d'or a pour base les poudres d'or de différents tons incorporées au vernis. Il y a deux variétés de laques d'or qui, quelquefois, sont employés simultanément dans le même objet : ceux à dessins unis et ceux à dessins en relief.

Le dessin uni est produit par une série d'opérations minutieuses. On trace au recto d'une feuille de papier les sujets que l'on veut reproduire sur le laque, on suit au verso de cette feuille les traits des dessins avec un pinceau chargé d'un mélange de vermillon et de vernis chauffé sur un feu doux. Le côté enduit de ce mélange est appliqué sur le laque et le revers du papier est frotté avec une spatule en bambou; puis, avec un petit sac de soie rempli de pierre à aiguiser réduite en poudre presque impalpable, on frappe légèrement pour faire ressortir la partie du laque sur laquelle on vient de calquer le dessin; on la ponce à la poudre de pierre à aiguiser, et on la recouvre de poudre d'or, tantôt à l'aide d'un petit tube, tantôt au moyen d'un pinceau fait de poil de cheval ou de cerf. On vernit légèrement, on laisse sécher et on polit au charbon. On répète ces diverses opérations autant de fois qu'il est nécessaire pour que les derniers détails du dessin aient obtenu le fini voulu. Ces sortes de laques, particulièrement estimés, s'appellent laques frottés. Leur exécution demande

les plus grands soins et une légèreté de main toute particulière. Je n'ai pas besoin d'ajouter que les dessins modelés avec des ors de différents tons doivent être exécutés partie par partie, au moyen de réserves.

Pour les dessins en relief, le laqueur établit d'abord son décalque, le plus souvent de la même manière que

BOÎTE EN COQUILLE D'ŒUF,
DÉCORÉE DE DESSINS EN LAQUE D'OR.
(Collection de M^{me} Louis Cahen.)

pour les dessins unis; puis il couvre les parties du dessin qui doivent être en relief de couches successives d'un mélange de vernis, d'oxyde rouge de fer et de poudre fine de charbon. L'application du vernis se fait au pinceau et présente des difficultés considérables si l'on veut conserver la pureté et le flexion des lignes. Le laque étant une substance gommeuse et épaisse, il faut tenir immobile de la main gauche le pinceau qui en est

gorgé et lui présenter le dessin en faisant tourner l'objet de la main droite. Quand il y a un manque, il faut enlever le tout avec du savon. L'or en poudre est appliqué en dernier lieu, soit à la houppe, soit au chalumeau, lorsque les reliefs ont atteint l'épaisseur voulue ; il est généralement superposé à une couche de poudre d'argent emprisonnée dans du vernis. Toutes ces opérations sont entremêlées de polissages et de séchages à n'en plus finir, et varient en nombre et en nature suivant l'effet que l'artiste veut obtenir. Les contours du dessin sont épurés et nettoyés avec le plus grand soin. C'est précisément à la netteté irréprochable, à la franchise des reliefs sur leurs bords que se reconnaissent les pièces d'exécution supérieure. La moindre bavochure, le plus imperceptible tremblement dans les lignes est une cause de dépréciation aux yeux des Japonais. Un beau laque doit pouvoir être scruté à la loupe dans ses plus minimes détails et conserver l'aspect d'une matière métallique taillée dans un bloc. Pour apprécier un laque d'or, il faut tenir compte, en outre, de la qualité chaude, fondue, profonde des tons d'or. Les laques modernes ont des reflets faux et cuivreux lorsqu'on les regarde à jour frisant. Si habiles que soient les laqueurs d'aujourd'hui dans la pratique du métier, ils ne peuvent plus atteindre au mordant et au serré qui caractérisaient la facture de leurs ancêtres.

Ce que je viens de dire embrasse les grandes lignes de la fabrication. Mais on conçoit que dans un art qui ne se répète jamais, où chaque artiste apporte son individualité, son goût, son invention, le détail des procédés varie sans cesse. Tous les mélanges ont été tentés,

toutes les matières employées, toutes les colorations mises en œuvre par les anciens laqueurs. La gamme des effets est d'une richesse et d'une variété qui dépassent toute imagination. Les laques d'ors verts, d'ors rouges, d'ors jaunes, isolés, associés ou fondus ensemble, les laques de bronze, d'étain, de plomb, de fer, d'argent, les laques rouges et verts, surtout les beaux laques rouges, jouent dans les plus puissantes ou les plus délicates harmonies. Le registre du laqueur est sans limites.

Une des ressources les plus surprenantes de cet art est l'incrustation : incrustations de nacre, d'ivoire, d'écaille, de plaques de métal, de pépites, de lamelles, de grains et de paillettes d'or, sablés, mosaïqués, pointillés, semés régulièrement ou comme au hasard. Lorsque les paillettes d'or sont en grand nombre, pressées les unes contre les autres, et se condensent dans des cristallisations de sucre candi ou poudroient dans des scintillements de mica, le laque prend le nom d'aventurine.

Les aventurinés remplissent un rôle des plus importants dans la fabrication des laques. Ils servent généralement à décorer l'intérieur et le dessous des boîtes ; quelquefois, cependant, ils sont employés dans le champ même du dessin. Les laques d'or en relief sur fond aventuriné sont généralement des pièces d'une grande distinction.

Les pavages réguliers ou mosaïquages de pépites d'or dans le vernis sont le travail le plus estimé et dont la réussite est le plus difficile à obtenir. Ils n'ont guère été pratiqués qu'aux hautes époques de l'art et par des artistes renommés. Ils se composent de véritables petits pavés d'or posés un à un dans l'épaisseur du vernis

encore frais, puis polis et égalisés à la poudre à repasser. Il n'y a pas de travail qui demande plus de temps, de patience et de sûreté de main. Mais aussi quelle opulence d'aspect ne donne-t-il pas aux objets qui en sont parés! Le laque mosaïqué est la suprême jouissance des yeux, et même du toucher. Il donne sous la main la sensation d'un vieux maroquin au grain doucement velouté.

Après les deux grandes familles des laques noirs et des laques d'or, frottés ou à reliefs, vient celle des laques au vermillon ou à l'oxyde rouge de fer; certains amateurs préfèrent même ceux-ci à tous les autres. Ils sont plus vibrants, plus somptueux, s'il est possible. Le rouge *(sou ouroushi)* des laques japonais est quelque chose d'unique et dont l'intensité n'est égalée par aucune autre couleur employée artificiellement. Des maîtres célèbres se sont adonnés presque exclusivement aux laques rouges et ont produit en ce genre des merveilles incomparables. On peut collectionner la gamme des rouges.

J'ajouterai que les laques noirs prennent, en vieillissant, des transparences ambrées et qu'au bout de plusieurs siècles, le ton noir primitif est devenu un beau brun de terre de Sienne brûlée.

II

HISTOIRE.

La fabrication des laques est le produit non d'une recette importée de l'étranger, mais de tâtonnements

successifs et d'un long empirisme. Elle est la première
en date des industries japonaises. Les chroniques indigènes se contentent de nous dire qu'elle se perd dans
la nuit des temps. Sans aller aussi loin que ces ob-

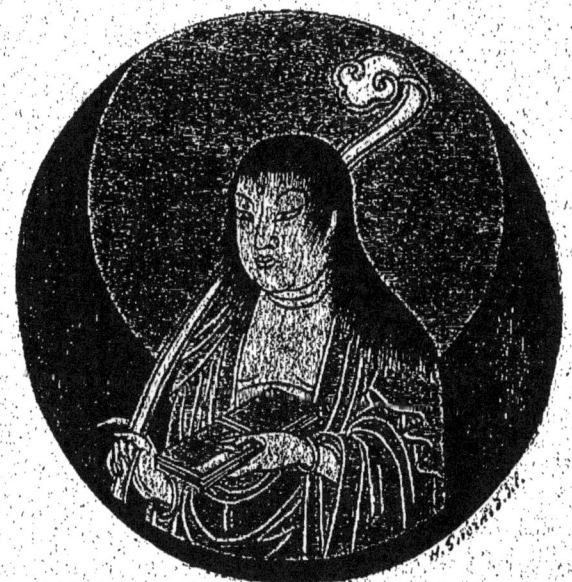

BOÎTE DE LAQUE
DE L'ÉPOQUE DITE DE L'EMPEREUR SHIOUMOUN. — (IX° SIÈCLE.)
(Collection de l'auteur.)

scures traditions, ni même aussi loin que le rapport de
la commission japonaise à l'Exposition universelle
de 1878, qui, entre parenthèses, renferme de grossières
erreurs, il est hors de doute que son histoire ne remonte
à une très haute antiquité et que, dès le VII° siècle de

notre ère, on ne soit parvenu à produire des objets d'un certain mérite, ce qui prouve que l'emploi du vernis était déjà connu depuis longtemps. On conserve précieusement dans le trésor impérial du temple de Todaïji, à Nara, des boîtes en laque, destinées à contenir des livres de prières, qui datent de cette époque. En l'année 880, le philosophe Shiheï publia un livre intitulé *Engishiki,* dans lequel il mentionne incidemment les laques rouges et les laques d'or. Au commencement du xe siècle, un officier du nom de Minamoto-no-Jouin fit paraître l'*Outsoubo Monogatari,* dans lequel il parle avec éloges des laques d'or et des laques connus sous le nom de Nashidji (laques d'un jaune orangé parsemés de paillettes d'or). Il ajoute que ces laques étaient fabriqués par des ouvriers très renommés, sans toutefois nous donner leurs noms, et sans nous faire connaître le centre de fabrication. En 980, une femme, l'auteur célèbre du *Genji Monogatari,* Mourasaki Shikibou, désigne clairement un nouveau genre de laque incrusté de nacre. Des renseignements puisés à bonne source et venus récemment du Japon nous font connaître qu'à l'époque de l'empereur Shioumoun, c'est-à-dire dès le viiie siècle, l'art du laqueur avait atteint un haut degré de perfection. Cette assertion, qui ne laissera pas que d'étonner quelques-uns de nos lecteurs, est confirmée par le témoignage unanime des Japonais et des Européens qui ont pu visiter le trésor de Todaiji, lors de son exhibition publique en 1875. Il n'y a, paraît-il, rien de plus admirable que les pièces de laque de cette époque, boîtes à encens décorées de sujets religieux et objets à l'usage du culte, qui s'y trouvent

LES DAÏQUES 317

conservés et qui ont été entretenus dans un état de fraîcheur irréprochable par les prêtres préposés à leur garde. Jusqu'à la fin du XIX° siècle et même jusqu'au com-

mencement du XX° tiers du Hokkaido pour ainsi dire. L'époque de Kamakou, qui for un moment d'un brillante civilisation, correspond, aux yeux des Japo-

nais, à l'apogée de cette noble industrie. Les produits ressemblent à ceux du règne de Shioumoun, mais ils sont encore plus parfaits. On connaissait déjà l'usage de la poudre de vermillon et des oxydes de fer mêlés aux vernis. L'emploi des reliefs n'était pas encore usité; mais celui des ors aventurinés était pratiqué avec une adresse consommée. Tous les laques antérieurs au xe siècle sont unis; la beauté des dessins consiste dans l'épuration et la délicatesse des contours.

Une seule pièce datant authentiquement du temps de Shioumoun est, à ma connaissance, venue en Europe. C'est une petite boîte ronde, plate, en laque brun, sertie d'une mince bague d'étain et décorée, sur sa face supérieure, d'une figure de la déesse de la littérature Monjiu, nimbée, tenant un livre et un sceptre à la main. Cette figure, qui rappelle d'une façon frappante le style de Kanaoka, est en laque d'or uni pour les chairs, en laque brun pour les cheveux et les contours, et en laque aventuriné de différents tons pour les vêtements, qui sont modelés par des dégradations d'une impondérable ténuité. Le dessin est cerné d'un trait d'une pureté extrême. Le brun chaud du fond n'est que du laque noir bistré par un vieillissement séculaire. Les tons de l'or mat et les tons des ors aventurinés sont tellement fondus et harmonieux qu'aucune autre pièce de laque ne pourrait supporter sans désavantage le voisinage de leur intensité profonde. J'en publie ici un dessin; mais la grossièreté de nos moyens de reproduction ne peut donner qu'une idée très lointaine de la pièce elle-même.

A cette période de grande perfection, qui constitue

le premier âge des laques, succède une complète décadence. Cette belle industrie sombra dans les grandes tourmentes politiques qui marquent l'âge de fer des Taïra et des Minamoto. A l'époque où Yoritomo fondait Kamakoura, les procédés en étaient presque ou-

PETITE BOÎTE AUX ARMOIRIES DES TAÏKO, PAR SHIOUNSHIO.
(Collection de l'auteur.)

bliés. Il fallut reconquérir à nouveau et pas à pas le terrain perdu. Le grand Shiogoun aida de toutes ses forces à cette renaissance. Sa femme Massago avait la passion des objets en laque. Deux ou trois pièces venues en Europe nous permettent de nous rendre compte de l'état d'infériorité où était tombé l'art du laqueur à la fin du xi° siècle. On copie d'abord avec gaucherie les pièces de Shioumoun; les motifs sont encore em-

pruntés à l'art bouddhique; puis l'individualisme des artistes s'affirme, les premiers essais de laques en reliefs apparaissent, on ébauche de timides incrustations; enfin un art d'un caractère robuste, d'une exécution un peu sauvage, se forme sous le nom d'école de Kamakoura. Des pièces véritablement admirables furent exécutées au commencement du XIIIe siècle, pour la reine Massago. Je reproduis ici une boîte de miroir qui provient, affirme-t-on, de son trésor.

Tandis que l'évolution se poursuit à Kamakoura pendant le cours des XIVe et XVe siècles, une renaissance de même nature se produit à Kioto. Les Ashikaga impriment à l'industrie des laques un important essor. Sous Yoshimasa, elle brillait de nouveau du plus vif éclat. Les laques du temps de Yoshimasa sont d'une beauté incomparable. Si la finesse et l'élégance de la grande époque impériale n'ont pas été entièrement retrouvées, du moins les produits de la seconde moitié du XVe siècle se distinguent-ils par la sévérité du style, la force et l'originalité de l'exécution. Les pavages et mosaïquages d'or et d'argent en pépites épaisses, les incrustations de métal plein, introduisent dans la fabrication des ressources d'une grande variété. Les laques d'argent et les laques de vermillon enrichissent la gamme des couleurs. Les laques en relief ont réalisé d'immenses progrès et touchent à leur plein.

Les Japonais estiment, entre tous, les laques de Yoshimasa. Il est certain qu'à aucune époque le travail n'a été plus consciencieux. Les beaux laques de cette période sont d'une solidité à toute épreuve. On les reconnaît non seulement au caractère du décor, qui est

presque toujours emprunté à l'école de Kano, mais aussi aux procédés eux-mêmes. Les mosaïquages d'or,

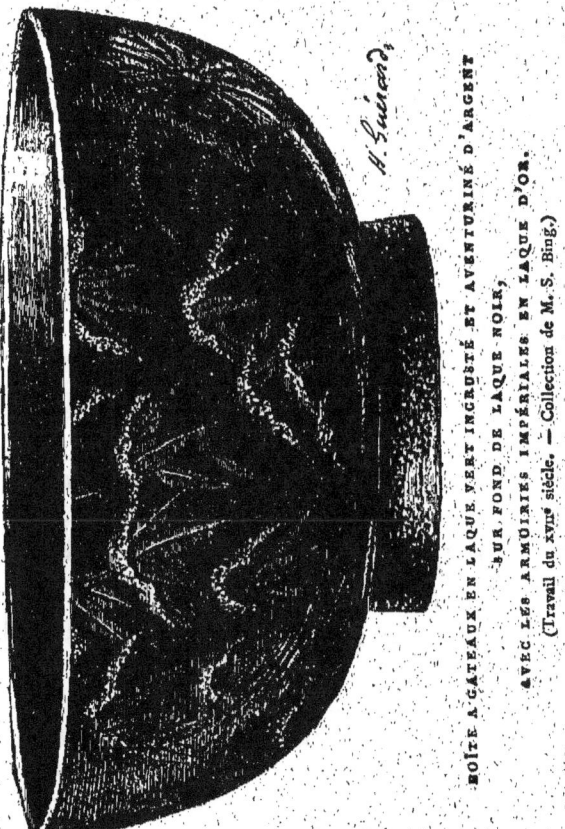

BOÎTE A GATEAUX EN LAQUE VERT INCRUSTÉ ET AVENTURINÉ D'ARGENT SUR FOND DE LAQUE NOIR, AVEC LES ARMOIRIES IMPÉRIALES EN LAQUE D'OR. (Travail du XVII^e siècle. — Collection de M. S. Bing.)

très employés dans les fonds, sont encore rugueux ; le polissage à la pierre n'en a pas aplani complètement les aspérités ; les grains d'or enchâssés dans le vernis

en dépassent la surface, il faut noter ce point, qui est important pour la détermination de l'âge d'un laque. Cette partie du travail des laques est la plus difficile et la plus longue de toutes, chaque grain devant être poli séparément avant d'être fixé dans le vernis, à l'aide d'une pince microscopique. Au milieu du xvii^e siècle, le pavage des laques avec des paillettes d'or avait atteint son plus haut degré de perfection; les surfaces sont parfaitement lisses au toucher. Au xviii^e siècle, ce procédé, aussi magnifique que dispendieux, était à peu près abandonné.

Cinq ou six belles pièces du temps de Yoshimasa se trouvent précieusement conservées dans les collections pari-

INRO EN LAQUE D'ARGENT, PAR RITSOUÔ (7:7)
(Collection de M. Ph. Burty.)

DANSEUR DE NÔ, EN TERRE CUITE PEINTE ET LAQUÉE,
PAR RITSOUÔ. — (Collection de l'auteur.)

siennes. L'une des plus remarquables est une boîte ronde en laque d'or vert à mosaïque d'or et d'argent, figurant, à l'extérieur, le décor traditionnel des miroirs métalliques. A l'intérieur du couvercle, qui représente la glace du miroir, on voit une figure de musicien aveugle jouant de la biva, en costume de cour. Cette figure, en laque frotté et dégradé de différents tons, se détache sur un fond de laque d'argent doucement vermeillé et imite d'une manière admirable une image vue en reflet sur la surface du miroir.

Aucun nom d'artiste laqueur antérieur au XVI° siècle ne nous est parvenu; on ne signale aucune pièce portant une signature.

Le nom illustre de Kôëtsou jette son éclat sur la fin du XVI° siècle. J'ai parlé de lui au chapitre de la Peinture. Mais c'est surtout comme laqueur qu'il s'est rendu célèbre. Son influence a eu une action décisive sur le développement de cette industrie. La plupart des excellents laqueurs du XVII° siècle sortent de son atelier ou de son école. Il a élargi le style de ses prédécesseurs et l'a élevé au niveau du plus grand art. Le premier, il a exécuté des compositions qui sont de véritables peintures. Ses sujets en haut relief sont d'une ampleur de dessin et d'une netteté d'exécution qui, on peut le dire, n'ont jamais été surpassées. J'ai à peine besoin de remarquer que ses œuvres sont de la plus insigne rareté. La collection de M^me Louis Cahen renferme une boîte ronde, décorée sur le dessus de deux personnages à cheval, en laque de relief de différents tons. Cette ma-

gnifique pièce porte, suivant l'opinion des connaisseurs japonais, tous les signes de la manière de Kôëtsou. Elle se rapproche, en effet, beaucoup d'un encrier qui porte la signature et le cachet du maître. Ce chef-

PETITE BOÎTE EN LAQUE ROUGE
DÉCORÉE DE POISSONS EN LAQUE D'OR,
PAR KOMA KOUANSAÏ.
(Collection de l'auteur.)

d'œuvre, en laque noir miroir, appartient à un autre amateur parisien; il est décoré d'un Lakan et de deux enfants endormis près d'un tigre, en laque d'or de haut relief. Kôëtsou a exprimé d'une manière admirable le calme du sommeil au milieu de la nuit. Le travail, regardé à la loupe, est d'une précision et d'une souplesse merveilleuses.

A partir de Yéyas, le goût des objets en laque se répand dans tout le Japon et s'applique à tous les usages de la vie. On laque les colonnes, les portes et les autels des temples bouddhiques, les intérieurs des palais, les ponts, les chaises à porteurs (norimons), les voitures de cérémonie, les étagères, les cabinets, les coffres de voyage, les porte-sabres, les porte-bouquets, les selles et les étriers, les tabourets, les plateaux, les boîtes à lettres, les boîtes à gâteaux, les peignes, etc.

Shiounshio, appelé de Kioto par le Shiogoun, fonde l'école de Yédo, qui se distingue dès le début par une manière plus large de comprendre le décor et par une grande liberté de méthodes. L'atelier de cet éminent artiste existait encore au milieu du XVIII^e siècle.

SHIOUNSHIO.

Le troisième Shiogoun Yémitsou a porté à son plus haut point de développement l'industrie des laques. Sous son impulsion féconde les ateliers de Yédo rivalisaient d'ardeur avec ceux de Kioto. Les laques dits de l'époque du Sandaï Shiogoun ont conservé la faveur des délicats. Ils atteignent, et à juste titre, les prix les plus élevés. L'exécution en est d'une qualité irréprochable et peut, jusqu'à un certain point, se comparer à celle des chefs-d'œuvre du temps de Yoshimasa. Ils ont l'élégance suprême qui caractérise cette époque raffinée.

On cite à ce moment le nom de Shimidzou Youhô. Un peu plus tard Kôhi, de Kioto, puis Yoseï, de Nagasaki, se sont distingués par l'originalité de leurs œuvres. Le premier ne travaillait guère que pour l'empereur. Il est célèbre pour ses laques noirs décorés des

plus fines et des plus chatoyantes compositions en in-

INRÔ EN LAQUE D'OR INCRUSTÉ DE NACRE, PAR MANZAN
(Collection de M. S. Bing.)

crustations de nacre. Yosei a importé au Japon le laque rouge sculpté, dit laque de Pékin, dont il a perfectionné

la fabrication au point d'en être considéré comme l'inventeur. Ses beaux rouges francs, son travail gras, n'ont aucun rapport avec les affreux produits de la Chine.

L'époque de Genrokou (fin du xviie siècle et commencement du xviiie) est illustrée par deux maîtres qui comptent parmi les plus originaux et les plus éminents du Japon : j'ai nommé Kôrin et Ritsouô. L'un et l'autre ont employé et associé des méthodes si personnelles qu'on peut dire qu'ils ont révolutionné l'art des laques.

YOSEÏ.

Kôrin a transporté dans le décor et l'exécution des laques tout son esprit d'initiative, toute l'indépendance de sa fantaisie. Il a fait craquer le vieux moule dans lequel végétaient les ateliers de Kioto soumis à l'influence presque exclusive de l'école de Tosa. L'action de Kôrin sur les arts décoratifs a été toute-puissante. Par son frère Kenzan, qui était son sectateur convaincu, il affranchit les écoles céramiques de Kioto de tout asservissement aux formules chinoises et acheva l'œuvre d'émancipation inaugurée par Ninseï ; par ses œuvres de laque, où il se révéla praticien de premier ordre, il

KÔRIN

força l'admiration de ceux de ses concitoyens qui étaient rebelles aux étrangetés de sa peinture. On dit encore aujourd'hui « l'or de Kôrin », tant le ton de ses laques d'or était particulier. C'est un ton sourd, puissant, égal, un peu mat, d'une chaleur concentrée et pleine de vibrations. Ses œuvres semblent taillées dans un bloc

d'or. Le vernis coule de son pinceau comme une matière fluide et grasse. Son décor est traité par grandes masses, avec des partis pris sommaires d'une audace extraordinaire. Il tire des incrustations de nacre, d'argent, de plomb et d'étain des effets saisissants. Avec l'étain et le plomb employés comme note grise, en surfaces minces ou en reliefs épais, il obtient des fuites de plans, des profondeurs dont il avait, il est vrai, trouvé des exemples chez les artistes anciens, mais que lui seul a amenés à cette perfection.

Parmi les rares pièces authentiques qui sont venues à Paris, je citerai particulièrement un encrier en laque d'or entièrement décoré de fleurs de kikou en burgau et en laque de plomb et d'argent. Cette belle pièce est signée, en laque d'or de relief et en pleine pâte, d'un paraphe dont nous donnons ici le fac-similé. « Il y a là, dit M. Paul Mantz [1], un travail de composition qui révèle un décorateur de haut vol, une sûreté de main-d'œuvre, une perfection dans la technique à rendre jaloux les joailliers les plus adroits. Quand la lumière joue sur cette pièce aux irisations changeantes, elle donne au regard une fête sans égale. »

SIGNATURE DE KÔRIN.

Ritsouô, de Yédo [2], est moins un laqueur qu'un in-

1. *Gazette des Beaux-Arts*, 1ᵉʳ mai 1883.
2. Il n'est pas né à Yédo, mais il y a habité la plus grande partie de sa vie, dans le quartier du Hondjo.

crustateur, non pas qu'il ne se soit montré à l'occasion laqueur très habile, — comme nous le prouve la curieuse et rare boîte de pharmacie, d'un travail si parfait, entièrement en laque d'argent, qui appartient à M. Burty et qui a l'inappréciable avantage d'être signée du nom de l'artiste, et datée du nengo *Kiôhô II* (1726), — mais parce que ce sont ses incrustations sur laque et ses grandes pièces décoratives qui l'ont rendu célèbre parmi les amateurs des deux mondes et qui ont jeté un lustre tout particulier sur la capitale des Shîogouns. Le moindre japonisant connaît les travaux de Ritsouô. Ils ont un caractère tellement tranché, si complètement japonais; les procédés d'exécution sont si originaux, l'invention est si personnelle et si franche, qu'il ne faut pas être grand clerc en matière d'art pour en être frappé. Il a fait des panneaux d'applique, des boîtes à gâteaux, des cabinets, des nécessaires à l'usage des femmes, des cantines, des plateaux, des étagères, des boîtes de pharmacie; son ingéniosité s'est exercée sur les formes les plus diverses, son goût a relevé les objets destinés aux usages les plus vulgaires. Ritsouô est un indépendant; il n'est d'aucune école, il n'appartient à aucun genre. Entre tous les modes d'incrustations, ce sont les incrustations de céramique sur laque qu'il a traitées de préférence. Dans ce genre de travaux il a créé des merveilles dont aucun artiste n'a donné l'équivalent ni avant ni après lui. Ritsouô ne se répète jamais. Chaque objet sorti de ses mains est une œuvre complète, marquée au coin d'une recherche spéciale,

笠翁

KITSOUÔ.

toujours intéressante. Son style a quelque chose d'étrange, d'imprévu et de sévère. Ses procédés forcent l'admiration par la difficulté vaincue, et son coloris enchante le regard par l'austérité et la vigueur des gammes employées.

Les collections de Paris et d'Amérique possèdent un assez grand nombre de pièces de Ritsouô d'une grande beauté. Nous donnons ici la reproduction d'une des plus remarquables : un danseur de Nô, en terre cuite peinte et laquée, d'un dessin vivant, d'un mouvement original.

Le meilleur élève de Ritsouô et son émule dans le travail des laques incrustés a été Hanzan. Il a fait d'admirables boîtes de pharmacie en laque d'or mat enrichies d'incrustations. Ritsouô lui accorda le droit de se servir, après lui, de son cachet. On reconnaît les pièces de Hanzan à leur délicatesse un peu plus maigre, à leur élégance plus recherchée et aussi à leur style plus moderne.

L'école des Koma, de Yédo, fondée par Koma Kiouhakou, jouit aussi d'une grande renommée à la fin du xviie siècle et au commencement du xviiie. Les œuvres de Koma Kouansaï, maître de premier ordre, sont KOUANSAÏ. parmi les plus exquises qu'ait produites l'art des laques. La perfection de ses aventurinés est célèbre; ils sont d'une pureté et d'une égalité sans rivales. Il excellait dans les laques frottés et de demi-relief sur fond de vermillon. Son atelier, comme celui de Shiounshio, a produit des élèves qui ont brillé pendant tout le cours du xviiie siècle.

L'atelier des Kadjikava, de Yédo, dont l'origine remonte également à la fin du xvii^e siècle (un Kadjikava fut appelé à la cour des Tokougava par le quatrième Shiogoun, et attaché à sa personne), égala en réputation celui des Koma. Les Kadjikava se sont rendus

KADJIKAVA. KOMA. KIYOKAVA.

célèbres par leur *inrôs*[1]. Tout ce qui sortait de cet excellent atelier était d'une exécution irréprochable. Les intérieurs aventurinés des inrôs de Kadjikava, à grosses paillettes riches et vibrantes comme du sucre d'orge concassé, étaient très appréciés des connaisseurs. L'atelier de la famille Kiyokava et surtout celui des Shiômi avaient acquis une égale réputation.

Les noms de laqueurs connus deviennent de plus en plus nombreux à mesure qu'on approche de la fin du xviii^e siècle. Hôdzoui, Joka (ou Jokasaï, la particule *saï* devant être traduite par « maison de »), Masatsougou, Kouanshio, Toshihidé, Tôyô, ont été des maîtres

[1]. Les inrôs sont ces petites boîtes de ceinture, à un ou plusieurs compartiments s'emboîtant, que nous appelons boîtes de pharmacie, et qui, en réalité, sont surtout des boîtes à parfums. Il y a peu de séries d'objets où les Japonais aient répandu avec plus de profusion les trésors de leur invention décorative.

laqueurs très distingués. Ils nous amènent à Yoyoùsaï, qui ouvre avec éclat le xix° siècle et à Zeïshin, qui a été le dernier des laqueurs originaux.

Les laques avaient suivi l'évolution commune à toutes les formes de l'art. Ils sont allés du simple et du robuste au délicat et au compliqué, en passant par la perfection classique du xvii° siècle. Des mâles concep-

TÔYÔ. KOUANSHIO. TOSHIHIDÉ. YOYOUSAÏ. ZEÏSHIN.

tions du temps de Yoshimasa, le goût est peu à peu descendu aux mièvreries féminines, aux raffinements quintessenciés de la fin du xviii° siècle; adorables, j'en conviens, mais aussi différents de niveau que peuvent l'être chez nous un reliquaire du temps de saint Louis d'une pendule du temps de Louis XVI. Du reste, chaque époque a du bon et chaque chose à sa raison d'être. J'admire autant que personne les ravissants et fragiles chefs-d'œuvre qui sont sortis de la main de fée des artistes japonais du xviii° siècle. La préférence que j'ai manifestée, d'accord avec les Japonais, pour les travaux plus anciens n'a point eu pour but de diminuer leurs mérites.

LES TISSUS

LES ÉTOFFES. — LES TAPISSERIES. LES BRODERIES.

Le tissage des soies est depuis bien longtemps une des gloires de l'industrie japonaise. On conçoit le rôle qu'ont joué les étoffes de soie chez un peuple qui a toujours eu la passion des vêtements somptueux et dans un pays où la matière première est abondante et de qualité supérieure. Dès le XVIe siècle, la renommée des soieries japonaises était venue jusqu'en Europe. Des robes de cour étaient au nombre des présents apportés par la grande ambassade de 1584. A cette époque, le Japon n'avait plus rien à apprendre dans l'art du tissage; il était en pleine possession des moyens techniques.

Il n'est pas douteux que les procédés de fabrication n'aient été importés de la Chine ; c'est peut-être dans cette branche de métier que l'influence primordiale des Célestes est le plus incontestable. A l'ancienne cour, pendant la période qui précède l'avènement de Yoritomo, il était même de mode de porter des étoffes chinoises.

De tout temps la ville de Kioto a été le centre de cette industrie, que les auteurs japonais s'accordent à regarder comme étant déjà très florissante au XIIIe siècle. Les amateurs conservent avec un soin religieux les moindres fragments appartenant à ces époques reculées. Toutes les étoffes anciennes sont des plus rares et des plus recherchées au Japon. On les garde comme un témoignage d'autant plus précieux du génie artistique de la nation que leur nature même les a exposées à des chances plus nombreuses de destruction. La collection la plus célèbre et la plus précieuse du Japon est celle des princes de Kaga. Elle a été en grande partie formée par le premier prince de Kaga, Maéda Toshiyé. Le trésor de cette puissante famille est, du reste, la plus riche collection privée qui existe encore aujourd'hui. Les étoffes furent exposées, il y a quelques années, au moment de l'inauguration du monument élevé à la mémoire de Toshiyé.

Le luxe de l'aristocratie était extrême, et le luxe par excellence était celui des robes de soie. Pendant la féodalité, les plus belles étaient celles des hommes. Soit unies, soit ornées de dessins, elles affectaient des formes magnifiques, à longs plis un peu raides, à cassures épaisses. Les ceintures rivalisaient de splendeur avec

elles. A partir du xvii⁰ siècle, les robes des femmes deviennent les plus riches et les plus ornées.

Des règlements sévères fixaient la coupe des vêtements de toutes les classes et de tous les rangs. Jusqu'à la révolution, les lois d'une étiquette rigide ont déterminé à la cour impériale ou shiogounale et dans les cours princières la forme et même la couleur du costume. Tout était prévu jusque dans les plus minutieux détails. Un Japonais instruit reconnaît facilement l'âge et la provenance d'une ancienne robe de cérémonie au seul examen de son décor et de ses couleurs.

Je possède une robe de soie brochée et damassée, rouge et blanche, semée des armoiries de chrysanthème, qui provient, ainsi que l'indique le mi-parti des deux tons, de la cour des Hôjô et date du milieu du xiv⁰ siècle. Cette pièce d'un goût simple et sévère témoigne du haut degré de perfection auquel était déjà parvenu le tissage des soies.

Les dessins, brochés en or ou en couleurs dans la trame, affectent d'abord un caractère régulier et géométrique ; ce sont des signes héraldiques, des grecques, des rosaces, des palmettes, des entrelacs, presque toujours de petite dimension. Au xv⁰ siècle, le style s'élargit. L'influence venue de la Perse apparaît dans les étoffes plus encore que dans toute autre branche de l'art, les arabesques et les rinceaux à base florale apportent leurs motifs élégants. Au xvi⁰ siècle, les dessins prennent plus d'ampleur et deviennent purement japonais. Je possède aussi une grande robe de Shiogoun, décorée des armoiries de Kiri sur fond bleu ciel et rose, lamé d'or, qui montre bien les goûts luxueux de cette époque ; les

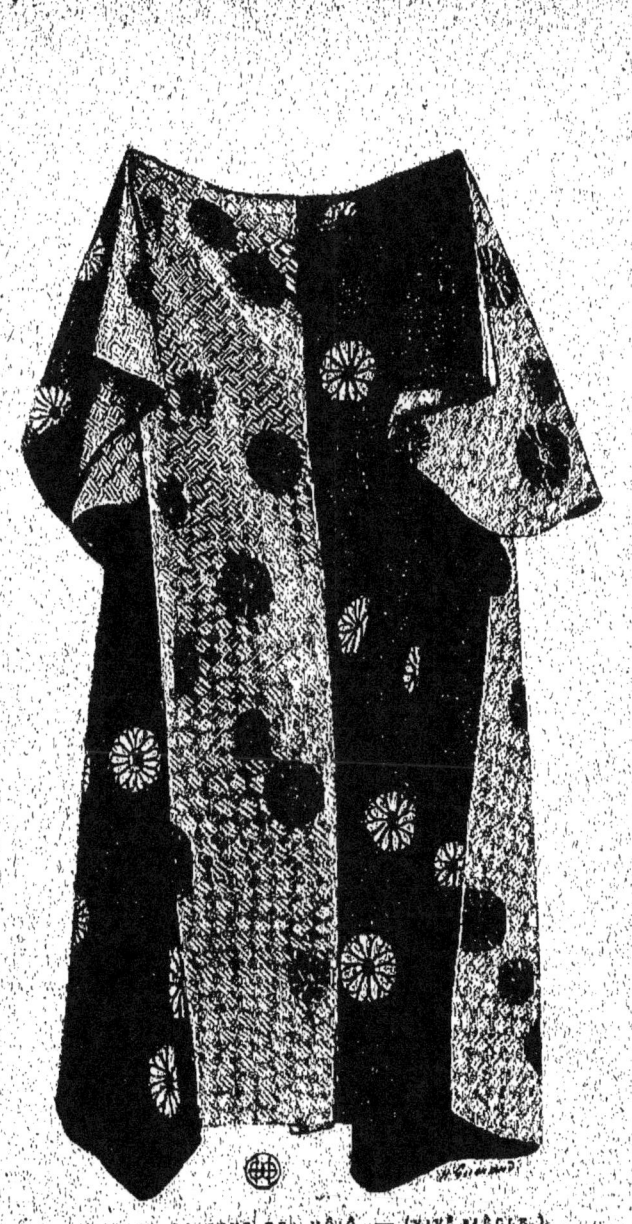

ROBE DE LA COUR DES HÔJÔ. — (XIVᵉ SIÈCLE.)
(Collection de l'auteur.)

motifs sont brochés après coup. Une robe de femme de la cour de Kioto est en gros grain broché de pivoines roses et violettes et de papillons. Le décor, dans le goût de Tosa, est d'une harmonie charmante.

Mais c'est au xvii^e siècle, à la cour de Yédo, que le costume atteint son apogée de faste et de noblesse. Les procédés du tissage ont réalisé tous leurs progrès. L'époque de Yémitsou est, à mes yeux, le plus beau moment de l'industrie des soies.

Le xviii^e siècle a semé ses grâces sur le décor des étoffes. Le raffinement des dessins devient extrême; les crêpes, les soies légères sont préférées aux soies épaisses. L'intervention des peintres de l'école vulgaire transforme le décor des tissus. Nous avons vu Moronobou, puis Soukénobou et Goshin fournir des modèles aux ateliers de Kioto; plus tard, Toyokouni et Hokousaï lui-même seront les inspirateurs de la mode à Yédo. Kano Yousen a également beaucoup travaillé pour le décor des robes. La fantaisie, la richesse, l'élégance, surtout dans le costume des femmes, sont portées à un point inouï. Il suffit de feuilleter les grands livres d'image de l'école de Katsoukava, qui sont comme le répertoire du costume de cette époque, pour voir jusqu'où en était arrivé, à la fin du xviii^e siècle, le goût effréné des femmes pour les étoffes de luxe.

Les robes de théâtre, d'une exécution habituellement plus grossière, sont le reflet de cette exubérance d'invention. On y voit de véritables tableaux : des paysages, des rivières, des animaux de toute sorte, des poissons, des crustacés, des araignées gigantesques, des canards voguant au fil de l'eau, des nuées de libellules,

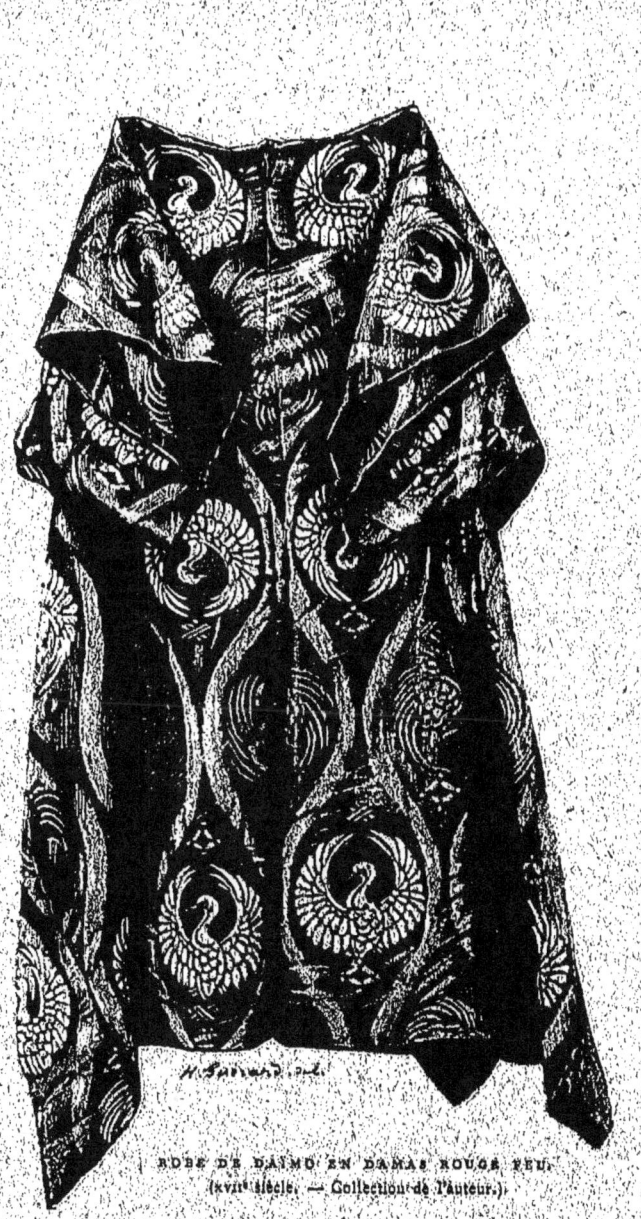

ROBE DE DAIMIO EN DAMAS ROUGE FEU.
(XVIIe siècle. — Collection de l'auteur.)

des vols de grues, des couchers de soleil, des effets de neige et de pluie, toute la flore du Japon ; les estompages et les dégradations du clair-obscur y luttent avec les éclats tapageurs de la lumière ; les tons les plus rares, les plus imprévus, les nuances les plus invraisemblables, les harmonies les plus capiteuses jouent sur la palette du brodeur comme sur celle d'un aquarelliste. C'est un feu d'artifice éblouissant.

Dans toutes ces étoffes, depuis les austères brocarts de cour du moyen âge jusqu'aux brochages à bon marché dessinés par Kounisada pour les élégantes du Yoshivara, c'est la couleur qui est l'élément principal. On ne saurait assez admirer avec quel heureux instinct les Japonais ont compris le rôle du vêtement, son décor, son dessin, sa forme, dans l'air, dans la lumière, dans le cadre de la vie. Ici, plus qu'ailleurs encore, ils sont les premiers coloristes du monde.

Une branche importante du tissage des soies a été la tapisserie. Ainsi que me le faisait remarquer M. Alfred Darcel, il ne s'agit pas d'un tissu présentant plus ou moins d'analogie avec nos tapisseries européennes, mais bien d'un véritable point de Gobelins, d'une exécution très soignée. Les procédés en ont-ils été importés par les Portugais, ou par les Hollandais ? Je n'ai pu avoir de renseignements précis à cet égard. Les Japonais prétendent que l'origine de ces tapisseries était chinoise. Tout ce que je sais, c'est qu'on en fabriquait déjà à Kioto à la fin du XVIe siècle. Taïko-Sama fit exécuter pour Maéda Toshiyé un grand panneau de tapisserie que le prince de Kaga possède encore aujourd'hui. M. le comte de Monbei m'a affirmé avoir vu au

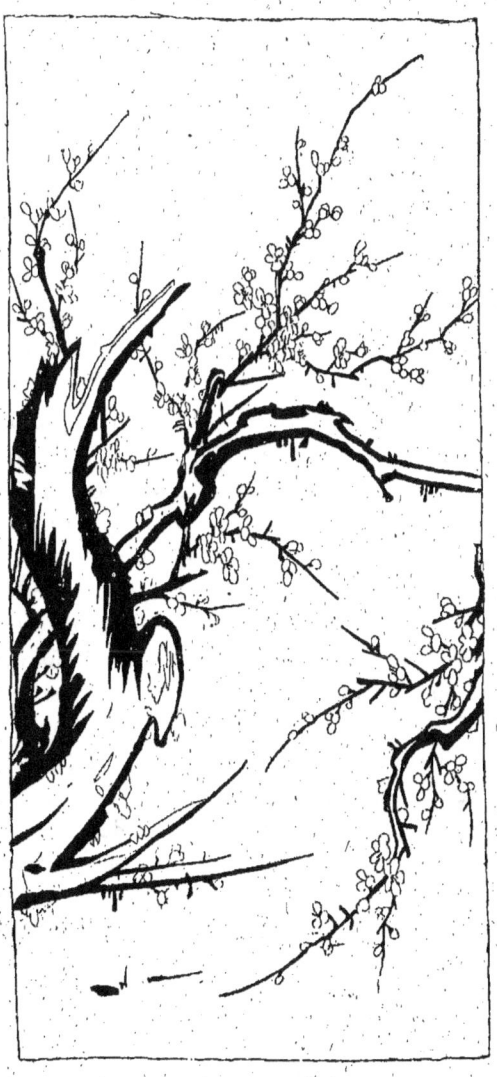

PANNEAU EN TAPISSERIE A FOND D'OR. — (XVIIe SIÈCLE.)
(Collection de l'auteur.)

Japon, soit dans les temples, soit entre les mains de quelques particuliers, des tapisseries européennes du xviie siècle.

La production des ateliers de Kioto a, du reste, été fort restreinte; les spécimens de cette industrie sont des plus rares et à peine connus en Europe. Dans ceux que j'ai vus, le décor est purement japonais, sans aucune trace d'influence étrangère. Ces diverses pièces se distinguent par un coloris doux et fondu d'une délicatesse charmante.

Mais c'est par les travaux de broderie que les artistes de Kioto ont mérité leur renommée sans rivale. Tout le monde connaît aujourd'hui les *foukousas*[1] japonais, ces tableaux de soie adorables, chatoyants, où la perfection de l'exécution tient du miracle, où le goût suprême du décor est rehaussé par les plus merveilleuses ressources du coloris. Il est presque superflu d'en faire l'éloge. Parmi toutes les manifestations de l'art japonais, les broderies sont les plus populaires en Europe. Du moment où ces fragiles trésors ont apparu chez les marchands spéciaux, ils ont été l'objet d'un engouement presque excessif. Les vrais amateurs les ont encadrés avec le même soin que des peintures de prix; beaucoup de ces broderies ont malheureusement servi à confectionner des coussins et des écrans et ont été ainsi vouées à une destruction certaine. Aujour-

1. Le *foukousa* est un carré d'étoffe, plus ou moins riche suivant le rang et la fortune des personnes, qui sert à envelopper le présent que l'on veut faire agréer, la missive que l'on adresse dans une petite boîte de laque. Bien entendu, le foukousa est retourné à l'envoyeur. C'est l'accusé de réception.

d'hui il ne vient plus que des produits modernes dont

COUCHER DE SOLEIL DERRIÈRE UNE FORÊT DE PINS.
(Foukousa de la collection de l'auteur.)

la richesse ne compense pas la médiocrité décorative.
Les foukousas étaient, avec les robes, le fond même

du trousseau des femmes de l'aristocratie japonaise. On en brodait déjà de fort remarquables au xvii⁰ siècle. Je citerai une grue volant au-dessus de la mer, sur fond rouge, comme un exemple précieux de ces anciens travaux. Le dessin est de Youhô et rappelle le style de Tanyu. On y voit un premier emploi de ces éclaboussures de poudre d'or, que les artistes modernes ont cherché tant bien que mal à imiter. Un autre de même époque est plus remarquable encore; il représente une forêt de branches de pin en or se détachant sur le disque du soleil, réservé sur un fond rouge feu couvert de nuages d'or. Il serait difficile d'imaginer un motif d'un effet plus poétiquement étrange et plus grandiose, un plus beau ton d'or. Le génie des décorateurs japonais apparaît là dans toute sa splendeur.

Les plus parfaits foukousas appartiennent à la seconde moitié du xviii⁰ siècle.

Je n'ai pas à décrire l'exécution de ces travaux de soie. Il faut les voir, les tenir à la main pour apprécier tout ce qu'ils ont de surprenant. Les fleurs, les oiseaux, les poissons y sont brodés au naturel avec une illusion de vérité extraordinaire. Les reflets et les jeux de la lumière sur le plumage, le scintillement des écailles dans l'onde, la fraîcheur mouillée des plantes sont rendus comme au pinceau. La qualité supérieure, unique, de ces tableaux de soie, c'est d'être une chose tissée, exécutée point par point, avec toute la minutie de la broderie au métier, et de conserver l'aspect libre de l'esquisse peinte, tenant en même temps d'une manière intime au grand art du dessin, luttant avec lui et le surpassant dans le rendu des effets pittoresques.

LES TISSUS.

Le foukousa japonais, mis sous verre et encadré, est le plus somptueux ornement que puisse faire

CARPES DANS LES FLOTS.
(Foukousa de la collection de M^{me} de Nittis.)

entrer dans son intérieur le raffinement d'un délicat. Les fonds jouent un rôle capital dans le charme de ces broderies. Les Japonais y ont essayé les nuances

les plus rares. Il faudrait créer un vocabulaire spécial pour les désigner. Les termes de rose turc, de vert poireau et de vert bouteille, de jaune citron, maïs ou feuille morte, de bleu céleste, de blanc crème, de gris d'argent, de rouge feu, de violet aubergine, y ajoutât-on tous les néologismes de nos couturières en vogue, seraient insuffisants. Il y a des tons qui n'appartiennent qu'aux foukousas et que notre teinturerie européenne n'a jamais connus.

Avant d'être brodée, la composition du dessin était tracée au pinceau sur la soie même, et les rares signatures que l'on rencontre sont celles des artistes peintres. Cette coutume explique que certains foukousas soient l'œuvre de maîtres célèbres.

Les collections de Paris renferment les plus beaux foukousas du monde. On cite, parmi les pièces monumentales, la grande carpe remontant le fil de l'eau, sur fond brun, appartenant à M. Alph. Hirsch.

Les foukousas du XIXe siècle se font surtout admirer par le fini de l'exécution. Les fameux pigeons de M. de Goncourt, qui appartiennent à cette époque, sont le dernier mot du trompe-l'œil pictural.

ARMOIRIES DE KAGA.

LA CÉRAMIQUE

I

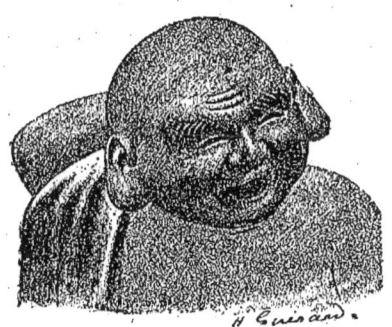

Entre tous les arts du Japon l'art céramique est resté, jusqu'en ces derniers temps, le moins connu des Européens, celui au sujet duquel avaient cours les idées les plus erronées. Ce n'est pas à dire qu'on ne s'en fût déjà beaucoup occupé. Bien avant les premiers et timides essais d'Albert Jacquemart, on avait longuement disserté sur son histoire et sur sa fabrication. Dès le xviiie siècle, les collectionneurs de porcelaines chinoises recueillaient avec empressement ce qu'en langage de marchand on appelait les « vieilles qualités du Japon ».

Mais, ayant pris à l'origine une fausse piste, il semblait que la critique dût s'embrouiller indéfiniment dans ses propres erreurs. Il a fallu l'ouverture du Japon après la révolution de 1868, les contacts provoqués par les grandes expositions de Paris, de Vienne et de Philadelphie, la persévérance de deux ou trois collectionneurs, pour jeter quelques lueurs sur la réalité des faits de l'histoire céramique.

On ne saurait assez rendre hommage à l'esprit d'initiative et de recherche indépendante qu'ont apporté à l'étude de ces questions MM. Franks, en Angleterre, Morse, en Amérique, et surtout MM. Bing et Hayashi, en France. C'est à l'honorable administrateur du British Museum, M. Franks, que le Kensington doit son intéressante collection de poteries japonaises et l'excellent catalogue qui l'accompagne. M. Morse, professeur à l'Université de Boston, envoyé en mission officielle au Japon, s'est livré sur place à une étude approfondie de l'histoire des centres céramiques et a formé une collection scientifique de plusieurs milliers de pièces.

Mais c'est à M. Bing, le grand importateur parisien d'objets japonais, en même temps érudit et collectionneur des plus distingués, c'est à la rigueur de ses méthodes, à la patience de ses investigations commencées à Paris dès 1878, poursuivies au Japon même et continuées sans relâche par la formation d'une des collections les plus belles et les plus curieuses qui se puissent voir, que nous devons le premier et véritable éclaircissement de la question. Aujourd'hui, grâce à lui, on peut dire que l'histoire de la céramique japonaise est faite, le canevas en est solidement tracé ; on pourra cer-

tainement en fouiller les détails, on n'en modifiera point les lignes essentielles.

L'étude des questions qui touchent à l'histoire et à la classification des produits céramiques du Japon demanderait des développements que ne comportent

POTERIE ARCHAÏQUE. — (Collection de M. S. Bing.)

ni la nature ni l'étendue de ce volume. Je me contenterai d'une esquisse rapide de la question et je renverrai ceux que la matière intéresse plus spécialement à la belle et très complète étude de M. Bing, que j'ai publiée intégralement dans mon grand ouvrage [1].

Comme je le disais ailleurs, les poteries japonaises

1. *L'Art japonais,* par M. Louis Gonse. Paris, Quantin, 2 vol. gr. in-4°.

occupent, dans la famille de l'art céramique, une des premières places, sinon la première. Je dis à dessein les *poteries*, car c'est principalement par le travail des terres argileuses, où les jeux d'émaux produisent des effets plus vifs, plus somptueux, plus inattendus, que les artistes du Nippon ont affirmé leur supériorité. Il convient de remarquer en thèse générale que la porcelaine dure occupe au Japon un rang secondaire par rapport à celui des terres tendres, des faïences et des poteries. Les produits kaoliniques des Japonais, si parfaits qu'ils se montrent parfois comme réussite de cuisson, ne sont en réalité qu'une imitation plus ou moins adroite des admirables porcelaines de la Chine. Les Chinois sont les *porcelainiers* par excellence, les maîtres incontestés du kaolin. Les Japonais sont des *potiers* sans rivaux. Chez ceux-là l'intérêt du décor le cède souvent à la beauté des matières, à l'excellence de l'exécution; chez ceux-ci, au contraire, il reste toujours le but dominant. La conception pittoresque, le parti à tirer de la splendeur, de la transparence, de la vivacité des couvertes émaillées : telles sont les préoccupations du potier japonais. Un instinct merveilleux des lois décoratives a fait comprendre aux Japonais que la poterie, avec ses formes, ses ressources, ses moyens infinis, offrait un champ incomparable à l'expansion de leur fantaisie.

La méconnaissance de ce caractère fondamental de la céramique du Nippon a été une des entraves les plus sérieuses pour les Européens à l'étude de son histoire. En aucune autre question la somme des préjugés à déraciner n'était plus grande; *à priori*, il fallait presque

sur tous les points prendre le contre-pied des opinions courantes. Ces porcelaines japonaises qui avaient fait les délices de nos pères, ces plats, ces potiches des fabriques d'Imari et d'Arita, à décor bleu ou à décor bleu, rouge et or, toutes ces pièces dénommées vieux

BOÎTE EN PORCELAINE BLEU ET BLANC
ATTRIBUÉE A SHONSOUI.
(Collection de M. S. Bing.)

Hizen, dont les Hollandais avaient inondé l'Europe pendant le cours du xvii^e siècle, n'étaient aux yeux des purs Japonais que des produits secondaires destinés au commerce d'exportation. Jusqu'en ces dernières années, la véritable céramique du Japon, celle que j'appellerai volontiers la céramique nationale, était restée absolu-

ment inconnue des Européens. C'est à peine si quelques rares pièces de Kioto, connues des collectionneurs sous le nom de « vieux truité », étaient venues avec des envois de laques. Des centres de l'industrie céramique nous ne connaissions que les moins intéressants, les moins appréciés par les indigènes et les moins empreints de caractère personnel. Il nous suffira de remarquer que les vastes collections de Leyde, de la Haye, de Dresde, où les pièces de Hizen se comptent par milliers, n'offrent pas au visiteur une seule pièce de Koutani, de Kioto, de Satsouma, de Bizen et d'Owari, c'est-à-dire pas une seule pièce qui permette d'entrevoir l'originalité du goût japonais en matière céramique. C'est à n'y pas croire, et cela est pourtant. Un étranger qui ne connaîtrait ni Rouen, ni Nevers, ni Moustiers, ni les pâtes tendres de Sèvres, serait dans la même situation vis-à-vis de la France. Le pire est que ces opinions fausses ont la résistance des préjugés les plus tenaces ; il faudra encore bien des années pour faire comprendre aux amateurs et aux marchands de la vieille école que leurs admirations empiriques n'ont aucune valeur au point de vue japonais.

II

La céramique japonaise se divise donc en deux branches bien distinctes : la porcelaine et la poterie.

Le principal centre de la fabrication porcelainière est la province de Hizen où se trouvent d'importants gisements de kaolin, surtout autour de la montagne de *Karatzou* qui par suite a donné son nom à la céramique

primitive de cette province. Les pièces de Karatsou, remontant au XIII° et au XIV° siècle, que j'ai été à même

STATUETTE DE FOUKOU-ROKOU, EN RAKOU.
(Collection de l'auteur.)

de voir, présentaient un caractère barbare; elles étaient uniformément couvertes d'un émail gris, assez grossier,

épais et toujours craquelé, à la façon des poteries coréennes dont elles ne sont qu'une imitation.

C'est un potier du nom de Gorodayou Shonsoui qui rapporta de Chine vers 1520 les principes de la fabrication de la porcelaine. Le village qui s'éleva autour de son premier four prit le nom d'*Arita*. Tout fait supposer que les pièces sorties de la main de Shonsoui étaient de timides copies de porcelaines chinoises, probablement de petites dimensions et en bleu et blanc. Ses deux élèves Goroshitshi et Gorohatshi étaient déjà plus habiles. Les pièces que j'ai vues et notamment un bol à décor en rinceaux, de style persan, bleus sur fond gris finement craquelé, témoignent des progrès de la fabrication, qui était déjà dans son plein à la fin du xvii° siècle. Kakiyémon avait introduit en 1647 à *Imari* l'art de décorer la porcelaine au moyen de couleurs vitrifiables relevées d'or. Les Hollandais établis à Nagasaki imprimèrent aux nouvelles fabriques une vigoureuse impulsion; l'exportation s'accrut rapidement et créa une source presque inépuisable de richesses pour le prince de Hizen; la ville d'Imari devint le principal centre de la fabrication et l'Europe fut littéralement inondée de ses produits. Les pièces fines d'Imari peuvent rivaliser comme exécution avec les œuvres des céramistes chinois. Mais le décor en est un peu monotone. Ce sont bien des produits de fabrique où, sauf de rares exceptions, l'invention personnelle de l'artiste n'apparaît pas. Le type le plus connu, à décor de chrysanthèmes et de pivoines, en bleu, rouge et or, a été classé par Albert Jacquemart sous la dénomination de « famille chrysanthémo-pœonienne ». C'est là essentiel-

lement un article de commerce exempt de toute espèce d'imprévu. Les fabriques de Delft, en Hollande, se sont appliquées à en imiter les caractères généraux. Un autre type, création particulière de Kakiyémon, est d'un ordre plus délicat. Le blanc crémeux et doux de l'émail y joue le rôle principal. Le décor, au feu de moufle, se compose d'habitude d'un semis de fleurettes, employé avec sobriété, d'oiseaux élégants, de terrains fleuris que fait valoir l'exquise finesse de la couverte. La pâte est du grain le plus fin. C'est de l'étude de ce type que sont sortis les produits de Saxe et de Chantilly. Les pièces de cette sorte ont toujours été recherchées par l'aristocratie japonaise.

Dans le cours du xviiie siècle, la même province donna naissance aux centres porcelainiers d'*Okavadji*, de *Hirato* et de *Mikavadji*. Ces deux derniers se sont particulièrement adonnés à la fabrication des produits en blanc pur sans décor ou en bleu et blanc. Les pièces fines de Hirato sont très estimées. Leurs émaux blancs n'ont cependant jamais pu atteindre à l'incomparable douceur des vieux blancs de Chine. Par contre, les produits de ces fabriques l'emportent sur leurs similaires chinois par le choix, la variété et l'élégance des formes. Les brûle-parfums, en forme d'oiseaux, pigeons, canards mandarins et autres ou de personnages, sont des objets dignes de figurer dans les collections les plus choisies.

Beaucoup d'autres provinces se sont essayées dans les produits kaoliniques; des pièces d'un haut intérêt artistique et d'une grande perfection technique sont sorties des ateliers de Koutani et de Kioto. Mais ce n'est que dans les centres céramiques de Hizen que la production a atteint un complet et continu développement.

III

Il est certain que les origines de la poterie remontent au Japon à la plus haute antiquité. Les auteurs japonais admettent généralement que ce sont les antiques productions coréennes de Shiraki, de Koudara et de Koma qui servirent de premiers modèles aux productions indigènes. Il est, d'autre part, non moins certain que ces poteries primitives du Japon ont conservé pendant de longs siècles un caractère absolument embryonnaire et barbare, se rapprochant un peu des poteries archaïques de la Troade ou du Mexique. Au ve siècle, des fours étaient installés dans diverses provinces; mais ce n'est qu'au viie que nous pouvons saisir des manifestations précises. Un prêtre bouddhiste du nom de Ghioghi, venu de la Corée et célèbre par la fondation du temple de Todaiji, où se trouve conservé encore aujourd'hui le trésor des anciens empereurs de Nara, donna une grande impulsion à l'industrie céramique; il passe pour avoir inventé le tour. Un certain nombre de pièces exécutées sous sa direction existent dans les trésors du temple et peuvent donner une idée des progrès réalisés. On peut voir dans mon ouvrage, l'*Art japonais*[1], la reproduction d'une pièce de Ghioghi appartenant à la magnifique collection de M. Bing.

La connaissance des procédés de l'émaillage ne date au Japon que du ixe siècle. Les premières pièces émaillées dites *Seïdji*, à couverte de vert neutre, rappellent

[1]. T. II, p. 249.

les anciens céladons. C'est à partir de cette époque qu'intervient l'influence directe de la Chine.

Un fait curieux à constater, c'est que le développe-

BOÎTE A POUDRE DE THÉ, PAR KENZAN.
(Collection de l'auteur.)

ment et les progrès de l'industrie céramique au Japon coïncident exactement avec l'introduction de l'usage du thé. La nécessité d'obtenir des vases bien conditionnés pour y conserver la poudre de thé conduisit les potiers

à des recherches décisives. C'est à un potier du village de *Séto*, dans la province d'Owari, du nom de Toshiro que l'on doit les premiers pots à thé appelés *tshiajiré*, ces petits vases aux belles et épaisses couleurs d'émail, à bouchon d'ivoire, que les amateurs japonais conservent précieusement dans des chemises de soie et en double boîte. Toshiro avait fait le voyage de Chine au commencement du xiii° siècle. Ses œuvres, ardemment recherchées des collectionneurs, justifient leur réputation par la finesse déjà remarquable de leur pâte et leurs chaudes et harmonieuses glaçures. Le successeur immédiat de Toshiro fut Tojiro.

En réalité, toute la poterie japonaise est sortie, à l'état d'origine, des premiers ateliers de Séto. De là le terme consacré de *sétomono* (objet de Séto) pour désigner la céramique en général. Les produits de Séto dominent l'industrie céramique jusqu'au commencement du xvii° siècle, moment de l'apparition de Ninseï, artiste de génie qui fut le véritable créateur de la céramique nationale et qui aujourd'hui encore reste le plus grand céramiste qu'ait produit le Japon.

NINSEÏ.

Le nom de Ninseï est d'une importance capitale dans l'histoire de l'art japonais.

Les trois éléments : chinois, coréen et japonais se fondent en lui; et de leur mélange sort un art original armé de toutes pièces, l'art national en un mot. Une logique admirable, un esprit puissamment inventif, un raffinement de goût exquis président aux travaux de Ninseï. Non seulement celui-ci perfectionne et crée les procédés techniques, mais il affranchit peu à peu le

décor des formules chinoises et en constitue les grandes lois ornementales selon le génie japonais. Il institue

PORTE-BOUQUET APPLIQUE, PAR NINSEI.
(Collection de l'auteur.)

pour ainsi dire des formes fondamentales d'objets si parfaitement en rapport avec leur destination qu'elles

sont restées dans l'usage courant. L'œuvre de Ninseï est marquée d'un caractère populaire ; elle déborde d'une fantaisie inépuisable et charmante. Ses recherches ont ouvert à ses successeurs le champ illimité de la polychromie obtenue par les couleurs vitrifiables.

Ninseï était de Kioto. Sa date de naissance, comme je l'ai dit précédemment, n'est pas connue d'une façon précise ; mais on peut la circonscrire dans le dernier quart du xvie siècle ; il a travaillé pendant toute la première moitié du xviie et est mort vers 1660. Avant de s'adonner à la céramique, il s'était déjà acquis une grande renommée comme peintre. Il a parcouru successivement les diverses provinces du Japon et visité les principaux centres céramiques ; mais c'est à Kioto qu'il établit son domaine et qu'il créa, dans les faubourgs de *Kiyomidzou, Avata, Midzoro, Seïgandji, Otava*, etc., ses fours dont les principaux existent encore aujourd'hui et perpétuent ses traditions. C'est à Ninseï et à Ninseï seul que revient la gloire d'avoir fait de l'antique capitale le foyer le plus énergique et le plus brillant de l'art céramique.

Les œuvres de Ninseï appartiennent aux genres les plus variés ; il semble que chaque pièce sortie de sa main soit le fruit d'un effort d'invention particulier, d'une étude attentive de fabrication. La création la plus populaire de Ninseï est celle de la poterie à couverte fauve, finement craquelée, décorée de fleurs où dominent les émaux bleus et verts rehaussés d'or. Cette fabrication, qui s'est poursuivie jusqu'à nos jours dans les faubourgs de Kioto, principalement à Avata, à Kiyomidzou et à Ivakoura, est connue sous le nom

générique de « vieux Kioto ». Il n'est pas de produits céramiques que je lui préfère; les superbes faïences de la Perse nous paraissent seules pouvoir rivaliser avec eux d'harmonie et d'éclat. J'ai à peine besoin de

PLAT DE KOUTANI, DÉCORÉ PAR MORAKACHÉ.
(Collection de l'auteur.)

faire remarquer que les œuvres authentiques de ce grand céramiste sont d'une extrême rareté. Il faut se garder de confondre avec celles-ci toutes les pièces de date postérieure qui portent son cachet et qui ne sont

que des produits de son atelier. Les pièces anciennes se reconnaissent à la finesse de la pâte, à la netteté et à la souplesse des profils, à la transparence chaude des couvertes, aux reflets opalisés des émaux.

L'enseignement de Ninseï eut les plus féconds résultats. Deux artistes de grand renom, Kinkozan et Kenzan, illustrent Kioto à la fin du xviie siècle.

Le type créé par Kinkozan est très remarquable : c'est un biscuit presque noir d'un grain très serré, très homogène, qui sert de fond à des émaux de dessins réguliers, d'un relief accusé, de couleur généralement bleu foncé, discrètement entremêlés de jaune, de blanc et de vert.

KINKOZAN.

Ogata Kenzan, qui vécut de 1663 à 1743, était le frère cadet et l'élève du célèbre peintre-laqueur Kôrin. Ses œuvres se distinguent par l'extraordinaire liberté de l'ornementation établie par grandes masses, de ton puissant, où des surfaces d'émeraude jettent presque toujours leur note éclatante. Elles montrent bien tout le parti qu'on peut tirer de la simplification du décor. Chez Kenzan cette apparente naïveté n'est qu'une habileté profonde. Ses belles pièces peuvent rivaliser aux yeux des amateurs avec celles de Ninseï. L'originalité des

KENZAN.

formes, des procédés, du dessin n'est pas moins grande. Le sens coloriste est même supérieur chez Kenzan. Au point de vue de la richesse ample, vibrante, harmonieuse des émaux, celui-ci reste sans pair. La matière des

pièces de Kenzan est ordinairement assez grossière ou tout au moins légère et friable, par conséquent, très inférieure à celle de Ninseï ; leur valeur est dans le vêtement magnifique dont l'artiste les enveloppe. Les originaux se distinguent au premier coup d'œil par la transparence et la finesse des émaux qu'aucun copiste n'a pu égaler.

A la fin de sa vie, Kenzan s'est transporté à Yédo où il fonda le four d'*Imado*. Comme l'a très justement fait remarquer M. Bing, cette fabrication présente des beautés d'un ordre différent et constitue une évolution très marquée dans la recherche des effets de couleur. Au lieu des fonds neutres, sur lesquels jouaient d'abord ses brillantes esquisses, ce sont des glaçures éclatantes et de compo-

BOUTEILLE A SAKÉ,
EN SATSOUMA.
(Collection de M. S. Bing.)

sition très vitreuse qui exaltent la franchise vigoureuse des colorations.

Les collections parisiennes renferment de très beaux et très nombreux spécimens des différentes manières de Kenzan.

L'histoire des fabriques de Kioto nous donne ensuite les noms d'Ogata Shiouheï, qui se distingua dans le modelage de petites statuettes pleines de verve et d'accent, Mokoubeï et Rokoubeï, habiles à parfaire les petites pièces minuscules, boîtes à parfums ou à onguents en forme d'animaux, Dohâtshi et en dernier lieu Yeïrakou, le plus étonnant pasticheur qu'ait produit l'art céramique. Yeïrakou est en réalité un praticien surprenant. Ses bols pour la préparation du thé sont des merveilles d'ingéniosité décorative et de perfection technique. C'est le dernier des grands céramistes dont les ouvrages soient dignes d'exciter la passion des collectionneurs.

YEÏRAKOU.

RAKOU.

Citons enfin parmi les fabrications spéciales qui sont restées à l'écart des influences de Ninseï et de Kenzan : la poterie de Rakou, aux couvertes monochromes tirant généralement sur le rouge ou l'oranger, englobant des pâtes très friables, et les figurines en terre cuite d'Ikakoura-Goëmon qui sont les Tanagra du Japon.

En dehors de Hizen, la seule fabrique où l'on ait produit très anciennement la porcelaine proprement dite est celle de Kaga. Le centre de cette fabrication, fondée au milieu du xviie siècle par un potier nommé Goto Saïitshiro, qui avait été surprendre les secrets de

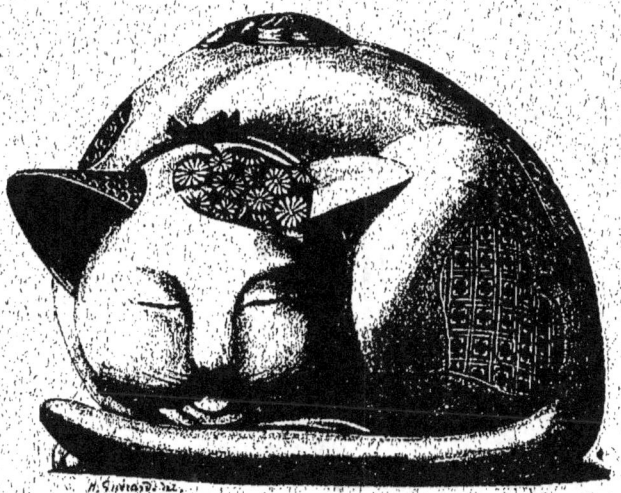

CHAT ENDORMI, BRULE-PARFUMS EN SATSOUMA.
(Collection de l'auteur.)

la fabrication à Arita, se trouve dans une localité nommée *Koutani*. Mais les productions de Koutani n'ont jamais eu, comme celles d'Arita, un caractère commercial; elles étaient destinées au prince de Kaga, au Shiogoun ou à quelques *tshiajins* renommés. C'est ce qui explique leur grande rareté et le haut prix qu'elles ont toujours conservé. Elles méritent d'ailleurs à tous égards leur célébrité. Un artiste de l'école de Kano, du

nom de Morikaghé, créa le décor artistique à Koutani et l'affranchit des imitations archaïques. Nous reproduisons ici un grand plat qui peut être considéré comme un spécimen accompli du style de Morikaghé.

A la fin du xvii⁰ siècle, la fabrication avait sa caractéristique définitive dont elle ne s'est plus écartée. Le type est bien connu; sa beauté réside dans le jeu presque exclusif de trois tons d'émaux dont la puissance se complète admirablement : le vert, le jaune et le violet. Les belles pièces de Koutani, à couvertes épaisses et translucides, ont un éclat qui peut lutter avec celui des pierreries elles-mêmes. L'association de ces trois couleurs, dont l'intensité est multipliée par la transparence des glaçures, produit sur les yeux une sorte de sensation voluptueuse au moins égale à certaines pièces de vieux Kioto. Les flambés de la Chine pâlissent presque à côté des Koutani de choix.

KOUTANI.

Mais de toutes les branches de la céramique japonaise, la plus célèbre peut-être est celle de la faïence de *Satsouma;* c'est la plus connue des Européens, grâce aux produits imités ou surdécorés à Tokio qui ont inondé notre marché sous l'étiquette frauduleuse de Satsouma. Tous ces grands vases, ces jardinières à l'aspect opulent, chargés de relief d'or, ont été pris longtemps pour du Satsouma authentique. Au début,

OUDZOUMÉ, PORTE-BOUQUET, PAR SHINNÔ.
(Collection de l'auteur.)

des marchands se sont enrichis à ce commerce facile, en vendant mille francs à Paris ce qu'ils avaient payé cinquante à Yokohama. Le secret a été assez bien gardé pour qu'aujourd'hui encore nombre de gens s'y laissent prendre. Les pièces sorties de la fabrique de Tokio sont du reste fort brillantes et se prêtent à merveille aux divers usages de nos ameublements. Les meilleures sont fabriquées à Satsouma et décorées à Tokio; celles-ci conservent une certaine valeur.

ARMOIRIES DE SATSOUMA

On peut poser en règle générale que toutes les pièces sorties de la fabrique princière de Satsouma sont de petites dimensions. L'une des plus grandes connues est le brûle-parfums en forme de chat exécuté vers 1780, offert par le prince de Satsouma à la princesse Tayasou-Tokougava et depuis acquis et rapporté à Paris par M. Wakaï. Ce spécimen classique de Satsouma nous offre, comme d'ailleurs toutes les pièces faites à l'usage des Daïmios et des Shiogouns, une pâte très dense et de la plus extrême finesse. La couverte joue entre le blanc crémeux et les tons dorés du vieil ivoire; sur ce fond harmonieux et doux, légèrement craquelé, s'enlèvent des émaux de couleur tendre et vaporeuse, aux reliefs accusés, au milieu desquels chantent des tons d'or mat de l'effet le plus délicieux. Ainsi que l'a fait remarquer M. Bing, le vieux Satsouma tient au moins autant de la bijouterie que de la céramique.

Cette poterie artistique doit son origine à l'expédi-

tion que fit en Corée le fameux Taïko-Hidéyoshi. C'est le prince Shimadzou-Yoshihissa qui ramena de ce pays, en 1598, dix-sept familles d'ouvriers céramistes qu'il établit dans le village de Naéshirogava. A l'origine, on se contente de copier les produits coréens à couverte

BOL POUR LA PRÉPARATION DU THÉ, PAR MIMPEI.
(Collection de l'auteur.)

grise, ornés de dessins réguliers noirs ou bruns. Ce n'est que du commencement du XVIIIe siècle que date cette faïence délicatement truitée qui est devenue si renommée sous le nom de Satsouma et dont les premiers décors furent composés par des ouvriers appelés de Kioto.

En dehors de ce produit type, les fours de la pro-

vince se sont essayés à des pièces monochromes qui ne présentent d'autre décoration que les couleurs exquises de leur couverte. Ces produits exceptionnels sont de la plus grande beauté et de la plus grande rareté.

Parmi les autres centres fondés par les ouvriers coréens de 1598 ou nés directement de leur influence, il faut mentionner les fours de *Yatsouhiro, Agano, Takatori, Odo, Haghi, Idzoumo, Tamba, Zézé*, qui, chacun dans son genre, ont produit des types remarquables.

Les fabriques d'Owari, illustrées par l'antique four de Séto, étaient peu à peu tombées en décadence; nous les voyons se relever momentanément au xvii^e siècle sous l'influence de deux artistes éminents, Shinnô et Oribeï. Leurs œuvres présentent un caractère de grandeur et de simplicité remarquables. Shinnô a modelé des statuettes décorées d'émaux au grand feu qui témoignent de sa profonde connaissance de la sculpture.

Les grès de *Bizen* sont des produits à part et leur caractère spécial ne les rattache à aucun des types dont je viens de parler. L'origine de ces produits est purement japonaise sans aucune trace d'influence étrangère et paraît remonter à l'antiquité la plus reculée. Les produits fins de cette fabrique princière, surtout ceux des xvii^e et xviii^e siècles, sont particulièrement appréciés des amateurs européens. La cuisson de la pâte de Bizen se fait à un feu très violent qui lui communique un beau rouge brun et la couvre, par la fusion des parties vitreuses, d'une sorte de glaçure métallique. Les pièces de Bizen ne portent point d'autre décoration; ce sont généralement des personnages ou des animaux

modelés avec une puissance singulière. Le centre de cette fabrication est depuis des siècles fixé à *Imbé*.

Il faut ajouter à la nomenclature de ces centres principaux de fabrication les noms de ceux moins anciens ou moins importants de *Sôma* (province d'Ivaki), d'*Akahada* (province de Yamato), de *Minato* (province d'Idzoumi), d'*Avadji*, illustré dans le dernier quart du xviii° siècle par un habile et ingénieux artiste du nom de Mimpeï.

Quelques potiers ont exercé leur art d'une façon tout indépendante et créé des fours qui ont disparu après eux. Tel est le vieux Banko, élève de Kenzan, qui s'établit à Kouana, province d'Icé, et qui a produit des œuvres pleines de maîtrise et d'originalité, dignes souvent de lutter avec celles de son maître.

BANKO.

Tel est encore le célèbre peintre-laqueur Ritsouô, dont les incrustations de faïence sur laque comptent parmi les objets les plus rares, les plus précieux qu'ait produits l'art japonais. Telle est enfin Kôren, la modeleuse en terre, actuellement vivante, dont les œuvres enlevées de verve sont très estimées des Européens.

Toshiro, Gorodayou Shonsouï, Kakiyémon, Ninseï, Shinnô, Kenzan, Banko, Kinkozan, Yeïrakou, Mimpeï, voilà les noms qu'il importe de retenir et qui dominent toute l'histoire de la céramique au Japon.

Les produits modernes ne sont qu'une imitation plus ou moins adroite des types créés par ces grands artistes. L'habileté technique est toujours extrême et

les élégantes poteries de Kioto, les Koutani, les Satsouma, les Imari modernes en sont une preuve. La fabrication courante livre encore au commerce des produits charmants, d'un bon marché exceptionnel par rapport aux nôtres; mais elle ne crée et n'invente plus rien qui soit digne d'être comparé à l'art des belles époques.

LES ESTAMPES

LES ORIGINES. — HOKOUSAÏ ET SON ŒUVRE.

Les Japonais doivent les procédés de la xylographie aux Chinois. On sait que ces derniers ont pratiqué, depuis un temps immémorial, l'impression sur des planches de bois gravées en relief. Bien qu'il y ait tout lieu de penser que l'art de graver et d'estamper des caractères et des images ait été importé au Japon, il y a plus d'un millier d'années, les preuves positives de ce fait nous manquent cependant encore. Il nous est impossible, quant à présent, de remonter au delà du xve siècle. Les plus anciens ouvrages ornés de gravures sont des livres bouddhiques. Il est certain que la gravure est le plus tardif des arts japonais. Il a fallu, pour les livres illustrés en particulier, qu'il se créât des graveurs en bois à côté des dessinateurs, et ce n'est qu'après de longs tâtonnements que l'art de la gravure est parvenu à se perfectionner.

Les rares livres illustrés du xvie siècle que j'ai ren-

contrés sont d'une exécution grossière et d'un style absolument chinois. L'un des premiers ouvrages ayant une réelle importance xylographique date du milieu du xvii° siècle et a été imprimé à Kioto; c'est un recueil, en dix gros volumes, de spécimens d'anciens dessins et d'anciennes écritures. La taille des bois dénote déjà une certaine habileté; elle est sortie des langes de l'archaïsme.

La première apparition d'une imagerie en couleurs peut être constatée dans quelques livres d'aspect barbare et notamment dans deux volumes d'un *Hiké Monogatari,* imprimé vers l'année 1600 (collection de M. Duret) et dans un tout petit volume de format carré qui se trouve conservé au Cabinet des manuscrits de la Bibliothèque nationale de Paris et qui provient de l'ancien fonds. C'est un recueil de contes intitulé *Oura Shima;* il porte la signature de son possesseur avec la date de 1653. Il est, par conséquent, antérieur à cette date. M. Hayashi le fait remonter à la fin du xvi° siècle. Ce serait, dans ce cas, un précieux monument. L'impression, sur un papier épais et mal fabriqué, est brutale; le coloriage, enfantin, est plaqué comme dans nos anciennes cartes à jouer.

Quoi qu'il en soit de ces archaïques et timides essais, l'estampe japonaise ne mérite de nous arrêter qu'à partir de l'extrême fin du xvii° siècle ou du commencement du xviii°. Le premier centre de cet art est à Kioto; une encyclopédie illustrée, publiée à Kioto, en 1661, est déjà digne de quelque intérêt. Puis ce sont les *Trente-six poètes célèbres,* illustrés par Koëtsou: imagerie encore brutale, mais de grand caractère. A partir du commencement du xviii° siècle, les progrès de la xylographie deviennent très rapides; le goût de

l'image se répand ; d'habiles graveurs commencent à interpréter les dessins des maîtres de l'école vulgaire et, en première ligne, d'Ishikava Moronobou, dont les ouvrages, très rares malheureusement, témoignent déjà d'une réelle habileté dans la taille des bois et dans le rendu des dessins. Les livres illustrés par Moronobou sont de véritables œuvres d'art, où éclatent les qualités de verve et d'invention de ce grand maître.

Dès 1683, Moronobou illustrait avec succès des poésies de Kikakou et de Rantsetsou. J'ai dans ma collection un volume dont les dessins gravés sont déjà d'un art très remarquable ; il porte la date de 1684. Les figures y sont pleines de naturel et d'expression. C'est une description illustrée des travaux agricoles et des métiers de la province de Yamato. L'une des dernières publications de Moronobou porte la date de 1697.

C'est à la ville de Yédo que revient l'honneur de ce brusque et éclatant mouvement, qui, commencé avec Moronobou se poursuit avec Okomoura Massanobou et surtout avec Torii Kiyonobou (1688-1736). Ces deux grands maîtres se partagent, aux yeux des Japonais, l'honneur d'avoir, les premiers, tenté les essais d'une imagerie polychrome. Ils sont les véritables inventeurs de la gravure en couleurs. Leur coloriage est d'une extrême simplicité, mais il est uniquement obtenu par

TORII KIYONOBOU. TORII KIYOMIDZOU.

des superpositions de tirages. Torii Kiyomasou et surtout Torii Kiyomidzou, dessinateur d'un talent très personnel, ont marché avec succès dans la même voie et ont préparé la venue du véritable créateur de l'imagerie en couleurs, Soudzouki Harounobou.

Harounobou, de Yédo, était élève de Nishimoura Shighénaga. Il s'adonna à la gravure en couleurs à la suite de la publication d'un calendrier qui fut accueilli avec une très grande faveur. On a noté la réponse qu'il fit lorsqu'on lui demanda des portraits d'acteurs : « Je suis *Yamato yeshi* (peintre des mœurs du Japon) et ne descendrai jamais au rôle de *kavara mono* » (expression de mépris pour la peinture d'acteurs). Dans l'année 1760, une grande fête shintoïste ayant eu lieu à Yédo, Harounobou publia à cette occasion une série de gravures en couleurs qui eurent un immense succès et qui témoignent des progrès que l'art à peine naissant avait déjà réalisés sous l'impulsion de cet éminent artiste.

HAROUNOBOU.

En 1769, une année avant sa mort, il publia les portraits de quatre danseuses, d'une remarquable beauté, qui avaient été choisies pour figurer dans une fête donnée au temple de Tenjin, à Youshima. Les gravures en couleurs de Harounobou sont des merveilles d'élégance, de naturel, de grâce ingénue et poétique; elles ont une harmonie savoureuse qui semble faite pour la délectation des yeux. Ses compositions ont je ne sais quelle tournure originale et prime-sautière; son dessin est vivant; ses figures de femme ont des on-

dulations serpentines dont le charme est irrésistible
 Après les ouvrages de Moronobou, je citerai, parmi les plus remarquables spécimens de la xylographie en noir, pendant la première moitié du xviiie siècle : divers grands albums ayant trait aux costumes et aux

COUPEURS DE RIZ, PAR MORONOBOU.
(« Travaux et métiers du Yamato », 1684.)

occupations des femmes, dont un des plus intéressants est certainement celui des *Portraits des dames du Japon,* d'Hishikava Soukénobou ; — plusieurs ouvrages des plus curieux, gravés d'après des dessins de l'école de Tosa, poésies, romans, itinéraires de province (il existe de rares et précieux spécimens de ces sortes d'ouvrages dans la Bibliothèque de Leyde[1]) ; — quelques albums

1. Cette collection, qui comprend plus de 3,000 volumes japonais, dont un grand nombre sont illustrés, est, d'une part, formée par les fonds de Blomhoff, Overmeer Fischer, Hoffman et Curtius, agents des Pays-Bas à Décima, et par celui, beaucoup plus important, de Siebold.
 Le baron de Siebold (né à Wurtzbourg en 1796 et mort à Mu-

de dessins industriels et des recueils de copies d'après les dessins des grands maîtres anciens, dont les plus importants sont le *Yehon-te-Kagami* (1720) et le *Gouashi Kouaiyo* (1745).

Au milieu du xviiie siècle, l'art de l'estampe est donc en pleine floraison. De 1769 à 1776, nous voyons apparaître de magnifiques monuments de la gravure polychrome. La gamme des tons employés est encore simple ; les couleurs posées en à plats vigoureux sont de la plus remarquable intensité. Les rouges feu, les verts rompus, les jaunes cuivrés de Koriousaï sont d'une qualité que l'art plus moderne semble n'avoir pu atteindre. Les chefs-d'œuvre sortis de l'atelier de Shiounshô comptent aussi parmi les plus nobles et les plus mâles créations de l'imagerie en couleurs, et même de l'art japonais tout entier. On pouvait voir à l'exposition de la rue de

nich en 1866) s'est rendu célèbre par ses travaux sur le Japon. Ses grands ouvrages sont trop connus pour que j'aie à les rappeler. Son titre le plus sérieux à la reconnaissance des japonisants se trouve dans la vaste collection de livres qu'il a réunie pendant ses deux séjours au Japon (1823-1830 et 1859). Il se montra ardent et avisé bibliophile. A cette époque, on pouvait acquérir au Japon, à des prix minimes, les plus beaux livres. C'était le moment où Hokousaï publiait ses chefs-d'œuvre. Siebold les achetait dans toute la fraîcheur de leur nouveauté. On conçoit donc que la Bibliothèque de Leyde renferme aujourd'hui une des plus belles et des plus précieuses collections de livres illustrés japonais qui existent. Les exemplaires de Leyde sont dans un tel état de conservation qu'il serait impossible d'en rencontrer ailleurs de semblables.

Siebold a publié, en latin, un catalogue analytique de sa bibliothèque japonaise, sous le titre : *Catalogus librorum et manuscriptorum qui in Museo Hagano servantur*. Leyde, 1845, un volume in-folio.

Sèze une série de ces grandes compositions où se déroulaient, en d'opulentes théories, dans des paysages souvent pleins de grandeur et de vérité, les scènes de la vie des femmes à Yédo ; on ne saurait décrire la beauté, l'harmonie, la variété de ces figures, enluminées dans les tons puissants des vieilles tapisseries. Je connais des collectionneurs raffinés qui mettent au-dessus de tout les grandes compositions gravées de l'école de Shiounshô C'est peut-être, en effet, avec les compositions de Harounobou et celles de Kiyonaga, ce que l'art du dessin a produit au Japon de plus noble, de plus humain, de plus élégant.

On cite, parmi les œuvres accomplies et les plus importantes de

KIYONAGA. EÏSHI. KORIOUSAÏ.

Shiounshô : les trois volumes des *Éventails de théâtre* (Yédo, 1769), les trois volumes du *Miroir des beautés de la maison verte* (Yédo, 1776), exécutés en collaboration avec Kitao Shighémasa, et le livre illustré des *Cent poètes* (Yédo, 1774), dans lequel ce grand artiste a cherché, comme il le dit lui-même dans la préface, à rendre, pour chaque personnage, le costume exact et le caractère de l'époque.

C'est à Shiounshô et à ses émules ou collaborateurs : les Kiyonaga, les Bountshio (qu'il ne faut pas confondre avec Bountshio de l'école de Kano), les Eïshi, les Toyoshiro, les Sharakou, les Shiounyeï, les Outa-

maro, qu'il convient de faire honneur du grand essor de la librairie japonaise. Hokousaï, dont le génie fécond allait communiquer à cet art une nouvelle puissance d'expansion, n'est que l'élève et le continuateur de Shiounshô et la plus brillante étoile de l'atelier de Katsoukava.

Du même genre, mais inférieurs aux œuvres de Shiounshô, je signalerai encore deux précieux volumes ornés de grandes compositions en couleurs : l'un, publié par Toyofoussa, en 1774; l'autre, gravé d'après les dessins de Toriyama Sekiyen, en 1772. Vers ce même moment, deux centres de production ayant un caractère propre se développent à Osaka et à Nagoya.

Kiyonaga est un maître original et puissant; ses compositions se distinguent entre toutes par la vie, le mouvement, le relief, les combinaisons audacieuses du coloris. Eïshi a rendu la femme japonaise dans ses élégances les plus raffinées; sa couleur a des fraîcheurs de jardins fleuris. Le sentiment de la beauté et de la simplicité dans les formes, dans les attaches, est la marque des œuvres d'Outamaro. Aucun artiste, dans l'école vulgaire, n'est plus capable de séduire des yeux européens. Je n'aurai garde, non plus, d'omettre le fantasque et original Sharakou, dont les grands portraits d'acteurs sont une des plus singulières curiosités de l'imagerie japonaise.

Il n'est pas inutile, puisque je viens de prononcer le nom de cette première et célèbre officine d'imagerie en couleurs, de dire quelques mots des procédés de la gravure au Japon. Toutes les estampes japonaises en noir ou en couleurs sont gravées sur bois, le plus ordinairement sur cœur de cerisier. Le dessinateur et le tailleur de bois sont presque toujours deux artistes dif-

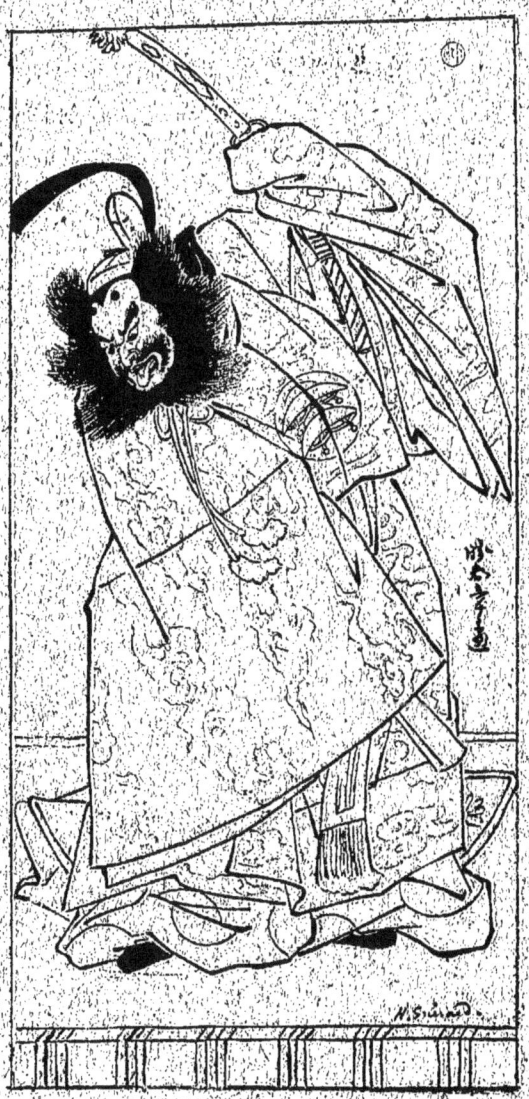

LE GUERRIER SHOKI, PAR SHIOUNSHÔ.
(D'après une gravure en couleurs.)

férents. Hokousaï avait ses graveurs attitrés, auxquels il tenait d'une façon toute particulière; ils étaient plus ou moins habiles; il est aisé de s'en apercevoir en feuilletant les œuvres du maître. Le dessinateur traçait donc son dessin sur une feuille de papier pelure d'oignon, que le graveur collait à la surface du bois et qu'il gravait suivant les indications du peintre; son travail d'interprétation pouvait aller quelquefois très loin. Ceci était l'opération la plus simple de la gravure en noir. Pour la gravure en couleurs, on procédait à peu près comme procèdent chez nous nos chromistes avec les épreuves de report. Après avoir gravé le trait, on tirait une épreuve du noir sur une feuille de papier mince, collée à son tour sur une planche de bois. Puis on gravait en réserve la première couleur, en recommençant cette opération pour chaque ton.

Les graveurs japonais étaient et sont encore d'une adresse de main incomparable; le bois de cerisier, tendre, souple, résistant, se prête aux travaux les plus fins, les plus déliés; il convient aux tirages gras, estompés et moelleux. Du reste, le travail de gravure lui-même n'était rien en comparaison des soins minutieux qui étaient apportés aux tirages. C'est par les côtés techniques de l'impression que l'estampe japonaise apparaît aux gens du métier comme un objet d'art sans rival. Dans les travaux de luxe, la nature du papier, pulpeux et épais comme une moelle de sureau, le choix des encres, — on n'emploie que l'encre de Chine délayée, — la qualité des couleurs à l'eau, tout est objet de recherche pour le raffinement de l'ouvrier japonais. Aussi, certaines gravures en couleurs ont-elles

le charme, l'éclat, le fondu des plus brillantes aquarelles. Le fac-similé atteint un degré d'illusion qu'on ne peut soupçonner si on n'en a pas vu d'exemples

L'impression se fait à la main et au frotton, comme celle de nos *fumés* artistiques. Le repérage, qui se répète quelquefois pour dix, douze et quinze tons différents, est d'une netteté, d'une perfection qui feraient paraître grossiers les meilleurs travaux de nos chromolithographes en renom. Les tons se superposent, se complètent avec une telle justesse, qu'il est impossible d'apercevoir, même à la loupe, le passage de la retiration.

Le graveur japonais arrive par des moyens très simples, presque primitifs, mais où le tour de main conserve toute sa valeur, à des tons lavés, dégradés, estompés, rompus, à des chatoiements et des gaietés de coloris que le coup de pinceau semble seul pouvoir exprimer. Entre les miracles de l'art japonais celui-ci est peut-être le plus surprenant.

Mais je reviens à Hokousaï. Son œuvre et sa personnalité dominent à tel point l'histoire de l'art japonais au XIXe siècle, et par suite celle de l'estampe, qu'il est nécessaire de s'y arrêter.

Nous l'avons vu, comme peintre, débuter dans l'atelier de Shiounshô. Ses premiers essais pour le dessin des gravures sont assez timides et il est souvent assez difficile, lorsqu'ils ne sont pas signés, de les distinguer des travaux de son maître, dont ils rappellent à grands traits le style. A-t-il gravé lui-même, à l'époque de ses débuts ? C'est possible, mais nous n'en avons pas la preuve. Il n'est pas douteux que, dès 1780, à l'âge de vingt ans, il ait composé des images

pour la gravure en couleurs et illustré des romans populaires. M. Hayashi m'a communiqué un petit volume, illustré de scènes religieuses, qui est signé de son premier nom de jeunesse : *Tokitaro*. Il se compose de seize planches d'un dessin déjà très vivant, quoique un peu fruste; certaines attitudes de personnages, certains traits expressifs apparaissent à travers la manière de Shiounshô et révèlent à un œil attentif la griffe du futur Hokousaï. Quelques petites gravures en couleurs, dites *sourimonos*, conservées dans un recueil factice d'anciennes impressions appartenant à M. Duret, portent la signature de Hokousaï et les dates de 1787 et 1789.

Il n'est pas sans intérêt d'introduire une parenthèse pour définir cette locution japonaise. On appelle *sourimonos*, de petites feuilles dessinées ou gravées par des membres de sociétés d'artistes, de poètes et de buveurs de thé. La vogue de ces sociétés se répandit surtout à Yédo vers la fin du xviii® siècle et au commencement du xix®. Au retour de la nouvelle année, les membres de ces sociétés avaient généralement l'habitude de s'offrir quelque présent. Il était aussi de bon ton de composer quelque dessin de circonstance que l'on faisait graver et que l'on tirait à un nombre limité d'épreuves de choix. Ces épreuves, dites sourimonos, perpétuaient entre les mains des sociétaires le souvenir de leurs réunions périodiques. Les sourimonos sont les plus merveilleuses estampes que l'on puisse imaginer; des gaufrures délicates, des tons d'or, d'argent, de bronze et d'étain en rehaussent généralement l'éclat. Quelques amateurs japonais ont collectionné ces épreuves et en

ont fait des recueils factices. Ce sont une demi-douzaine de ces recueils, renfermant quelques centaines d'épreuves, qui se trouvent précieusement conservés dans deux ou trois collections parisiennes. J'ai constaté, en les étudiant, qu'on n'y rencontrait que bien peu de gravures répétées; le nombre des épreuves tirées était donc des plus restreints.

Les sourimonos sont, avec les laques et les broderies, les plus séduisantes merveilles de l'art japonais, celles, entre toutes, qui étonnent le plus les indifférents. La difficulté vaincue est là tellement évidente, si en dehors de toute comparaison avec nos productions similaires, que les plus récalcitrants doivent se rendre. Les sujets de ces estampes à l'adresse des raffinés sont toujours d'une extrême fantaisie; il semble que l'imagination des Japonais y ait fait avec délices l'école buissonnière. C'est un assaut, entre gens de goût, de grâce, d'esprit, de sentiment poétique, d'ingéniosité. La plupart des motifs qui décorent ces feuilles de présent sont assaisonnés de petites pièces de poésie en rapport avec les sujets eux-mêmes. Kyoden, le grand poète, n'a pas dédaigné de dessiner quelques sourimonos et de les enguirlander de *concetti* de circonstance. L'un d'eux, que j'ai sous les yeux, est accompagné de ces mots .

La fleur du prunier pour l'odorat,
Le chant du rossignol pour l'oreille,
Le fruit du kaki pour le goût :
Voilà les bonheurs que je te souhaite pour l'année 1796.

Hokousaï s'est adonné avec passion à cette occupation récréative pendant toute sa jeunesse, et même

jusque vers 1820, époque où il en a produit un certain nombre d'admirables sous le nom de Taïto. Il a dû dessiner une quantité bien considérable de sourimonos, puisque, dans les seules collections parisiennes, j'en ai relevé plusieurs centaines. Il en a certainement exécuté sur commande. Beaucoup, et des plus admirables comme style et comme exécution, sont datés de cette fameuse année 1804, première d'un cycle, pendant laquelle le Japon semble avoir été tout entier en fête. Mais les chefs-d'œuvre du genre sont incontestablement les grandes planches que l'artiste a exécutées comme programmes de représentations de gala; ces planches de diverses époques, signées pour la plupart Sôri et Hokousaï-Sôri, sont, à mes yeux, ce que l'artiste a produit de plus merveilleux avec les planches du *Tshiashin Gouafou* (1813).

Hokousaï travailla tout d'abord pour l'un des plus importants éditeurs de l'époque, Yeïrakouya Toshiro, de Nagoya, qui possédait en même temps une succursale à Yédo. La très grande majorité des œuvres de Hokousaï, sauf quelques volumes publiés à Osaka, a été éditée par cette grande maison, les Hachette du Japon, qui existe encore aujourd'hui à Nagoya. C'est un descendant de Toshiro qui a publié les réimpressions modernes de la *Mangoua*. Yeïrakouya Toshiro a été le premier éditeur des œuvres de Kôrin, Keisaï-Yeïsen, Boumpô, etc.

On peut citer, parmi les plus intéressants des premiers ouvrages de Hokousaï, qui, pour la plupart malheureusement, nous sont inconnus, le volume de paysages et de figures (*Yehon Riôbitsou*) en 40 planches, qu'il publia chez Toshiro vers 1795, en collaboration avec un peintre du nom de Riou-Kosaï.

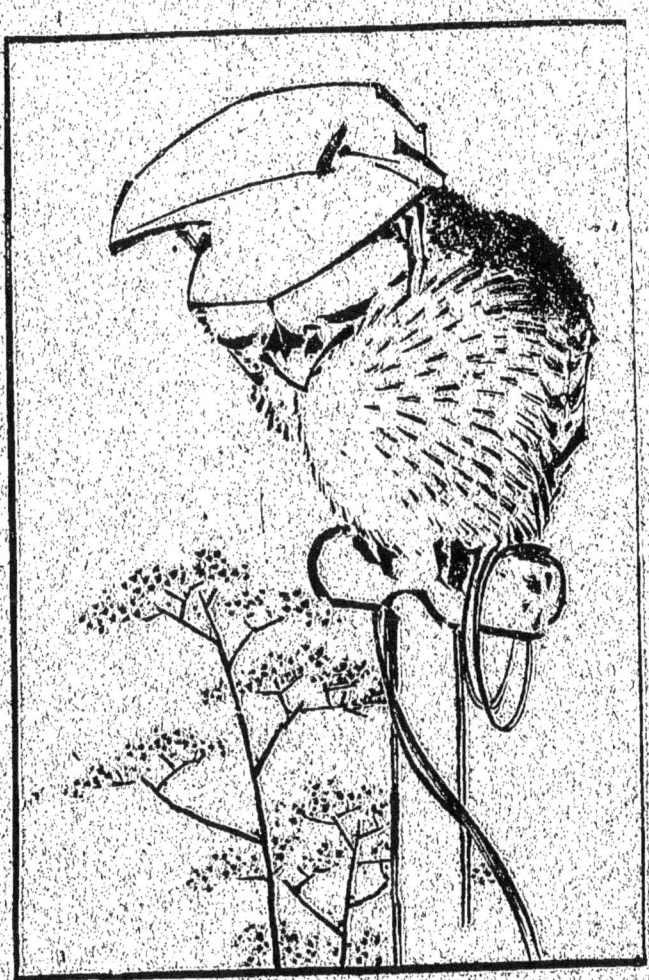

HIBOU SUR SON PERCHOIR, PAR HOKOUSAÏ.
(D'après une gravure de la petite « Mangoua » de 1843.)

En 1799, Hokousaï est déjà en pleine activité de production. Il fait paraître en l'espace de quatre ans les trois séries en couleurs des *Promenades de Yédo* (Yédo, 1799, 1800 et 1802). Ces dates sont importantes et nous les avons relevées sur des exemplaires de premier tirage. Elles suffiraient, sans autres preuves, à démontrer, contrairement à l'opinion courante des auteurs européens, que Hokousaï s'était déjà distingué par des œuvres de premier ordre, bien avant l'apparition du premier volume de la *Mangoua*. Le *Yama Matayama* (1re série), et surtout le *Toto Shokeï Itshiran* (2e série, un peu moins rare que la première), comptent parmi les plus éclatantes manifestations du génie de Hokousaï; la troisième série (*Adzouma Assobi*), presque entièrement composée de paysages, est moins bien gravée et moins intéressante. Encouragé par le succès qu'obtinrent à Yédo ces admirables tableaux de la vie japonaise, il publia presque aussitôt une quatrième série, l'*Adzouma Meïsho*, qui est d'une délicatesse charmante. Le coloris de ces premiers tirages est d'une saveur étrange; les jaunes d'or, les verts passés, les rouges feu y jouent dans une gamme sévère. L'éditeur réunit ensemble ces diverses séries et en publia un nouveau tirage, extrêmement soigné, sur papier fort, en 1815; un dernier tirage en a été fait vers 1840 avec des couvertures spéciales; on peut les reconnaître aux attributs de Daïkokou, gravés en bleu, que Hokousaï y a semés.

L'idée de publier de petits cahiers de dessins à l'usage de ses élèves, des écoles populaires et des ouvriers industriels paraît avoir germé dans le cerveau de

Hokousaï, vers 1810. A ce moment, son nom était déjà connu des habitants de Yédo ; il avait à sa disposition un excellent éditeur et des graveurs de choix. Les quatorze cahiers de la *Mangoua* ou *Recueil des dix mille esquisses* ont paru séparément en l'espace d'une quarantaine d'années. Le premier cahier parut, non pas en 1810, comme on le croit généralement, mais en 1814 ; la préface qui accompagne le premier tirage porte la date de 1812 ; l'éditeur, Katano Toshiro, de Nagoya, fils de Yeïrakouya, dit dans la postface du XVe volume (supplément), publié il y a quelques années avec ce qui restait de dessins non utilisés, que le premier volume avait été publié en 1814. Ce premier volume, d'abord admirablement gravé, fut regravé peu de temps après, d'une façon assez grossière. Cette nouvelle édition, sans texte, est beaucoup moins rare que la première. On reconnaît celle-ci au titre courant gravé et répété à chaque page ; la gravure des sujets est d'une finesse et d'une légèreté surprenantes. Il est permis de supposer que le bois un peu mou n'a pu fournir qu'un tirage très limité. Les XIIIe et XIVe volumes, interrompus par la mort de Hokousaï et par celle de Yeïrakouya, survenue peu après, ne parurent qu'en 1849 et 1851. Les premiers volumes ont été, en partie, gravés par l'excellent graveur Tamékiti, auquel succéda Yégava Santaro.

L'immense succès qui accueillit le premier volume détermina Hokousaï à continuer. Il publia coup sur coup les IIe, IIIe et IVe volumes ; au Ve, il avait déjà, pour l'aider dans sa tâche, quelques élèves : Bokousen, Hokououn et Outamasa, à Nagoya, qu'il qualifie

de « collaborateurs et élèves en Owari » et Hokkeï, à Yédo[1]. Le VIII⁰ volume paraît dès 1819 et le maître le signe *Katsoushika Taïto*. Après le X⁰, la publication se ralentit. En 1830, époque où Siebold revenait du Japon, les XI⁰ et XII⁰ volumes, qui sont parmi les plus remarquables, n'étaient pas encore parus. Cela s'explique par la multiplicité extraordinaire des publications de Hokousaï de 1820 jusqu'à sa mort, et des demandes qui l'assaillaient de toutes parts.

A partir de 1820, ses ouvrages de luxe ont été publiés sous sa direction, à Yédo, par des libraires associés à la maison de Nagoya. L'un des plus célèbres, parmi les derniers, est le *Fougakou Yakoukei*, les « Cent vues du Fouziyama », trois volumes en noir et gris, parus successivement en 1834, 1835 et 1836. La gravure des deux premiers volumes a été exécutée par Yégava Tamékiti, le principal graveur de la *Mangoua*, et le troisième par son successeur, Yégava Santaro. Le premier tirage des deux premiers volumes est d'une grande rareté ; il est d'une netteté merveilleuse. On le reconnaît à sa couverture rose, gaufrée de dessins et décorée d'une petite plume de paon imprimée en bleu. Il existe un tirage un peu postérieur, en noir et bistre rosé, qui est également très rare.

Les premiers tirages des cahiers de la *Mangoua* se reconnaissent à l'épaisseur du papier, à la beauté des impressions, faites de deux et trois tons gris, noir et bistre rosé, à la netteté extrême des contours qui ont

1. Note relevée sur l'exemplaire de premier tirage de la Bibliothèque nationale.

tout le nerveux du dessin de Hokousaï, à la légèreté des demi-teintes. Quelques exemplaires d'essai ont été tirés en un seul ton rouge ou noir ; le XII^e volume, dans le premier tirage, est toujours en noir, sans aucune couleur. Ces tirages sont d'une rareté extrême, même au Japon, où l'usage, le manque de soins, les incendies, les ont presque complètement détruits. Une suite, bien complète et en bon état, des quatorze cahiers est à peu près impossible à réunir aujourd'hui. Il faut ajouter qu'il est peu de productions graphiques qui offrent autant d'intérêt et de variété.

Du reste, toutes les œuvres de Hokousaï, même les dernières, sont presque introuvables en premier tirage. Un œuvre complet serait la gloire de n'importe quel cabinet d'estampes et pourrait être placé à côté de celui de Rembrandt, au sommet de la curiosité iconographique ; mais il n'existe nulle part, sauf peut-être à la bibliothèque publique de Tokio, alimentée comme la nôtre par le dépôt légal. L'une des plus précieuses collections de publications illustrées de Hokousaï qui existent en Europe est celle de la bibliothèque de l'Académie de Leyde, formée par Siebold ; encore s'arrête-t-elle à 1830, et même jusqu'à cette époque est-elle fort incomplète. Elle ne contient guère que vingt-cinq ouvrages différents, mais tous de la plus grande beauté, en premier tirage et dans un état de conservation irréprochable.

Si l'on réunissait les diverses collections publiques et privées qui ont été formées à Paris et à Londres, on serait encore loin d'avoir un œuvre complet de Hokousaï. Ce que cet homme prodigieux a créé dépasse

toute imagination. Il n'existe pas dans l'histoire de l'art un autre exemple d'une fécondité pareille. Et je ne parle pas d'une fécondité courante, banale, je parle d'une invention toujours forte, personnelle, grandissante, d'une activité toujours en éveil, d'une imagination toujours éprise de nouveauté et de sincérité.

Le chiffre des *ouvrages* illustrés par la main de Hokousaï dépasse très notablement la centaine, et celui des *volumes* atteint au moins cinq cents. J'estime que le nombre des motifs et compositions de toutes sortes gravés sur les dessins de Hokousaï s'élève à plus de trente mille.

La variété des sujets n'est pas moins étonnante. Hokousaï a illustré des livres de toute nature : romans (quelques-uns ont quarante, cinquante et même quatre-vingt-dix volumes), poésies, livres humoristiques, albums comiques, itinéraires, topographies, descriptions de pays, traités d'éducation et d'enseignement, etc.; il a dessiné des couvertures de livres, des affiches de théâtre, des enseignes; il a même composé des suites érotiques, comme beaucoup d'autres artistes de l'école vulgaire. Il a créé un monde où tout est animé d'une vie intense. Son œuvre est un tableau complet du Japon, une véritable encyclopédie expressive et pittoresque.

J'ai donné, dans mon grand ouvrage sur l'*Art japonais*[1], la bibliographie des ouvrages de Hokousaï telle que de patientes et minutieuses recherches m'ont permis de l'établir. Cette liste s'élevait déjà au chiffre plus

1. Paris, Quantin, deuxième volume, p. 357-360.

que respectable de quatre-vingt-quatorze numéros. Depuis, j'ai pu l'augmenter d'une demi-douzaine d'ouvrages, et je ne désespère pas de l'augmenter avec l'assurance qu'elle restera encore incomplète.

Après Hokousaï, il me faudrait parler de tous ces virtuoses de l'imagerie en couleurs qui marchent à sa suite et comme dans son orbite : d'abord de ses élèves, les Hokouba, les Hokoujiou, les Hokoumeï, qui ont dessiné de curieux albums de théâtre, presque tous publiés à Osaka, et surtout de Hokkeï, le plus grand d'entre eux, qui a laissé un œuvre très considérable, plein d'élégance et de charme, et qui fut, sans contredit, le plus fécond et le plus habile des sourimonistes. Je me contenterai de citer, parmi les ouvrages de Hokkeï, les plus caractéristiques : les *Cinquante poètes satiriques* et les *Cinquante poétesses célèbres*, deux volumes d'une grâce toute féminine, et la petite *Mangoua*, en un volume en noir. Je devrais aussi parler de tous ces maîtres qui, à côté de l'astre de Katsoushika, ont encore su labourer leur propre sillon. Les deux Keisaï, Hiroshighé, Hanzan, Shighénobou, Takékiyo, Yeïzan, Gakouteï, Koua-Setsou, Yosaï[1], Shinkô, Kihô, Boumpô et toute son école comique, mériteraient plus qu'une simple mention.

J'aurais enfin, en remontant plus haut, à parler des travaux des élèves et adeptes de Shiounshô, les Shiounzan, les Shiountshio, les Shiounkô, les Shinsaï, les Shiounman, etc. Ceux de Hôhitzou, l'éditeur des

1. L'impression de ses *Héros célèbres*, en 20 volumes, monument admirable d'art et d'érudition, a été achevée en 1836 ; celle du supplément, en 3 volumes, en 1852.

œuvres de Kôrin, et tous les produits de cette féconde école du vieux Toyokouni, dont la robuste imagerie en couleurs, imitée par les Kounisada et les Kouniyoshi, a fait les délices du Japon pendant cinquante ans, seraient également dignes de fixer l'attention; mais je craindrais de lasser la patience des lecteurs qui ont bien voulu me suivre jusqu'au bout de ce voyage à travers les arts du Nippon.

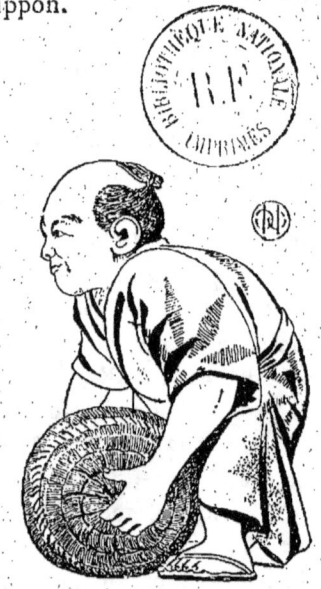

TABLE DES MATIÈRES

LA PEINTURE.

		Pages
I.	— Introduction.	5
II.	— Origines de la peinture japonaise jusqu'au xiv^e siècle.	10
III.	— Apogée du grand art sous les Ashikaga. — Le xv^e siècle.	23
IV.	— Avènement des Tokougava. — Les grands artistes du xvii^e siècle. — Éclosion de l'école vulgaire.	42
V.	— Époque de Genrokou. — Kôrin	56
VI.	— Le xviii^e siècle. — Apogée du décor japonais. — Goshin et Okio.	63
VII.	— L'école vulgaire à la fin du xviii^e siècle. — Les précurseurs de Hokousaï.	76
VIII.	— Hokousaï.	87
IX.	— Le xix^e siècle.	105
X.	— Yosaï.	112
XI.	— Résumé.	114

L'ARCHITECTURE.

| I. | — Coup d'œil historique. | 117 |
| II. | — Principes généraux. | 131 |

LA SCULPTURE.

| I. | — Le grand art. — Les bronzes. — Les bois sculptés. | 142 |
| II. | — Les masques | 176 |

TABLE DES MATIÈRES.

Pages.
III — Les netzkés.................................. 175
IV. — Les étuis à pipe. — Objets divers........... 189

LA CISELURE
ET LE TRAVAIL DES MÉTAUX.

I. — Les armures................................. 197
II. — Les lames................................... 206
III. — Monture des sabres. — Les gardes, les kodzoukas, les ménoukis, les koghaï, les ronds et les bouts de sabre.................................. 215
IV. — Les kanémonos, les netzkés en métal, les coulants, les pipes, les objets divers. — Les émaux.... 240

LES LAQUES.

I. — Fabrication................................. 245
II. — Histoire................................... 254

LES TISSUS.

Les étoffes. — Les tapisseries. — Les broderies....... 274

LA CÉRAMIQUE.

I. — Considérations générales.................... 287
II. — La porcelaine.............................. 292
III. — La poterie................................ 296

LES ESTAMPES.

Les origines. — Hokousaï et son œuvre............. 313

ÉVREUX, IMPRIMERIE DE CHARLES HÉRISSEY.

www.ingramcontent.com/pod-product-compliance
Lightning Source LLC
Chambersburg PA
CBHW071156240526
45470CB00016BA/116